文學與電影十講

李思逸 ● 著

中華書局

目錄

序 / 李歐梵　▶4

第一講｜　**導論：有關視覺性與敘述性的思考**
　　　　文學與電影異同略論　▶13
　　　　電影的形式特徵　▶33

第二講｜　**現代性的視覺文化：繪畫、攝影與電影的誕生**
　　　　透視法與西方繪畫藝術的演變　▶43
　　　　電影作為一門獨立藝術的確立　▶58

第三講｜　**電影的形式特徵之一：攝影與場面調度**
　　　　攝影　▶74
　　　　場面調度　▶80
　　　　電影與戲劇之比較　▶88

第四講｜　**電影的形式特徵之二：敘事結構**
　　　　電影的敘事結構　▶105
　　　　案例分析：《羅生門》及其電影改編　▶120

第五講｜　**電影的形式特徵之三：剪輯**
　　　　常見的剪輯方式　▶139
　　　　蒙太奇理論與現代主義文學手法　▶145

第六講｜　**文學改編電影之一：1960 年代以來的自覺／自欺**
　　任何一部電影本質上都是改編　▶170
　　案例分析：比較《天鵝絨》和《太陽照常升起》　▶176

第七講｜　**文學改編電影之二：1980-90 年代的啟蒙／反啟蒙**
　　八十至九十年代的文化熱與新啟蒙　▶200
　　啟蒙辯證法及對現代性的批判　▶211
　　現代小説的「改編熱」　▶223

第八講｜　**文學改編電影之三：1930 年代的抒情記憶**
　　沈從文的抒情論述　▶239
　　沈從文小説的電影改編　▶251
　　《小城之春》：抒情的可能與限度　▶259

第九講｜　**理論顯微鏡：賈樟柯電影中的時空壓縮及異化現象**
　　文化研究對於全球化的理論批判　▶271
　　電影文本分析　▶284

第十講｜　**文本望遠鏡：車廂邂逅與時間迷宮**
　　車廂邂逅：火車上的浪漫與犯罪　▶304
　　時間迷宮：以有限想像無限　▶320

主要參考資料　▶344
後記　▶353

李歐梵序

本書是一部別開生面同時也能獨當一面的學術著作。其以電影和文學的關係為主題，討論的內容不僅入乎文學與電影之內，更是出乎兩者之外，大有以十講的形式涵蓋「文學、電影及其他一切」的氣勢，讀來令人十分過癮。我在看完初稿後，就力薦出版，因為這是一本極為理想的大學教材，適用於包括中文系、電影研究、文化研究、傳媒專業在內的相關課程教學。由於我個人多年前曾經寫過一本類似的小書（《文學改編電影》，三聯書店（香港）有限公司，2010），所以對這個題目特別有興趣。但在閱讀本書後發現，它所涉獵的內容、敍述框架、分析視角與我自己的作品大相徑庭。我是以文學經典改編電影為着眼點展開論述，且聚焦於所謂的西洋文學正典，反倒對於電影藝術本身並沒有深入分析。雖然我的結論並非獨鍾文學，但畢竟是從文學出發，又復歸於文學。本書則是從電影藝術出發，首先介紹電影的基本視覺語言：蒙太奇和場景調度等，繼而深入探討電影作為敍事藝術的意義和可能，並輔之以大量的影片案例來為學生詳細介紹電影研究的基本知識，展示文本分析的可能路徑，在此基礎上鑑賞文學改編電影之得失——這正是考慮到學生實際需要而設置的教

學模式。當我讀完書稿的前幾章之後，就對作者說過：選你這門課的學生真是有福了，但願下次有機會我也可以去旁聽。

本書作者李思逸曾經在香港中文大學和香港教育大學以「文學和電影」為題開授過多次課程，同學們的反應十分熱烈，好評頗多。這幾年受疫情影響，教學活動大多轉為線上進行，這使得他終於有時間和精力把相關講義、材料重新整理出來，也算是不幸中的萬幸。由於力求保留線下授課時的實況與氛圍，盡量以本科生能懂的語言來辨析理論、解讀文本，本書最終是以課堂講解而非研究報告的形式呈現在諸位面前。故而任何一位讀者都能從書中感受到作者在教學時對於學術自由、精神獨立、師生平等的重視。思逸是一個對待學術很嚴肅的年輕學者，自我要求甚高——不滿意的文章不發，不喜歡的課不教，做到這些在今天的學術界都要付出高昂代價。他甚至一開始認為這本講義過於通俗，不算學術，不值一哂。可單是仔細檢視書中涉及的電影理論和研究資料，涵蓋之廣、功力之深就足以令人咋舌。而作者對於理論概念的闡發深入淺出，對

於經典原著的引用信手拈來——這是只有真正熱愛文學和電影的人才會達到的熟稔程度。全書的文本闡釋更是精彩至極，思逸經常能以自己的思維邏輯把表面上不相關的兩者聯繫起來，得出與眾不同的新見解，看似天馬行空，實則用心縝密。鑑於此，我認為這本小書絕不簡單，通俗亦深刻，短小卻廣博，反而比大多數重複乏味、堆砌注腳、自我封閉的流水線文章更有學術價值。因為只有這樣的作品才能維繫人們對於文學和電影的熱愛，激發一般愛好者們對於學術研究的興趣，更是相關專業初學者們的最大福音。為了供有心的讀者和同學能進一步研讀學習，我要求作者把所有的參考文獻——特別是相關理論文章和專著盡可能詳細列出。雖然課堂上的旁徵博引、即興發揮事後去追溯來源極為困難，思逸也都一一照辦了。

本書的一大精彩之處在於對影片和小說的個案舉例及文本分析。首先在案例選材上就令人驚喜，視野之內經典者有，通俗者有，具象生動者有，抽象燒腦者亦有：從鵝籠書生到卡夫卡，從李昂尼（Sergio Leone, 1929-1989）的《荒野大鏢客》（*A Fistful of Dollars*, 1964）到黑澤明

（1910-1998）的《羅生門》（*Rashomon, 1950*），又從飛鳥俠、哈姆雷特到賈樟柯、哥德爾定理，五花八門，應有盡有。但每一個例子都是用得恰當好處，圍繞書中問題、助人解惑。其次在本書後半部分，作者充分展示了他對中國現當代文學和思想史的獨到見解，這對研究現當代文學的讀者而言，會十分受用。作者的分析角度與眾不同，非但圍繞文學改編電影的既有主題，層層展開；更是提供了足夠的歷史背景和文化反思，將相關案例放進一個類似於政治無意識的總體框架中予以詮釋。顯然，作者對上世紀八九十年代中國知識界的思潮十分熟悉，花了大量篇幅解析（也不乏批判）文革後的文化熱和尋根熱，評鑑當代知識分子的啟蒙與反啟蒙論爭。更妙的是，作者將不同時期的文學改編電影納入進一個極具解釋力的哲學模型中，即主體的困境。這裏的主體小至個人、大到國家，都面臨着同樣的困境：想要自欺不可得，努力自覺不長久，始終搖擺於主體地位的確立和喪失之間。這種批判程度和思想張力，是一般研究電影的學者可望而不可及的。我個人最欣賞的「壓軸戲」，是第八章有關沈從文抒情美學的論述。雖然根據沈從文小說改編的影片如《湘女蕭蕭》、《邊

城》，以及費穆的《小城之春》等經典之作已有不少學者作過研究，但思逸依然能提出新的闡釋，充滿真知灼見。這裏面對抒情論述既有同情式的理解，也有發人深省的批判，有心的讀者可以自行閱讀，不再贅述。

此外，我特別推崇的是作者所採用的論述語言。書中關於理論的介紹和分析皆可作為我心目中的學術典範。因為這些都是作者在深入閱讀的基礎上，經過深思熟慮後加以提煉，再用一種準確明晰又略帶抽象性的語言表達出來，與讀者真誠交流、為學生解惑。無論多麼艱深晦澀的理論話語，經過作者的講解和表述，就立即顯得生動起來，清晰易懂。我想作者的語言風格之所以具有此種魅力，原因無他，只因思逸基本的學術訓練就是西方哲學。哲學的思考、寫作方式和文學、歷史不同，除了注重語言的精確之外還特別強調邏輯思維和論證結構，經過此種訓練再去研究文學和電影，寫法就是不同。事實上，在當前文學和電影的研究領域，許多學者並無此種哲學思維的訓練，僅憑一腔熱誠甚或虛榮心作崇，就在堂上賣弄熱門理論、時髦話語，往往不得其解，還令學生聽得一頭霧水。至於所寫

作品，更是到了不用理論就不會說話的地步。我絕不反對理論，只是悲嘆中文學界難見真的理論。或者是虛張聲勢，或者是糊弄外行，或者是討好評審，無論如何，羅列人名、轉引術語、堆砌注腳都不是在拿理論做學問——那不過是在訴諸權威。有理論而無思想、無見解也是一種悲哀。李思逸恰好相反，他所引用的理論概念無不是在為自己的思考論證服務：採取一種循循善誘的態度，以精確而清晰的語言把各種涉及到文學和電影的理論、文本都作抽絲剝繭地分析、闡發，最終引出令人信服的總結。他甚至不避俗語，文中常見「其實說白了，就是……」等句式，但也是幾句話就擊中要害。學生剛開始接觸到這種風格時肯定也是一知半解，但只要堅持下去很快就會見到亮光，這就是教學的智慧，也是理論功力深厚的明證。

李思逸是我的學生，而且是我作為老師最引以為傲的「得意門生」之一。孟子所謂「得天下英才而教育之」，是君子之樂，也是我的幸運。至於「教學相長」，我認為就是師生雙方可以互相學習切磋，彼此得益匪淺。多年來思逸和我即是如此。我一向鼓勵自己的研究生要獨立思考，堅

持走自己的道路，做自己最關心的問題，絕不要為前輩所累，更無需為老師背書。所以嚴格來說，我沒有「師門」，思逸也不算「門生」——思逸作為一個獨立的、出類拔萃的學者，和我同屬於一個自由、平等的學術共同體，這圖景固然過於理想化，但未嘗就不該付諸於現實。思逸的第一本學術著作《鐵路現代性》（台北：時報文化，2020）一經出版就得到學界不少好評，馬上就要推出簡體字版。本書是他的第二本著作，原來只是為了自己的興趣和授課的需要而着手，「無心插柳」反倒成果豐碩。一個年輕的學者有如此成就，怎能不令我開心？長江後浪推前浪，老一代的學者有責任提拔後進、超越自己。這篇介紹性的小序，算是我對思逸的一種鼓勵和祝福。

李歐梵

2023 年 3 月

導論

有關視覺性與
敘述性的思考

◆

本課程旨在揭示文學作品與電影藝術之間的關聯，透過理論思辨與文本分析來培養學生藉助文學研究的方法分析、闡釋電影，進而獲得一定的專業影評能力。本課程開設的初衷是由於香港的中學、大學本科有一門叫「名著改編電影」的課程，其試圖透過影視改編（Adaptation）向學生推廣、普及一些經典的文學作品。但隨着課程改革的深入，電影研究日益發展，影視文本愈來愈不被視作文字文本的附庸——其自身的重要性日益凸顯，所以僅僅用改編這一個視角已不足以詮釋文學與電影之間的複雜關係。故而本課程在導論裏面會先探討文學與電影的異同，主要是敍述性與視覺性的比較思考；繼而介紹電影藝術的四個形式特徵——場面調度、攝影、剪輯和聲音，使得各位同學能對電影的創作與闡釋有一個基本的把握；在此基礎上，本課程會在中國現當代文學的範疇內，論述電影對名著的改編，評鑑其得失——比如九十年代的現代派小説與第五代導演、沈從文的作品改編、費穆的《小城之春》等等；最後，我們將超越改編這一範疇，在更為寬廣的層面，藉由比較閲讀、主題思考、理論批判以及跨學科的知

識資源來反思文學與電影之間的關係。

那麼現在就讓我們從比較文學與電影的異同來進入這門
課程。

文學與電影異同略論

（1）文學是什麼？

我想選修這門課的同學大多來自文學研究專業，中國語言
文學、比較文學、文化研究，估計大家都曾被專業以外的
人士問過這些問題，文學是什麼，文學有什麼用，為什麼
要讀文學等等。你愈是對自身專業有較深的認識，就愈容
易對這些問題深惡痛絕；因為你知道沒有一個確切的答
案，而任何可能的解釋都會顯得不夠有力。但世上沒有愚
蠢的問題，只有不恰當的回應，況且關於文學是什麼的問
題本身並非是偽問題。我從手邊的書籍裏尋覓到一些對此
類問題的不同回應，就讓我們先從這些例子和印象開始，
試着談論文學到底是什麼。

詩人約瑟夫・布羅茨基（Joseph Brodsky, 1940-1996）曾
說：「一個讀過狄更斯的人比沒有讀過的人，更難向自己
的同類開槍。」他是以舉例的方式向你展示文學對於人類
同理心的強化作用，亦或是對人性中善良的感召。文學有
可能讓你成為一個更善良的人，但它不是以道德訓誡的方

式實行，而是以一種感同身受的體驗令你深味之。十九世紀著名的文學研究者、奠定了以文學史的方式述說文學的格奧爾格·勃蘭兌斯（Georg Brandes, 1842-1927）也有過類似表述：「文學即人學……沒有什麼特別的用處，只是展示、解剖人類的靈魂給你看。」你會發現理論研究者較之於詩人更喜歡概括或下定義，他的意涵比布羅茨基更為清楚，但卻缺少了那份文學訴諸自身的感性力量。再進一步，另一位著名的文學理論家艾布拉姆斯（M. H. Abrams, 1912-2015）曾以「鏡與燈」兩種意象來論述文學：文學既像鏡子一樣反映現實、再現對象；也像明燈那樣照耀我們、點亮世界，在此基礎上去改變、影響現實。曾為牛津通識讀本系列撰寫《文學理論》一書的喬納森·卡勒（Jonathan Culler, 1944-）在書中說過這樣一句俏皮話：「文學也許就像雜草一樣，由許多不是構成。」這句話其實並未傳達什麼有價值的信息，但它的修辭手法本身倒充滿了文學的味道——準確定義、傳達信息從來不是文學的目的，它更想讓你去體驗、去玩味。日本學者廚川白村（1880-1923）提供了一個比卡勒更富誠意的說明，其有關「文學是苦悶的象徵」之論點經由魯迅的譯介影響了五四一代文人作家：「人生的大苦患，大苦惱，正如在夢中，慾望便打扮改裝着出來似的，在文藝作品上，則身上裹了自然和人生的各種事象而出現。以為這不過是外底事象的忠實的描寫和再現，那是謬誤的皮相之談。所以極端的寫實主義和平面描寫論，如作為空理空論則弗論，在實際的文藝作品上，乃是無意義的事。」從來沒有一個文學

作品說寫實就全是寫實，沒有主觀的創作與浪漫主義因素等；也從來沒有一則作品能做到完全的主觀、脫離現實。同樣，即使是一個經典的十九世紀的現實主義文學作品，比如巴爾札克（Honoré de Balzac, 1799-1850）的小說，我們也能在其中覓得很多非現實或超現實主義的特徵，他對家具物品的描寫放在今天後現代、後人類所謂物的研究中也不會顯得違和。所有的文學理論、概念定義、名家說法都只是提供一種認識文學的參照，並不能成為唯一的正確答案。廚川白村接着說文學：「……不是單純認識事象，乃是將一切收納在自己的體驗中而深味之。這時所得的東西，則非 knowledge，而是 wisdom；非 fact 而是 truth，而又在有限中見無限，在物中見心。」很明顯他是受了弗洛伊德（Sigmund Freud, 1856-1939）學說的影響，但這裏的重點不在於苦悶亦或苦悶的原因——性慾受到壓抑等等，而是對苦悶的體驗與表達。這種體驗可以是直接的，但與文學有關的往往為間接；事實上，閱讀文學作品很大程度上就是在將其他的經驗納入自己的生活經驗中，去比較、去回味、去感受——認識功能或分析過程都還在其次。

在中文語境中對文學的說法也有不少，比如魯迅的老師章太炎（1869-1936）做過以下定義：「文學者，以有文字著於竹帛，故謂之文；論其法式，謂之文學。」章太炎這裏所論及的文學又好像比以上提到的範圍更加寬廣，這就令我想到中國歷史語境中有關「文學（學問）——文章——

文學（文藝）的一種內涵演變。順帶說一句，當你很難給一個對象下定義時，追溯並呈現它的歷史，其實是一個偷懶但有效的辦法。比如你很難定義人是什麼，但你可以通過展示一個人或一群人的歷史來傳達你對此的理解。所以我們現在諸多學科都是以某某史為名：現代文學史、古代文學史、西方哲學史、日本藝術史諸如此類。現代性的後果之一，就是教會人們用普遍的歷史眼光去研究對象，這之後有機會再細講。文學在中文語境中，最早屬於孔門四科——德行、言語、政事、文學，這裏的文學其實很像我們現在所謂的學問；做學問，從事普遍的學術文化工作。三國曹丕講「蓋文章，經國之大業，不朽之盛事」，這裏的「文章」更接近於我們概念中的文學，即寫文章、文學創作。南朝劉義慶（403-444）《世說新語》中的文學門類，就同時包含了這兩種文學概念。正是由於此時的文學逐漸糅合了學問和文章二事，最終成為一種透過語言表達個性的藝術創作，所以魯迅說魏晉是「文學的自覺時代」。自覺很重要，比自在上升了一個層次，即不光「是其所是」，還要意識到自己「是其所是、非其所非」。自覺時代之前當然也有文學，只是它的特性還不夠鮮明，沒有從他者那裏分離出來。即使如此，我們依然能感受到何者的文學性較強，何者的文學性較弱。比如以《詩經》、《莊子》、《史記》為例，它們都是偉大的文本，既有鮮明的文學風格，也有深刻的哲學思想，具備很高的歷史價值。我們會將《莊子》視為哲學文本的代表，因為儘管其文學風格詭麗，也可算作史料，可它最重要的特徵在於思

辨、討論思想。司馬遷的《史記》敍述故事相當精彩，也飽含太史公自己對於功過得失、社會政治、世間冷暖的思考，但它注定是史家之絕唱，因為它關注的是事件，致力於再現事實——無論它是否成功地做到這一點。而《詩經》的文學性在三者中最為強烈，因為它除了反映現實、抒發情感外，還有賦、比、興這樣的表現手法，意味着它本身就是關於語言的藝術。

我們再來看一個例子。請各位同學試着體會下，以下兩句話，哪一句的文學性更強：

A. 用力攪拌，然後放置五分鐘。
B. 早餐，一粒枕邊的糖。

大部分同學都選擇 B 句，覺得它含有更多的文學性，不少同學認為 A 句像說明書上的句子，是一種指令。也有同學認為 A 句更具文學性，我猜持這一觀點的同學可能是後現代主義式的反其道而行，要引入一種反文學的文學性。事實上大多數同學選擇 B 句，正說明人性之中有關閱讀、敍述存在某些普遍的共性。A 句主要在給我們傳達信息，告訴我們要做什麼，這句話的意義就在於它傳達出的信息。而 B 句你也不能說它完全沒有傳遞信息，但它的重點不在於信息，你也很難確定它到底要給你什麼信息，所以很多同學覺得這句話沒講完。當你覺得接下來可能還會有些什麼的時候，敍述就發生了並且會延續下

去。故事就是這樣來的，在形式方面就給讀者喚起了一種
期待。

那麼現在我們可以簡單總結一下所謂文學性的要素。相對
於追求事實的史學，文學性的作品是一種虛構。虛構並不
一定意味這首詩、這部小說講述的是假的，而是它提供了
一種超越真假判定的事實建構。較之於講究思辨的哲學，
文學性的作品更在乎審美體驗，即作品所傳達的感受性。
這門語言的藝術講求，無外乎如何建構起某種具備意義的
敍述。

（2）文學性

從文學體裁的角度來看，當前的分類主要有詩歌、散文、
戲劇和小說。而在當代語境下談論文學性基本上等同於談
論小說——儘管詩歌有時還在努力保持它古老的尊嚴。
在傳統語境裏，談論文學基本上就是談論詩歌，這一點中
西概莫例外。詩經、古詩十九首、漢樂府、唐詩宋詞元
曲，本質上都是一種詩的表達形式；漢語文學中沒有像史
詩這一類的作品，可能是這種文字文化執着於日常生活，
有自己獨特的抒情言志特徵。西方文學脈絡裏，史詩、
記敍詩、到抒情詩也有着非常明確的演進——不過請注
意，一定不要把它們理解為單純的替代或進化關係，某一
文類或風格的衰落並不影響它自身的因素進入到後來的作
品中。這同樣適用於所謂的浪漫主義、現實主義、現代主

義等流派概念。盧卡奇（György Lukács, 1885-1971）在他那本充滿靈氣以及思辨張力的《小説理論》（*The Theory of the Novel*, 1916）裏，就是將史詩與小説對立並舉，探討文學從古代向現代的轉化。史詩的世界完整而封閉，意義自足；小説則體現了人與世界的分離，永遠要去尋獲意義，在這樣一種尋獲的過程中，個體探索外部世界和發現內在自我成為一種一體兩面的呈現形式。班雅明（Walter Benjamin, 1892-1940）也有類似的看法，〈講故事的人——論尼古拉·列斯克夫〉（"The Storyteller: Reflections on the Works of Nikolai Lesko," 1936）一文圍繞 19 世紀俄羅斯作家尼古拉·列斯克夫（Nikolai Leskov, 1831-1895）進行了精彩的解讀，但它最核心、影響最深遠的論點是現代初期，長篇小説的興起與講故事這一古老技藝的衰微昭示了現代性的轉變。文學領域中故事讓位於小説，恰好對應着人類生活中經驗被信息所覆蓋。現代性生活的基本特徵意味着我們交流經驗的貶值，這是班雅明一直探究的問題。我們常説現在人們是生活在全球化的時代，世界變得愈來愈小，好像去到哪裏都能很容易，但去到哪裏也沒什麼特別；信息爆炸，過量的資訊讓人眼花繚亂；理論上我們現代人擁有無窮的可能，可太多的選擇也讓人茫然不知所措，況且每天的生活都很重複單調。大家平時都離不開手機和網絡，刺激你不停刷手機的不是你能從中得到什麼確定的東西，而是無法停止的追求新信息、新鮮事的衝動——至於那些新的東西是什麼其實根本不重要。這正反映了我們無法將外在紛紛擾擾的信息、印象轉化成

我們內在的生命經驗，故而無法成為我們生活的一部分。
所以小說的興起、在文學中佔據主宰位置，與現代經驗的
變遷有着密不可分的聯繫。小說取代故事，不是說文學不
再講故事，而是形成故事的敍事發生了改變：敍事不再是
一種輔助行為，而是自己成為了一個由無所指的語言符號
構成的世界。米蘭‧昆德拉（Milan Kundera, 1929- ）在論
及塞萬提斯（Miguel de Cervantes, 1547-1616）對現代小
說之貢獻時，提供過一個更為通俗易懂的講法來說明小說
取代故事的意義：堂吉訶德的世界充滿了矛盾與模糊，人
所面對的不是一個絕對的真理——比如故事的教誨或寓
言哲理，而是一堆相對的、彼此對立的真理。故事的世界
是人可以把握的，而小說的世界則把握不了。小說可以被
看作是人在無限大的世界裏旅行，他可以憑自己的意志
自由地進入或退出——交由讀者來闡釋所謂的意義或無
意義。

另一方面，小說的興起與現代民族國家的形成也有着緊
密聯繫。讀過本尼迪克特‧安德森（Benedict Anderson,
1936-2015）《想像的共同體：民族主義的起源與散布》
（*Imagined Communities: Reflections on the Origin and
Spread of Nationalism*, 1983）一書的同學對此都能深有體
會。在十九世紀，一個有限的、主權共同體這樣一種形象
或概念之所以深入人心，多半要歸功於群體成員共同閱讀
同一份報紙、同一部小說。在中國，我們所熟知的新文化
運動、五四一代文學，本來的宗旨就是在普及白話文的

基礎上推廣小說和新詩——無疑前者佔絕大的比重，繼而改變人心、發動革命、使中國走上現代民族國家之路。梁啟超在 1902 年的《論小說與群治之關係》就是從國家和國民建設的角度推崇小說的重要性，所謂「欲新一國之民，不可不先新一國之小說」。所有的道德、宗教、政治、風俗、人的意志之革新，都要以小說為前提。在他看來，是因為小說「有不可思議之力支配人道」；他還用了「熏浸刺提」這四個很特別的動詞來描述小說對人內心的影響與感召。胡適在 1917 年發表的《文學改良芻議》強調「一時代有一時代之文學」，「今日中國當有今日之文學」。這透露出一些進化論的色彩，但文學之新和國家之新同樣也是相輔相成的。事實上，你仔細看一下他所提的那八項建議，本質上都是為了推動文學的通俗化，而與此最適宜的文體就是小說。有同學問為什麼梁、胡等人推動現代國家變革的策略是把小說放在第一位，而不是強調小說、散文和戲劇。我個人覺得，白話文推廣、新文學改良的着眼點都是在通俗這一方面，而相比於其他文類，小說更為通俗。通俗意味着什麼？通俗意味着它受眾面更廣，意味着它能影響更多人。尤其是在視覺文化、電影這類新媒介興起之前，小說就是最普遍的大眾娛樂方式。所以請注意，詩歌可以被供奉在神壇之上，但小說不能且無必要；因為無論多麼偉大的小說它都有娛樂性的一面，或多少帶點俗氣——即使是《卡拉馬佐夫兄弟》這樣的作品。梁啟超、胡適等人敏銳地捕捉到小說的通俗力量，繼而想將它的意識形態功能置於娛樂大眾的功用之上。你沒

法用行政立法、批評教育的手段來改變人心。你去直接跟人講，作為一個新國民，你應該如何如何；大不了強迫他／她背下來、也不敢違犯這些規定。但人真的能聽進去、做得到，從心裏遵從這些嗎？講道理誰都會，難的是如何做到。可是一部動人的小說完全可能改變他／她的觀念，進而自覺地按照某種理想或原則去行動。所以小說就有一種潛移默化、影響人心的力量。當然如果你目的性太強、說教意味太明顯，就永遠寫不出一部好小說。小說的娛樂性，至少是閱讀快感，取決於如何講好一個故事，所以最終還是落腳到它的敘事性上。

到這裏為止，我想不少同學已經看明白了我的推導過程。在現代語境中，我們談論所謂的文學性，幾乎可等同為小說的敘事性。敘事性意味着我們不只在期待故事，還在期待人們如何講故事。敘事的視角、敘事的手法、敘事的結構影響着故事如何被講述。小說的敘事性擴張到小說以外的範疇，這也使得我們總是以一種讀小說的眼光看待世界，不論是我們周遭的機遇還是什麼國家大事。大多數人對於平鋪直敘、欠缺情節的東西，感受不到所謂的文學性，可能有些小圈子群體會將其視為一種反文學的文學性。現在網絡上很多的熱點事件之所以吸引你，就是令你想看到充滿戲劇張力的發展，所謂「搏眼球」、「等反轉」其實就是世界小說化了，或說我們被小說給慣壞了——敘事的內容讓位給了敘事本身。

（3）敘事性與視覺性

我現在把所謂的文學性、文學色彩約等於敘事性或基於敘事產生的審美與想像——這肯定是有所偏頗的；那些相較於敘事，更偏好語言符號、修辭反諷、抒情寓意的人肯定會有與我不同的說辭。但我覺得把文學性約等於敘事性也是一種站得住腳的說法，至少可以為沒有相關文史哲背景的同學提供一個基本的參照系。如果你真的感興趣，之後讀更多書，思考更深入，自然會用自己的論證與審美給這些不同的說法予以合理的評判。所以老師講的東西絕不是什麼正確答案，只是供各位以參考，在理解的基礎上進行批判，這樣學術研究才會進步、才能延續下去。那接下來我想談一下敘事性與視覺性之間的關聯，對它們進行一個簡單的比較考察。為什麼要做這件事呢？因為我之前備課時查閱了一些相關書籍，發現很多涉及電影的教材、或講文學與電影之比較的權威文章都會重複一個觀點：文學是敘述性的藝術，而電影則是一門視覺性的藝術；甚至更進一步，說文學是敘述性的電影，而電影是視覺性的文學。粗看起來這番總結概括，有那麼一點理論性、學術性的味道。但請大家認真想一想，這是不是就是一句廢話呢？再請大家想一想它是不是連正確的廢話都算不上呢？我希望修讀完這門課的同學，不是只記住了幾個術語，也不是只會裝模作樣地作一些空洞的總結概括，而是真能對

文學和電影都有更進一步的認識和體會；當聽到別人在這樣言辭鑿鑿時，你能意識到他們其實並沒有認真思考，因為你知道敍事性與視覺性之間的糾葛變換要比表面上看到的複雜得多。

接下來我們先看第一個例子：

不可避免，苦杏仁的氣味總是讓他想起愛情受阻後的命運。剛一走進還處在昏暗之中的房間，胡維納爾·烏爾比諾醫生就察覺出這種味道。他來這裏是為了處理一樁緊急事件，但從很多年前開始，這類事件在他看來就算不上緊急了。來自安德烈斯群島的流亡者赫雷米亞·德聖阿莫爾，曾在戰爭中致殘，是兒童攝影師，也是醫生交情最深的象棋對手，此刻已靠氰化金的煙霧從回憶的痛苦中解脫了。

這段描寫出自拉美作家馬爾克斯（Gabriel García Márquez, 1927-2014）的小說《霍亂時期的愛情》（*El amor en los tiempos del cólera*, 1985）之開篇。各位同學讀過之後有什麼感受呢？你可能在腦海裏會先出現一個房間，然後有個醫生模樣的人，大概是處理一起自殺事件，而自殺者和醫生也曾相識。至於房間怎麼擺放，醫生長什麼模樣，自殺的情境又是如何，不同的讀者自然有不同的想像。但這個過程，你就是在將文字符號轉換成視覺圖像，即使是「苦杏仁的氣味」這種嗅覺對象在閱讀時，你也得借助視覺想

像才能對它有所安置。這種從敍事到視覺畫面的轉換在閱讀時是非常自然地發生。再舉一個簡單的例子：

我看見一頭紫色的牛在吃草。

大家看到這句話時，腦海裏浮現出了什麼畫面？有同學説怪異，有同學説牛怎麼會有紫色的呢？當然現實中應該不存在紫色的牛，但你可以想像一頭紫色的牛在吃草，這完全沒有問題對不對？其實我們可以在網絡上搜一下「紫色的牛」，你可以看到既有動畫 Q 版形象的紫牛，也有看起來更真實的牧場放牧的奶牛，可能是用了 PS 把奶牛身上的黑色換成了紫色。所以大家都是可以做到將文字轉換成圖像，但你的版本跟我的版本未必一致，因為我們每個人的心理表象（Mental image）或者叫視覺心象（Visual imagery）都有賴於個體獨一無二的經驗感受、記憶選擇以及審美判定。我們很多時候並不需要把語言講出來，也不需要每次都完整再現一幅確定的圖片，只要心智能利用過去的經驗和記憶呈現出畫面感就可以了。但不同的文字敍述所能呈現出的畫面感強弱也有區別。第一句：「烏鴉在游泳。」好像童話似的語言。烏鴉怎麼會游泳呢？然而無所謂，烏鴉也許不會游泳，也許真的會游泳，當你讀到這句話時自然而然就會產生畫面感，不論這幅畫面是否符合你關於這個世界的常識。第二句：「你的住所有多少扇窗戶？」這一句背後的那種文學氣息、衝擊張力要弱一些，但依然有一種直接的視覺對應。當你面對這個問題

時，你可以不回答，你也可以故意去騙提問者——比如你家有四扇窗戶，但你告訴他／她一扇都沒有，無論哪種情況，你依然會不由自主地將這些畫面在腦海裏過一遍。第三句：「我媽媽姓王。」有沒有同學還能在心裏呈現出具體的圖像呢？也許會有人想到自己的媽媽，特別是如果她恰好姓王的話。但可能大多數人不會，因為這句話的重點，它的敍事重點，在於一個人的姓名，而一個人的姓名並沒有直接對於的畫面，你所視覺化的是語言、是那個字本身。第四句：「自由和平等哪一個更重要？」這句話就更難了，因為它的抽象化程度更深，語言指涉的是概念而非具體對象。有些同學說看到「自由」這兩個字他／她腦海裏能浮現出一幅固定的畫面，但請注意那是你根據個人經驗而作出的聯想或借代，是屬於你的視覺轉喻，而不是對上述語言的直接呈現。所以並不是所有的語言敍述都能直接轉化成視覺圖像，因為有的語言是適用於具體的對象，而有的語言是概念——概念是從個體對象那裏抽象出來的一般性，亦或概念的概念，抽象的抽象。在哲學討論裏有時會細分為第一概念和第二概念。不過在這裏，只需各位同學通過這些例子記住，視覺性是敍事性的充分不必要條件。視覺圖像總是能通過語言文字描述出來，哪怕描述的並不准確，哪怕在轉化成語言的過程中遺失了一些信息，但我們總是可以去述説一幅圖畫。反之則不盡然——因為視覺圖像在有可能被當作闡釋工具之前，其首先是要被語言文字闡釋的對象。

第二個例子來自志怪小說集《續齊諧記》裏面著名的「陽羨書生」，更流行的叫法是「鵝籠書生」。故事講的是東晉時陽羨這個地方，有個叫許彥的人提着鵝籠在綏安行山，碰見一個十七八歲的書生臥倒在路邊。書生跟許彥講自己腳疼，希望能讓他進入許彥的鵝籠中休息。許彥以為這個書生在開玩笑，但書生馬上就進入了鵝籠，「籠亦不更廣，書生亦不更小」，是說鵝籠沒有變大，書生也沒有變小，宛然與雙鵝並坐，鵝也沒有驚慌。許彥提着鵝籠也不覺得重。走到有能休息的樹下，書生才從籠裏出來，說要設宴報答許彥。之後的故事就是一系列中國古代版的變形記或說俄羅斯套娃。有研究古典文學的學者認為這個是從佛經中改寫來的。不過這些知識跟我們的課程其實沒太大關係。我感興趣的是，如果各位同學你們是電影導演，現在要拍這麼一個「鵝籠書生」的故事，要求你拍攝的影片能體現出「鵝籠沒有變大，書生也沒有變小」這一特徵，請問你該如何做到？有同學說把書生和鵝籠分開拍，都用大特寫，然後加個旁白讓觀眾明白——所以說是無法用視覺畫面直接呈現這一點對不對？有同學說只拍他們的影子，反向利用近大遠小。你的意思說讓書生在畫面後方顯得小，鵝籠在前方顯得大，影子有種模糊效果讓觀眾不去較真是不是？但書生要走進鵝籠裏去啊，兩者之間還有距離你沒辦法取消，總是有由小變大，或由大變小這個過程。還有同學說從一開始就找個和書生一樣大的鵝籠，或找個和鵝籠一樣大的書生去拍。這個有意思了，多少是突破了定勢思維。但請注意，這樣拍就和文字敍述的原意

不相符了，或者說這個故事的奇特之處、這個故事之所以成為故事的特點被取消了。因為大家在讀這個故事的時候默認的前提就是一個本來較大的對象（書生）去了一個較小空間（鵝籠）卻沒隨之變小，而一個本來較小的空間（鵝籠）容納了一個較大的對象（書生）並未隨之變大，這才是它奇特的地方。所以你可以用障眼法、旁白、剪輯等等表達出變化前後的景象，但你表達不出這一矛盾的變化本身。如果這一敘述的情節無法在你心裏形成圖像的話，那即使借助先進的視覺技術也無法做到——想像力是無窮的，但它也不能違反規則，這標誌着我們人之為人的局限性。而視覺想像力止步的地方，語言文字的想像依然能夠進行下去。所以除了抽象的概念，還有這種矛盾的情景只能被敘述而無法直接視覺化，以及一些自相矛盾的概念，比如圓的方，正方形的第五條邊等等。

最後一個例子涉及到對敘述向視覺轉化的評判問題，即有的視覺化做的好，有的做得不盡人意。我們之所以能夠給予評判不是因為我們掌握了話語權、擁有什麼頭銜，或者會一兩個糊弄外行的術語，而是因為我們首先有能力給出一個合理而有意義的分析及闡釋。我想大家都看過卡夫卡（Franz Kafka, 1883-1924）的《變形記》（*Die Verwandlung*, 1915），即使有個別同學沒有全部讀完，但你也一定知道它開頭的第一句話：「一天清晨，格雷戈爾·薩姆沙從一串不安的夢中醒來時，發現自己在床上變成一隻碩大的蟲子。」這句話本身就有非常強烈的畫面感。

之前個別中譯本將其譯成「甲蟲」，但也有說法認為原意其實是「害蟲」，有一種貶損之意。人竟然變成了蟲子，如果要把這句話進行視覺轉換各位同學肯定都有你自己獨特的版本。關於《變形記》的闡釋歷來有很多，所謂生存的荒誕、現代人的異化、身體與身份認同、父權社會的壓抑等等，我們可以先將這些觀點暫時懸置起來，直接進入到一些敍述的細節。格里高爾是一個旅行社的推銷員，當他發現自己變成蟲子後，想到的第一件事是什麼？有沒有同學能告訴我？害怕上班要遲到了，擔心如何工作。可見有一份工作、能掙錢要比身體外貌改變了更影響自己在現代社會中的生存，更何況他在變成蟲子前是家裏唯一的經濟支柱，還要照顧父母和妹妹。事實上，整篇小說都沒有談格里高爾變形的原因和過程，他如何變成蟲子的並不重要，而是他已經變形了的這一結果才重要。他的變形在第一句話裏就完結了，整篇小說接下來寫的自然不是格里高爾的變形故事。從個體角度來看，格里高爾從人變成了蟲子；從社會關係方面來講，他喪失了勞動力，從支柱變成了負擔。在卡夫卡筆下，前一種變形遠沒有後一種變形來得可怕，問題不是他變成了非人的怪物，而是這一怪物其實就是現代社會裏的失敗者（loser）。這又引發了一連串連鎖變形，首先是家裏的其他成員為求生存不得不外出工作，其次他們對待格里高爾的態度也在慢慢改變。父母剛開始是經歷了一陣短暫的驚嚇，感到難過，但很快就要為現實生計而發愁，特別是父親這樣一個權威而理性的角色，他得盤算家裏的財產狀況，進行長遠的打

算。對於他們而言，格里高爾死了所帶來的悲傷要比他變成累贅造成的長期折磨更可取——只不過這需要有契機才能説出來。「久病床前無孝子」，這一點很好理解。整個故事裏最嚴重、最致命的變形發生在格里高爾的妹妹身上，她從整個故事裏唯一一個同情照顧哥哥、天真善良的孩子變成了主動提議剷除他的這麼一個最殘酷無情的角色。問題是，她的冷酷一定程度上還能為我們所理解。妹妹在家中拉小提琴討好租客，卻被變成蟲子的格里奧爾攪局，並且令他們一分錢的房租都沒收到。這時候妹妹爆發了：我們為什麼要讓自己活得這麼悲慘呢？我們為什麼要認定這個怪物是我的哥哥呢？如果這個怪物真是我的哥哥它就應該自行了結或者離開，因為哥哥會保護家人、滿足我們的願望而不是傷害我們、給我們帶來麻煩。所以故事最後，格里高爾終於死了，其他人如釋重負，他的父母開始準備給妹妹物色一個丈夫。所以這篇小説裏的變形是有幾層的，你要讀得出來。有時候大家喜歡人云亦云，説卡夫卡寫的是荒誕的故事。但請注意，荒誕的只是第一句的設定，只是變形可以成立這一前提；從一個荒誕命題推導出的其他結論都是嚴密而合理的，甚至讓你感到除此之外不會有別的可能，特別是對一個生活在現代社會中的人來説這個故事很難有別的發展空間。所以《變形記》其實比任何寫實作品都更深刻地捕捉到現實的本質，這才是卡夫卡的天才之處。我蒐集了一些《變形記》英譯本的封面圖片，請大家看看，幾乎都是圍繞着人變成蟲子這樣一個吸引眼球的視覺畫面做文章。有的把這個蟲子畫得非常抽

象，有些就帶一點超現實主義色彩，但更多是把它確定為甲蟲、蟑螂、甚至像獨角仙這一類的昆蟲形象。只有企鵝出版社（Penguin Classics）這個版本與眾不同，它是這裏面唯一意識到變形可能不只是人會變成蟲子這樣一個極盡誇張的視覺場面，而是人與人之間關係的異化和扭曲。所以它的封面圖片選的正是妹妹在客廳裏給租客拉小提琴那一幕，封面裏沒有變成蟲子的格里高爾，只是牆壁上延伸上去黑壓壓的一片蟲子爬過的痕跡，也可能是對社會、家

Penguin 版本的《變形記》封面

庭的一種喻示。所以基於以上解讀，我認為這個版本的封面視覺設計最為出色。當然，從個人品味、喜好的角度出發，每個人都可以有不同的選擇，我並不是要求大家要贊同我的講法。有不同想法的同學完全可以對此進行反駁，但請注意你也要提供一個自己的分析，且保證一定的專業性——不要把自己的好惡當成論點，而是論證你想表達的觀點、進而說服對方。那麼以上這三個例子，我想已經

 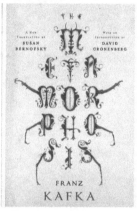

各種版本的《變形記》封面圖

充分表明了敍述性與視覺性之間的複雜關聯，所以學了這門課的同學以後千萬別張嘴就來什麼「文學是敍述作品，電影是視覺藝術」等等這樣大而無謂的空理空論。

電影的形式特徵

這門課的題目叫「文學與電影」，好像默認了電影就是一種像小說或戲劇一樣的藝術形式。但電影並非一開始就被人們視為一種藝術。它最早只是一種新的技術手段，能給人們帶來一些以前從未有過的視覺體驗——會動的影像。從技術到藝術的轉變需要經歷一個過程，而這一過程恰恰對應着電影將對新穎、刺激的視覺性之追求容納進一個更廣闊的敍述性天地中。電影之所以能被普遍認為是一門獨立的藝術，正是它具備了用自己的方式講故事的能力。之後我會從歷史發展的角度談論這一點，但今天我只想就電影藝術的形式特徵來給大家描繪一幅預告圖，方便大家對這門課今後的學習內容有所了解。

任何一種獨立而自覺的藝術皆是以它們自身的形式特徵來區分彼此的，比如電影、小說、戲劇、建築、繪畫等等，但這並不影響它們分享同一種風格——現實主義、浪漫主義、現代主義等等。亞里士多德（Aristotle, 384BC-322BC）在《形而上學》中指出，一個特定的事物作為實體是來自於形式和質料兩者的結合。質料是事物組成的材料，也就是內容，而形式是每一個事物的個別特徵，描

述了事物的本質。有時候我們的語言文化裏可能潛藏一種「重內容而輕形式」的風氣，經常會批評一些現象「走過場、搞形式主義」，好像形式總是意味着膚淺或流於表面。但在哲學思辨以及文藝批評領域，我們需要摒棄這種偏見。還是亞里士多德說得透徹，形式與質料的關係就好像現實與潛在的關係，質料是還未實現的潛在，形式則是已經實現的現實。所以形式決定了一個事物之所以是其所是，充當了它的身份識別功能，使其與其他的對象區別開來。在我看來，電影作為一門藝術具有以下四大基本特徵：場面調度（Mise-en-scène）、攝影（Cinematography）、剪輯（Editing）、聲音（Sound），它們一起決定了電影之所以是電影。

我們先從聲音這個看似最不起眼的特徵講起 —— 畢竟早期電影是可以和聲音相分離的。當然，這可能只是我的一種偏見。當前學界有關聲音的研究非常熱門，特別是探討聲音與環境的「聲音景觀」（Soundscape）成為一個熱點，聲音的超驗性及其在情動力理論（Affect theory）中扮演的角色。有興趣的同學可以去自行了解，這門課不會對電影中的聲音元素進行深入探討，只是在這裏先談一點音效、配音、配樂等基本信息。電影中的聲音總是和視覺畫面一起出現，所以無法發揮自己獨立的超然性，只能作為影像的輔助。否則的話，我們直接關掉畫面去聽音樂就好了 —— 絕大多數電影中的音樂就是起着增強敍事效果、渲染情緒的作用。比如恐怖電影，如果你把它的聲音

關掉，看起來可能就沒有那麼恐怖；它所製造的那種氛圍是為了能讓你更順利進入電影的敘事世界中。另外我們有時也會去聽自己喜歡的電影原聲專輯，沒有看過電影的人會只把它當作純音樂來欣賞，但對於看過電影的觀眾，當你聽這類音樂時會很自然想起電影當時呈現出的畫面與之相應的故事情節。剛剛去世的一位電影配樂大師——埃尼奧·莫里康內（Ennio Morricone, 1928-2020），他很多作品比如《美國往事》、《天堂電影院》、《八惡人》我想各位都耳熟能詳。我個人最喜歡的還是賽爾喬·萊翁內（Sergio Leone, 1929-1989）的那部由年輕的克林特·伊斯特伍德（Clinton Eastwood, 1930-）主演的《黃金三鏢客》（*The Good, the Bad and the Ugly*, 1966），特別是裏面那場經典的決鬥戲。我當年上大學時第一次看到這裏時，三個人最後的對決硬是被剪成了 20 多分鐘——被儀式化的決鬥就是一種藝術創作，難免心裏愈來愈焦急，但讓我最終耐着性子沒有點快進鍵的，不是充滿魅力的演員，也不是華麗的拍攝技巧——一連串遠景、中景、特寫愈來愈急促的鏡頭剪輯，恰恰就是這段配樂。所以要感謝這段配樂，讓我當時能最終完整地看完這部電影，後來每次回味起來才能愈發覺得有趣、領會到一些新的奧妙。

這幕戲剛開始是在外景的一個墓地，有點像古羅馬鬥獸場似的圍成個圓形，非常有儀式感。導演先是較為慢速地用全景、中景、近景等鏡頭分別呈現這三個人是如何進入場地、準備開始決鬥，還有向上拉深的一兩個大遠景，把他

們三人連同決鬥場都包含在畫面之內；等到快要拔槍時，氣氛愈發緊張、音樂愈發激烈，導演這時調度鏡頭的速度也愈來愈快，且全部是特寫或大特寫，用來呈現他們的面部表情——尤其是眼睛、衣著配飾、別在腰間的槍，以及愈來愈接近槍的手。直到最後槍響響起、有人應聲倒地，鏡頭的切換速度才恢復正常且特寫幾乎沒有了。這樣一種鏡頭與鏡頭之間的調度就是電影的第二個形式特徵——剪輯。剪輯就是如何把多個鏡頭組織成一個整體，對於影像時空的重組、敘事的進展有着決定性作用。這就好像在寫文章時要琢磨一句話和一句話之間該如何連接進而形成段落篇章，拍電影則是要在鏡頭和鏡頭之間做文章。不論多麼具有實驗性、先鋒意義，只要電影還是在講故事，只要電影還多少具備一個結構，那麼它就不可能只有一個鏡頭；否則的話那只能是對現實的一種無差別攝錄，哪怕是設計好的「現實」，你也沒法一直拍下去——拍下去也沒意義，沒有觀眾會用與自己生命等同長度的時間去看一部電影。剪輯裏面的門道很多，比如剪輯和蒙太奇是一回事嗎？為什麼我有時聽人講剪輯，但有時同樣的東西又說是蒙太奇？什麼平行、交叉、對比、象徵、主題剪輯／蒙太奇都是指什麼，該如何區分呢？我的建議是：不用區分，甚至不用去記住，你只要能在分析電影時看懂鏡頭之間是如何組合，說得出這樣組合有什麼意義或作用就可以了。我們來看一個例子，經典電影《教父》（*The Godfather*, 1972）中復仇暗殺和教堂洗禮的一段戲。男主邁克爾·柯里昂終於升上了權力的巔峰，繼他父親之後成

為新一代教父,所以他展開了一系列針對其他黑幫家族的復仇暗殺行動,而這些暗殺發生的同時邁克爾正在教堂為一名女嬰舉行洗禮儀式。短短五分鐘內,幾十個迅速且頻繁交換的鏡頭讓觀眾明白謀殺和洗禮這兩件不同的事情,是在同一時間、不同地點發生的。這也是一種規訓,一種約定俗成,我們看電影時會覺得一切是順理成章的,同時看到謀殺的發生和洗禮的進行也沒覺得有什麼不妥,但現實中身處某時某地的人是不可能同時見證到另一個地方的其他事情。所以影像的剪輯其實給了我們一種重新把握時空的能力、一種比閱讀小說更為直觀的上帝視角。正是在這個基礎上,謀殺和洗禮這兩件事情形成了極為強烈的對比,具有鮮明的象徵意義——善與惡、光與暗、聖潔與暴力、純潔與墮落等等。當邁克爾跟神父說他放棄撒旦、拒絕他的一切作為時,所有觀眾都能看懂他其實正在成為新的撒旦。所以剪輯能把時間和空間放大或縮小,能把不同的事件聯繫起來產生新的意義。

剪輯是以鏡頭為單位進行創作,那麼如何拍攝鏡頭就是電影的第三個形式特徵——攝影(Cinematography),英文的字面意義是運作攝影機來進行寫作,換言之,這涉及到拍攝的方法。一般而言,這裏包括三個要素:鏡頭的攝影特性、鏡頭的畫面構圖以及鏡頭拍攝的時間長度。喜歡攝影的同學對這些應該很熟悉,所以我建議大家不要去記以下這些概念,在實踐中玩兩次再對照看看就都明白了。從鏡頭的構圖來看,主要是拍攝對象在景框中與其他事物的

位置關係，即不同的透視關係，比如有單點透視、雙點透視和利用視錯覺的強迫透視。鏡頭自身屬性中最重要的就是焦距，我們根據焦距的大小來劃分，焦距在 35mm 至 50mm 之間是最近接人眼在正常條件下看到的景象，即沒有扭曲的透視；焦距小於 35mm，是誇大景深、視野寬闊的廣角鏡頭；焦距在 75mm 至 250mm 之間，是視野狹窄、減少景深的長焦鏡頭，這樣鏡頭處理的四周景物呈現出一種扁平化、擠在一起的感覺；除此之外根據清晰度來劃分還有對焦、失焦的區別。從取景角度來看，景框的長寬比，我們一般稱之為縱橫比（Aspect ratio），對應不同時期的電影屏幕是不一樣的；從拍攝角度來看，有仰角、俯角、水平等劃分；從攝影距離來劃分，就是我們之前談到的全集、中景、近景、特寫等類型。電影作為一種敍述藝術，它與以小說為代表的文學作品唯一區別在於，它的基本單位是鏡頭而非語言。

最後一個形式特徵就是場面調度，Mise en scène 是法語，源於劇場，本來指的是固定舞台上一切視覺元素的安排。在電影領域，就是把舞台換成攝影棚，指導演為攝影機安排的場景以及場景中的一切元素，以此來進行拍攝。這也是電影唯一與戲劇藝術一脈相承的元素。具體說來有佈景——你想拍一個什麼樣的場景、服裝道具——反映這個地方所處的時代及具體定位，還需要演員的演出、化妝等細節來進一步賦予這個場景的「真實性」或說感性吧。此外，還有燈光、色彩、空間關係——演員的站位和走

位等。所以觀眾從電影上隨意截取的一幀畫面可能感覺是很自然的，但對導演以及電影的創作者而言，每一幀畫面都是場面調度的直接反映，理應是經過深思熟慮的。在具體分析時，鏡頭裏任何一個看起來「隨意擺放」的東西你都不能隨意處理或略過，愈是覺得自然愈是要叮囑自己這其實是有意為之的，因為這時的你是研究者而非電影院裏的消費者。為什麼影片會給你看這些東西而不是另外一些？為什麼會讓你用這種視角去看而不是另外一種？再爛的電影都是有想法的。又或是那些標榜自己完全寫實的紀錄片、獨立電影，它永遠會有創作者自己的介入。

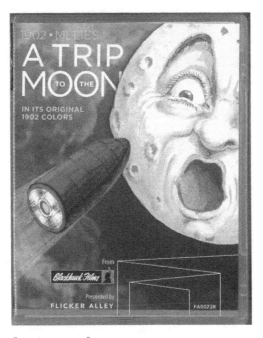

《月球旅行記》

現在我們簡單總結一下電影的四種形式特徵：場面調度就是拍什麼，攝影關乎怎麼拍，剪輯是指如何把拍好的鏡頭組織成敍述，而音樂為的是增強敍述效果、影響觀眾。請注意這樣一個總結肯定不是什麼正確答案，說它片面不完整一點也不為過。不過我覺得大多數沒有基礎的同學可以將這當成一種參考、一個線索，便於你快速融入到這門課的學習之中，結合文學研究的方法來分析電影。最後一點時間，我想請大家一起看一下最早的一部敍述性電影，喬治·梅里愛（Georges Méliès, 1861-1938）的《月球旅行記》（*Le voyage dans la lune*, 1902）。它不是第一部電影，準確來說也許不是第一部敍述電影——可能很多其他的老電影湮滅在歷史長河中不為我們所知，但就目前看來，它是首部講了一個完整故事的電影。這個故事來源於凡爾納的科幻小說。當時條件、技術所限，沒有特效、沒有聲音，然而所有觀眾無論處於任何語言、文化、種族等都能看懂這個故事。一個從地球乘坐大砲前往月球歷險的故事，但大家想一想，是什麼因素促使你看懂的？天馬行空的想像？演員誇張的表演？戲劇色彩濃厚的肢體語言？舞台佈景設置？還是連續完整的鏡頭表達？沒錯，我覺得就是因為梅里愛運用了剪輯，在不同的佈景中表演不同的情節，再根據故事的發展順序將這些情節連貫在一起，所以就帶出了故事的起承轉合。剪輯讓會動的影像得以開口講故事。

現代性的視覺文化

繪畫、攝影與
電影的誕生

◆

今天我們第二次課會從歷史的脈絡，展示電影是如何從一種新的技術轉變為一門獨立的藝術。上節課我向大家簡單介紹了文學與電影的異同，特別是敍述性與視覺性之間的糾纏及互動，讓各位同學忘掉那種教科書上常有的無謂論斷——即電影是一種視覺性的小説，而小説是一種敍述性的電影。有的同學也許能發現這個梗，我其實借鑑的是萊辛（G. E. Lessing, 1729-1781）《拉奧孔》的開篇架構。他在這本書裏以拉奧孔雕像為例探討詩與畫的界限，一上來就是要反對一種普遍而流俗的觀點——認為畫是一種無聲的詩，詩是一種有聲的畫。萊辛並不完全否認詩與畫之間的緊密聯繫以及交互影響，他厭惡的是文藝批評家們不加思索地把上述套話當作恆定的真理並拿來套用一切實例。第一個提出詩是有聲的畫、畫是無聲的詩的人，無疑有些天才的敏鋭，但後世亦步亦趨的盲從者們也許只是嚐到了重複他人妙語的快感。所以密爾（J. S. Mill, 1806-1873）在為言論和思想自由辯護時，一個很重要的理據是：哪怕是完全正確、充滿真理的意見，如果不把它放進切實地討論中接受熱切而認真的辯駁，大多數人其實

無法理解或感受到這一意見的真理性——他們信奉這種「真理」本質上只不過是持有一種偏見罷了。同理，很多人講文學強調敍述，電影側重視覺這類話詩，他們並沒有在腦袋裏好好思考下這兩者，而是在重複一個似是而非的「偏見」。當然，我的看法未嘗不是一種偏見，故而期待大家在仔細讀書、認真思考的基礎上也一視同仁地對其加以批判。我認為，從歷史的角度看，視覺性是電影之為電影的根本，但敍述性才是電影從技術昇華為藝術的關鍵。為了説明這一點，今天的課程分為三個部分：首先是關於西方視覺藝術史的一次極簡導入，主要想和大家回顧透視法與西方現代繪畫的轉變——這是理解現代性與視覺文化必不可少的背景知識；其次我們在現代文化興起的背景下考察電影的誕生及其影響，為大家梳理一下「現代性」的多重涵義；最後放映馬丁‧斯科塞斯（Martin Scorsese, 1942- ）的《雨果》（ *Hugo*, 2011 ）——其中關於《月球旅行記》的導演喬治‧梅里愛（Georges Méliès, 1861-1938 ）的故事——這部電影本身就是現代性要素的一次匯展：十九世紀的巴黎、鐵路火車站、鐘樓、機器人以及電影。

透視法與西方繪畫藝術的演變

（1）西方古典繪畫中的透視法

有一種常見的説法，認為西方繪畫，特別是它的古典作品，重在寫實，而中國畫則講求寫意；所以西方畫比

中國畫在描繪對象上，或説反映現實方面更加真實。作品是否符合現實並不是評判一件作品好壞的唯一標準，這點我們早已達成共識。但大家想一想，是什麼因素讓我們覺得某些西方畫看起來更真實呢？有同學説是他們注重明暗對比，有同學説是因為構圖符合近大遠小的原則。都沒錯，這些因素綜合起來有一個術語就是「透視法」（Perspective），它集中體現了西方繪畫藝術再現現實的追求。透視法本質上就是一種將三維世界的對象再現在二維平面上的繪畫技巧，在中世紀就已出現，但卻是隨着文藝復興而興起。為了使繪畫具有透明感和立體感，傳達出一種寫實的效果，它必須包含以下幾個基本要素：水平線（Horizontal line）也叫原線，是指和畫面平行的線；所有不與畫面平行的線則叫消逝線（Disappearing line）或變線，因為它們都向一個點集中，在此消逝；而這個點就叫做消逝點或滅點（Vanishing point）。《透視法下的羅馬遺跡》這幅圖畫非常清晰地展示了這三個要素，作者是文藝復興時期的畫家也是建造師的巴爾達薩雷‧佩魯齊（Baldassare Peruzzi, 1481-1536）。它是一個典型的劇場透視佈景，水平線很容易確認，滅點就在畫面正中的拱門那裏，所有不與畫面平行的線都在此消逝。明明是在平面上創作的畫，卻因此像是有了深度一樣——似乎作為觀者的我們也能順着這條街道走向「遠處」的拱門。畫中的明暗對比、特別是陰影效果都強化了這種縱深感。

然而透視法的意義並沒有停留於此——它不僅僅是讓二維的繪畫作品看起來像三維世界，更暗含了一種視覺上的控制與秩序，進而為人們進入、掌控、管理空間提供了認識論上的基礎。我們再來看另一個例子，也是文藝復興時期的畫家皮耶羅·德拉·弗朗切斯卡（Piero della Francesca, ?-1492）的名作《鞭笞基督》。由於是名畫，且有濃厚的宗教背景，這幅畫歷來有很多不同的解讀。但我想讓大家關注的不是這幅畫的內容和主題，而是其中透視法之於客觀視角、科學知識、從地方到空間轉化的意義。

皮耶羅是一位偉大的畫家，同時也是一位偉大的數學家。說白了，透視法就是通過一定的法則將三維世界的物體映射在二維平面上，這是一種數學的方法，代表着一種不同以往的科學語言，使人們能以一種新的方式看待這個世界、感受時間與空間。如果繪畫的目的是盡可能再現外在對象，那麼透視法就自然會佔據視覺藝術的主宰地位。當它一旦成為一種美學上的主流標準，我們就會習慣性地將這種觀看世界的視角當成再現世界的唯一正確方式——客觀性、科學標準的前身。在皮耶羅這裏只是世界客觀化的開始，一切由形形色色、彼此各異的地方向同質、抽象空間的轉化。透視法下一次的飛躍則是笛卡爾（René Descartes, 1596-1650）和他創立的解析幾何，或者叫座標幾何。我想各位同學中學時一定都學過如何圍繞一個幾何圖形建立二維或三維的直角座標系，利用已知的數值信息，通過求解幾元幾次方程來獲取該幾何圖形的

其他數值信息。所有的空間幾何問題，都能借助此種轉化，由代數計算的方式加以解決。我們在紙上畫着座標系，用代數的方法解決幾何問題，不正是與利用透視法再現對象的畫家們做着類似的事情嗎？當然解析幾何的抽象化更加徹底，所以它能達成適用一切的普遍化：從此以後，世界上再沒有什麼神秘的、不可進入的地方了，一切依賴故事和想像、身處在山野、洞府中的鬼怪精魂都無處遁形了——不是那些打着科學旗號的生產力、技術革新摧毀了它們，而是我們身處的整個世界、所有空間在理論上都能被轉換成抽象的運算符號。如果世界上的任何一處場所、任何一點都能以（x, y, z）的方式呈現，哪裏還有供山鬼、狐仙生存的地方呢？也只有因為世界上的任何一點都能以（x, y, z）的方式呈現，我們才能認識、改造自然，進入、掌控空間。這恰恰也是現代性的祛魅過程（Disenchantment），不一定是轟轟烈烈的生產技術革新，可能僅僅一個念頭、一種視角的變化，就再也回不去了。

借助以上兩個例子我想大家已經能夠理解西方繪畫藝術中的透視法以及它超越繪畫以外的重要意義。仔細講起來會更複雜，這裏我只補充一點：假如滅點不固定、而是隨着觀者的視角來移動，會是怎樣的情形呢？首先它可以是一種歪曲的投射，即以變形的方式來呈現繪畫對象，更像是一種視覺上的遊戲。比如小漢斯‧霍爾拜因（Hans Holbein the Younger, ?-1543）那幅名畫《大使》。

畫面上的兩位男士衣著華麗，雍容高貴，顯示出他們作為大使的身份。左邊那位的裝扮明顯是航海家，手裏還拿着望遠鏡；右邊那位穿的是教士的服裝，有點學者風範。他們身後的木架上擺放着地球儀、日晷、魯特琴以及一些書籍。我們很容易捕捉到一些象徵意味：權力、財富以及知識，這正好應對了十六世紀地理大發現、殖民擴張開始的現代西方世界。不過地毯上一個看起來有點彆扭、奇怪的圖形引起了我們的注意。變動下視角，從右側高處或左側低處仔細看，你會發現它其實是一個人的頭蓋骨，明顯是意喻死亡。也許這幅畫是想告誡人們：無論你在社會中的地位有多麼顯赫，積累了多少財富，抑或擁有多少知識，人之為人，最終都難逃一死。這種古老的勸誡通過一種創新的作畫技巧表達出來，無疑更值得讓人玩味。

另外一種圖畫中的滅點移動的情況，剛才也有同學提到，就是中國畫，特別是山水畫中所謂的「散點透視法」。經常有一些執着於傳統畫論的人拒絕使用西方概念來理解中國畫，要用高遠、平遠、深遠等說法。我覺得叫什麼無所謂，但你必須知道這種「散點透視」或「三遠透視」和我們剛才接觸到的西方繪畫中的焦點透視其實指涉的是兩個不同的表徵系統；前者和科學的語言沒有關係，只有後者才能衍生出一種以抽象符號為核心的近代認識論。讓我們以北宋畫家郭熙（約 1023-1085）的《早春圖》為例來說明。

郭熙在《林泉高致》一書中對「三遠」有具體的解釋：「自山下而仰山巔，謂之高遠；自山前而窺山石後，謂之深遠。自近山而望遠山，謂之平遠。高遠之色清明，深遠之色重晦，平遠之色，有明有晦。高遠之勢突兀，深遠之意重疊，平遠之意沖融而縹縹緲緲。」我們據此可以很容易地在圖畫中找到這三遠。高遠是觀看者的視點從低處仰望高處，所以我們的目光停留在畫面最上方高聳如雲的山巔；深遠是觀看者的視點從山前望向山後，就在畫面左方有一條繞向山後的小徑；平遠是從近山望向遠山，所以應該是在畫面中央偏右、小瀑布的上方那塊明晰而厚重的山頂望向背後躲藏在雲霧之間的遠山。現在你可以看到，中國畫同樣可以傳達出空間的深度——這不是焦點透視法的專利；由於有三個不同的視點，畫中的時間是延展流動的，不像剛才的西方繪畫畫下來的就如永恆一般。在藝術手法、審美意境方面，山水畫和西方繪畫沒有什麼高下之分、好壞之別。但這種散點透視的繪畫空間，你無法以科學的方式認識、進入。郭熙絕對沒有用數學的方法來作畫。你可以把《早春圖》拆解為三個部分去分別考察那些視點，但你沒法將它們整合進一個能映射現實空間的座標系中。不是說山水畫畫得不夠真實——它當然也是「師法自然」，只是因為它沒想要再現對象，不追求把三維的世界搬到二維的平面上去，所以它產生不了將空間抽象化的工具，也不需要那種通過某種比例或原理去表徵對象的方法。透視法在改變我們觀看、認識世界方面最重要的產物是客觀性這一建構，而山水畫和它是無緣的。

（2）現代風格及對透視法的挑戰

透視法在文藝復興中逐漸興起、發揚光大，主宰了之後理性時代、啟蒙運動、工業革命中的視覺藝術——歷經浪漫主義、現實主義、印象派，直到以後印象派為開端的現代主義藝術興起，它的地位才遭到挑戰。我要再強調一遍，請各位同學不要把這些主義、流派之類的術語當作金科玉律，它們既然是人為的知識分類方法，就必然會充滿矛盾和爭議——特別是不要把它們想像成一種線性歷史發展中前後替代的關係。在這裏我們只是通過幾幅作品來簡要領略下每種風格的主要特徵，希望大家能掌握一些解讀繪畫的基本分析線索，這在以後分析鏡頭畫面時也是有用的。但凡一幅畫，總是有它要表達的主題，它所呈現出的形象，形象組合成的結構，以及描繪這一切所需的線條和色彩，最後再加上你個人對它的主觀感受。下次當你走進一家美術館或參觀畫廊時，試着用這幾條線索去解讀一下各種畫作，說錯了也不要緊。但記得不要輕易說自己看不懂，大多數人說自己看不懂視覺藝術其實是因為他們懶得思考或不想費勁去表述自己的思考與感受。

第一幅畫是浪漫主義的代表作，德國畫家卡斯帕·弗里德里希（Caspar David Friedrich, 1774-1840）的《霧海上的漫遊者》。一位身著黑衣的登山者矗立於畫面中央，背朝着我們，望向遠處綿延不絕的、被霧海籠罩的崇山峻嶺。所以他在的位置正好覆蓋了透視的滅點，凝聚起觀者的視

線。顯然畫中的風景不是寫實的，而是畫家主觀理想的提煉，這是風景畫形塑出的自然之美。有同學說從遠方和群山中感受到了壯美，有同學說感受到了自然的恐怖，還有同學說畫中的風景召喚出了一種崇高感——這位同學應該讀過康德（Immanuel Kant, 1724-1804）的《論優美感和崇高感》，自然中有一些超出我們人類認知限度的景象比如遼闊的群山、狂風暴雨、火山爆發等會給我們巨大的壓迫感、讓我們意識到自身的渺小，但隨即又會在我們心中喚起一種跟高層次上的感動。雖然大家對這幅畫的感受各不相同，但有一點是確定的，即它顯露出大自然的神秘莫測——強調回歸自然正是浪漫主義的一大特徵。而浪漫主義的另一特徵就體現在畫中這位漫遊者身上——獨一無二的人之主體。我們不知道這位仁兄是在享受征服自然後的喜悅，還是面對遼闊無盡的天地感到了哀傷——我們無法界定他的情緒，也明白不了他的想法，但我們能從中感受到一種人特有的、徹底的孤獨。這種孤獨是一種本原的、形而上的孤獨，人能感到的歡樂與悲傷、達成的偉大與渺小其實都是短暫的，終會過去，但孤獨作為一種生存狀態卻是永恆的。個體自我與神秘自然是聯繫在一起的，正是這種有限和無限之間的張力讓這幅畫有了廣袤的闡釋空間。

關於浪漫主義我再多說一點，就是不要把它簡單視為一種藝術風格或個人氣質，它其實深刻地影響了我們的認識方法，甚至顛倒了我們原有的價值評判標準。比如各位同學

都有自己的個性，會注重自己的品味，追求與眾不同，不甘平庸。在過去，平庸的生活並不是一種罪過，但浪漫主義視平庸為大敵，哪怕大奸大惡、不被世人接受的處世之法都要比平庸好。所以浪漫主義者一定要離家出走，逼着自己去往遠方，即使他心裏明白遠方並不一定比這裏更好；所以浪漫主義者的思鄉情結是自己強加給自己的，是為了證明自己能按照理想的方式存在；所以浪漫主義者孜孜不倦地尋找注定不可得的理想，無論他表現得多麼懷念過去、多麼渴望回家，他也不會真的回去。有同學說這是一群很擰巴的人，沒錯；也有同學說為了與眾不同而與眾不同有什麼意義呢？但請注意，按照浪漫主義的講法，意義是人自己發明的，是自我賦予的。既然要肯定個人天性，而每個人的天性又是彼此不同、很難調和的，那麼就只能是你堅持你的主張，我珍惜我的追求，不存在所謂客觀的對錯標準。哪怕我追求的是一件所有人都認為不值的東西，但只要我的信念沒變，我仍在堅持，那麼這件事就沒有問題。這種態度或觀念在我們現在的生活中依然非常普遍，這正是浪漫主義的影響之一。以賽亞·柏林（Isaiah Berlin, 1909-1997）和卡爾·施密特（Carl Schmitt, 1888-1985）對浪漫主義此種特徵的闡發在我看來最具魅力。我就用前者的一段話來予以小結：「對於浪漫主義而言，活着就是要有所作為，而有所為就是表達自己的天性。表達人的天性就是表達人與世界的關係。雖然人與世界的關係是不可表達的，但必須嘗試着去表達。這就是苦惱，這就是難題。這是無止境的嚮往。這是一種渴望。因

此人們不得不遠走他鄉，尋求異國情調，遊歷遙遠的東方、創作追憶過去的小說，這也是我們沉溺於各種幻想的原因。這是典型的浪漫主義的思鄉情結。如果賜予浪漫主義者他們正在尋找的家園、給他們談論的和諧與完美，他們卻會拒絕這樣的賜予。原則上來說，在定義的層面，這些東西都是可追求而不可得到的，而這正是現實的本質。」

第二幅畫是法國畫家尚‐法蘭索瓦‧米勒（Jean-François Millet, 1814-1875）的《拾穗者》。米勒在中國非常著名，素有「畫聖」之稱，我猜大概是受到五四那一輩人比如徐悲鴻、豐子愷等推崇的緣故。他和同一時期的法國畫家古斯塔夫‧庫爾貝（Gustave Courbet, 1819-1877）被視為是十九世紀西方繪畫中現實主義的代表。「現實主義」這個概念大家都不陌生，不論是在文學還是繪畫領域，都強調將作品當作一面鏡子，按照生活本來的樣貌去反映生活。庫爾貝有句名言：「我不會畫天使，因為我從來沒有見過他們。」所以現實主義的畫作裏面基本上不會有希臘羅馬神話中的英雄和仙女或者王公貴族，也不會刻意營造寫意的、象徵意味濃厚的風景。他們畫的就是常見的人物、日常的生活。米勒這幅畫反映的是當時農村生活中一個很普通的場景，秋天金黃的麥田裏，三位農夫在彎腰拾起地上的麥穗。這幅畫的透視效果、穩定的三角構圖讓它看起來像是定格的照片一樣；陽光從左側灑下，黃昏時分，人物的動作在逆光中顯得更加堅毅；

紅黃藍三原色的運用以及整體溫暖的色調，讓這幅畫作中平凡生活的瞬間蒙上了一層永恆的宗教氣質。拾穗的故事源自《舊約聖經》，耶和華要求那些擁有田地的人在收穫時不可割盡田角，也別去撿那些遺漏在地上的，而是要把它們留給窮人。你若知道這個典故的話，你就會明白這三位農婦不只是農民，還是農民中最窮苦的那一類。米勒卻把她們塑造得猶如史詩中的英雄一般，擁有光澤——袪除了戲劇性和過分的表現；又像希臘的古典雕塑一樣，達到內容和形式的和諧。每當我看米勒的畫時，我就會覺得溫克爾曼（J.J. Winckelmann, 1717-1768）所謂「高貴的單純，靜穆的偉大」完全能夠從古典藝術那裏進入到現代作品中。

很多人喜歡引用羅曼·羅蘭（Romain Rolland, 1866-1944）所作《米勒傳》中的一句話，大意是說從來沒有畫家能像米勒這樣，賦予萬物所歸的大地如此雄壯、如此偉大的感覺與表現。但我覺得前面半句更重要，羅曼·羅蘭稱米勒是將全部的精神灌注給了永恆，認為永恆的意義遠勝過刹那。所以《拾穗者》是古典的作品，它裏面的時間綿延悠長好像停止了一樣，我們不會去期待彎腰拾穗的農婦在下一刹那、下一瞬間會有什麼變化，好像她們就應該一直保持這種樣子；而刹那、瞬間，時間的快速變化則是現代性的核心所在。到印象派那裏，我們才會感受到這種新的時間經驗對視覺性的衝擊。

莫奈（Claude Monet, 1840-1926）的《印象·日出》，我想各位同學是再熟悉不過了。它畫的是莫奈的故鄉法國勒阿弗爾港口晨霧朦朧時的日出景象。這幅畫在巴黎送展時，遭到當時評論家的譏諷，認為看起來像沒有完成的草圖，充滿了模糊的印象，遂有「印象派」這一稱呼。有同學說他們注重室外寫生，強調自然光的呈現；沒錯，這幅畫的光影效果要高於圖像中的任何細節安排，印象派講究要按人眼實際看到的。有同學說色彩效果很特別，一輪紅日冉冉升起，逐漸將光亮投射到橙黃色的雲彩上，倒影在水裏的影子呈橘紅色，而瀰漫的藍灰色的霧氣給人一種水天相接的感覺——我們依稀能夠辨識出遠處的建築、吊車、桅杆，這是一個正在作業中的現代港口。有同學說畫筆是斷斷續續的，製造出模糊朦朧的印象；所以豐子愷有個說法，叫印象派的畫要遠看而不宜近看。因為近看都是些斑駁的色點或色條，而遠看則其中的光影與色彩極為逼真，就跟真的光線下看到實物的那一瞬間是一樣的。我再加上一句：印象派的畫要多幅同類題材的放在一起看，而不宜單獨一幅一幅的去細看、去解讀。因為它其實是讓你去體驗而不是要你觀看、沉思的作品。所謂印象，正是那一瞬間你對光線和色彩的感受與捕捉，轉瞬即逝。你沒法細看或沉思一個瞬間，如果你硬要這樣做，你只能把瞬間定格、凝固，變成永恆的樣子或至少把時間拉長；但那樣的話就不是人真正體驗到的瞬間，所以只能是印象和感受。剛才幾位同學講的都對，不過我個人覺得，這一切其實都是為了讓印象派能把時間上的瞬間歸還給繪畫。像莫

奈的上百幅《睡蓮》還有《魯昂大教堂》系列,每一幅都不同,不是繪畫的對象不一樣,而是繪畫的對象在每一個瞬間看起來都不一樣。班雅明有個說法是,現代性本質上是一種震驚體驗(Shock experience),但你先得把時間理解成一個一個獨特而即逝的瞬間,你才有可能獲得這種現代性經驗。而莫奈除了畫工業港口這種以前畫家不會畫的題材,他還喜歡畫火車站——鐵路和電影亦是與現代性關係最密切的兩大發明。印象派明顯受到現代技術發展的刺激以及工業化都市生活環境的影響。所以印象派畫家就和波德萊爾(Charles Baudelaire, 1821-1867)筆下的風俗畫家居伊(Constantin Guys, 1802-1892)一樣,都是現代生活的畫家,都捕捉到了時間打在我們身上的印記。但印象派藝術從未放棄「再現現實」這一出發點,甚至追求加進時間因素以後更真實的瞬間光景,所以大多數藝術史分類都不會把印象派作為一個現代主義的藝術流派。現代主義視覺藝術發端於所謂的後印象派。

所謂後印象派畫家最出名的有三位:塞尚(Paul Cezanne, 1839-1906)、梵高(Vincent van Gogh, 1853-1890)和高更(Paul Gauguin, 1848-1903)。像高更就批評印象主義只關注畫家的眼睛看到了什麼,一味地研究色彩,把繪畫變成了一種科學實驗,但卻沒有思想或神秘感。塞尚有句名言,說繪畫絕不意味着盲目地複製現實,而是要尋求各種關係的和諧。所以繪畫藝術在這裏開啟了一種新的主體性,畫什麼不重要,重要的是你怎麼畫;畫作不是「影子

的影子」，而是一場光線、色彩與形象的表演，它本身就是一個自足的世界，不需要受制於現實；繪畫要表現的是畫家的藝術思想和主觀情感，從此以後對畫作的闡釋要比畫作的內容更為重要。梵高和高更的生平經歷與他們的作品一樣充滿魅力、吸引讀者，我想各位同學都非常熟悉了。這裏我們只談一點塞尚，他可能不是你最喜歡的畫家之一，但絕對在任何人列的名單裏都是最重要的畫家之一。塞尚常被稱作「現代繪畫之父」，主要是有兩點：一、他真正脫離了自透視法主導以來、西方繪畫追求寫實、試圖客觀再現現實的主流傳統；二、他之後所有的現代主義風格及繪畫技巧，都能在塞尚的畫作裏找到源頭。

塞尚畫的最多的是靜物畫與風景畫，它們表現的對象不同，卻有異曲同工之妙。我們來看下《高腳果盤》與《聖維克多山》這兩幅畫，很明顯他不是為了客觀再現那些靜物水果、盤子，以及家鄉聖維克多山的自然風景；畫上的色塊與形象似乎在審視所謂繪畫自身的純粹性。首先與印象派模糊朦朧的繪畫語言相比，塞尚筆下的物象明晰而堅實。他一方面用幾何形狀將所畫對象的形象高度簡化，另一方面使用深色且強力的線條勾勒出輪廓。請注意，這裏的線條正是對現實的反叛——因為現實中物體輪廓只有界限，這麼直白、誇張的輪廓線是畫家作畫時心中的產物。其次相較於之前的透視法則講求近大遠小——距離上的不同引起視覺上的虛實差別，塞尚明顯不在意這一點，畫中物象的清晰度幾乎是一致的。此外，他會故意歪

曲透視關係或是把個別對象畫得形態奇怪、看起來有點彆扭，但卻使整幅畫中所有的視覺要素達致一種秩序與平衡。我以前在書上看到有人這樣評論塞尚的靜物畫：「如果你想從十七世紀荷蘭畫家的靜物畫中拿掉一個蘋果，它會好像立即到你手中；但你如果想從塞尚的靜物畫中拿掉一個蘋果，它會連帶把整幅畫都一起撕下來。」這正說明繪畫的目的從再現對象轉向了建立一個獨立自主的世界。

最後，我們再關注一下塞尚作品中的色彩，特別是這幅風景畫中的色彩。有同學說顏色豐富，我倒覺得豐富可能還談不上，但色彩強烈、富於變化這一點是沒錯的。你再仔細觀察就會發現，塞尚畫中的色彩也是有主體性的。那些物體的形象其實完全是由色彩組成、形塑的。現實中的風景被回爐重造變成了色塊與形狀，各個物象由不同的色塊組合在一起，是顏色的變化取代了傳統的遠近關係和明暗對比。這種強烈而變化的色彩也反映出塞尚本人深沉的精神世界：風景被他當作一種道具，用來研究、探討繪畫本身的形式性——色彩與形象之間更多元開放的可能聯繫。

到這裏為止，我們已經很清楚地看出塞尚脫離了客觀再現的主流傳統後，開啟了現代主義繪畫藝術的兩大潮流：一是強調結構秩序、幾何形狀的抽象藝術，比如立體主義、風格主義等，代表作有畢加索（Pablo Picasso, 1881-1973）的《亞維農的少女》；一是注重主觀情感和抒發自我的表現主義藝術，如野獸派、德國的表現主義等，代表作有馬蒂斯（Henri Matisse, 1869-1954）的《生之喜悅》。你

要細分的話，裏面還有達達主義、超現實主義、未來主義、俄國的前衛運動等，有興趣的同學可以自行了解、學習，不過對我們的課程來說繪畫部分講到這裏也就足夠了。如果有同學對西方視覺藝術中的透視法感興趣，可以去參閱約翰·伯格（John Berger, 1926-2017）的入門著作，或者是藝術史大師潘諾夫斯基（Erwin Panofsky, 1892-1968）的名著《作為象徵形式的透視法》（*Perspective as Symbolic Form*, 1927）精彩至極、發人深思。

電影作為一門獨立藝術的確立

（1）從攝影到電影

以上圍繞透視法及其複製現實之企圖所展開的繪畫歷史，你可以把它看作是西方視覺藝術內部的一種美學演進或說風格變化，但我們也要考慮它所面臨的外部環境與技術挑戰。小孔成像原理、作為繪畫輔助工具的暗箱由來已久，但直到十九世紀二三十年代才形成真正的照相術——我們常說的達蓋爾攝影法並非是最早的攝影發明，但達蓋爾的「銀版法」大大縮短了曝光所需的時間，使得這一技術普遍流傳開來。印象派的畫作中的光線設置明顯已受到攝影技術的影響，且他們很多人都是業餘攝影愛好者；而後印象派亟待讓繪畫與攝影劃清界限，凸顯繪畫自身的獨特性與純粹性，無疑也是遭到這一技術的挑戰。攝影術某種程度上實現了透視法的機械化、標準化，如果繪畫的目的

是複製現實，那麼再天才的畫家也比不上一台傻瓜攝影機。柯達相機早年的廣告標語深入人心，這裏的一幅宣傳畫含有那著名的一句「你只管按按鈕，剩下的交給我們」（You press the button, we do the rest），就是聲稱相機這一產品任何人不經過培訓都能在日常中使用。過去畫家試圖再現對象，除了眼睛的觀察，最重要的就是他積累起的手上功夫；他那拿着畫筆的手才真正起着完成寫實任務的功能。但現在這樣一個複雜的過程被簡單地按下按鈕這一動作取代了，你只需用眼睛盡力去捕捉你想拍的東西就行了。另一幅廣告宣傳畫主打的是「和柯達同在家」（At home with The Kodak），似乎家家戶戶都應該備一個相機，隨時記錄你和家人生活的點點滴滴、溫泉回憶。然而這種情感消費也是被灌輸、被規訓出來的，漸漸地就變成，好像你不去拍照你就沒有在生活——你吃了米芝蓮三星的餐廳，你去了埃菲爾鐵塔旅遊，但如果你沒拍照記錄下來（雖然你之後也不會怎麼看），就好像你沒有吃過、沒有去過一樣。對視覺意象的消費，被巧妙地轉換成對生活的挽留和延續，對時間流逝的抵抗。就人這種有限性的存在來說，沒有比這更大的誘惑了。

攝影與繪畫之間的競爭，對先前藝術範式和標準的顛覆，以及攝影自身是否可算作是一門藝術，有關這些問題的討論從十九世紀開始延續至今。班雅明就認為攝影技術的出現使藝術作品原有的靈光（Aura）消散，進入了一個機械可複製的時代。他在 1931 年發表的〈攝影小史〉

（"Little History of Photography"）和 1936 年發表的〈機械複製時代的藝術作品〉（"The Work of Art in the Age of Mechanical Reproduction"）兩篇經典文章中——後者更多指涉電影，都是在探討現代視覺技術攝影和電影的出現，使一切變得可以複製，人們置身於一種「視覺潛意識」（Optical unconscious）中（攝影機能呈現出人眼看不到的世界，而我們會把前者當作現實），從而使靈光凋萎，本真性喪失，這和我們之前談過的現代經驗的貶值、被信息取代是一脈相承的話題。那什麼是靈光呢？也有翻譯成光暈或靈暈的。我覺得靈光的翻譯比較好，既有視覺光學上的所指，也有類似於宗教性的、神秘體驗的意味。在兩篇文章中班雅明都用了同一個具體例子來解釋靈光：當你在一個夏日午後歇息時，眺望地平線處的山巒或者凝視在你身上投下樹影的樹枝，這樣一個時刻你就能感受到那山和樹的靈光。所以靈光首先是對一定距離的獨特呈現，無論對象與你有多麼貼近，它始終和你保持了一定的距離——它沒有真正歸屬於你，你也未完全沉溺其中，通過這一距離，某種儀式感的東西保持了下來，你和擁有靈光的對象才能建立起一種關係——被觀看的對象把我們投射過去的目光以某種方式返回給了我們自身。其次，靈光意味着對象在時空中獨一無二的存在，也即藝術作品所具有的本真性。無論多麼完美的複製始終少了一樣東西，就是藝術作品的「此時此地」；我們能夠借助攝影複製藝術品的形象來擁有它，但我們無法攫取它存在的那一時刻那一地點，因為時空都成了它是其所是的一部分。所

以班雅明認為攝影通過生產複製品、鼓勵對這些複製品的消費，滿足了大眾的佔有慾和在現代社會中所需要的普遍平等的感覺，但它的實現是以破壞原有經驗的完整性與神聖性為代價的。所以相較於繪畫而言，照片是會讓靈光消散的：一幅畫反饋給我們眼睛的東西永遠不充分，所以我們的眼睛對於繪畫是沒有饜足的；而相機雖然能記錄我們的樣貌，卻不能把我們的凝視還給我們，所以照片對於我們的眼睛來說就像充飢的食物或者是解渴的飲料。但請注意，班雅明是一個很矛盾的人，愈是批判就愈是眷戀，雖然他的天才也不體現在表述的一致和連貫方面；他會給自己偏愛的對象開特例，比如卡夫卡的那張童年照片就又能令他體驗到靈光乍現。

攝影照片能否像繪畫作品一樣擁有靈光，這對於蘇珊・桑塔格（Susan Sontag, 1933-2004）來說就不構成一個問題，只是時間運作於兩者的方式不同。在她看來，畫作往往無法抵禦時間的侵襲和掠奪，但照片卻能把時光對自身的雕琢轉化成美學價值的一部分。簡言之，給它足夠的時間，大多數照片都能具有靈光。這就好像是說哪怕是贗品，只要放的時間夠長、擁有了自己的歷史，早晚也能變成文物。桑塔格基本上承襲了班雅明的脈絡，認為攝影是對經驗的一種核實或拒絕，但無論如何在現代社會我們總是要把經驗化為影像。人們不再直接與這個世界打交道，而是通過影像來認識它、想像它。不過桑塔格更關注攝影引發的倫理問題，比如攝影把過去變成一種可供消費的對象，

我們該如何衡量那些缺席的真實；攝影作為一種佔有或收集行為，規訓我們什麼值得看、值得被記錄，如何看待等；還有就是攝影如何捲進他者的生活，特別是照片上呈現出的他人之痛苦，儘管有時會激發我們的同情，但總體上卻令我們愈來愈容易接受或是以泰然處之的態度對待受苦的他者，攝影照片緩解了我們的震驚體驗，附帶作用可能還麻木了我們的同理心。

相較於班雅明和桑塔格，羅蘭·巴特（Roland Barthes, 1915-1980）對攝影技術有一種更為明顯的偏愛。他不是以攝影者或理論家的身份談論攝影，而是回歸到照片觀看者以及被拍攝者的角度，所以他那本書的題目取為「明室」（Camera lucida）對應的正是攝影機中的「暗箱」（Camera obscura）。巴特將一幅照片呈現的內容，或說它所有的符號信息、文化背景等，稱之為「知面」（Studium）——就是他能用結構主義那一套方法什麼能指所指、指示內涵來進行分析的東西；而把這幅照片中某個能打動他的細節（若有的話），稱之為「刺點」（Punctum）——這關乎個人的生命體驗，指向情感和時間，往往都是帶有傷痕性的、能聯想到死亡的。或許是因為母親逝世的緣故，巴特在這本書裏放棄了他所擅長的符號學理論、結構主義方法，回歸到個體自我的主觀感受。整本書篇幅不長，其實只是揭示了一個點：攝影的本質是對時間流逝的證明，照片意味着它的對象曾經存在過。圖畫做不到這一點，它可以昇華或是抽象化對象，賦予對象

一些隱喻象徵，卻不能證明這些人與物的存在。那請大家想想，説照片的本質是它曾存在過意味着什麼？照片永遠是在告訴我們它「曾經是什麼」，也許當下它已經不在了。又或者現實中它還在，但凝視照片會讓你意識到在將來的某時某刻它終究會不存在的。所以攝影其實指向了死亡。非常巧合的是，這本書恰好是巴特生前出版的最後一部作品——在它問世的同一年 1980 年，巴特因為遭遇車禍傷重不治而亡，時年六十四歲。

話説回來，攝影在複製現實方面依然遵循了寫實繪畫的路徑：製造深度的幻覺，將三維空間搬到二維平面上來——只不過攝影做得更加完美。相較於攝影呈現出的靜止圖像，電影的主要特徵就在於影像的運動、動態——電影的英文 movies 即源於 motion pictures 或 moving pictures——或許在二維的平面上深度永遠是種幻覺，但時間這第四維度卻能被完美地吸納進來。有些量子物理學家認為時間在世界的基本層面上並不存在，它只是人類認識局限性的產物，像時間的連續其實是我們描述世界的一種假定。這樣一種理論可以供我們思考和理解，但無法為我們所感知。因為就算是一種局限，就人之為人的經驗而言，運動只能是在連續時間中的運動；時間不一定產生運動，但運動一定能引來時間。人物的動作、地點的替換、事件的變化都指向了時間之流，這保證了敍述進行的可能，而敍事也只能在時間中展開。無所謂自然時間是否真實的問題，進化論與歷史主義的興起使我們再也無法想象

人能脫離時間而存在。但時間若想被人感知、獲得意義，就必須經過敘事的組織與賦形——這是保羅‧利科（Paul Ricœur, 1913-2005）的主要論點。電影為視覺圖像引入了時間，其實就是賦予了它們敘述性。問題是如何製造運動的幻覺呢？

受制於我們眼睛的生理構造，靜照必須快速地通過才能讓我們看到連貫的運動。一般來說，人每秒看到的畫面在十到十二幅之上，才能有此效果。有個術語叫「幀率」（Frame per Second），就是用來測量每秒顯示多少幅圖像。在早期默片時代，通行的標準是每秒十六幀；1920 年代末，有聲電影興起加入了音頻變化，制定了每秒二十四幀的新標準，也沿用至今；不過對於現在一些流暢度要求更高的電子遊戲來說——特別是動作類的，每秒二十四幀的話畫面就會非常卡，一般會設定在每秒三十幀以上。由此可見，要想製造出連續的圖像，曝光時間就必須非常短，必須瞬間曝光在一秒鐘獲是十六幅以上的圖像。1878 年，為了研究運動中馬的步態——據說是想搞清楚奔跑中的馬是否能四條腿同時離地，而人眼無法直接識別這一點——攝影師埃德沃德‧邁布里奇（Eadweard Muybridge, 1830-1904）把十二台照相機排成一排，每台照相機的曝光時間設定為千分之一秒，使得每張照片能夠記錄下奔跑中的馬間隔半秒的樣子，從而證明了馬在奔跑的某個瞬間確實能四條腿都離地。不過倒過來想，你把這十二張照片在一秒鐘快速地呈現出來，不就是在以電影放

映的形式重現運動嗎？

隨後的二十年，有關電影的各項技術日趨成熟，終於在
1890 年代早期，美國的發明家托馬斯‧愛迪生（Thomas
Edison, 1847-1931）和法國的盧米埃爾兄弟（the Lumière
brothers, 1862/1864-1954/1948）分別發明出不同的攝影
及放映機，標誌了電影的誕生。愛迪生 1893 年和助手一
起發明了可以拍 35 毫米電影短片的攝影機（Kinetograph
camera），再把膠卷放進一個木箱中，觀眾就可以透
過一個放大鏡似的窺孔來觀看裏面的動態影片（the
Kinetoscope）。所以這種機器一次放映只能一個人去看，
看電影在這時是一種私人體驗。愛迪生除了愛發明還要想
着賺錢，所以你需要投付一枚硬幣才能觀影，最長也就
二十多秒，像自動販售機似的。這種針對個體觀看者的活
動電影放映機在中國最早也稱之為「西洋景」。盧米埃爾
兄弟最大的貢獻是發明了針對多位觀眾的投影系統——
在攝影機後面加一個「魔術燈」裝置，就變成了放映機，
可以把動態影像投射到大銀幕上。這樣就使得很多人可以
同時在一起看電影，觀影成了一種集體活動。1895 年 12
月 28 日，歷史上記錄第一次電影的公開放映是在巴黎大
咖啡館（the Grand Café）的地下室內。據說銀幕上迎面
駛來的火車嚇壞了第一批的電影觀眾，這就是電影誕生的
神話。很多學者做過考證，認為這一傳説是杜撰的；但並
不妨礙人們樂此不疲地一遍又一遍講述電影誕生的故事。
所以電影院也就成了現代都市中典型的公共空間；而電影

的製作和放映更是成為一種遍及全球的商業活動。

順帶説一句，中國最早的電影放映據記載是 1896 年 8 月 11 日上海一個叫徐園「又一村」的地方。所以僅僅一年不到，電影就已經從法國巴黎傳到了中國上海——他們之間的時間間距沒有我們後來想像得那麼巨大；晚清的部分中國人在某種程度上可以和同時代的西方人一樣現代。只不過後來有官員上奏朝廷要求禁止電影反映，因為電影院室內燈光昏暗、且允許男女一同入座，傷風敗俗。對新事物的抵制、對公共空間的打壓往往都是以捍衛道德之名進行的，今天也不例外。早期電影大多是由一個鏡頭構成，呈現為一個固定的畫面，表述一件單純的事情。比如盧米埃爾兄弟拍攝的工人從工廠下班、火車進站、火車離站等等短片。後來人們逐漸學會把攝影機架在行駛中的火車上來拍攝沿途風光和人事，這種類型的片子稱作「幻影之旅」（Phantom ride）。請注意，當時人們看電影的樂趣與我們現在看電影有較大的不同：這種幾十秒的影片無法承載太多的內容，人們更多是把電影當作一種新的視覺娛樂手段，運動的圖片本身即為一大賣點。所以有學者湯姆・岡寧（Tom Gunning, 1949-）將 1895 年至 1906 年這一時期的早期電影稱作「奪目電影」（Cinema of attractions），也有翻譯成「吸引力電影」，我覺得這個譯法不是很準確——所謂吸引力突出的就是運動視覺對人眼的吸引力，而不是別的地方有什麼吸引力；觀眾看電影看的不是故事和情節，而是會動的圖片。在此之後，電影

開始逐漸具備講故事的能力，直到 1920 年代末才逐漸發展出一套完善的講故事技巧，電影才終於被廣泛承認是一門獨立的藝術。

那為什麼電影能開始講故事了呢？拍攝技術、打光技巧、表演藝術、佈景設置等都有了進步，沒錯，但最關鍵的是剪輯，有了剪輯，電影才具備了講故事的能力。因為無論故事本身多麼簡單都需要一個以上的鏡頭才能說明劇情，否則電影就跟一直記錄的監控攝像頭沒有區別。這一時期有三位主要導演奠定了用電影講故事的基本框架，除了我們之前提到的梅里愛，還有埃德溫·鮑特（Edwin S. Porter, 1870-1941）和大衛·格里菲斯（D. W. Griffith, 1875-1948）；在此基礎上興起了三大剪輯流派：經典好萊塢電影（Classical Hollywood Cinema, 也稱作透明剪輯或連續性剪輯）、蘇聯蒙太奇（Soviet Montage）和法國的前衛運動（French Avant Garde）。他們的不同風格和具體內容我們之後講剪輯的時候再深入探討，這裏我是想讓各位意識到，正是在這些人的努力下、剪輯技巧的不斷發展，才令電影於 1920 年代末從一種新的視覺技術轉變為一種新的藝術形式，所以我說電影的藝術性之所以得到普遍承認，其實就是運動的視覺性重新又被賦予了敍述功能，敍述性又回來了。

（2）現代性的四重內涵

在放電影之前，我想就今天這門課裏反覆出現的一個概念進行一個簡短的說明——現代性（Modernity），它可能是學術領域最具爭議又最難被界定的理論術語之一。不過相對於以民族國家為單位、指涉政治經濟發展過程的現代化這一概念，現代性更多強調人的歷史經驗與文化意義。為了方便大家理解，我在這裏簡要梳理下現代性的四重可能內涵。

首先，它可以是指一種歷史分期：最早追溯到十五世紀的文藝復興運動和地理大發現——美洲大陸和全球航路的發現，繼而經過十七八世紀「啟蒙、理性的時代」，期間伴隨着工業革命以及資本主義的全球市場在十九世紀確立，一直延續到第一次世界大戰前後——也有學者會把第二次世界大戰包含進來。在這種思路下，現代性基本上和現代化是一致的，即人類文明如何從傳統農業社會過渡到工業都市社會。在集體方面，是傳統的封建國家、帝國、天下被民族國家所取代；在個人方面，公私領域的分化、世俗的生活得到肯定，一種新的個人主義觀念成為一切政治思想和社會活動的基石。

其次，它也可以作為一種哲學概念或說思想理念，其中最重要的兩個概念一是自我，二是啟蒙。前者關涉個體主體的普遍自覺，後者既推崇覺醒的理性個體也蘊含着對理性

的反思與批判，兩者共同構成了現代社會對於人之為人的一般預設：人是自由、獨立、具有理性批判能力的個體。在認識論方面，這起源於笛卡爾 1637 年推導出的「我思故我在」（Cogito, ergo sum），這裏的「我」只是一個思想着的東西，一個形式上的空位，但它保證了我們能用一種新的眼光看待這個世界、用新的方法處理知識。康德 1784 年為啟蒙作出了一個通俗的説明——現代性生活的理想指南：啟蒙就是人要有勇氣袪除自己加諸在自己身上的不成熟狀態，敢於運用自己的理性——自己成為自己的主人。不過人在成為自己的主人後，又總是喜歡作別人的主人，這就是啟蒙和被啟蒙之間永恆的矛盾。而在 1776 年，美國《獨立宣言》（United States Declaration of Independence, 1776）以一種立法的形式將個體主義的基本核心特徵確立了下來：人生而平等，並被他們的創造者賦予了以下不可撤銷的權利——生命權、自由權和追求幸福的權利——在洛克（John Locke, 1632-1704）的原意裏，所謂能為法律界定的幸福其實就是個人所佔有的財產。

再次，現代性還可以是文學藝術領域中的一種形式風格，比如我們之前提到的卡夫卡的《變形記》，塞尚等人的畫作，以及馬勒（Gustav Mahler, 1860-1911）、勛伯格（Arnold Schoenberg, 1874-1951）等人的無調性音樂。這個時候現代性又分享了現代主義這一術語的大部分職能。需要注意的是，這些文學、美術、音樂作品都有着內在的

深度聯繫，但我們的問題不是説：究竟是攝影、電影技術的發明發展啟發了現代主義文學中的意識流手法，還是倒過來，文學中新的敍述框架、寫作技巧為電影等新技術／藝術作了鋪墊。這樣的發問及其可能的答案幾乎沒有學術上的價值及思考的啟發。我們更應該關注的是歷史語境中的具體細節及其變化——電影的剪輯技巧、小説的意識流手法、交響樂中調性的崩解在什麼意義上是可以比較參照的，或説我們如何藉此來理解現代人在時空認知、感性經驗和審美意識方面的諸種嬗變。

最後，現代性在很多情況下都表示一種新的經驗，特別是我們對於時間和空間有了不同以往的體驗。這種體驗和科學技術的發展、都市文化的興起息息相關，包括旅行移動、視覺影響、通訊網絡、消費娛樂、溝通交流、焦慮迷茫諸如此類。它是經驗的貶值卻又將經驗變成慾望的最高對象，它通過時間來換取空間卻又湮滅在速度之中，它讓人們意識到瞬間的可貴卻又把所有當下變得單調而類似，它頌揚個體的獨一無二卻又不停製造着同質的消費者。這種經驗的核心特徵是流逝與矛盾。用馬克思的話來説，「一切堅固的東西都煙消雲散了」（All that solid melts into air），馬歇爾・伯曼（Marshall Berman, 1940-2013）的同名著作就是以這個思路來探討現代性的經驗，有興趣的同學可以去參考。總之，這種經驗和以上的歷史語境、思想概念、形式風格進行多種組合排列，為我們提供了豐富的文本案例和思辨可能。

我們看的片段是《雨果》中梅里愛的故事，他如何從魔術師改行去當導演，在攝影棚天馬行空地製造夢境——把鏡頭剪成故事，卻又因為戰爭的爆發導致破財、失去所有。美好的大團圓結局只會出現在電影裏，這句話對這部電影也同樣適用。馬丁·斯科塞斯其實是借用了「成長小説」（Bildungsroman）的形式向我們講述了電影在現代都市中誕生、興起的故事，裏面的機器人、鐘樓、火車站、電影院無疑都是現代性的典型意象，事實上，有了這幾樣東西你就可以建立起一座現代的城市。這部片子你剛開始看時以為是奇幻片，看到一半會以為是驚悚片（特別是夢中夢那一段），到最後你才意識到原來看得是一部科教片。我覺得不是導演把握不好，而是他有意為之——不光是電影內容中暗藏了很多老電影的梗，而是這一敍述架構本身就是在致敬早期電影與現在不一樣的套路。新的都

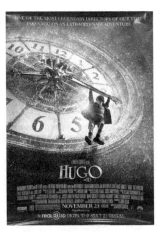

《雨果》電影海報

市世界像機器一樣精準而美好、溫情脈脈，人與世界的衝突不需要以毀滅來告終而是最終達成一種和解，這是現代性早期才會懷有的單純而美好的希望。可惜我們似乎再也回不去了。

電影的形式特徵之一

攝影與
場面調度

我們之前講過，文學的基本單位是語言，你必須遣詞造句，把句子和段落組合排列起來，最終得出屬於你自己風格的作品；同理，電影作為一門獨立的藝術，其最基本的形式單位就是鏡頭，短一點的鏡頭好比詞語，長一點的鏡頭就像句子，通過把它們整合起來進而得出最終的電影作品。今天我們要講的內容基本上都和鏡頭有關，鏡頭怎麼拍——它的方法涉及到攝影的問題，鏡頭要拍些什麼——它的內容則是場面調度。在此基礎上我們最後會以《哈姆雷特》（*Hamlet,* 1599-1602）的影視改編為例來比較下電影與戲劇的異同。

攝影

簡單講，鏡頭是攝影機一次拍攝人物、事件或動作的最小單位。根據攝影距離、取景構圖、拍攝角度、透視關係等，鏡頭可以劃分為很多不同的類型。這方面的知識——像什麼是荷蘭角、三點布光法這節課基本不會講，因為這類知識大家其實都可以在網上、書本中找到。

但最好的學習方法還是自己去實地拍攝一下，很多東西自然就明白了。專業術語的價值不是為了讓你背下來去嚇唬專業之外的人，而是永存於具體的操作和積累起的經驗之中。我們先主要來聊一下很多同學關心的、之前有過多次問詢的長鏡頭（Long take）。長鏡頭的「長」指的是拍攝時間的長短，這是一個很主觀的判斷，沒有什麼標準可言。一個場景用一個鏡頭貫穿，中途不切換，這種一鏡到底的拍攝手法我們一般稱作為長鏡頭。與之爭鋒相對的就是由一個個短小鏡頭剪接、交替而成的拍攝手法，叫做影像蒙太奇。那麼蒙太奇和剪輯有什麼區別呢？它們有時好像指一回事，有時好像又不同——分別對應美學風格和拍攝技法，這個之後我們再談。在這裏大家只需辨別清楚，蒙太奇和長鏡頭是不同的，前者由很多短鏡頭交替剪接而成，後者往往是一場戲一個鏡頭。很多同學認為長鏡頭特別有「文藝範兒」，能體現出一部電影的思想內涵和導演的美學風格，代表人物有侯孝賢、溝口健二等。但我覺得拋開一部電影作品自身的藝術完整性，單純去講它的某一個形式特徵或評判它某一項技藝的運用，都沒什麼意義——長鏡頭有時也是最簡單的拍攝方法，一刀不剪並不都是意味深長，也可能是能力不足；不是因為誰用了長鏡頭誰就是名導演，這部電影就了不起，恰恰相反，是在一部偉大的電影裏恰當好處地出現了一個長鏡頭，才讓我們覺得驚艷無比、記憶猶新。

長鏡頭受到推崇無非有內外兩層原因。從它自身形式上

講，長鏡頭拍攝難度大，耗費時間長，對導演和演員的要求都更嚴苛。因為要拍的這場戲時間長，所以導演必須在心裏對它有一個完整的把握，比如場景佈置、燈光、服飾、攝影機的運動和演員的走位都要事先反覆琢磨清楚，繼而演練很多次。因為要一次成功，一旦有失誤就需要重來，所以長鏡頭也很依賴演員的演技以及相互之間的配合——演員一旦開始表演就要完成相當長度的劇本內容，他／她的站位、走位、台詞、動作、情緒醞釀及感情變化都須恰當好處、一氣呵成。從電影理論的內在層面來看，長鏡頭受到推崇經久不衰，我覺得是巴贊（André Bazin, 1918-1958）的功勞。巴贊認為，蒙太奇和主題性剪輯這些盛行於無聲電影時代的形式技巧，過於隨意地處理視覺影像，會摧毀現實時空的複雜性。蒙太奇並不呈現事件，而只是暗示事件。它其實是將簡單的結構——通過隱喻和聯想來提示概念——強加給複雜多變的現實，並且投射入觀眾的意識。這樣事件就被主觀化了，我們是在按照導演的想法、創作者制定的規則去觀看銀幕上的世界；這樣的鏡頭是剪輯師代替我們從現實生活中作選擇，而我們作為觀眾往往會不假思索地予以接受。故而巴贊特別偏愛段落鏡頭和景深鏡頭，將其視作電影語言的一偉大演進——這些長鏡頭能更好地表現事件，讓你更深入、主動地去體會影像表達的現實世界。巴贊並不是完全反對剪輯或蒙太奇美學，但他不能忍受把蒙太奇當作評判電影藝術的主要甚至唯一標準。況且像現實主義題材的電影，巴贊就覺得更適合用長鏡頭去呈現。巴贊是偉大的電影評

論家，不在於他說的都對，而是即使你不贊同他的觀點，也會意識到他揭示出的深刻之處、為之後的我們提供了討論空間。

接下來我會用墨西哥導演阿利安卓，也有翻譯成亞曆杭德羅（Alejandro González Iñárritu, 1963- ）2014 年的電影作品《飛鳥俠》（*Birdman or The Unexpected Virtue of Ignorance*, 2014）開場前十分鐘的片段，為大家展示一下長鏡頭的拍攝。阿利安卓從《愛情是狗娘》（*Amores perros*, 2000）開始就有自己鮮明的風格特徵，極為出眾的導演能力同時也受到好萊塢、主流商業的青睞——《飛鳥俠》和之後的《荒野獵人》（*The Revenant*, 2015）都獲得過奧斯卡最佳影片。這門課的選片標準也是在我個人的趣味和導入性之間力求平衡，所以沒有讓大家直接去看維斯康蒂（Luchino Visconti, 1906-1976）、費里尼（Federico Fellini, 1920-1993）或者塔可夫斯基（Andrei Tarkovsky, 1932-1986）的電影。《飛鳥俠》講述的是一個曾演過超級英雄的電影演員陷入了中年危機，徘徊於證明自己和重獲認可之間——如果他想要的只是世俗的成功，那麼這兩者就是一回事，沒什麼矛盾；但他放不下一種執念，堅信自己有些真的東西，堅信自己與別人相比多少還是有才華的，所以希望世界按照他自己喜歡的方式來認可自己——在戲中就是去出演百老匯的戲劇向他人證明自己的藝術才能與追求。問題是，他對自己這種執念的真誠性也充滿懷疑——如果真的只是相信才華、熱愛藝術本身

又何苦需要他人的認可呢？為表演藝術付出諸多犧牲以彰顯其追求的純粹與真誠，但這種自虐式的真誠不還是為了迎合他人的虛偽手段，博得名利和關注嗎？所以這部電影表面上是在諷刺充斥好萊塢的超級英雄電影，但它打動觀眾的核心部分卻是現代個體的普遍矛盾：是堅持精神追求、決絕抵抗下去，還是承認世俗慾望、趁早妥協。可惜這不是一個清晰的選擇題，因為入戲太深，生活在人群之中，我們自己都搞不清楚到底是想要什麼。若說完全不愛名利、不想被人認可，恐怕連自己都不會相信；但要讓你以放棄理想、自我的完整性為代價獲得這一切，有時比被毀滅還痛苦。

男主在化妝間裏對着鏡子自我剖析，現實和超現實的細節輪番交替；鏡頭隨着飛出去的花瓶急搖而去，等到花瓶碎時，場景已經換成他在接受一些無聊庸俗的訪談。所以這就是利用道具實現了一個巧妙的轉場，兩段較長的鏡頭在這個剪輯點上實現過渡，而整部電影更是由十幾個長鏡頭無縫銜接在一起。有些技術原教旨派會認為這些不算「真正的」長鏡頭，只是一些偽長鏡頭，因為它沒有在拍攝上完全一鏡到底，反而借助了很多新的取巧手段包括特效轉場等。但對我來說，這並不重要，關鍵還是看長鏡頭拍出來最後的實現效果，即在整部電影作品中所具有的意義。為什麼這部戲的導演要選用長鏡頭或者說刻意追求長鏡頭的效果？除了大家說的炫技之外，我覺得就電影作品本身可由以下兩方面來看。首先，這部戲的場景幾乎就是在百

老匯的一間劇院，事件相對簡單而完整——它不需要像那種多線敍述、不同事件來回交替的電影要求觀眾首先得釐清頭緒、看明白大致的故事線索，而是希望一開始觀眾就能沉浸其中，在感同身受的基礎上展開思考。長鏡頭更容易將你帶入銀幕中的世界、拉進事件之中，更別提那配合敍述進展、攝影機運動及演員走位而時急時緩的純粹鼓聲，極盡渲染之力。其次，這部電影的主題、男主實現自我的載體，正是表演藝術本身。換言之，電影傳達出的思想性及反諷意味，其實是在拷問表演藝術的本真性——電影中的主要人物在表演什麼呢？沒錯，表演他們在表演，表演他們是演員這件事。如果演員演的是其他角色，醫生、科學家、超級英雄等，我們可以用演技來評判他們，是否打動觀眾，因為演員不同於其所扮演的角色。但在這部戲裏，他們扮演的是演員自身，表演的本真性沒法用演技來衡量，所有關於表演藝術的體驗、評判、反思，最終都化歸到自我實現與他人認可之間的矛盾。相比於蒙太奇剪輯，長鏡頭顯然更適合探索、呈現這樣的內在主題。

長鏡頭經常會和深焦攝影結合在一起使用，後者是將畫面前景和背景中最遠地方清晰入焦的一種拍攝方法，這樣利於保持時空的完整性和敍述邏輯的一致性，在《公民凱恩》（*Citizen Kane*, 1941）中有非常典型的表現。要想改變觀看視角、或說被攝影像的空間關係，你可以透過改變焦距來實現，也就是所謂伸縮鏡頭；另一種就是直接移動

攝影機去取鏡，也叫攝影機運動，包括橫搖、直搖、推軌，還有現在比較流行的手搖鏡頭——拍攝的畫面是晃動不穩的，有一種即時感，也能暗示出被攝人物內心的一種凌亂與焦慮，這在《飛鳥俠》中也有體現，大家可以自己去影片中找找。

場面調度

如果說攝影主要關乎鏡頭拍攝的方法——怎麼拍，那麼場面調度就是指鏡頭拍攝的內容——拍什麼。作為導演，你心裏應該清楚自己的每個鏡頭裏到底要裝進哪些東西，以及這些東西該如何擺放、怎樣呈現出來。現在的體制下有很多副導演、製片主任一類的角色會在現場幫助調度場景，但導演依然要決定兩個最基本的東西：攝影機放在哪兒——這決定了有哪些元素會被呈現在銀幕上；以及演員在鏡頭前如何運動——這決定了敘事會如何展開。所以場面調度包含有許多與舞台表演藝術相同的元素：佈景（Setting），室內還是室外、怎樣來裝潢設計；服裝道具（Costume and Props），角色身份、時代背景往往與服裝息息相關，衣服上的一個褶皺或其他配飾道具都有可能來隱喻人物的內心活動；燈光（Lighting），如何打光、從什麼角度以及打在什麼位置上從而獲得理想的視覺效果，燈光決定了呈現出人物形象的立體感以及銀幕世界上細節的質感；色彩（Color），本身就帶有情緒性和象徵意義，是最能表現電影風格的元素之一，故而一般我

們在紀錄片、現實類的影片中較少看到強烈的色彩效果；演出佈局（Staging），透過構圖設計引導觀眾去觀看你想讓他們看到的重點，比如演員的站位、情緒和動作所塑造出的人物形象；空間（Space），大家還記得電影其實仍然是二維平面上的視覺藝術，它加入的是運動和時間，但三維空間（深度）依然是一種幻覺製造，這就需要你對鏡頭中的距離關係、演員所佔空間的大小都有一個精準的預設。

我們看電影時很容易接受銀幕上呈現出的東西。不管你是贊同影片中的某個觀點還是反對導演的某種呈現手法，你都會首先接受電影作為一個整體呈現出的一切，在此基礎上才能繼續去談贊同或反對。不過請注意，鏡頭裏並沒有什麼天經地義、又或碰巧偶然的東西，這一點一滴都經過創作者的構思、拿捏甚至精準的計算。比如我們剛才看《飛鳥俠》的片段，男主和他的助理在劇院的過道裏邊聊邊走，時不時有些其他的工作人員或其他演員在他們旁邊經過。我們在看的時候不會有太多懷疑，好像這種路人角色出現在劇院的過道裏是理所當然的事情。但你停下來想一想，這不也是導演及創作者專門安排的嗎？銀幕呈現出的真實、巧合，乃至平庸日常，都是創作者有意為之的。你對它的接受程度有多高，取決於導演的場面調度能力。由此可見，長鏡頭和場面調度最能體現導演作為「作者」所有的創造力與風格，以及電影的表現力，所以會被巴贊極力推崇，視為電影語言隨着現實主義發展的演進。

接下來我們再用幾個具體的例子來說明。首先，第一幅圖是種舊式的立體照片，源於 1875 年根據凡爾納（Jules Verne, 1828-1905）科幻小說改編的月球旅行戲劇——所以它是在梅里愛的電影之前。各位同學已看過梅里愛的《月球旅行記》還有《雨果》，我想對其中相關場景應該還有印象，沒錯，就是那個把人發射到月球去的大炮。現在假設你是梅里愛，你既讀過凡爾納的小說，也看過奧芬巴赫的（Jacques Offenbach, 1819-1880）改編的戲劇，那麼你要把這些文字和圖像轉化成鏡頭，你該怎麼做？搭建場景，製作道具，尋找演員給他們說戲、教他們如何站位和行動，如果技術條件允許你可以把畫面做得非常絢麗逼真。但在 1902 年的條件下，梅里愛只能利用這樣的背景和道具，幾乎是將戲劇舞台直接呈現出來；而且為了能讓大家看懂這個故事，演員的站位和表演以今天的標準來說可能有些誇張、過於戲劇化。所以作為導演，你要能把你腦海中的語言與圖像在一個現實的三維空間裏呈現出來，或者借助劇本之類的文字記述，或者借助草圖、照片的視覺輔助，這個呈現的過程就是場面調度。其實不只是名著改編，所有的電影作品其創作與分析無外乎就是在語言文字和視覺圖像之間進行不同層次上的轉換。

有一幅劇照非常著名——也許有的同學已經看過，它出自法國導演亞倫·雷奈（Alain Resnais, 1922-2014）的電影《去年在馬倫巴》（*L'année dernière à Marienbad*, 1961），劇本是由小說家阿蘭·羅伯－格里耶（Alain

Robbe-Grillet, 1922-2008）根據自己的作品編寫的。如果你熟悉這些人名的話，就會明白這部電影具有強烈的反敍述性——對一般故事意義所予以的顛覆。情節雖然模棱兩可，但其實很簡單：在一個城堡裏，有一個男人 X 先生伺機向女主 A 小姐搭訕，宣稱他們兩人去年就在這裏相遇，並且約定今年重逢時去私奔，只是 A 小姐記不起來了；而 A 小姐則堅持他們兩人之前素未謀面，但也逐漸懷疑起自己的記憶；而 A 小姐的丈夫 M 先生一直沉迷於紙牌遊戲，還在遊戲上打敗了 X 先生。那麼這一切到底是怎麼回事？誰的説法是對的呢？是否存在一個客觀、真實的敍述角度呢？影片最終也沒有提供答案。作為觀眾如果你的關注點是在劇情上，那麼可能看完這部電影會感覺像沒看過一樣；因為它就是要肢解連貫敍述的意義，讓你無法獲得聽懂故事的那種安全感。電影探討的其實就是失真的時空、錯亂的敍述以及由此衍生的一些對立範疇：現實與幻想、回憶與當下、主體與客體，它們相互對立又曖昧糾葛。德勒茲（Gilles Deleuze, 1925-1995）就將這部電影解釋為是兩種時間觀念的對峙——標記記憶的尺度時間與生成記憶的潛在時間。那麼現在，劇情和理念都有了，問題是如何用具體的視覺影像來表達導演對於敍述時空的哲學思考呢？我們用先前分析圖畫一樣的方式來探討一下電影中的這一幕。

映入眼簾的是構圖呈中心對稱的花園場景，它的取景地在德國慕尼黑郊外的施萊斯海姆宮（Schleissheim Palace），

所以不論是室內建築還是室外的花園都是典型的巴洛克風格——自帶強烈的戲劇性效果。形態各異卻又顯得冰冷的大理石雕塑、被修剪成幾何圖形的景觀植物，人物看似漫無目的的固定站位暗含玄機——他們其實是成 S 字形，所以當導演安排 A 小姐徑自穿過這樣一個構圖陣型時，人與物的含混、人與人的疏離油然而生。如果你觀察再仔細一點就會發現，畫面中所有人物都拖着狹長的身影，可周圍的植物、雕塑卻什麼都沒有——再次暗示了這是一個不真實、或説非現實的空間。同樣，宮殿的室內場景本應是一個封閉空間，但卻借助循環往復和碎片化的表達方式直指無限。如果説先前關於敍述歧義、時空錯亂的觀念仍可歸功於羅伯‧格里耶，那麼雷奈借助走廊、石柱、鏡子、演員及其台詞而建構起能呈現在銀幕上的「時空迷宮」，則是其場面調度能力的明證。

最後一個我認為非常適合拿來講場面調度的例子是《布達佩斯大飯店》(*The Grand Budapest Hotel*, 2014)。導演韋斯‧安德遜 (Wes Anderson, 1969-) 具有鮮明的個人風格，還指導過《了不起的狐狸爸爸》(*Fantastic Mr. Fox*, 2009)、《月升王國》(*Moonrise Kingdom*, 2012)、《犬之島》(*Isle of Dogs*, 2018) 等電影。所以熟悉他的同學馬上就會想到那強迫症似的中心對稱構圖、高飽和暖色調的頻繁運用、服化道細節上的極致還原、充分凸顯戲劇張力的移動長鏡、以及值得玩味分析的各種隱喻和典故。以上這些特徵都能在《布達佩斯大飯店》這部電影裏找到。

有同學説他的電影每一幀截圖下來都能當壁紙，這恰恰説明導演對攝影機鏡頭要拍下哪些視覺元素以及如何安排這些視覺元素有着高度自覺和絕佳的掌控能力。

電影的內容講述了上世紀三十年代在一個虛構的歐洲國家，任職於一間著名酒店——布達佩斯大飯店的禮賓員古斯塔夫先生和門童 Zero 捲入名畫失竊及遺產爭奪案的故事。但導演呈現這個故事的手法頗為講究，甚至有點繁複，可以分出四層敍事結構。第一層，影片一開始即當下的時空，一位少女穿過墓地去向一位著名作家的雕像獻花，並坐下來開始閱讀他的名作《布達佩斯大飯店》；第二層，書中的作家身處 1985 年時開始大談自己的創作經歷，回憶起自己年輕時去歐洲取材的事情；第三層，回憶中年輕的作家於 1968 年下榻布達佩斯大飯店，與飯店主人、著名富翁穆斯塔法共進晚餐，聽他講自己和飯店的故事；第四層，穆斯塔法向作家講述的故事，正是影片的劇情主體——1932 年的布達佩斯大飯店，當時穆斯塔夫先生還是飯店領班古斯塔夫先生手下的門童 Zero，還有在烘焙店工作的女友阿嘉莎……大家想一想，為什麼導演不直接去講古斯塔夫先生的事蹟而是要設置這樣一個一環套一環的結構？是的，有同學提到了敍述者和敍述視角的問題。一個可能不太恰當但能幫助大家思考的例子是：為什麼魯迅寫《孔乙己》不是直接描寫這個落魄文人的種種遭遇，而是要設置一個回憶起二十多年前在咸亨酒店當伙計的敍述者來講孔乙己的故事？其實從文學性的角度來

看，敍述本身要比敍述的內容更加重要，闡釋的豐富性和文本的反諷往往也源於此。讀者不能只是被動的接受信息、聽憑作者的論斷，他必須自己去感受不同的視角、做進一步的反思。我中學時讀《孔乙己》並沒有太多感觸，現在人到中年再讀時常常會鼻子一酸。當我意識到這是回憶中的故事、敍述者的設定，我才發現魯迅所講的不僅僅是孔乙己的悲劇故事，不單純是他的不幸與不爭，還有整個社會、所有看客對他的涼薄與厭倦。這裏的「看客」不只是故事中的人物、回憶孔乙己的敍述者，還有當初朦朦朧朧默認了這一視角的我自己。只待這時，我們才算體會到魯迅那種批判力量的穿透性。

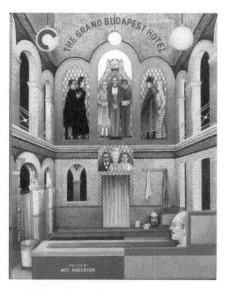

《布達佩斯大飯店》

言歸正傳，我們之前提到過班雅明對故事和小說、經驗與信息的區分其實也有助於我們理解。一個故事的發生一定要有講者和聽眾，它不是為了給你帶來什麼新的信息，而是讓你聆聽某種古老的教義、感受異己的經驗；它不是純粹信息和視覺圖像所能傳達的。安德遜非常明白這一點，但他是在拍攝電影而不是書寫文字作品，所以對敘事結構的合理呈現與銜接最終有賴於其場面調度能力。比如不同時代的故事就用相應年代的縱橫比——銀幕的長寬比，雖然令觀眾不易覺察但在影片中有標識時間線的作用。敘述場景的變換也會依靠燈光作為提示——特別是穆斯塔夫開始講故事和講完故事的地方；人物關係的發展也和他們在構圖中的站位相互暗示——比如隨着門童 Zero 的成長，終於成為和古斯塔夫平等的朋友，他在銀幕上的位置也由邊緣向中心靠攏。更別提飯店的佈景在三十年代是粉藍的色調和舞台劇般的背景呈現出一種夢幻的錯覺，而到了六十年就是現實中一棟土黃色的破敗建築。儘管這算是部喜劇，但我們在觀看的歡樂中總是會捕捉到傷感與惆悵，愈到後面愈加明顯——這其實從一開始的敘述手法那裏就定調了。無論古斯塔夫先生和他的世界看起來有多麼美好，是純粹的虛構還是曾經有過的真實，我們作為聽眾只能想像卻無法進入；換句話説，這個粉藍色的童話故事在回憶和講述中愈發溫暖美麗，就愈發是在提醒我們，那個昨日的世界再也回不去了。而影片最後向奧地利猶太裔作家茨威格（Stefan Zweig, 1881-1942）致敬，也正表明自身是在憑弔、感傷一種逝去的歐洲文化。茨威格以描

寫人物心理的短篇小說和生動形象的歷史傳記而聞名，生前活躍於兩次世界大戰期間的維也納文化圈，結識各類名流精英。隨着戰爭、納粹的迫害，茨威格離開了歐洲、逃至巴西；雖然性命無憂，但眼看歐洲故土、自己的精神家園被毀滅殆盡，茨威格與妻子於 1942 年選擇自殺離世。他的遺作也是一部回憶錄，就叫《昨日的世界：一個歐洲人的回憶》（*Die Welt von Gestern: Erinnerungen eines Europäers, 1942*）與《布達佩斯大飯店》的主旨交相呼應，有興趣的同學可以去看看。不知道有沒有人比較過王國維的投湖和茨威格的服毒，想來應是比較有趣的話題，我就不在課堂上胡亂發揮了。

電影與戲劇之比較

到這裏為止，可能有些同學也會感受到，我們做電影分析、解讀，其實就是對應導演創作、拍攝電影的一個逆向過程。比如你要拍一部電影，你首先會有一個文字劇本。有的導演說他／她不用劇本，沒有關係，他／她總是會在腦海裏有一個基本的故事情節和幾幅簡單的圖畫。當導演進行創作時，就需要把腦海中的想法轉換成現實中的視覺元素，以其所想要的方式在鏡頭面前呈現這些元素，並以一種或多種方式來進行拍攝，最後再來剪輯這些原始影像，形成一部電影作品。而我們所做的工作就是把這樣一個成品打散開來，檢視它的每個部分是如何完成的、為什麼要這樣做，再以自己的論點將它們統籌、組合起來，這

就是一篇研究型的影評文字。由於我們今天談到的場面調度和攝影,都與戲劇藝術有千絲萬縷的聯繫,所以接下來的時間我想和大家探討、比較一下電影與戲劇文學的異同,反思它們相較於彼此的主要特徵。

我選擇的文本就是莎士比亞（William Shakespeare, 1564-1616）最負盛名的悲劇《哈姆雷特》,也譯作《王子復仇記》。內容大家都很熟悉,丹麥王子哈姆雷特他的父親去世了,叔父繼承了王位和他的母親再婚。但哈姆雷特父親的鬼魂出現告訴他自己是被篡奪王位的叔父所殺害,所以哈姆雷特需要給父親報仇、匡扶正義,當然這個復仇的過程一直由哈姆雷特的猶豫無奈、敏感多疑甚至出現一種懷疑主義、虛無主義的傾向來貫穿始終,這裏面探討了很多諸如背叛、復仇、墮落、亂倫、自由意志、意義的虛無等深刻主題。這部戲劇作品的闡釋空間非常複雜多元,我們常會講一句話即「一千個讀者,就有一千個哈姆雷特」,這也印證了每個人的閱讀體驗和闡釋角度都可以是不同的。

最早對這部戲劇的解釋着眼於劇情的發展和角色動機,比如哈姆雷特為什麼在復仇的過程中猶豫不定、拖拖拉拉;後來人們更多意識到哈姆雷特這個人物形象的矛盾性,他的言行和獨白同時透露出深刻敏感與瘋癲虛無,所以便於我們從哲學以及道德觀念上來理解人的本性、自我是什麼等問題;而哈姆雷特最大的特徵就是能說卻不能做,所

謂思想的巨人、行動的矮子，這就好像暗合了十九世紀普遍出現的一種知識分子形象——多餘人，可能哈姆雷特這個丹麥王子才是知識分子的主體原型；再有精神分析，像弗洛伊德等人就是從潛意識、他的戀母情結等角度來進行闡釋；當然像新史學及文化史會看重戲劇反映的歷史文化背景，格林布拉特（Stephen Greenblatt, 1943-）的《俗世威爾：莎士比亞新傳》（*Will in the World: How Shakespeare Became Shakespeare,* 2004）就是這方面的代表；女性主義則會關注過去被邊緣化的女性角色——哈姆雷特的母親和女友歐菲利亞在整部戲劇中的意義和功能。那麼我這裏只要求大家去閱讀相關的指定章節，從文學和電影的角度去思考兩個問題：如果你是導演要把這部戲劇搬上銀幕，你會如何呈現哈姆雷特父親的鬼魂以及他那著名的獨白？

（1）鬼魂的視覺化

從文本上來看，哈姆雷特父親的鬼魂出現在第一幕的第四場和第五場。地點是城堡的露台，時間是午夜十二時，人物有哈姆雷特和他的兩位好友霍拉旭及馬西勒斯。文字還描述了當時的天氣是凜冽的寒風，附近伴隨着銅鼓、喇叭及鳴炮的聲音——因為他的叔父和母親正在舉行婚禮，事件就是鬼魂出現並向哈姆雷特講述了自己被謀殺的經過。光有這些元素足夠我們拍戲了。文本所述的地點是城堡的露台，那麼你可以考慮如何搭架或者繪製一個你想要

的城堡的場景——每個人關於城堡的想像是不同的，你可以忠實於原著製作一個十二世紀丹麥的古堡，或者把它改定成一個大多數觀眾所熟悉的樣式，比如《去年在馬倫巴》裏的巴洛克式華麗城堡。時間是午夜十二時，你要考慮如何用畫面或聲音來傳達這一信息，通過時鐘這樣的道具或有一個打更人出現，甚至你也可以安排某個演員告訴觀眾現在是午夜十二點了。所以你還要至少找三個演員來飾演你心目中的哈姆雷特和他的兩位好友。凜冽的寒風、室內慶祝的場景以及與此格格不入的哈姆雷特，這些你都應該要加以考量，當然你也可以選擇不把這些要素放進你的影片中。接下來就請大家思考一下，哈姆雷特父親的鬼魂要怎麼拍呢？

有同學說做出一種靈體的感覺，輕飄飄的；有同學建議用一塊白布做成人偶的形狀，不能出現雙腳——因為雙腳有實體感；還有同學說不要衣服，弄一些陰影效果直接上旁白。我發現大家對鬼魂的想像還是很西方式的，中國傳統文化中的鬼不一定是一襲白衣、沒有雙腳飄着的那種對吧？人死為鬼，化為塵土、本質上是精氣，所以大家都會覺得鬼要比人輕盈一些。《搜神記》裏那個宋定伯賣鬼的故事，鬼背他時就懷疑宋定伯不是鬼，因為他身體比較重；定伯狡辯說他是新死的鬼，所以不像一般的鬼那樣輕。哈姆雷特父親的鬼魂自然是西方的鬼，而且據文中所述他身披甲冑，但你也可以按照非西方的視角來展現。殭屍？這個就比較有挑戰性了。鬼魂出現告訴你一件事你至

少會半信半疑，但若殭屍借屍還魂開口說話你有多大概率
會相信它？還是沒等它話說完就逃命去了。這其實也暗示
了我們潛意識裏對靈魂／理性和肉體／感性的一種偏見，
更有可能是我們擺脫不了以貌取人——哪怕是殭屍但其
如果形象尚佳、比美人還美估計也不會有什麼接受上的
問題。

我們先來看一個經典的電影改編，1948 年版勞倫斯·奧
利弗（Laurence Olivier, 1907-1989）演的哈姆雷特，它裏
面鬼魂的出場就很符合大多數同學的想像。影片中鬼魂在
煙霧中若隱若現，哈姆雷特不顧朋友的勸阻毅然要前往鬼
魂之所在。導演這裏有個非常巧妙的安排，讓哈姆雷特把
佩劍倒握着向前，是不是很像拿了一個十字架？所以它其
實有很強烈的宗教暗示。而哈姆雷特倒舉着佩劍，一步
一步沿着城堡的階梯走向頂端的露台，這時候鬼魂發聲
了，語調平緩，聽起來非常虛弱，就像是一個年邁的父親
那樣。所以這裏顯示的鬼魂視覺形象是虛幻輕飄同時又
讓你會對他有幾分可憐的感覺。接下來這一部電影改編
是 1964 年蘇聯的版本，導演柯靜采夫（Grigori Kozintsev,
1905-1973）擅長改編西方文學的經典名著，所以這裏
面有明顯的蘇聯蒙太奇傳統——剪輯比較快，而且表現
主義風格濃厚——特別是廣俯長鏡下的自然景觀總讓你
感到別具深意。負責配樂的是大名鼎鼎的肖斯塔科維奇
（Dmitri Shostakovich, 1906-1975），詩人以及《日瓦格醫
生》（*Doctor Zhivago*, 1957）的作者帕斯捷爾納克（Boris

Pasternak, 1890-1960）也有參與編劇工作，可以説是明星陣容製作。總體來説，這兩部電影改編各有千秋，但我特別喜歡這一部中對鬼魂形象的塑造，非常震撼且極具想像力。有同學説這部電影國王的鬼魂看起來像蝙蝠俠，黑盔甲黑披風，高大威武的超級英雄從天而降。沒看這部之前，你很難想像哈姆雷特父親的亡魂可以表現得這樣氣勢磅礴、充滿了力量，對嗎？他不是飄忽、虛幻的，也不讓你覺得可憐兮兮；他有着堅實的雙腿、身披甲冑行走的樣子佔據畫面中心；他不是在向哈姆雷特傾訴自己的可憐遭遇，而是在控訴、在導引像歷史真理一般，要求哈姆雷特把顛倒的時代給糾正過來。況且，這兩部電影有關鬼魂顯身氛圍也有不同的營造：在 1948 年的英國版本中，鬼魂的出現是和哈姆雷特自身的狀態有關，並不是一個純粹外在的對象。導演給了他一個面部模糊的特寫，誰能保證這不是哈姆雷特個人的妄想亦或着魔體驗呢？而在 1964 年的蘇聯版本中，導演基本上還原了原著中的場面描寫：子夜時分、凜冽的寒風、婚禮的吵鬧聲，但在中間加上了一段哈姆雷特的叔父和母親在婚禮的高潮時刻告別賓客、急於進入臥房享受魚水之歡的場景——淫亂與罪惡、室外狂風中驚慌不安的馬匹、配樂中陡然而起的高音，巨大的黑影——這是被掩蓋的真相、被扭曲的正義，而像超人一般的黑武士英雄形象宣告了復仇的合法性和必然性。電影中的鬼魂不只是語言的表述、某種概念，它是你閱讀、思考作品後的具體產物；換言之，作為導演你得把它變成某種實體。所以文字劇本給了你同樣的場景、人物、事件

等設定框架，但不同的導演完全可藉由自己的想像力、特定的表達訴求，藉由場面調度，最終實現風格各異的視覺呈現。

（2）電影如何呈現哈姆雷特的獨白

接下來，我們考察第三幕第一場中哈姆雷特的著名獨白以及它的視覺呈現。地點是城堡中的一室，也就是説在室內，所以像天氣這類的外在環境因素我們不得而知；從文中推斷時間大致是在下午，人物有哈姆雷特、奧菲利婭，或者我們也可以把藏在暗中觀察的國王和波洛涅斯也算在內；事件就是國王等人讓奧菲利婭打探哈姆雷特發瘋的原因，哈姆雷特在見到奧菲利婭之前進行了這段著名的獨白，對，也就是發牢騷。中文劇本大家多數看的是朱生豪（1912-1944）的譯本，所以開頭就是那句著名的「生存還是毀滅，這是一個值得考慮的問題」。我個人更喜歡卞之琳（1910-2000）的譯本，一方面卞氏本身是詩人，以詩譯詩、流暢到位；另一方面卞之琳的翻譯更容易放進整個劇情裏，讀起來確是哈姆雷特的獨白，而不是哈姆雷特的申論。為什麼這樣説呢？我們都知道這段話是他針對人性、命運、行動和言語的思考與疑問，是在替全體人類發問，而且本身就是戲劇舞台的表演，但這不代表在語言上要預設眾多的觀眾，也不必要用太多的書面語和議論句來向觀眾解釋。朱生豪的譯本自然有它的價值和文學史意義，但用「生存還是毀滅」去譯 "To be or not to be" 其

實首先是對哈姆雷特獨白的一種解讀、一個抽象化的意譯處理，好像生怕讀者看不明白一樣要先正本清源、解釋清楚。從劇情故事的角度來看，我們很難想像當你內心飽受煎熬、在去見情人時，會對自己説「生存還是毀滅」——除非這是為了表演而表演。卞之琳的譯本「活下去還是不活；這是個問題」乍看起來平平無奇、少了很多氣勢，但它非常具體、也很貼合整個劇情與哈姆雷特的行為舉止，其他那些關於世間人生的吐槽也譯得很傳神，你讀的時候會覺得這就是哈姆雷特的滿腹牢騷，他不是在跟預設的現場觀眾作解釋，而就是在跟自己對話——也因此他的獨白才會穿越時空的限制、和這個星球上所有普遍的人類個體發生關聯——我們每個人都是哈姆雷特的聽眾但也同時是他自身。這只是我個人的看法，不強求各位接受，歡迎你們提出不同的見解和批評。

我們如何理解哈姆雷特的獨白勢必會影響我們對其的視覺呈現，然而影片的塑造也會反過來作用於我們的闡釋。這裏的哈姆雷特是個懦弱的王子、懷疑不定的抗爭者、亦或一個詩人哲學家？他是在思考世間的本質、人之為人的真相，還是不敢將復仇付諸實踐、藉由思慮來逃避被強加的責任？在戲劇裏，這段獨白過後，哈姆雷特拒絕了奧菲利婭的愛意、甚至對她出言侮辱，這是復仇所需的偽裝，還是他本性中對他人、對自己的不信任，或者是一種厭女情結的必然？如果要我們來拍攝，會安排一個什麼樣的場景：城堡的房間內，或者是室外讓他置身於大自然中？只

有哈姆雷特一個人，還是也安排其他演員出場，又或添加一些道具來表達？是讓演員在鏡頭前不間斷地背誦台詞，還是讓他像個憂鬱的王子，眉頭緊鎖、一言不發，透過畫外音的旁白來呈現？如果我們只是在表演舞台劇，那麼哈姆雷特的這段獨白似乎一氣呵成、保持完整更好；但我們是在拍電影，所以可以利用攝影機的調度、剪輯，可以琢磨要不要在獨白中剪切進一些其他的畫面，比如表現記憶的閃回等等。要想更深入地比較戲劇和電影的區別，我推薦大家有機會去看一下相關的戲劇表演，比如安德魯‧斯科特（Andrew Scott, 1976-）飾演哈姆雷特那版（2018），BBC 有轉播；或者李六乙導演的、胡軍飾演的哈姆雷特，最近在香港也有上演。由於時間關係，我們在課堂上還是只看兩個電影改編的片段——奧利弗 1948 年的版本和肯尼斯‧布萊納（Kenneth Branagh, 1960-）飾演哈姆雷特的一部改編電影（1996）。也許你會覺得這些電影版本依然有強烈的舞台風格，但其本質上已和舞台戲劇有了截然區分。

首先在 1948 年這一版中，我們發現電影和原著作品已有明顯區別。在電影裏，哈姆雷特是先拒絕了奧菲利婭之後，一個人跑到室外才開始這段獨白。鏡頭是從城堡室內沿着石梯迅速往上拉，直到一個室外的場景；王子眺望着波濤洶湧的大海，若有所思。鏡頭先是對着哈姆雷特的後腦勺予以特寫，讓我們好像進入了他的意識甚或潛意識中；請注意不是所有的獨白都由演員唸出來，中間當他握

着匕首、閉目閉嘴沉思時，台詞就是由旁白來完成的，又是為了凸顯這是他內心的聲音。作為道具的佩劍在這裏完全是小巧精緻的匕首，他一邊在沉思生死復仇的問題一邊在把玩它，甚至這樣的小物都拿捏不住，一不小心把劍掉進了大海裏，這暗示了他的猶豫不定、左右為難、行動上的軟弱。導演把場景設置在室外，明顯是為了凸出帶有隱喻性質的大海與波濤；特別是鏡頭在翻滾的海浪與哈姆雷特虛化的臉部之間進行轉接，我們作為觀眾很容易看明白這是在暗喻他那不平靜的內心——事實上這部電影裏大量鏡頭的調動與轉接都是這樣充滿了主觀性，即不是跟隨人物動作、事件發展，而是為了應和哈姆雷特的主觀視角、他的內心活動。你們要查文獻的話，會發現這部電影本來就深受弗洛伊德學說的影響，也有很多評論家熱衷於闡釋片中對於戀母情結的表現。可以確定的是，這部電影中哈姆雷特的獨白就是他在對自己進行精神分析，在我看來很像是知識分子的雛形，「多餘人」的形象源頭。了解俄羅斯文學的同學對所謂「多餘人」應該不陌生：知識分子就是這樣，想的多、說的好、但就是做不到、不知道該怎麼做；甚至他的思想愈複雜、話語愈激烈、行動力就愈弱。所以在獨白末尾，奧利弗扮演的哈姆雷特不是下定決心要採取行動，而是一個人落寞又無奈地消失在濃霧中。他給我們的感覺，始終是被動的、身不由己，充滿思慮又很柔弱的樣子。他不是出於自己的意志想要復仇，而是顛倒混亂的時代找上了他這個倒霉蛋，讓他不得不去做些什麼。

其次我們再來看 1996 年布萊納自導自演的這個版本。有很多同學説更喜歡這個版本，讓人容易接受。為什麼呢？因為它看起來更接近現代人、更符合諸位關於哈姆雷特的想像？它的場景是轉換到了室內，但一看這佈景、道具還有服飾，絕對不是十二世紀的古堡，更像是十九世紀華麗到快萎靡的歐洲宮廷。是不是在丹麥發生的都無所謂了，時間和地點不重要，因為歷史語境被削弱了，倒也從某種層面普遍化了這一永恆場景。這部電影中的哈姆雷特就是在室內，緊握着鋒利的匕首，對鏡獨白。布萊納是把原著台詞全唸了出來，但完全沒有流露出猶豫和軟弱；相反，他非常地堅決，甚至有點狂躁，像是在責備、拷問自己一樣。鏡子在這裏是個很重要的道具，它和前一部的海浪都參與到了哈姆雷特的意識運作、心理建構中，但所起作用很不相同。鏡子反映出人的影像，哈姆雷特對鏡獨白也是在和自己對話，在進行自我的反思與確認。讀過拉岡（Jacques Lacan, 1901-1981）的同學，看到鏡子就會聯想到他的「鏡像階段」。人還是嬰兒時，在鏡中看到自己，但沒法把鏡中的自己當作我本身，而是把鏡中的我當作一個他者來接受。所以一個理想化的自我其實是關於他者的誤認。自我意識是根深蒂固的幻覺，是慾望作祟，主體的本質只是空白與匱乏。所以這裏的哈姆雷特沒有猶豫、沒有思緒萬千；他一直在行動，處於躁動不安中。當他對着鏡子唸出 "To be or not to be" 時，他沒有在糾結要不要報仇的問題——仇是一定要報的，他完全知道自己要幹什麼；他追問的不是要不要去做、或該怎樣行動這一類的

問題，而是我這樣去做這件事，它的意義是什麼。當人渴求意義時，自我就顯現出來了。布萊納的哈姆雷特不缺乏意志、不畏懼行動，他有很強的意志力；他不是在拷問自己是否懦弱，不是在疑惑我該怎麼辦，而是要求能為這一切賦予意義的東西，即確認、反思這一行動的主體。在這個意義上，我們才會說他是在本體論的意義上探討超越了行動的生死問題。這裏的獨白與其說是劇情和事件的發展，不如說是思辨性和藝術上的創造；而這個哈姆雷特更像是一個神經質的、躁動不安的狂人哲學家。所以這部電影改編欠缺了一點原有戲劇故事的娛樂性質。

（3）電影與戲劇之異同

最後我想就今天的課程內容，簡單反思、總結一下電影作品和戲劇表演的相似與不同。我認為電影和戲劇的相通之處在於場面調度，這也是拍攝電影脫胎於戲劇舞台的地方。但以電影的方式呈現戲劇文本，並不是把一場戲劇表演用攝影機記錄下來。比如著名的百老匯歌劇《歌劇魅影》（*The Phantom of the Opera*, 1986），既有電影版，也有將現場表演攝錄下來的電影。廣義來説兩者都是電影，但後者只是將電影作為一種複製傳播的技術工具，是為了推廣舞台藝術／戲劇表演的消費替代品。即使我們會去電影院或是在自己的顯示器上觀看，但我們知道它和現場的表演是不同的──若有可能還是希望能親臨現場，因為它們恰恰就是班雅明所謂缺失了靈光的複製品。而電影版

的《歌劇魅影》則是一種新的藝術創作，電影是作為一種藝術手法而非記錄工具——故事還是那個故事，但故事不是通過戲劇的節奏而是電影的模式——場面調度、攝影、剪輯、聲效被敍述出來的。

電影作品和舞台戲劇的區別首先在於兩者的基本形式單位不同：電影的基本單位是鏡頭，而戲劇的基本單位是場景。場景對應的是舞台世界的封閉性，而鏡頭世界則是開放的，其視覺度和完成度更高。因為戲劇舞台的固定性，它的每次轉場無法像電影那樣一個鏡頭轉一個鏡頭就是另外的時空場景，必須現場變換佈景、用道具來暗示或用語言進行說明，最重要的是觀眾都明白雖然場景換了但舞台還是那個舞台——觀眾也要積極配合、接受它的設定才能進入去欣賞。正因為戲劇的視覺信息少，它其實對觀眾的要求比電影更高——能沉入進去的觀眾不能只是看，還需要主動去思考、去感受、去參與；但電影院裏的觀眾就被技術慣壞了，不需要特別做些什麼就可以徑自進入鏡頭構成的世界——無所謂這個世界呈現得好不好，也無關他們是否喜歡這樣一個世界。

這方面講的最透徹的還是巴贊，他有篇文章就叫〈戲劇和電影〉，提出一種觀點即舞台世界是向心的，而銀幕世界是離心的。當我們看電影時，如果影片中的人物走出了攝影鏡頭，我們會覺得他／她只是暫時地離開了我們的視野，他們身處其中的那個世界在電影中依然存在，沒有停

歌。但我們觀看戲劇表演時,如果有演員從舞台上離開,我們就知道他／她肯定是退到了後台;戲劇的世界就有了短暫的中斷,必須等他／她回來或有新人登場才能繼續下去,因為戲劇呈現的世界就是圍繞人來運轉的。人是戲劇藝術的主體和靈魂,我們欣賞戲劇基本上是在欣賞演員們的表演,看他們是否能打動台下的觀眾、引起共鳴。但在電影的世界中,人並不居於中心,也沒有任何特權,他／她只是這個世界上的一者,甚至不用是必然存在的。所以我個人的理解是戲劇本質上仍然是一門語言的藝術。除了默劇那種是引導你去欣賞演員的身體動作,話劇、歌劇、音樂劇等,演員的說、唱、動作舉止都是圍繞着語言構成的台詞敍述而進行,語言是核心、表演是外在,它們一道推動事件的進展。而電影呈現的時空由一個一個的鏡頭構成,演員的動作和台詞表演都只是每個鏡頭中的一部分,它們服從於圍繞鏡頭攝影而展開的場面調度,所以我才說主導電影敍事進展的是鏡頭,而非演員的表演或台詞。或者可以簡單概括為,戲劇幾乎仍是「說」出來的──所有的文學作品終究還是要通過語言去表達、去理解、去欣賞,而電影則是「做」出來的──藉由攝影機拍攝、導演剪輯製造一個可以讓觀眾直接進入的「第二現實」(塔可夫斯基語)。

班雅明的〈機械複製時代的藝術作品〉和潘諾夫斯基的〈電影中的風格與媒介〉("Style and Medium in the Motion Pictures," 1936)──兩篇傳世名文都有類似看

法。前者是從經驗的變化去思考，認為電影演員是在攝影機這一機器面前自我表現，而不是在觀眾面前為人表演，所以在表演層面已經歷了一次異化；但觀眾也有類似的異化，電影觀眾與演員之間沒有直接的接觸，其看到的是可被剪輯的影像而非現場的演出──雖然大多數時候我們會忘記這一點，故而電影觀眾對演員的認同說白了其實是對攝影機的認同。後者遵循的是一貫的視覺形式分析，認為電影作為新的象徵形式誕生出了自身語言。劇院的空間是靜態的，觀眾和舞台是不能移動和不能充分變換的，但這反而使得觀看的主體得以保持一個穩定狀態。電影的觀眾雖然在觀影時身體也是固定的，但其視覺體驗卻是永久處於運動之中，因為觀眾的眼睛由始自終是被攝影機的鏡頭所引領──鏡頭是不斷移動、不停變換的，在這個運動和變化的過程中，觀眾不斷喪失、不斷重塑自我的主體性。潘諾夫斯基認為戲劇比電影具有更高的文學性，再好的電影其劇本都不適合拿來閱讀。因為決定一部電影好壞的不是語言文字，而是它所組織起來的視覺圖像；電影不是依靠語言文字來講故事，而是借助圖像的運動來敘事。所以我們接下來就有必要去了解電影的敘事結構又是怎麼一回事。

電影的形式特徵之二

敘事結構

◆

上節課我們探討了電影的攝影和場面調度兩大特徵，在此基礎上比較了電影與戲劇藝術的異同點。進入到剪輯之前，我認為大家要先學會辨識、梳理電影中的故事線索，也就是所謂的敘事結構。一部電影的好壞不光是由劇本內容決定的，導演會不會講故事、是否會用視覺影像的形式去講好故事同樣至關重要。我們今天就來了解什麼是敘事、敘事學；文本分析中的敘事結構是如何轉換到電影藝

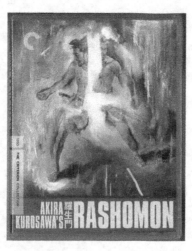

《羅生門》

術中，常見的電影敍事模式有哪些；最後我想以芥川龍之介（1892-1927）的兩則短篇小說《羅生門》與《竹林中》與黑澤明（1910-1998）的電影改編《羅生門》（*Rashomon*, 1950）作為案例分析，探討其中敍事結構的變換，幫助大家理解敍事之於文學和電影的意義。

電影的敍事結構

（1）敍事與敍事學

敍事在西方文論的傳統中，最早可以追溯到柏拉圖（Plato, 428/427 or 424/423 — 348/347 BC）、亞里士多德那裏。關於事件或情節的呈現方式有這兩種基本的對立模式：摹仿（Mimesis）和敍事（Diegesis）。摹仿是指對事件的直接顯現，你需要把故事重新表演出來，不只是場景和角色，還包括事件進程中的人物及其動作舉止——這其實也是戲劇藝術最本質的東西。敍事則側重於對故事的講述，既然是講故事就需要有講故事的人，他可以是故事中的某一角色，也可以是看不見的、中立的敍述者，還可以是對所有事件和人物了然於心的全知全能敍述者。隨着敍事技巧的發展，講故事的虛構敍述者與寫故事的現實作者愈發相互背離、各自發展。從文本的角度看，敍述者或者是可信的、或者是不可信的、更可能二者兼之。亞里士多德在《詩學》（*Poetics*, 335BC）第三章裏說：即使我們用同一種媒介去表現同一個對象，表現的方法也

可以不一樣——或者通過敘事，要麼像荷馬那樣藉由角色之口講述，要麼就由作者本人直接來講述；或者通過摹仿，把所有角色都活生生地呈現在我們面前。這樣一種二分法一直延續到近代，比如埃里希·奧爾巴赫（Eric Auerbach, 1892-1957）在那本著名的《論摹仿》（*Mimesis: Dargestellte Wirklichkeit in der abendländischen Literatur, 1946*）中就是以荷馬史詩中奧德修斯腿上的傷疤和舊約故事亞伯拉罕獻子為例，區分摹仿和表徵（Representation）；他認為前者是一種直接的呈現、不需要闡釋，後者總是有一個隱藏的、深藏意義——但須通過特定的闡釋才能被揭示出來。表徵或再現在範圍上要比敘事更廣——畢竟它不是只有一種媒介形式，但也可能是現代性的影響讓我們更偏愛用表徵而非敘事。事實上在電影行業，敘事（Diegesis）會用來表示銀幕上講述的故事，其不同於本來發生的那些事件以及它們在時間內的自然進程。

研究故事如何被講述的學問源遠流長，但我們一般所謂的敘事學是比較晚近的產物，與俄國形式主義文學理論密不可分。其中較著名的研究有普羅普（Vladimir Propp, 1895-1970）的故事形態學，他蒐集、比較了世界各地的神話傳說、民間故事，探討它們所蘊含的共同形態特徵以總結出一般規律。米哈伊爾·巴赫金（Mikhail Bakhtin, 1895-1975）立足於拉伯雷（François Rabelais, ?-1553）的《巨人傳》（*Gargantua and Pantagruel, 1532-1564*）和陀思妥耶夫斯基（Fyodor Dostoevsky, 1821-1881）的小說進行

敍事研究，為我們貢獻了許多沿用至今的重要術語，比如複調小說（Polyphonic Novel）、時空體（Chronotope）、「眾聲喧嘩」（Heteroglossia）等等。上世界八十年代敍事性逐漸興起成為一種跨學科的研究方法，進入到比較文學、流行文化研究、影視戲劇創作等領域，但它們的關注點依然是故事怎樣被講述，敍事怎樣被聯結為整體、它的素材如何為人們所理解，以及敍事策略、敍事視角、相應的美學傳統及象徵意義等。

（2）故事何以為故事？

故事是人們理解世界、他人，獲得不同經驗的一種基本途徑。我們每個人都是有限的存在者，即使事必親躬、行萬里路，也無法窮盡這個世界以及人類生活的一切。所以聽故事就成為我們從小了解、想像這個世界的重要途徑，故事裏的經驗也為我們自己的為人處世提供指導和借鑑。現代社會的廣告宣傳，經常鼓吹你要多去遠方旅行、體驗不同的生活、享受沒吃過的美食、擁有奢華的衣物等等——其實都是在講故事的方式鼓勵你去消費。但消費本身並不足以把這段旅程或你購買的東西變成一種經驗。除非它們能夠進入你的生命之中，讓你可以把它們像講故事一樣講述出來——在講述的過程中你也是在認識自己、完成自己。所以為了故事去消費，和在消費中成就一段故事是很不一樣的兩種體驗。

聽故事和講故事都是人類的本能慾望。兒童在很小的時候就會自然地學習敍事這一技能——能夠聽懂故事並且把故事再次講述出來。小孩子經常鬧着要聽大人講故事；如果你講故事的時候想偷工減料，或者每天重複同一個故事，又或者當一個故事還未結束，你就企圖欺騙小朋友故事講完了，他們才不會上當。換言之，儘管兒童不懂得敍事理論，甚至他們自己也鬧不明白——他們說不清楚自己為什麼會感覺這個故事沒有講完，為什麼自己能斷定你是在敷衍了事——但已經形成了一種關於故事的感覺，這使得他們能夠區分哪些故事是完整的，哪些故事結束得是恰當的。我想大家小時候都聽過這樣一個故事：從前有座山，山裏有座廟，廟裏有個老和尚，老和尚正在給小和尚講故事！什麼故事呢？從前有座山，山裏有座廟，廟裏有個老和尚，老和尚正在給小和尚講故事！什麼故事呢？從前有座山，山裏有座廟，廟裏有個老和尚，老和尚正在給小和尚講故事……如果你是用這種方法跟小孩兒講故事，他肯定要崩潰了、鬧死你。那為什麼小朋友會覺得這不是一個故事？絕大多數同學也不會認為這是一個真正的故事。有同學說它一直在循環，沒有變化。沒錯，這種循環往復的敍述不會被當成一個真正的故事，因為沒有變化發展，只是在自我重複。用數學的術語來說，就是遞歸（Recursion），函數在定義中使用函數自身的方法。然而故事之所以能成為故事，最基本的條件就是情節要有變換，事件要有發展。即使敍述有了發展和變化，它依舊可能是一個更大循環的一部分——這正是博爾赫斯（Jorge

Luis Borges, 1899-1986）之類的作品善用的策略，但只要你看不到這一點，只要你的感覺發生了變化，就不會產生焦慮，不會覺得自己是被騙了一樣。按照亞里士多德的說法，一個完整的情節，也就是故事，必須包含開頭、中間和結尾三個部分。三者之間產生的聯繫或者緣於遵照某種規則、或者是由於因果必然性。開頭給出了情境、是引發變換和發展的原因，中間是變化的展開，而結尾則是公佈結果、為先前情節的變化和發展賦予意義、加以說明。為什麼故事一定要有結局呢？結局不是對敘述時間上的中斷，而是要保證敘述的完整性，讓你明白這一切到底是為了什麼。開放式結局倒還好，只是給你留有有限的懸念，但很多實驗性的文學作品為了突出反敘述性，就會戛然而止、在你認為還不該完結的地方結束一切，讓你不明所以、搞不懂它到底在講什麼。所以這類作品的解讀需要輔之以大量的理論闡釋。儘管它有自己的審美追求和先鋒價值，但永遠不可能為大多數人耳熟能詳、津津樂道，因為它進入不了普遍的「故事」範疇中。此外還涉及到敘述的長度與張力問題。透過以上的例子我們就已經明白故事不是愈長愈好。

除了循環之外，對事件進行一連串、長長的列舉也不足以產生吸引人的敘事──就像擴展了的購物清單那樣；但一篇簡單的小作文卻能透過佈局、組合讓文字充滿張力，使你感動、產生意義。荷馬講述奧德賽的歷險並沒有把一切都囊括進去──他不是要複述這位英雄的一生，甚至

也不是每次冒險都涉及他，他知道講故事要有取捨、有選擇，在此基礎上形成一個完整的敍事。接下來我們再用兩個具體例子加深大家對故事自身特性的理解。

據説 1920 年的某一天，海明威（Ernest Hemingway, 1899-1961）與一群作家朋友閒聊時，有人提議比比看誰能寫出最短的小説。海明威和其他人打賭説他只用六個英文單詞就能寫出一個完整的故事，並以十美元為賭注。最終他以隨手寫下的這個六字小説贏得了這筆錢：出售，嬰兒鞋，未穿過（For sale. Baby shoes. Never worn.）。倘若我們去做個歷史的考查，你會發現這個故事其實和海明威沒什麼關係，是後人硬加在他身上的。但它卻是作為微型小説、最短故事的代表，常常為人所引用。大家覺得為什麼這六個單詞合在一起是一個故事呢？有同學説它有開頭、中間和結尾。從形式上來看確實如此，而且這三個部分呈現出一種因果關係上的必然而不僅僅是時間上的先後相繼。有同學説它激發了我們許多聯想，即為什麼會有一雙嬰兒鞋在出售，而且是沒穿過的；原先的那個嬰兒現在怎麼樣了，嬰兒的父母經歷了什麼，我們會據此腦補出其他故事情節。不錯，雖然同樣有賴於文字，信息敍事重在精確實用，不需要有言外之意，它的意義是呈自我閉環的；但故事敍事則要求有變化和交錯，我們之所以覺得它有想像力或激發我們的聯想，無非是它的意義指向了自身之外的東西。敍述的想像力是無窮的，要比長長的列舉、記載更有威力。在這個故事裏，你把「嬰兒鞋」替換成「婚戒」依

然能激發讀者的聯想，雖然力道上弱了一些；但你若換成「大衣」，那幾乎就沒有聯想的空間，大家只會把它當成一則售賣廣告。因為這六個字的故事裏同樣有故事的核心——變化，只不過它是以不在場的方式完成的；儘管我們無法切實地描述它、解釋它，但我們都能確認到這一變化的存在。所以不是説故事要有變化，你就必須把相關的情節變換從前到後、事無鉅細、堂而皇之地擺上枱面告訴讀者——講故事的方式可以是多種多樣的。此外，就算你把「嬰兒鞋」換成「婚戒」好像是得出了一個新故事，但這就是所謂的套路；你沒有改變講故事的方式，亦或敍事的類型。事實上，真正的天才小説家只有兩種，或者是發明了新的敍事類型——比如埃德加·愛倫坡（Edgar Allan Poe, 1809-1849）、卡夫卡，或者是組合、變換舊有的敍事類型以產生新的意義——比如博爾赫斯、卡爾維諾（Italo Calvino, 1923-1985）。我突然想到可能陀思妥耶夫斯基是個例外，他既沒有優美的藝術語言，也沒有複雜恢弘的情節內容，更不具備天才的敍述技巧；其實他是在文學和哲學之間轉換，用非理論的、普通人的語言追問一些最基本的價值評判問題。所以恪守於小説技藝的納博科夫（Vladimir Nabokov, 1899-1977）欣賞不來陀思妥耶夫斯基，這就跟尊奉英美新批評的夏志清（1921-2013）讀不懂魯迅是一個道理。

關於故事的類型我們可以再多説兩句。我去年讀了一本書，叫做《藝術家的形象：傳奇、神話與魔力》（*Legend,*

Myth, and Magic in the Image of the Artist. A Historical Experiment, 1979），探討那些著名藝術家，主要是大畫家的形象，是如何在各種傳奇故事裏被塑造出來的。這本書本身讀起來略為無趣，但它的主要論點和我們的課程有相關之處：過往藝術家的逸事、傳奇都含有某些類型化的敘事，這其實反映了古今、中外人們內心的一些恆定特質與普遍訴求。一種類型化故事是這些大畫家從來沒有受過任何訓練（並且家境貧寒、多為牧童之類的），但在年少時偶然顯露出了高超的藝術天賦；另一種類型化的故事是畫家創作的某件作品栩栩如生，有以假亂真的效果。當然這本書講的都是西方文化中的畫家故事，比如大師喬托（Giotto, ?-1337）從小在村裏放牛，偶然被人們發現了繪畫的天賦；宙克西斯（Zeuxis, 464BC-?）畫的葡萄非常逼真引得飛鳥來啄食。但中國畫家們也不缺乏這樣的故事，畫聖吳道子（680-740）從小家境貧寒，在學書法的過程中領悟到繪畫的妙法；張僧繇（479-?）畫龍點睛的故事我想大家從小都聽過。所有偉大的畫家都有某些相同的故事，即使現在的媒體要捧紅某些大師，他們在塑造形象的過程中也是使用差不多的故事。這和史實、真相沒有關係，而是人們為什麼在涉及到畫家時，喜歡講也喜歡聽這樣的故事。在人們的普遍想像中，偉大畫家就應該是這樣的：第一他是天才、是神童、生來不凡，年少時看起來平平無奇，但注定的才華與天賦就預示了往後的偉大成就。如果説這個畫家從小刻苦學繪畫，報個培訓班、夏令營，天天被父母逼着練習，就算之後有不錯的成績也多半不會

被人們視為是偉大的畫家——可能和他的作品沒什麼關係，完全是因為他沒有值得人們津津樂道的故事。第二他必須要有以假亂真、讓世人驚訝的本領。但我們仔細想想，沒有哪一幅畫作是因為能迷惑觀者、以假亂真而被稱之為偉大的。所以蘇軾才說：「論畫以形似見與兒童鄰。」問題是，人們就是喜歡這樣的故事，畫家像是有魔力一樣創造出栩栩如生、有生命氣息的作品；這其實反映了我們對於本體和圖像、現實與表徵地位關係的默認，畫家的以假亂真和真假關係不大，而是他／她能填平這兩者之間的鴻溝、扭轉我們的偏見。由此可見，敘事研究的重點不是故事的內容而是故事的類型和講述方式，這能幫助我們在更深層和更普遍的意義上理解人性是什麼。

（3）敘事結構

我們之所以能研究敘事，或說敘事理論得以成立的根本在於情節和對情節的表述是不同的，故事和講故事的話語是對立的。在這對立兩者的縫隙及豁口中，敘事才擁有了一個別樣的時空——它是有結構的。敘事結構總是潛藏在故事的背後。因為面對一個文本，讀者通過辨識故事、釐清線索進而去理解整個的敘事，在這之後他們才會把文本重新解讀為是對故事的一種表述方式。也就是說，只有通過搞清楚「發生了什麼」，我們才能把組成敘事結構的文字、視覺材料等符號看作是對所發生事情的一種描繪與再現。經常會有人抱怨說某些小說讀不懂、某些電影看不明

白。為什麼會「看不懂」呢？因為它們講故事的方式或敘事結構過於個性、跳脫常規，讓讀者觀眾覺得疲累又茫然。雖然你目睹了情節的發生、見證了事件的進行，但卻未能將其轉化為可供辨識的故事，自然也就無法分析、欣賞、批評背後的敘事結構。這一方面可能是源於創作者的失敗或故意挑釁，另一方面也可能要怪讀者自己不願付出更多智識上的努力，只想坐享其成、熱衷於被動滿足。如果是真正踏入到分析研究領域，那麼不論是電影還是小說，我們其實都是在重讀、重看：因為第一遍時我們總是執着於故事，只有第二遍重新回頭去看時我們才會明白原來它呈現故事的方式是這樣的。我覺得，如果有人初次看一部電影關注點就是它的場面調度是怎麼弄的，鏡頭是如何拍的，那要麼是這部電影實在不行，要麼是你辜負了這部電影。所以各位同學不要輕言「看不懂」——思考和研究本來就是一個重複的過程，懂不懂只取決於你當前停留在哪一步。除非你是看了一遍或看了一半就嫌累、覺得無聊，從此與它訣別、撒手不管，否則不會有任何一部電影是你真正「看不懂」的。

如果你要分析故事的講述方式，或說把握敘事結構，需要從一些關鍵點上着手。首先是敘述者，因為一個故事永遠是要有人（或擬人者）來講的，誰說了什麼、誰在對誰說，這些最基本的問題能幫我們確定敘事者，其和故事的作者亦或故事的主人公並不一定重合。其次是敘事的時空，敘述者在什麼地方什麼時間講述故事，其在使用什麼

樣的語言來講話。再次是敍述視角，比如全知視角，即大家都很熟悉的上帝視角，敍述者在故事裏基本上是全知全能的，限制視角，敍述者知道的僅僅和人物角色知道的一樣多，甚至要更少；具體寫作時又分為第一人稱、第二人稱及第三人稱敍事，這些都是可以組合變換的。最後是敍事關係，我們知道事件的進程（在一個預設的真實時間線上）和敍事的進程是不一樣的，所以最簡單的敍事關係就是事件的前後相繼。但大多數人不會只滿足於釐清時間線上的前後關係，那樣的話故事就跟生活沒有區別了，況且就算辨識出了不同事件在時間線 AB 上的位置，我們也還不敢說自己搞懂了這個故事。那什麼時候我們才會心安理得地宣稱自己看明白了這個故事呢？只有當我們能夠用「因為所以」這樣的句式來解釋它時，我們才會說自己看懂了這個故事，我們也就能夠把這個故事對其他人講出來了。簡言之，我們之所以覺得自己看懂了，很大程度上是我們自以為把握住了不同事件之間的因果關係，能夠回答下列問題：X 為什麼要這樣做，這個事件的起因是什麼，最終導致了什麼樣的後果等等。

我們還是來看一下具體例子，同樣一件事能夠有哪些不同的敍事手法。第一句話是「那個男人點燃了一支煙。」這就是一個非常簡單、非常普通的敍述句，能供我們分析的成分很少。但我稍微變換一下，「那個頭部有着白色毛髮的雄性智人種將一直燃燒着的管狀物拿近自己的口腔部位，然後一陣煙霧就從他的口腔和管狀物未燃燒的另一端

飄散開來。」有同學説這是不講人話。沒錯，這就是一種刻意營造且不怎麼成功的陌生化效果，我們日常敍述中很少使用，雖然也可能敍述者是一個前來觀察地球人的外星生命。不過我們稍微想一下也是能明白它到底敍述的是怎樣一件事。我們還可以再擴展一下，「爺爺點燃了一支煙，但他內心的苦悶仍未得到緩解。」這裏我們首先意識到敍述者和這位老人的關係肯定不一般，而且敍述者知道一些我們未獲得的信息——內心的苦悶是什麼？敍述者怎麼就能斷定這一苦悶沒有緩解？接下來又會發生什麼？這自然就會迫使我們在更大的語境中去尋覓、破解敍事關係。但請大家注意，即使是全知敍事亦或敍事者的內心獨白都不意味着他們掌握着真相，否則我們就不用再去闡釋解讀，直接接受這些説法就好了。所以我們分析敍事不是為了去確定真相——往往也確定不了，我們只是在理解不同的敍事策略、敍事結構它們自圓其説的依據在哪裏，是什麼得以使故事繼續下去。所以一方面我們不能説自己什麼都沒看懂，另一方面即使你研究得再深入、闡釋得再精彩，也不敢説自己都懂了。其實敍事和生活本來就是一致的，不僅是因為生活圍繞敍事來建構，還因為它們都共享了人之為人的局限性：我們無法確定終極的真實是什麼，永遠在自圓其説和對它的不滿與質疑之間搖擺；努力尋找但也總得妥協，這是對我們自身限度的承認。

回到電影上面，常見的敍事結構我們一般可以分為這三種：經典模式（Classical paradigm）——敍述與故

事基本一致，現實主義模式（Realistic paradigm）——故事本身比敘述更重要，形式主義模式（Formalistic paradigm）——敘述勝過故事。我沒有考證過，但我想所有這類三分法應該都是受到黑格爾（G. W. F. Hegel, 1770-1831）的影響，他在《美學》一書中，把所有的西方藝術利用內容和形式的關係分為三大類：形式超過內容是象徵型，內容勝過形式是浪漫型，內容和形式的統一是古典型。

電影敘事中的經典模式也是好萊塢電影最常使用的「三板斧」，把故事的開始、中間和結尾轉換成情節的鋪墊、衝突與解決，也就是著名編劇菲爾德（Syd Field, 1935-2013）總結的「三幕式結構」（Three-act structure）。在這一模式下，情節的發展基本是將人物作為因果關係的中心，人被捲入了事件之中，但其實是他／她自己在推着事件前進。故事的起因或是出於慾望——動了念頭想要得到什麼，或是出於矛盾——比如不得已要去復仇；故事的高潮就是由衝突來體現——人與人之間的衝突、人與社會之間的衝突、人內心中不同層面的衝突等等；故事的結局意味着矛盾化解了——或是你成長了、與世界和解、對慾望的理解上升了一個台階，或是你成為了一個「更好的自己」，領悟到家庭、愛情、生命的可貴等等。從劇情上來說人物完全有可能決不妥協、走向毀滅，但商業電影很少會採取這樣的選項——畢竟觀眾是花錢消費，渴望共鳴和感動，你偶爾教育一下他們、裝下深沉可

以，但不能玩脱了，否則從此以後作為電影工作者的生涯就結業了。為了怕觀眾看得太悶，一般在主要事件之外還會陪襯一條支線。比如主線故事是打鬥、復仇、奪權等等，那麼複線通常就是所謂的感情戲——談情說愛、三角戀關係之類。

現實主義模式講求反應社會現實問題，電影像是透明的裝置一樣，銀幕上呈現的故事就是未經雕飾的真實生活。所以它的情節結構會顯得鬆散，你不一定能找到明確的開頭、中間和結尾，甚至也察覺不到那種戲劇化的衝突焦點——因為這才是生活和現實本來該有的樣子。有同學說《偷自行車的人》（*Ladri di biciclette*, 1948），對，意大利新現實主義；接着就有同學提到賈樟柯的《小武》（1997）、《站台》（2000），還有同學說小津安二郎（1903-1963）的所有作品。這些你都可以稱之為現實主義敍事模式，不過請注意，這種對「現實」的主張和實踐本身就是處心積慮的敍事策略。你是在欣賞小津精心製作的電影時才會感慨：「這就是生活！」——低角度攝影、固定機位、斷層式的空間、舒緩的節奏、看似無關的空境、完美處理的畫面、平民生活的點點滴滴。除了極偶爾的靈光閃現，你不會在經歷自己每天朝九晚五、三點一線的生活時聯想到：「這就是小津的電影！」——現實中的不公與矛盾，難道不會形成比電影更具戲劇性的衝突嗎？你的生活中永遠是寧靜緩慢、天高雲淡，就沒有爆發的憤怒、凝固的尷尬、亦或卑劣的慾望嗎？我們總說現實生活就是衣食住

行、吃喝拉撒，但有多少電影為了突顯寫實性去拍後兩者呢？所以現實主義的敘事同樣有對生活的取捨與處理，對觀眾的規訓和妥協。

最後一種形式主義模式，主要是指創作者個人非常濃烈，他們喜歡用自己特有的方式來講故事，比如我們之前看過的《去年在馬倫巴》。這類電影總是把原本故事的時間線拆開重組，使用倒敘、插敘，多重敘事，或者故事裏面套故事之類的模式。有同學說克里斯托弗‧諾蘭（Christopher Nolan, 1970-）也是這樣，不過諾蘭的電影總體上仍然暗合好萊塢的主流敘事和意識形態，像早期的《追隨》（*Following*, 1998）、《記憶碎片》（*Memento*, 2000）無疑個人風格更為鮮明。這也反映了形式主義敘事並不是不注重內容，不講好故事，而是其講故事的方式更為引人注目——你們可以把此類想像成電影界的博爾赫斯和卡爾維諾。以上三種模式不是什麼絕對的劃分，不存在客觀的標準，它們彼此之間經常有重合或者相輔相成的地方，只是希望大家把它們當成一個基礎的入門引導、一個便捷的參照系來使用。此外那些所謂的類型片也都是有自己的一個敘事套路，比如以前的西部片、武俠片，現在的超級英雄、穿越、轉生等等。所有的超級英雄電影都要講述英雄的誕生，他們的成長與轉變；一旦套路太明顯讓人感到厭倦時，就加入些所謂的黑暗題材，無非就是超級英雄像普通人一樣有自己的無奈和痛苦，所以常常是經典敘事模式的殼，時而偏向寫實時而偏向形式風格，比如諾

蘭的蝙蝠俠系列，扎導（Zack Snyder, 1966- ）的《守望者》
（*Watchmen, 2009*），超人系列等。

案例分析：《羅生門》及其電影改編

（1）小說作品

我之前要求大家去閱讀的《竹林中》和《羅生門》都是
芥川龍之介的代表作，想必各位文學系的同學也有所
了解。芥川龍之介是日本著名的文學家，除了日本文學
之外對中國文學和英國文學也頗為精通，和夏目漱石
（1867-1916）齊名。他的短篇小說非常出名，魯迅說他
小說創作的主題總是圍繞一種不安、不確定的情緒和狀
態。不只局限於小說作品，他為中國讀者熟悉的還有一
部中國遊記，那是他 1920 年代作為《大阪每日新聞》的
記者前往上海、北京等地觀光而記。本來芥川之前受漢
學影響對中國非常嚮往，但實際去了之後卻大失所望，
甚至在遊記中稱中國是「屎與尿的國度」因為當時的衛
生條件非常糟糕，感嘆那個他心目中古典的中華文明終
於逝去了。他一輩子身患多種疾病，也有憂鬱症，終於
三十五歲時不堪折磨，選擇服藥自盡。我覺得他很有趣
的一點是，如果你看他的生平，其實非常短暫而且平
淡，也沒有什麼特別的傳奇經驗。但他的作品卻透露出
對人世間極為深刻的洞察，以及一種對普遍人性的敏感
和關懷——這多半是緣於他廣泛的閱讀和文學造詣。所

以不是説你一定要有很多的親身經歷、要去往遠方、過一種不平凡的生活才能創作出偉大的作品。

《羅生門》的故事主題即人性是不可相信的。一個走投無路的落魄武士，糾結於要有氣節地餓死還是乾脆去偷盜謀生。當他在羅生門的城樓上看見一個老婦人拔死人的頭髮想拿去換錢，頓時勃然大怒站在道德高地上指責她。但這個老婦人卻辯解説人想活下去都不容易，這些死了的人也沒幾個好東西，生前都幹過不少騙人的勾當。於是在故事的結尾處，這個前一秒還想堅持道義、維持武士形象的人突然頓悟了，打昏了這個老婦人，搶走了她身上所有值錢的東西，逃之夭夭。你可以看到這裏面善與惡的轉換是非常激烈而快速的，一剎那間一個人就可以由善到惡，卻沒有任何敍事上的突兀或邏輯上的矛盾。因為芥川的重點不是説人是自私或人性中善的脆弱性，這不是一個關於性本惡的故事，而是因為人性不可信，所以善惡都成了一個念頭，是善是惡不足為奇。

反而《竹林中》這個故事更接近於《羅生門》電影改編的主題，即真相是無法獲得的。小説就是用七個登場人物（樵夫、行腳僧、捕快、老嫗、強盜多襄丸、女人、亡魂）所給出的七份供詞，以不同的視角去講述同一件謀殺案。當然作為讀者的你可以根據自圓其説的解釋、甚至按照概率論去選擇一個可信的敍述者及其持有的謎底，但文本本身始終保持了真相的不可確定 —— 你無法證實任何一種

答案。這恰恰也是這篇小說經久不衰的魅力所在。文本裏面沒有一個客觀的敘述者來進行引導，七個敘述者在地位上是平等的，不存在最後一個出場的所言就更加可信，恰如七段證詞平行地呈現在讀者面前。請注意，正是因為這種安排，當讀者閱讀這篇小說的時候其實無意中扮演了堂上斷案官員的角色。所以你不只是聽故事的人，你同時還是審判者，自然就會注意到他們彼此證詞之間的矛盾。據強盜多襄丸的供證，他是用長刀殺死了武士，兩人還大戰了幾十個回合；武士的妻子背叛了丈夫，並且趁兩人決鬥時逃跑不見了。在女人的懺悔裏，強盜蹂躪她之後將她踢昏，待她醒來時強盜已經不知去向；她沒有背叛丈夫卻遭到丈夫的鄙夷，為了貞潔和尊嚴是她用匕首殺死了武士。武士的亡魂又有另一種說法：妻子背叛了自己，且因此而受到強盜的鄙夷被踢倒，他自己不願承受這樣的侮辱，為了尊嚴用匕首自殺了。即使是那些看起來次要角色的證詞裏也都暗含玄機，第一個發現屍體的樵夫說自己從來沒見過凶器——能夠換錢的佩刀，而行腳僧連女人的容貌都看不清、馬匹的大小也不確定，卻記得漆黑箭筒裏有二十多枝弓箭。他們每個人都是基於自身的立場、從對自己有利的角度來講述見聞，但也沒人認為自己是在欺騙、隱瞞什麼，甚至可能他們並未有意識地去維護自己，而是真的相信事情就是按照他所講的那樣發生。

什麼是最成功的謊言呢？就是連你自己都深信不疑、忘記這是謊言的謊言。這樣的謊言就是故事，我們每天都會不

由自主地講個不停。強盜最忌諱被人瞧不起，被看成是雞鳴狗盜的卑鄙小人，所以他一定把自己描述成光明磊落、威武的樣子，甚至要主動和武士比武，藉誇對方是好漢來自誇。武士最怕被人嘲笑懦弱無能，為了維護作為武士和作為丈夫的尊嚴，所以他要強調自己被背叛了，不願受辱而自戕。反而這兩人的敘事中都會讚揚彼此，都對女人充滿了不屑。但女人也不是吃素的，她深知在這種男權社會裏什麼最重要，所以寧願攬上謀殺親夫的罪名也要強調自己沒有背叛、沒有為慾望蠱惑，沒有喪失貞烈的形象。她的敘事重點不在於要脫逃罪行，而是要使自己能夠被社會同情、被眾人原諒。小說中的這些主要情節和敘事特徵都被黑澤明的電影保留了，可既然電影的劇情內容都源自《竹林中》，那為什麼題目還要叫《羅生門》呢？從史實的觀點看，據編劇橋本忍（1918-2018）的說法，當時劇本只是《竹林中》可又覺得太短，就靈機一動想把《羅生門》這個故事也拉進來，《羅生門》中走上歪路的僕人就是後來《竹林中》的強盜多襄丸的前身。儘管兩個故事都想拍，但時間來不及，名字原先叫《羅生門物語》後來乾脆就是《羅生門》。黑澤明在《蛤蟆的油》最後部分也談到了有關這部電影的製作情況，但這都是從電影生產的史實角度給出的解釋——我覺得，若從電影的敘事結構入手，其實也能為上述問題提供一個答案，不一定正確卻能引人思考。

（2）電影改編

黑澤明在 1950 年將芥川龍之介的故事搬上了銀幕，改編電影並獲得了當年的威尼斯電影節金獅獎，被認為是日本電影走向國際、為歐美所重視的標誌。黑澤明和小津一樣是日本貢獻出的兩個無可置疑的電影大師，對於他們來說，談喜不喜歡這一類問題是沒意義的。就好比古典音樂中我們經常聽到有人說自己喜歡馬勒、喜歡瓦格納或者喜歡德沃夏克，但很少有人說自己喜歡莫扎特和貝多芬。不是因為不喜歡，而是你根本不用說，這兩位本來就是偉大這一詞語的標杆。我覺得在電影領域，黑澤明和小津安二郎也與此類似──你繞不開這兩位。兩人的風格是有較大差異的，簡單講，黑澤明是把東洋的美學氣質融入到好萊塢式的經典敘事中，讓所有觀眾都能領悟到其故事對人性的深刻思考；小津的故事你也能看懂，欣賞他的風格是容易的，但要能欣賞他故事的純粹必須要摒棄對西方經典敘事的依賴，同時具備一定的人世體驗。所以黑澤明對西方電影的發展影響更大，沒有黑澤明的《七武士》（*Seven Samurai*, 1954）、《用心棒》（*Yojimbo*, 1961），我們可能也看不到塞吉歐・李昂尼的「鏢客三部曲」或者喬治・盧卡斯（George Lucas, 1944- ）的「星球大戰系列」；而黑澤明對莎士比亞戲劇的重新演繹，我個人覺得是所有莎劇電影改編裏水平最高的。

這堂課我們關注的問題是：《羅生門》電影中的敘事結構

有什麼特色，或說黑澤明是如何用視覺的方式來推進敘事？我們之前講過，小説的基本單位是語言，電影的基本單位是鏡頭；那麼電影的敘事進展一定和鏡頭與鏡頭的組合息息相關。在《羅生門》這部八十八分鐘的電影裏，黑澤明可是用了四百二十多個鏡頭。但鏡頭的組合也分不同的層級。從微觀角度來看，鏡頭的組合就是剪輯，它就像電影的組詞造句一樣；但在宏觀的角度，你還要連句成段、謀篇佈局，故而鏡頭組合就是電影的敘事結構，故事被視覺的手法重新講述了出來。

黑澤明的剪輯風格是華麗而明快，整體節奏非常流暢，即使眼花繚亂也不會讓你覺得晦澀、如墜霧中。這一方面得益於他對鏡頭長度的計算和鏡頭之間精細匹配有非常深刻的把握，另一方面就是他所擅長的多機位攝影。比如一個動作，人從馬上摔下來或武士出招，我們在正常情況下人眼只能從一個視角去看，一晃而過，但多機位攝影從不同的視角把這一動作記錄下來，再經過精心剪輯，好像我們就看到了一個更全面、更流暢的動作過程。至於《羅生門》中的剪輯，唐納德·里奇（Donald Richie, 1924-2013）《黑澤明的電影》（*The Films of Akira Kurosawa*,1998）和佐藤忠男（1930- ）的《黑澤明的世界》（1970）都有精彩分析。特別是後者 1983 年被翻譯成中文後在中文圈子裏影響很大，我至今還記得裏面對多襄丸強暴的那場戲有着非常獨到的闡釋。大家剛才也看了電影，應該記得在故事的講述過程中穿插了非常多的自然

風景鏡頭——大雨、狂風、樹葉、太陽等等,你們覺得這些自然風景在這裏有什麼用意嗎?有同學說是為了轉場,但全部都是為了轉場嗎?這些鏡頭本身其實沒有此一需求,對不對?你完全可以用其他方法轉場,況且去掉這些自然風景鏡頭也不會影響敍述的流暢性。有同學說是有象徵意義,寄予了導演的褒貶;也有同學說是為了寄情於景,反映人物的內心狀態、加強戲劇的衝突效果。但請注意,電影裏都是瓢潑大雨、猛烈的陽光,不是那種和風細雨式的、優美細小的景物,它們如何能反映人的內心或加強故事的戲劇性呢?所以這裏就顯現出佐藤忠男的高明之處——他已經預料到一般讀者會有這種套路式的、平庸解讀。在他的解讀裏,不是這些自然風景在反映人物的內心活動,而是人的純粹和本質自我被這些風景暴露了出來,被它們所審判。我唸一段原文給大家聽:

黑澤明的作品中,狂風、暴雨以及幾乎要引起中暑的強烈的陽光,常常起着重要的作用。乍一看,好像只是為了提高戲劇性的矛盾衝突效果,作了過分誇張的表演動作一樣,事實上,內容空洞的作品才只能是那樣。在描寫內心緊張的幾部作品裏,這樣激烈的風、雨、光,為了讓主人公面對他來自內心的聲音,就更加發揮出把他們同社會關係切斷的作用。也就是說,堅決排斥因為別人喜歡我了,我就高興;意識到對不起社會了,自己就感到有罪,如此等等純粹他人本位主義的道德觀念——(而是)為了正視自己的慾望、要求、罪惡感的本來面目,才置身於狂風、

暴雨和烈日之中。

所以按照佐藤忠男的解釋，這些自然風景出現在電影中完全是為了凸顯自我探索。《羅生門》電影中人們會犯罪、會說謊，不是出於具體的利益考量，和他們的階級地位、社會身份也沒有直接的關係——武士和強盜都會為了維護理想的自我形象而撒謊，但我們的重點不會放在武士的階層以及強盜的經濟地位上，你當然知道他在作惡、撒謊，但你不會用一種社會道德的評判去指責他們，那樣的話就離題了。換句話說，不是因為他是武士才這樣，不是因為他是樵夫才那樣，而是因為他們都是人，那種人之為人的本能慾望促使他們純粹地去行動、犯罪、撒謊，而這一切都在狂風、暴雨和烈日之下呈現給觀眾。不是說佐藤忠男的這種闡釋就一定對，也不要求大家都要接受，但我想你們能感到這種闡釋的獨創性和合理性，而且多少能為我們帶來些啟發——這就是一個好的電影評論的基本要求。

《羅生門》的雙重敘事結構使黑澤明揚名立萬，也啟發了後世無數導演。我們可以看到在電影的改編中敘述時空增加了一重，除了小說裏就含有的案發現場竹林中、審判現場衙門堂上，現在還多了一個地點——羅生門，它其實是整個故事的講述現場，一個元敘述發生地。電影開始有一個為了躲雨來到羅生門的路人，他其實代表、引領了觀眾；整個故事是他在羅生門聽到的，由樵夫講述、行腳僧

補充;但他們講述的內容又是自己之前在糾察使署堂上作為證人對相關案情的陳述加上其他當事人、被告們的證言;並且樵夫和行腳僧也在案發當日親歷了事件,看到了部分或者在暗中看到了全部。所以這種雙重敘事結構指向了三個層面:對被敘述事件本身的見證(案發現場)、對第一次敘述(審判現場)中真相的追問,以及對第二次敘述(發生在羅生門的這次)中謊言的反思。電影的改動除了最後那個棄嬰的情節,最顯著的就是樵夫在羅生門對路人講的故事有一個最後的修正版本。在這個故事裏,樵夫說他在暗中看到了一切:武士拒絕為妻子而戰使得強盜多襄丸也決定拋棄女人,真砂這時絕望了,唆使兩個懦弱自私的男人決鬥,他們非常猥瑣地撕扯在一起,多襄丸僥倖勝利了,真砂最後趁機逃跑了。如果説小説中七個出場人物在敘述上地位是平等的,那麼電影中樵夫才是真正的核心敘述者,一切的真相和謊言其實都是從他嘴裏説出的。所以那個路人在聽完樵夫的最終故事版本後,反倒是有些不屑一顧、充滿冷嘲和鄙夷,因為他知道樵夫的話裏也有謊言,他沒把一切都講出來。這樣的敘述構造使得對電影結局的理解注定不止有一種答案。如果你把它看成是經典的敘事模式,即包含鋪墊、衝突和解決的一個有始有終的故事,那麼最後的結局還是正能量的。樵夫也許在審判現場撒了謊,但他在羅生門講的故事與事實八九不離十;他對自己有所反思,選擇收養棄嬰真是出於善意而非謀財害命,而行腳僧就是代表這類觀眾相信了他;最後雨過天晴、人性復歸。所以這部電影並非徹底的懷疑主義,樵夫

收養棄嬰的結局就是為了給人性以希望，佐藤忠男甚至包括黑澤明本人都是這樣理解的。但如果你執着於它的雙重敍事，也不滿足於導演本人的解說就是正確答案，那麼你會和電影中聽故事的路人一樣認為樵夫既然撒過謊，為什麼這次就不一定了呢？誰知道他走後會不會變卦把嬰兒賣掉？這樣你的心就一直懸着。小説的七段敍述是平行的、擺在你面前，讀者最終的結論區別沒有這麼大，因為真相畢竟是不可知的；但電影從一開始就在引導你，敍述者時不時穿插進來也帶有評説性質，而當你意識到敍述者地位的不平等時，是否要選擇從哪一層敍述中走出來都由你自己決定。

為什麼電影的意涵能夠有別於文本設定的語境，甚至超出導演黑澤明本人的意圖？因為一旦採用了這種雙重敍事結構，你就無法再關上敍述自身溢出的力量，它那種自我指涉的反諷性是你控制不了的。現在回到我們之前提出的問題，為什麼這部電影的名字要叫《羅生門》而不是《竹林中》？權且將黑澤明、橋本忍的説法先擱置，從敍事結構的立場上來看，正是因為「羅生門」的引入，它改變了敍述的時空與敍述者的地位，雖然沒有出現小説《羅生門》的情節，但電影還是把兩個故事變成了一個故事。本來《羅生門》的故事講的是人性不可信，而《竹林中》的故事講的是真相不可知，但電影《羅生門》卻講述了一個新的、合二為一的故事：因為人性不可相信，所以真相不可獲知。敍述的存在保證了故事每一次被重新講述都能獲得

新的意義，所以電影《羅生門》其實是為兩個短篇小説賦予了一種因果性，把人性和真相綁定在了一起。為什麼有的觀眾到最後都覺得搞不清真相是什麼呢？因為他看完電影之後還是無法相信人性——誰能保證樵夫不是《羅生門》小説中的那個在最後一秒轉變善惡的落魄武士呢？但那些相信人性的觀眾，就可以帶着他們認可的真相心滿意足地離開影院。電影的這種開放性或説歧義性是由敍述自身所賦予的，即使是權威的評論家、哪怕導演黑澤明本人都沒辦法徹底消除它。需要重複的是，以上只是我個人的見解，僅供大家參考。

既然談到了敍述的反諷性，那麼最後我想從電影再回到文學，和大家聊下魯迅作品中的敍述問題。大多數魯迅的研究者致力於借助理論深挖魯迅作品中的思想內涵，這固然不錯，魯迅小説的內容無疑是深刻的，但我們不要因此忽略了他的另一個面向：與同時代作家相比，魯迅其實對於敍述的反諷性有高度自覺，而其純熟、高超的敍述手法也顯露在他的小説創作中。先前我們提到過《孔乙己》（1919），為什麼魯迅不直接刻畫、描寫這樣一個落魄的舊知識分子形象，而是要費事去設定一個不可靠的敍述者，通過回憶二十年前的往事來呈現孔乙己的故事。我的看法是，在這篇小説裏敍述的多重性與批評性的深度是聯繫在一起的。小説批判或諷刺的對象既有借助敍述者視角呈現的孔乙己，還有那些旁觀他的咸亨酒店顧客，同時還包括了當年作為店小二和現在依舊冷漠、無謂的敍述者，

以及因為和敍述者的視角產生某種認同而混雜着輕蔑與悲憫的我們——小説讀者。同樣在《祝福》（1924）裏面，那個知識分子式的敍述者，在面對祥林嫂的疑問時（「一個人死了之後，究竟有沒有魂靈的？」）顯露出的不知所措、敷衍逃避，也正暴露出自居啟蒙者的無能為力與脆弱不堪。但這不也是我們這些讀者的真實寫照嗎？有誰能回答祥林嫂的疑問？甚或有誰會去真正思考祥林嫂提出的問題？我們會對她的遭遇報以同情，甚至灑下熱淚——如果大家的共情能力未被重複性的講述所腐蝕的話，但即使到今天我們也無法在對等的意義上去理解她、面對她。你不可能對祥林嫂説：「你是一個獨立自由的個體，要有勇氣運用自己的理性去思考、解決問題。」這些誘人的大詞陡然喪失了力量，不是因為祥林嫂的問題本身，也不是因為這一問題出自祥林嫂這樣一個被苦難包圍的人之口，而是小説的敍述凸顯了對敍述者自身的反諷，並將其擴展到了我們身上。因為在敍述者的視角下他是要優越於魯鎮那些無知、冷漠的男男女女——我們讀者不也會默認自己要比那些麻木的看客們更好嗎？但對於祥林嫂來説，魯鎮的人、敍述者以及讀者又有什麼區別呢？沒有人能夠解答她的疑問，沒有人能夠真正拯救她。這才是力透紙背的批判與反諷。其實這種嵌套式的敍事結構在魯迅最早寫白話文小説時就用上了——《狂人日記》（1918）中的狂人在最後爆發吶喊「救救孩子」。但敍述的終止處並非故事的結局，結局在一開始那個文言文的序裏——狂人的病被治好了，不發狂了，所以「救救孩子」只是發病時的瘋

話,孩子也好社會也好根本不用你去救。在這種敘述安排下,最後的吶喊看起來多麼強烈、多麼真摯但同時就有同等的虛無與懷疑跟隨其後、陰魂不散。所以魯迅是有自知之明的,一個如此充滿懷疑、自我拷問甚至逼着所有人都要進行反思的人,不可能是振臂一呼、應者雲集的英雄。對,有同學提到《傷逝》(1925),「人必活着,愛才有所付麗」,渣男的覺悟就是這麼高。表面上看,是涓生和子君的愛情悲劇——美好的戀情抵抗不了生活的平庸和物質的需求,而男人又總喜歡把自己的失敗怪罪到女人身上,好像如果當初沒選擇她,自己的人生就能飛黃騰達,可愛過的女人因自己而死又感到後悔和自責。問題是,涓生的懺悔與追憶是真誠的、可信的嗎?有同學認為他的懺悔是真誠的,因為他完全暴露了自己的自私與虛偽;也有同學說這就是渣男慣用的伎倆。看來大家戀愛經驗都比較豐富。不過我想指出的是,這依然是一種敘述效果。問題不在於他是否真誠,而是真誠也被當作了一種自我解釋的敘述工具。小說一開始就是以回憶的方式展開的,作為敘述者的涓生說如果他能夠回憶的話他要寫下自己的悔恨和悲哀;而在最後他下定決心要以遺忘和說謊作為嚮導、繼續生活、擁抱新生。所以回憶是為了遺忘,遺忘是為了能夠編制謊言,說謊是為了能開始新生,而子君是永遠地逝去了,並且在涓生的回憶/敘述中再次被利用,可以說是拉岡意義上的「二次死亡」了。所以不是說涓生有所掩飾——他沒有隱瞞自己是個渣男,也不是說他的懺悔不夠誠懇——他內心多少是有些痛苦的,而是一旦回憶

被設定成為了最終的開脫，那麼敘述的反諷性就避免不了——他懺悔的話語、寫下來的文字，無論多麼真誠都會走向自身的反面。畢竟我們清楚，無論他有多麼痛苦悲哀，重來一次他還是會拋棄子君，因為他才是那個靠遺忘和說謊在新的生活中默默前行的敘述者。

我相信由以上這些例子，大家都能領悟到魯迅小說中高度的反諷與深刻的批判與其敘述技巧密不可分。李歐梵老師在《鐵屋中的吶喊》（*Voices From The Iron House: A Study Of Lu Xun*, 1987）有更詳細的分析，他認為魯迅正是借助這種敘述方式將自我置於一種反諷的位置上。魯迅也不停地寫「我」，以第一人稱敘述，但不是像大多數五四作家那樣直接表達自己的意見，把敘述者的「我」等

《鐵屋中的吶喊》

同於自己本身。換句話說，魯迅的小說也都是用「我」來進行敍述，卻極少表現自我；那個敍述者的「我」反而成了魯迅拉開自己和讀者對「我」的聯想之間距離的方法。從這個意義上講，我認為像「（希望）決不能以我之必無的證明，來折服了他之所謂可有」、「絕望之為虛妄，正與希望相同」這樣魯迅思想的經典命題，不只是他從文學內容和思想資源上悟出的結論，同樣可以是一種敍述邏輯的延續——魯迅對絕望的抗爭不是什麼悖論或激情，而是真正一以貫之的理性與邏輯。事實上，一個對敍述反諷性有如此自覺的作家，他早晚會推導出上述命題。

電影的形式特徵之三

剪輯

◆

法國新浪潮導演讓－呂克・戈達爾（Jean-Luc Godard,
1930-）有句名言：電影是每秒二十四格的真相，而每個
剪輯點都是謊言。剪輯比其他的形式特徵更能提醒我們，
無論一部電影看起來有多麼寫實，它始終是一門敍述虛構
的藝術。我們之前說剪輯就像電影的遣詞造句，你可以把
它理解為電影的句法；只不過剪輯就和造句一樣既是一門
技術活，也是審美和天賦的結晶體。今天這堂課我會先介
紹剪輯的主要類型和不同的美學流派，之後會將蒙太奇和
現代主義文學創作中的意識流手法作一對比供大家探討。
在授課開始前我想先請大家設想一下：你如何用電影的手
法來呈現這一事件——我從家裏出門去學校上課。

有同學說拿着攝影機一路拍到底，那這就是一種很沒追求
的「長鏡頭」拍攝法，其實是把電影當成了監視錄像。然
而即使這樣你拍了兩個小時長的影片——關於「我從家
裏出門去學校上課」這件事，可能除了特定的友情人士，
基本上不會有觀眾去觀看。除非你把這件事變得像普魯斯
特小說的開頭「很長一段時期內，我都早早去躺下睡了」

這樣一種文學的打開儀式，否則大多數人都會覺得觀看這兩個小時的影片沒有意義。為什麼呢？因為電影不可能完全等同於生活，即使理論上你可以拍一部電影用相等時長去記錄一個人的一生，你也很難找到願意用一生時間去觀看的觀眾——實踐上也無法完成，他還得吃喝拉撒、睡覺休息，哪怕一天看十個小時也總有疏漏。有部電影叫《主婦日誌》（*Jeanne Dielman, 23 Quai du Commerce, 1080 Bruxelles*,1975），用了三個多小時流水帳似的來展現一位中年寡婦的日常生活，女主在廚房削土豆的情景令我至今難忘，那是一種折磨也是一種震撼。即便如此，導演阿克曼（Chantal Akerman, 1950-2015）還是把這位禁錮在普通生活中的女人三天的時光剪成了三個小時的影片，而不是事無鉅細、毫無遺漏地呈現出來。有時我在想，如果真的把她這三天的生活變成一部詳細記錄的七十二小時影像檔案，是否還會有如電影那般帶給觀眾的強烈的震撼及其持久的影響力？其實仔細想想，電影打動你的從來不是現實中的生活，而是銀幕上的生活；無論多麼寫實、多麼具有現實主義意義的電影，它的力量並非來自於真實，而是對真實的敘述——即主要依賴剪輯實現的電影敘述。所以電影只能去表達生活，而沒法完全還原生活；它本質上是一種作減法的藝術，你可以去描繪生活、反映現實，加上你自己的很多想法與材料，甚至創造更多的生活與現實累加起來，但你最終還是要有所取捨，構成電影的視覺素材一定會有必須要被捨棄的部分。

有同學説那我把剛才的全程跟拍剪短就行了。沒錯，但問題是怎麼剪呢？需要幾個鏡頭來説明事件？鏡頭之間如何切換？是從同一段鏡頭中剪出來，還是每個鏡頭都可以用不同的方法去拍攝？最普通的，就是至少三個鏡頭，一個場景一個鏡頭，分別表示我在家裏起床、路上搭車、抵達學校。由於主體我是保持一致的，所以不同鏡頭的轉換保持了我在時空中的連續性，按照真實生活發生的兩個小時的事情，通過鏡頭的組合十秒就夠了，而且所有觀眾都能看明白。鏡頭與鏡頭之間的切換其實只有四種方法：切、劃變、疊化、淡入淡出用以轉場，但每個鏡頭的表達方法又有特寫、中景、遠景及這三種以下更細緻的劃分，所以你最後剪輯組合的可能方案就很多了。我們這裏是舉了一個簡單的剪輯例子，但你完全可以把一個事件用更複雜的剪輯方法呈現出來。大家還記得之前看黑澤明的《羅生門》中，故事一開頭樵夫走進樹林的段落嗎？對，那個背景音樂是《波萊羅舞曲》的場景，非常簡單的事件。但導演沒有移動攝影機一路拍下去，而是採用連續的剪輯，不斷變換空間場景，從一個移動鏡頭切入另一個移動鏡頭。這樣做的好處，除了引入自然風景供佐藤忠男予以獨特的解讀，更重要的可能是彌補因事件單一而造成的視覺刺激之不足。整部電影中，黑澤明普遍用的是全景──中景──近景──特寫這樣一種組合拳打法，不停地重複切換；在強盜、武士、女人以及樵夫不同版本的敍事中，均是極為細緻而順暢的交叉剪輯──你也可以用一個中景或遠景鏡頭同時把三個當事人的言行從頭到尾拍下來，

但黑澤明就沒這樣做，這就使事件的發展帶有緊迫感和懸念，又界定了人物的內心狀態及其之間的相互關係。所以我希望大家先有一個大致印象：剪輯就是鏡頭之間的調度，它處理的是電影中的敍述，或者説，它是以重塑時空的方式將故事視覺化。具體例子可以參看課程大綱推薦的介紹性影片——《電影剪輯的魔力》(*The Cutting Edge: The Magic of Movie Editing*, 2004)。

常見的剪輯方式

最基礎的剪輯方法就是連續性剪輯 (Continuity editing)，剛才「我從家裏出門去學校上課」這個例子就是對連續性剪輯最好的説明。因為電影是對生活的一種敍述，必然會對時空中的素材進行取捨，所以你要保證觀眾在事件沒有完全再現的情況下依然能看明白發生了什麼事情。也就是説，鏡頭組建起來的敍述時空應該是完整且統一的。要做到這一點，在連接兩個鏡頭時，人物及其動作應該維持連續性。我在家裏醒來、洗漱，我出門在路上搭車，我乘車抵達學校，這三個鏡頭分別都對事件進行了濃縮，但我們依然能看明白這是同一個人在一段時間內連貫的動作行為——敍述在向前推進，其間沒有斷裂。梅里愛的《月球旅行記》沒有聲音和文字的説明，但我們所有人都能因為其中的連續性剪輯而看懂這個故事。電影中的人物先是在爭論、探討從地球飛往月球的可行性，接着開始建造人間大炮，然後他們登上了那個炮彈似的宇宙飛船，接着飛

船降落月球展開了冒險等等。正因為鏡頭連接起來的是前後相繼的故事段落，所以我們明白在上一個鏡頭中他們登上了炮彈飛船，和這一個鏡頭中炮彈發射升空、擊中人臉月亮，以及下個鏡頭中他們從抵達的砲彈飛船中出來，是同樣的人和物在進行一系列連續的動作，即一個完整的敘述，儘管每個鏡頭呈現出的時空場景皆不相同。

在電影發展初期，另外一種非常重要的剪輯手法就是交叉剪輯（Cross cutting）。我們剛才所談論的連續性剪輯，都是將一個個鏡頭按照事件的先後發展順序連接在一起，故事在敘述上有始有終，但也顯得略微單調、直白。但現在鏡頭的剪輯能夠使同一時間裏，不同地點發生的兩件事情交替呈現出來，就能強化故事的局勢與節奏，營造出更緊張的感覺。也就是說，在簡單的連續性剪輯中故事和情節發展幾乎是同一的，但交叉剪輯使得故事藉由不同情節之間的交織及張力得以呈現。我之前提到過《教父》中洗禮與謀殺的那場戲，還有《羅生門》中強盜多襄丸強暴武士的妻子，以及最後強盜與武士的決鬥戲，都是交叉剪輯的典型代表。有同學說格里菲斯的「最後一分鐘營救」（Last-minute-rescue），沒錯，就是《一個國家的誕生》（*The Birth of A Nation*, 1915）最後那段。《黨同伐異》（*Intolerance*, 1916）？也沒錯，但大多數人會把《黨同伐異》形容成是平行剪輯或平行蒙太奇（Parallel editing）。我個人的理解是，把多個交叉剪輯疊加起來形成平行剪輯：前者是同一時間裏不同空間發生的事件交叉輪替，在

一條故事線上;但後者可以是不同時空的時間藉由主題串聯,是多條故事線平行並進。大家其實不用糾結於這兩個術語的辨析,它們本身在使用中就不太嚴謹、因人而異,而且本質上其實沒有區別,對不對?為什麼呢?有沒有同學能看出來緣由?因為所有的剪輯歸根到底就是鏡頭與鏡頭之間的調度,你完全可以用分屏的方式把不同鏡頭同時呈現出來,無所謂交叉剪輯還是平行剪輯,只不過這不符合我們習慣的視覺體驗。

請大家看的影片是埃德溫·鮑特的《一個美國消防員的生活》(*Life of an American Fireman*, 1910),向你清楚呈現了交叉剪輯是如何用來講故事的。這本身也是一個剪輯過的版本——最初版本裏是沒有交叉剪輯的。它講的是某棟公寓發生火災,婦女小孩被困在裏面,消防員接到火警然後前往現場滅火、救援,最終將母女救出。在 1903 年那個沒有交叉剪輯的版本中,情節就是按照時間的先後順序呈現的,甚至還有重複敘事,比如母女獲救這件事即從公寓室內拍了一遍,又從室外的角度再呈現了一次,可能是因為當時的觀影習慣——這樣拍更容易讓大家看懂發生了什麼事情。但在有交叉剪輯的版本裏,母女被困在失火的公寓裏和消防員在馬路上驅車前往救援是交替出現的鏡頭,前者等待救援,後者前往拯救。我們自然就把這兩個不同地點發生的事件聯繫在一起,賦予它們因果關係,期待着最後的結果。此外,在救助母女脫困的那場戲裏,也沒有重複性地把同一件事講兩邊,而是一邊是室內的救

援一邊是室外的延續——同一時間內不同地點發生的事件，它們是前後相繼的。所以對比這部短片的不同版本，你會清楚意識到交叉剪輯在敘述上的作用——無疑是加快了節奏，製造了劇情的張力；在現實中我們沒法以肉眼觀看到不同地點同時發生的事情——除非它們本來就都在你的視域之內，但電影依靠剪輯幫我們做到了這一點。當然文字敘述也可以在兩件事情之間來回穿梭，但敘述總是有厚度的，你只有在一定時間內才能講述語言或閱讀文字。換言之，它們無法帶來鏡頭切換這樣的即時性和視覺衝擊力，沒法像電影這樣把時間壓縮到令人震驚的地步，儘管語言文字所能建立起的時空或許更加悠遠深邃。對於現在大多數的同學來講，這樣的剪輯呈現方式並不能讓你感到刺激，因為我們已經看的太多了。套路也可以換着玩，比如現在很多恐怖電影、犯罪片裏都有這樣的交叉剪輯，受害人往往是一個小孩驚恐萬分地躲在某間房的角落處，室外兇惡的壞人或者怪獸一扇門一扇門地打開來尋找他／她，就在最後一扇門面前我們都以為小孩被找到了、將要難逃魔掌，但下一秒的鏡頭卻告訴我們想錯了，打開的並非「正確」的門——小孩安然無恙。這無疑是利用了人們會在交叉輪替的鏡頭之間建立因果聯繫這樣一種心理習慣——誰告訴你室內／室外、救援／等待、搜索／躲藏這兩組鏡頭最終會在同一個時空點匯聚呢？你只是先看到了母女在火災現場被困，又看到了消防員出警駕車趕路，但這並不能保證後者要救的對象一定是前者。不過這樣的套路也只有在電影敘述模式成熟了之後才會出現，況

且觀眾見多了最終也會習慣，不以為然。

連續性剪輯和交叉剪輯都是古典剪輯（Classical editing）的重要構成部分，古典剪輯有時也叫「透明性剪輯」（Transparent editing），即在這種剪輯風格下影片呈現出的敍述是透明的，你看不出它經過了剪輯這一過程。所以古典剪輯的目的是為了加強戲劇性、增添影像敍述的自由度；它不再是一個單純的功能性連接——把故事講清楚，還獲得了創造風格的空間——把故事講動聽。看不出剪輯痕跡的剪輯就是好剪輯，這樣可以讓觀眾完全沉浸在銀幕的故事裏。格里菲斯是古典剪輯最重要的貢獻者，他創造了許多新的電影語言和表達技巧，比如插入人物的特寫來製造心理效果，或者使用一些隱形技巧使敍述更流暢。這裏舉兩個例子，一個是視線匹配（Eyeline matching），另一個是動作連貫（Cutting on action）。羅伯特·布列松（Robert Bresson, 1901-1999）有言，剪輯一部電影，就是通過目光將人和人、人和物連接起來。我們在看電影時，經常會沿着人物的目光以及目光投向的對象，形成一條假想的連貫視線，從而忘記了這其實是剪輯的效果。比如電影中角色 B 正在等待角色 A，A 終於來到，面向 B 的背後。這時我們可以從 A 的視線切到迎面轉身的 B，造成因果聯繫。還有對話場景中經常使用的正反打鏡頭，用兩台攝影機分別拍攝兩個角色，再通過剪輯相互切換，讓我們以為他們是在面對着彼此在進行對話。但事實上，這樣的對話場景可能根本沒有出現過，兩個角色也可能不在同

一個時空場景裏——演員在不同的時間段裏分別拍了自己的戲份。動作連貫是說人眼對於動作是否連貫非常敏感，不連貫的動作會讓我們起疑，但連貫的動作能幫助掩蓋剪輯的痕跡。比如上個鏡頭裏角色 A 遇見角色 B 將要舉手行禮，馬上切入下個鏡頭其中只有 A 正在舉手行禮，因為舉手行禮的動作非常流暢，以至於我們可能會忽略這其中有一個剪輯點。所以我們要謹記，電影的製作和電影的呈現是兩碼事，銀幕上那流暢的敍述幾乎都少不了剪輯的功勞。

以上我們可以看到，古典剪輯講求隱去剪輯的痕跡，使敍述流暢連貫，這就要求鏡頭在轉場時不能太突兀，不能給觀眾造成困擾。但也有一種剪輯是直接戳破時空連續的假象，用某個主題或某種邏輯將不同的場景連接起來，這就是跳接（Jump cut），最常見的表現是根據人物的形體動作、道具的連續運動連接來跳景。儘管跳接破壞了敍述的連續時空，但這並不意味着使用跳接和講好故事是不相容的。比如很多書上都會津津樂道戈達爾在自己的作品中充分使用了這一技巧，深刻衝擊了人們對影像的體驗和思考。我個人比較喜歡的例子是巴斯特．基頓（Buster Keaton, 1895-1966）1924 年拍的《福爾摩斯二世》（*Sherlock Jr.*, 1924）——在默片時代基頓是和卓別林齊名的演員兼導演。這部電影講的是一位在電影院工作的放映員，平時愛讀偵探小說，是福爾摩斯的粉絲。但他在現實中遭受挫折，被人誣陷偷了項鍊從而被

女友看不起。在一次放映電影的時候，他發現電影裏面的故事與自己的遭遇很類似，便在半夢半醒之際靈魂出竅，進入到電影的世界中。在這個戲中戲裏面，他成了福爾摩斯二世，破案的偵探，終於成功抓獲罪犯，最後回到現實中也沉冤得雪、實現逆襲。一方面，這部電影中有非常經典的戲中戲、夢中夢的敍述情節，當男主剛剛進入到電影世界時（電影中的電影世界），面臨時空場景不穩的窘境——也是對電影剪輯的一種反諷，這裏有一段非常令人驚艷的跳接；另一方面，就是後面好人壞人的追逐戲，想像力天馬行空，非常精彩，那可是在沒有特效的年代做出來的東西，需要場景、道具、演員以及攝影的完美配合——但最終使其近乎完美的還是靠剪輯。建議大家有時間的話可以去欣賞一下。

蒙太奇理論與現代主義文學手法

（1）什麼是蒙太奇？

格里菲斯在集大成之作《黨同伐異》（*Intolerance*, 1916）中，把一種實驗性的場景轉換方式發揮到極致，這就是人們經常説的主題性剪輯或平行蒙太奇。在這裏，剪輯同樣是無視時空的連續性，然而不是像跳接那樣聚焦於相對簡短的動作場景，而是在更長的時段內分成不同的故事線，通過電影主題、思想的連接來完成敍述。《黨同伐異》反映的主題是人類歷史上、或説人性之中有一種對他者的普

遍不信任，即無法容忍和自己不一樣的人。這包括了無法容忍和自己種族不一樣的人，無法容忍和自己信仰不一樣的人，無法容忍和自己價值觀不一樣的人，無法容忍和自己階級不一樣的人等等。導演將古巴比倫的陷落、耶穌被釘上十字架、法國宗教戰爭對胡格諾派教徒的屠殺、以及當時 1916 年美國發生的勞資衝突做成四大故事線，再運用平行剪輯，使一個時代的故事穿插進另一個時代中。這樣我們可以很明顯感受到，這部電影中剪輯不再是單純服務於敍述、突出心理效果等，而是具有強烈的藝術風格和思辨色彩，進而激發觀眾的思考。一個較近的、運用類似技巧的例子是科幻電影《雲圖》（*Cloud Atlas*, 2012）。它以人的自由為主題，將不同時空中的六個故事（不只是歷史上的故事，還有對未來的設想）通過蒙太奇的方式呈現出來。

有同學可能注意到了，我們在談論剪輯相關的術語時——比如平行剪輯，經常也會聽到有人把它叫成平行蒙太奇，那麼蒙太奇和剪輯是一回事，還是有什麼區別嗎？其實，蒙太奇（Montage）本來就是剪輯（Editing）的法語翻譯，在最廣泛意義上也是「剪接」、「拼貼」的意思。但隨着主題性蒙太奇在蘇俄的興起，蒙太奇逐漸被發展成一種電影中鏡頭組合的理論，影響深遠。所以我們一般在談論電影的製作過程時多用剪輯這一術語，而蒙太奇更多用來指一種電影理論及美學風格。不過請大家注意，並不是在蒙太奇理論沒有發明之前，就沒有

蒙太奇這種現象或表達手法。比如我們都很熟悉的元曲，馬致遠（1250-1321）的《天淨沙·秋思》：「枯藤老樹昏鴉，小橋流水人家，古道西風瘦馬。夕陽西下，斷腸人在天涯。」這就是帶有蒙太奇效果的文字作品。前面三句九個不同的景物拼貼在一起，構成了一幅蕭瑟、寂涼的畫面。重要的不是其中某一個景物，而是它們的組合方式；而且最終形成的那種意境也轉化了先前每一個單獨的景物——當你唸完這首曲，腦海中形成畫面時，就會意識到枯藤老樹等不能僅僅作為枯藤老樹而存在；甚至那種寂寞孤獨的抽象心境也因這些不同的視覺意象而得以具像化。據說愛森斯坦（Sergei Eisenstein, 1898-1948）的蒙太奇理論是從日本俳句那裏獲得了啟發，這樣看來倒也合乎情理。

愛森斯坦反對連續性剪輯，認為統一、穩定只是暫時的表象，矛盾與衝突才是藝術和生活的永恆本質。這大概是他受到馬克思哲學的影響。所以愛森斯坦會說我們不要把電影假裝成現實生活，它們本來就是不一樣的：電影的剪輯不應該屈從於生活的敘事。電影最好能像文學作品一樣在自我設定的規則下自由伸展，而不用過多顧忌敘述時空或因果關係。在格里菲斯那裏，剪輯是為了讓敘述更流暢、故而強調圓潤的轉接、隱藏自身痕跡不讓觀眾察覺；但在愛森斯坦那裏，剪輯就是為了製造衝突——鏡頭與鏡頭之間的碰撞，所以它需要被充分暴露出來，讓觀眾意識到自己就是在看電影，並且應該參與其中——自己去感受

那種衝突並解讀相應的意義。愛森斯坦把一種辯證法的正反合公式帶入到剪輯理論中，即鏡頭 A 是正題，鏡頭 B 是反題，兩者在碰撞和衝突之中創造出新的意義和效果，A 加 B 不是 AB，而是更高層意義上的合題 C。所以在蒙太奇理論中，1+1 一定是 >2 的。愛森斯坦還提出了有關蒙太奇的五種方法，但基本上是他個人的拍攝經驗和審美判斷，這裏我們就不具體展開講了。

上述理論的實驗基礎，就是著名的庫里肖夫效應（Kuleshov effect）。導演庫里肖夫將一個男性面孔的鏡頭（其不動聲色、沒有面部表情），分別和一碗湯、一口棺材和一個小女孩的三個鏡頭剪接在一起。觀眾卻會對這三種組合產生不同的心理感受、給予不同的解讀：男性的面孔和湯的圖片接在一起時，我們能解讀出「飢餓」的意思；當它和棺材的圖片接在一起時，我們好像感到了「悲傷」；而當它和小女孩的圖片接在一起時，我們好像又看到了他臉上的「慈愛」。但重點是，他的面部表情自始自終沒有變化，一直是沒有表情的撲克臉。這說明視覺圖像的不同組合可以誘發我們不同的心理狀態、產生不同的闡釋意義。問題在於為什麼我們會有這樣的心理變化？

庫里肖夫實驗其實是格式塔心理學（Gestalt psychology）的一個例證，中文也有翻譯成「完形心理學」，說的是我們在認知對象時傾向於用一種整體論的方式把握它，

賦予它或它們一個完整的形狀或結構。特別是對於視覺圖像的認知，它是一種經過知覺整合後的形態與結構，而不只是各個獨立部分的總和。簡單講，格式塔心理學認為我們知覺到的東西要大於眼睛看到的東西，甚至大於眼睛看到、耳朵聽到、手觸摸到的東西。那種把握對象的整體感受與每個人的經驗和記憶融合在一起，是無法被拆開、還原成視覺、聽覺、觸覺等部分的拼湊。除了庫里肖夫實驗，還有很多經典的視錯覺案例（Optical illusion）可以用來説明我們在知覺對象遵循了一種「整體不等於部分之合」的原則——之所以會產生錯覺，恰恰因為我們並非只是在觀看。我們的記憶和習慣會干擾對視覺圖像的認知，我們那種整體論的心理傾向會給觀看對象賦予不同的框架，或根本無法脱離背景去單獨認知對象。這就讓圖像有機可乘去欺騙我們的眼球。比如著名的「鴨兔錯覺」（Rabbit—duck illusion），有時看起來像兔子，有時看起來像鴨子，但你沒法同時看出這兩者——你只是後來知道圖像的歧義性蘊含了這兩者。還有「奈克立方體」（Necker cube），乍看之下就是一個立方體的透視圖，但其實你既可以把它看成從高處俯視的透明立方體，也能看成是一個從低處仰視的立方體圖像。「艾賓浩斯錯覺」（Ebbinghaus illusion）和「繆萊二氏錯覺」（Müller-Lyer illusion）都和視覺對象所處的語境，或説我們賦予它們的整體背景有關。我們之所以覺得等大的圓形或等長的線段似乎看起來並非如此，是因為我們正在知覺的大腦不願相信這一點——它沒法脱

離整體去盯着單個的部分。話說回來，電影本身不就是視錯覺的集大成者嗎？——運動圖像的欺騙性。我們在一些動態的影像中發現了真實，領悟到眾多意義，甚至好像觸碰到了生活與現實的本質。法國哲學家梅洛－龐蒂（Maurice Merleau-Ponty, 1908-1961）在 1945 年做過一場講座，題目就是《電影與新心理學》（*Le Cinema Et La Nouvelle Psychologie*）。他在裏面比較了新心理學——格式塔心理學與傳統心理學之後，指出電影就是格式塔心理學的一大例證。任何一部電影不是諸種影像的總和，而是一個完整且獨特的時間形式。任何一部電影都包含有很多的事實和觀念，但它不能被還原為這些東西，因為電影本身就是一個整體的藝術存在。所以電影除了表達自身之外，並沒有其他的目的。梅洛－龐蒂的名言是：電影不是拿來被思考的，而是要被知覺。

「鴨兔錯覺」

「奈克立方體」

「艾賓浩斯錯覺」

「繆萊二氏錯覺」

現在我們再回到《戰艦波將金》（*Bronenosets Potyomkin*, 1926）中那個著名的蒙太奇片段。它講的是 1905 年沙皇政府的哥薩克軍隊在黑海港口城市敖德薩，鎮壓、屠殺老百姓的場景。不過其實在歷史上並沒有發生這件事。準確說，可能確實有哥薩克騎兵對老百姓的屠殺，但沒有在敖德薩發生。愛森斯坦對此沒感到任何不妥，他本來就認為電影不是為了反映現實，而是表達真相。第四章「敖德薩階梯大屠殺」，愛森斯坦把不同人在混亂中逃亡的景象和軍隊的血腥鎮壓、以及其他道具、景物剪接在一起，呈對立排比、產生碰撞。看完影片的同學，能不能數一數在這六分鐘內有多少個特寫、中景和全景鏡頭？沒有電影背景的同學可能一下子數不全，沒關係，我們作為普通觀眾多少能確定其中的一些：人們在階梯上爭先恐後地逃亡、不同受害者的面部表情——年輕的母親、老婦人、戴眼鏡的青年人等等，哥薩克軍人齊步邁進、射擊、揮舞軍刀；最重要的引線是輛嬰兒車，從在階梯上搖晃不定到快速地滑下階梯最終翻倒在地，其間節奏愈來愈快，嬰兒車的鏡頭和其他衝擊性畫面反覆切換，最終達到高潮。當軍艦上的起義水兵向哥薩克軍隊開炮還擊後，最後是那個石獅子的三個特寫鏡頭，分別是睡着的獅子、張着嘴醒來的獅子和站立起來的獅子，含義不言而喻。所以蒙太奇特別適合營造隱喻和象徵，我們會覺得每個鏡頭都是有意為之、強迫我們去想它背後的意義，但這些不同的意義是只有在碰撞以及碰撞形成的整體中才能顯現出來的。所以這確實是很主觀的呈現，帶有導演個人強烈的風格和意圖。也有同

學說感覺看起來很混亂，大家覺得呢？每個人有不同的觀影體驗這是很正常的。不過我想提醒的是，「混亂」也是一種主觀感受，相較於我們默認的某種「穩定和正常」而言才會給予其「混亂」的判斷——這或許是我們習慣了某些固定、循序漸進的影像敘事，被規訓的後果。

最後補充一點，在二十世紀二三十年代，除了蘇聯的蒙太奇運動及其美學發展之外，還有法國的超現實主義以及德國的表現主義，它們有時會被統稱為是歐洲的前衛電影運動或先鋒派電影（Avant Garde）。相較於蘇聯蒙太奇，後兩者並沒有在電影製作技術上有太多獨特之處，只是他們對電影再現客觀現實喪失了興趣，不論是長鏡頭還是蒙太奇。他們對人類的主體經驗更感興趣，開始用電影探索無意識、夢境、暴力與性等等，玩轉可見與不可見之間的悖論。比如藝術家達利（Salvador Dalí, 1904-1989）和導演路易斯·布紐爾（Luis Buñuel, 1900-1983）合作拍攝的《安達魯之犬》（*Un Chien Andalou*, 1929），或者多才多藝的法國導演尚·考克多（Jean Cocteau, 1889-1963）的《詩人之血》（*Le Sang d'un poète*, 1930）充滿了濃烈的實驗性質和詩意表達。這樣，電影的拍攝成了一種類似於抽象藝術的表達方式，當然剪輯還是會製造象徵意味和蒙太奇效果，幫助我們借助可見的影像去窺視、領略不可見的深層意義。但它針對的不再是現實世界，而是人類的心理與意識，所以蒙太奇其實成了意識流的一種電影表達形式。

（2）意識流及對時間的感知

意識流（Stream of consciousness）這一術語最早是美國哲學家威廉‧詹姆斯（William James, 1842-1910）提出來的。他認為人的意識這樣一種內省的心理活動是一個連續不斷的流體，本身是不可分割的。只有當我們談論它、分析它時才迫於自身的局限性——語言的制約，將完整的意識處理成不同片段的銜接呈現出來。法國哲學家伯格森（Henri Bergson, 1859-1941）對時間有一個內外的二重區分，外在的時間就是能被測量、被計時的物理時間，而內在時間大致就是意識流，他將其起名為「綿延」（La durée）。在伯格森看來，生命的本質就是意識的綿延，一個不可被因果關係分割、不能被單位尺度測量的流動整體。以康德為代表的啟蒙哲學家混淆了時間和時間的表達形式，即一種空間化，像線段表示的時間表徵。但綿延本質上是不可延展的異質經驗，這就決定了它不能被設想為是由前後相繼、或互為因果的獨特部分。這其實也是一種整體論的思維模式，對不對？如果時間的本質是綿延，那對應於人的根本經驗就是記憶。我們只有通過記憶才能把握真正的時間體驗。所以有一種說法是現代主義文學是時間的藝術（相比較而言，後現代主義更偏愛空間），意識流作為一種最突出的技法或說風格，就是要還原我們對於時間的內在體驗，表達作為存在本質的記憶本身而不是敍述、記錄記憶中的內容和信息。那麼，意識流是如何用文字和語言做到這一點的呢？

首先，它應該是某個敘述者的內心獨白（Interior monologue）。但這種內心獨白不同於過去的心理描寫，即「我認為」或「我心想」之類的，最好是你自己都忘了自己在想、自己在意識這樣一個狀態。所以其呈現為某個角色內心的所思所想完全、整個地暴露出來，無所顧忌——因為沒有其他的聽眾，甚至也不把自己設定為唯一的傾聽者。舉個例子，你戴上耳機聽音樂，取下耳機音樂依然在進行。當你需要敘述聽到的音樂時，不要向讀者說明你聽的是哪一段音樂，也無需解釋你有一個戴上耳機或又取下的行為——這一切都讓讀者自己去想像，是讓讀者通過你的敘述感覺自己似乎是在不經意間聽到了你在聆聽的音樂，好比內在的心聲一樣。你也可以穿插進自己的評說、分析，就好像是在做一種二階反思，但這些內心的分析一定不要有確切的目的或作用，因為它們本質上是和先前及往後的內心獨白聯繫在一起的川流。

其次，獨白的敘述要由自由聯想（Free association）串聯起來。因為人的內在獨白和外在言說是不一樣的。只要我們是在有意識的言說，我們其實就假定了存在某個讀者，儘管他／她可以不在場；只要有對象存在，我們的言說就會不自覺地有所顧忌，因為我們感到有責任講清楚；這就勢不可免地會用到「因為所以」、「首先…然後…」這樣一類的表述模式。所以自由聯想就是要打破日常語言的秩序，抵抗任何一種可能的規律，突破時空場景和因果關係的限制，讓各種印象或念頭以一種自由、隨意的方式結合

在一起。當然這種「自由隨意」的效果也是有意為之。比如上一句是在描述某個角色在喝下午茶，茶點的香味讓他聯想到童年時經常去別人家做客吃的東西；而那個常去的主人家有個女兒是敘述者的青梅竹馬、初戀，卻因為某件小事大吵一架分手了，從此以後再未相見；想到吵架這件事，他又想到前不見才和工作的上司大吵一架；為什麼自己的性格容易與人爭吵呢，敘述者開始自我分析——注意，先前我們是以中立敘述者的角度描述他的舉止，但現在可以直接轉換成這個角色的內心獨白，而不用加上什麼「他以為」、「他問自己」這樣的描述語；是不是因為自己從小受到父母的溺愛，才養成了不願受委屈、愛和別人較真的性格？如果當初沒有執意堅持，是否有可能挽回上一段婚姻？她現在過得好不好，在幼兒園和小朋友相處得如何？——由此看出，這裏的「她」不是指離婚的前妻，而是角色他自己的女兒……在自由聯想的模式下，敘述不是為了負責解釋事件，而是讓讀者去感受人物意識的流動；語言不再像日常生活中是溝通的橋樑，而是成為溝通、理解的障礙，形成意義的延宕，甚至逼迫你去關注語言自身。

我們來看文學作品中的經典例子。第一個就是意識流小說最著名的代表作，喬伊斯（James Joyce, 1882-1941）的《尤利西斯》（*Ulysses*, 1922），特別是最後的高潮——布魯姆的太太摩莉那長達五十多行沒有標點符號的內心獨白。有同學說讀不下去，確實，很多書單上都把《尤利西

斯》列為最難讀的小説。不過我覺得其實還好，至少喬伊斯的敍述語言要比伍爾芙（Virginia Woolf, 1882-1941）友好，《尤利西斯》的語言並沒有阻礙你去看懂這個故事。雖然書中各種語言薈萃，還有生僻詞、方言等，並且每一章的文體風格都在變換，但這更多像是作者鋪設的梗。對於了解的讀者來說，你可以去欣賞、玩味這些技巧和典故，獲得更多的閱讀快感，但不懂的話，最低限度你還是能看明白情節，只是不知道該如何賦予意義。這部小説敍述了 1904 年 6 月 16 日這一天在都柏林這個城市，圍繞三個不同的人物發生的一些非常平淡瑣碎的事情以及相應的心理活動。你看，要概括的話就是這樣，現代主義小説本質上會抗拒信息的傳達與溝通，只是講劇情好像沒有什麼收穫。所以你不要試圖理解它，不要總想如何弄懂它，它很可能就像梅洛 - 龐蒂理解的電影那樣，除了表達自身以外沒有其他的目的，不提供正確的解讀路徑，而是讓你去感受、去知覺那種凌亂的時空以及破碎又無邊的經驗本身。

尤利西斯是古希臘神話中奧德修斯名字的拉丁化，所以不少評論家認為整部小説也是對荷馬史詩《奧德賽》的一種戲仿、反諷。在原本的英雄敍事中，奧德修斯打贏了特洛伊戰爭之後，漂泊了十年終於返回家鄉。他在冒險途中經歷了各種磨難，比如用歌聲誘惑水手的海妖塞壬、頭腦簡單的獨眼巨人、各路女神、仙女纏着他不放，就連風也故意讓奧德修斯在海上兜圈子。奧德修斯最終得以返回家

鄉，殺死了那些覬覦他王位和財產的求婚者，與忠貞的妻子珮涅洛珮、兒子忒勒瑪科斯一家團聚。那這樣一位神話中的英雄假如活在現代都市，或說古典的冒險故事發生在二十世紀初的都柏林，又會是怎樣的一番情景呢？《尤利西斯》的主人公布魯姆是一個正值中年危機的猶太人，從事廣告行業，完全沒有什麼英雄氣質的庸俗小市民。他紅杏出牆的妻子摩莉和忠貞的珮涅洛珮恰恰相反。布魯姆這一天在都柏林市內跑來跑去，既想躲避妻子不忠的事實又試圖關心那位文藝青年斯蒂芬，忙得不可開交，結果卻是一事無成。這和奧德修斯的艱難險阻並不一樣，因為後者每次遇到的障礙都是有意義的，最終促成了他得以返鄉這一終極目標。所以《尤利西斯》在宏觀上將時間壓縮，十年的漂泊冒險變成了一天的都市日常；在微觀上取消意義，英雄史詩與現代生活格格不入、無法兼容。當布魯姆發現自己妻子有外遇後，雖然悶悶不樂，但回到家也沒說什麼，只是要求摩莉第二天把早飯（並且指定要有幾隻雞蛋）端到他的床上去。這樣一個意外的要求，反倒讓摩莉覺得布魯姆有了外遇。於是摩莉躺在床上，半夢半醒之際開始回憶當天以及之前的各種事情，過去的情人、與丈夫的矛盾，寡婦的遺產、性慾的挫折、自然風景、火車旅行、上帝存在、時間變幻……如果你能耐著性子仔細研讀下，你會發現雖然摩莉在迷迷糊糊中比較了不同的情人、性幻想對象等，然而她愛著的人，或說她真正在意的人其實還是布魯姆。所以這不是古典式的愛情悲劇——愛而不得、愛不長久、愛被摧毀之類，而是現代生活的困

境：人必活著，愛才有所付麗，但愛也頂多只是付麗，猶如現代生活中任何庸常的碎片一樣屈服於隔閡及無意義的折磨。也許愛還是有點慰藉作用，就像小說結尾暗示布魯姆第二天會在床上吃到他想吃的早餐，雖然誰都無法最終確定這一點。

中文創作領域有一個與此極為相關的例子，白先勇的短篇小說《遊園驚夢》（1966），大多數同學應該都讀過。就像《尤利西斯》對應着荷馬的《奧德賽》，《遊園驚夢》指涉了明代劇作家湯顯祖（1550-1616）《牡丹亭》（1598）中的「驚夢」一齣戲，同樣是女性角色的意識流展開，半夢半醒之際的恍惚狀態，性的慾望、內心的隱秘、回憶與現實、往昔與當下交織在一起。不同的是，《遊園驚夢》作為短篇小說主題更加明確，錢夫人在台北竇公館觀戲時的回憶完全聚焦於個人的身世與私隱——所以十幾年前的南京戲台、和鄭參謀的私通更像是電影剪輯的鏡頭歷歷在目，讀者也很容易體會到那種世事滄桑、繁華不再的調子。人活着時間就會流逝，記憶既是對過去存在的證明但也會多少影響生活的繼續。所以愛回憶的人不快樂，執着於過去其實是一種極端的自我沉溺。但這種對時間變換的敏感和不適在《尤利西斯》中也被消解掉了，哀悼過去只是眾多時間經驗的一種形態而已。摩莉打開記憶的契機是布魯姆的一個要求——第二天把早飯端到床上去，錢夫人沉入回憶是緣於崑曲「驚夢」那場戲，文學史上還有一個更著名的誘發回憶的例子，就是普魯斯特《追憶似水年

華》（À la recherche du temps perdu, 1913-1927）中瑪德蓮蛋糕掉入椵樹花茶中散發的香味。

《追憶似水年華》是否算意識流小說，向來存在爭議。但我個人比較反感將理論概念當作客觀標準——它們本來也是閱讀思考的主觀產物。如果意識流是內心獨白加上自由聯想，重點在於不受時空、因果限制的回憶敘述，那麼這部小說當然可以是意識流。因為整本書呈現的就是生活作為時間的流逝，內在是回憶，外在是衰老，互為表裏。這本書也被認為是很難讀懂，現代主義文學就是這樣自我糾結，沒有答案卻又極力要求闡釋，而後現代主義文學只要刺激到你、有爽度就夠了。難讀的原因我認為有以下三點：第一、它篇幅太長，200多萬字，冗長的篇幅致力於呈現那未被提煉的生活原質是如何進入到回憶中。第二、閱讀過程中容易產生無聊感，但這其實是普魯斯特精心營造的。我們一般讀小說多少會追求刺激和快感，一旦覺得無聊就說明這個故事沒意思或講的不好。但《追憶似水年華》中，回憶的倦態與無聊、沒有要點的故事是和生活的本質感受聯繫在一起，小說要求你去體驗、思考、乃至欣賞這種無聊，之後才會獲得新的、自反性的閱讀喜悦。有同學說是一種受虐的快感，對，你被生活捶打多了還沒垮掉就是這種感覺吧。第三、你要適當地懸置自我。因為在個體自我爆炸的年代，花費如此多的時間和精力聆聽、觀賞另一個自我無比沉溺的表演，會被認為是一件很不划算的事情。如果你抱着我讀了以後會有什麼收穫、或者我能學到什麼

有用的東西這些念頭，那你肯定讀不下去、而且也不適合讀這類小說。倘若你能放下功利性與實用性的目的，對那些揮霍、浪費的時光抱有一絲寬容，承認無聊才是生活的常態，那麼你更容易進入這部小說。魯迅生前最後發表的那篇雜文，題目叫《這也是生活》，就講人們喜歡談論詩人、偉人與眾不同，如何耍顛、如何不睡覺。但事實上人沒法一輩子都在耍顛、不睡覺，那樣的話肯定是活不下去的。正因為你大多數情況下不耍顛、也和別人一樣會睡覺，所以你有時才能去耍顛、才能不睡覺，所以不要把前者當成生活的渣滓，它們其實很重要，都是生活的一部分。

言歸正傳，小說一開始敍述者馬塞爾說自己童年時在一個叫貢布雷的小鎮上生活過一段時間，他很想把相關的記憶、自己的往事寫下來，但卻發現非常困難。無論他怎樣絞盡腦汁去回想、跟從注意力的提示想寫點什麼，結果都是一無所獲，思想貧乏。我們其實都有過這種體驗，當你愈是想去尋找某件東西、回憶某件事情時愈是不會成功，反而在不經意的某個時刻，它們自己好像又會重新回來。類似的，某天下午，敍述者馬塞爾在喝下午茶的時候，一塊瑪德蓮蛋糕不小心掉進了茶杯中，由此溢出的香氣侵襲了他整個感官，香氣和味道讓他回想起童年時在姨媽家吃過的點心。於是，記憶一下全部復活了，當年貢布雷的建築地景、植物天氣、村民和舊識全部像潮水般自茶杯中洶湧而出。接下來是無窮無盡的敍述和回憶，但也時斷時續，夾雜着各種分析、議論和聯想。在回憶

中，不僅時空的限制被打散了，現實中轉瞬即逝、不經意的瑣事能被敍述極度延長、拉伸，另外一些較長時段的事情反而會被壓縮、甚至一筆帶過。因為這完全是記憶中的主觀世界。

班雅明在那篇談波德萊爾和震驚體驗的文章中，也特別提到了普魯斯特對記憶的區分。一種是非意願的記憶，對應着伯格森所謂生命的內在綿延，是無需理智的努力或專注力就能獲得的。這種生命歷程中能不由自主回憶起的東西，往往需要時間來凝固。另一種意願的記憶則是為了獲得信息，有意識地檢索、主動地背住——就像考試前你們常做的那樣。但關於過去的信息中並不包含過去的體驗與痕跡，因為這裏的記憶是一種工具，對應的是弗洛伊德所謂理智的意識，它能幫助我們抵抗現代性的震驚體驗。所以這種由氣味誘發的非意願的記憶就是內在的時間體驗，也稱之為「散發芳香的時間晶體」；其對立面是以視覺文化為主導的外在的計量時間，用班雅明說法就是「同質、空洞的時間」。儘管在哲學上——從馬丁·海德格爾（Martin Heidegger, 1889-1976）到現在的韓炳哲（Byung-Chul Han, 1959-）都有一種重視內在時間本真、批判外在時間沉淪的傾向，但我個人以為，這兩種時間體驗本質上沒有區別。它頂多算是對時間不同感知經驗的區別，而非對時間感知與思考的區別。為什麼呢？因為只要我們意圖敍述、想像、再現所謂本真的時間體驗，就勢不可免要借助寄予於文字和圖像的外在時間。班雅明在〈歷史哲學論

綱〉("Theses on the Philosophy of History," 1940) 裏有類似的感悟：你想要抓住真實的過去、那個本真的時間經驗，只能把它作為轉瞬即逝、被人意識到了卻又一去不復返的意象才行。當你捕捉到時，它其實就已經不在場了。從這個意義上而言，意識流和蒙太奇就對時間的體驗而言是相通的，前者依賴文字的自由聯想，後者借助鏡頭的快速剪接，共同致力於向你呈現那個不可見的整體真實——時間與經驗。只不過在蒙太奇那裏我們對視覺的即時衝擊感受更突出，而意識流的片段則是被文字拉長或縮短了。普魯斯特的小說是意識流，班雅明的批評則是蒙太奇化的，兩者不是解釋與被解釋的關係，而是具象與具象之間的反覆碰撞。

我們知道班雅明偏愛的辯證意象（Dialectical image）和黑格爾式的辯證邏輯（Dialectical logic）是不同的：前者的整體性是在具體意象的拼貼、並置、剪輯中的靈光一現，後者的整體性是在抽象的推演中逐步達致無所不包。辯證意象很難不讓人聯想到愛森斯坦有關蒙太奇的鏡頭組合理論。我個人最喜歡的例子，是詩人／閒逛者與賭徒／工人這一對：閒逛者在大眾那裏遇到的經驗與工人在機器旁的經驗是一致的，賭徒擲骰子的動作和工人操作機器時的動作包含了同一種單調乏味。這是高度的敏感和天馬行空的想像力才能剪輯出的東西，背後的整體性感受也讓人震撼。文本的詩學分析、都市的景觀體驗、資本主義的異化批判，這三者不是因果聯繫推導出來的，也不是像行文限

制表現出的層層遞進，而是借助辯證意象一下子同時迸發出的整體——現代性。當你對不同的辯證意象再次進行拼貼和並置時，一個耀眼的星簇或星座就出現了。當我抬頭仰望天空，把不同的星星辨識成一個星座時，做的就是這樣的事。這顆星和那顆星拼接在一起，這部分和那部分並置在一起；當一個新的意象被加進來時，原有佔據中央的意象現在看來可能處於邊緣，反之亦然；在這樣的整體內部，沒有高下、沒有因果、沒有過渡、沒有解釋，永遠是一個具體的意象和另一個具體的意象寓意彼此。意象就是潛伏在語言中的鏡頭。為什麼班雅明的文字總有一種意猶未盡、意在言外的深邃？——評論家和研究者無論求助於什麼理論都很難將其解釋清楚。我覺得他的文字敍述背後其實是電影的感知邏輯，剪輯的美感。班雅明的辯證意象令人神往，但後繼模仿者幾乎無一能與其並肩。剪輯、拼貼、並置需要技巧和經驗，更依賴於主觀的美感和天賦。如果你學到的只是把任意兩樣東西簡單擺在一起，大多數情況下並不會得出什麼特別的結果。所以當蒙太奇氾濫成災、什麼都可以剪輯時，它就變成了一種取巧的手段和沒有內涵的技術——繁雜的具象成了一種罪過。也難怪巴贊會對此深惡痛絕，儘管他反對的絕不是剪輯本身。這只是我個人的看法，可能就是一種誤讀，僅供各位參考。

對理論不感興趣的同學，我還想到另外的一個例子，法國超現實主義詩人洛特雷阿蒙（Comte de Lautréamont, 1846-1870）的一句詩：「……美就像縫紉機和雨傘在手術

台上的偶然相遇。」大家探討一下這裏面的詩意，或說怪異的美感是如何得來的呢？陌生化？隱喻象徵？蒙太奇？沒錯，這就是一幅語言呈現的拼貼圖畫，三個指稱其實在這句話裏擔負起鏡頭的功能，所謂詩意同樣是融入了電影的體驗方式。我們當然可以這樣說話，只是不習慣這樣的語言表達；不是因為違反了什麼規則，而是把不相關的事物從它們各自的時空場景中切割出來再組合起來。有邏輯、有語境的連續語言不擅長做這種事情——儘管它可以，但這恰恰是電影剪輯從一開始就在做的事。請注意，我不是說電影技術的發明，產生了意識流這樣的現代主義文學技巧，沒人能有什麼證據去判定。但我認為，一定是電影的感知邏輯被人們普遍接受後，佔據了一定地位，我們才會在二十世紀初的各類文學藝術作品中發現這麼多類似的、對時間的感知。

最後我們再次回到「意識流」的發明者威廉·詹姆斯，他在《心理學原理》一書中講完意識流後，又特別提到了「時間感知」。我把其中的一段話為大家讀一下：

假設我們能夠在一秒鐘的時間內，感知到一萬個獨立事件，而非像現在只能勉強感知到十個事件；而且我們的一生假設只能擁有同樣數量的印象，那麼我們的壽命可能只有現在的千分之一。我們將只能存活不到一個月，而且個人對四季的變遷將一無所知。如果出生在冬季，我們對夏季的理解，將有如現在的我們對石炭紀炎熱的理解。生物

的動作將緩慢到我們的感官無法推斷、無法看出來。太陽
將靜止在天空,月亮幾乎不會變動,諸如此類。

但是反過來,假設某人在既定的一段時間內,只能感覺到
現在感官的千分之一,而且壽命因此增長為現在的一千
倍。冬季和夏季對他來說,不過幾十分鐘的事。草類及快
速生長的植物,看起來將有如瞬間即逝的生物;一年生灌
木則像是沸騰的泉水,不停從地面冒出又落下;動物的動
作在我們眼裏將有如子彈和砲彈,快得難以看清;太陽將
會像流星般,拖着一條火熱的尾巴快速劃過天際。以上
這些想像中的場景(除了超人類的長壽之外),都可能在
動物界的某個角落實現,斷然否定將太過輕率。(轉引自
《意識之川流》頁 42-43)

大家聽了詹姆斯的論述後,有沒有聯想到什麼?沒錯,他
是在講我們對時間的感知,人完全可以想像與現實自身不
一樣的時間體驗方式,但是什麼讓我們得以觸碰到這些非
同一般的時間體驗,或它們是借助什麼表達出來的呢?電
影的剪輯。請注意,這本書寫於 1890 年,相關論述電影
是同時出現,這絕非一個偶然。從宏觀上對時間的拉伸和
壓縮,就是電影在一段既定的時間內(2-3 個小時),相
較於人們的日常時間體驗,它能記錄到數量更多或更少的
事件。從微觀上我們之所以能感受時間流逝的速度或某一
瞬間的即時呈現,不就緣於攝影機運轉速率比尋常每秒
二十四幀來得快或慢嗎?正是從這個角度來理解,我們才
說,電影是一門時間的藝術。

文學改編電影之一

1960 年代以來的
自覺／自欺

◆

從這一周開始，本課程會進入到新的單元，即文學改編電影。在最初的課程介紹中我也向大家解釋過，這門課最早是從「名著改編電影」的課程設計演變而來，所以改編既是學校指定的授課內容，也反映出人們最早在談論文學和電影的關係時是把改編作為一個最重要的出發點。有關改編這一單元的內容主要分為三次課來講授：今天的課是一個概論，讓大家對文學改編電影有一個基本的認識並能有所反思，我會以新世紀以來的兩部作品為例進行比較閱讀、加以解釋，即葉彌（1964-）的短篇小說《天鵝絨》（2002）及姜文（1963-）改編的電影《太陽照常升起》（2007）為例進行比較閱讀、加以解釋。下一周我們會進入到中國當代文學領域中的電影改編，中文系的同學對這一劃定範圍應該都不陌生，主要會涉及到上世紀八十至九十年代的文化熱、長篇小說的興起與第五代導演的改編作品；之後回溯到三十年代的文學作品，探討現代文學及電影作品的抒情風格。由於張愛玲的電影改編講得太多，這學期的課程我選擇了沈從文作為例子，這也是受到了黃子平教授一篇文章的啟發，以及王德威老師多年來的打

磨——在他的影響下，我也成了沈從文的粉絲，在重讀他的小說時也有了些新的感悟。

除此之外，還有很多經典文學史不會覆蓋的改編作品，也就是所謂「嚴肅文學」範圍之外的作品。它們同樣是文學創作，帶有鮮明的文學性，卻因為自身的娛樂性或流行程度而被文學研究拒之門外、甚至被打上「不夠檔次」的烙印。雖然有些類別已經從所謂的小眾進入主流，變得風頭大熱，比如科幻文學，劉慈欣的《流浪地球》（2019）及其電影改編就是一個現象級的話題。還有那些流行文化衍生出的改編電影，比如有些同學在分析作業中選擇的電影文本包括《哈利波特》（*Harry Potter*, 2001-2011）、《空之境界》（2007-2013）、《小時代》（2013-2015）等等。我並不反對各位同學選擇你自己喜歡的作品進行研究，而且我覺得大家也可以去思考為什麼一般的改編研究都會忽略這些作品。是一種高尚的文化資本邏輯作祟，讓我們覺得這些作品不夠文學、經不起研究，只能放在粉絲及亞文化的圈子裏？還是說依照某種評判標準，它們確實在闡釋空間上相對狹隘？但從研究的評判角度看，只有喜歡是不夠的，想為自己的喜好正名並不構成一個有效的論點。談論電影的門檻是很低的，因為每個人天生都是電影觀眾。我一再強調，這門課是希望大家將自己定位成電影的研究者而不是消費者，應該努力具備一些專業素質。在日常生活中我們看電影都會忠實於個人的審美慾望，毫無顧忌地將某一部影片評為神作亦或爛片，打 1 星還是 5 星完全是觀

眾天經地義的個人權利。但如果你是以研究者的身份出現，或者認為自己的影評同時是一篇學術散文（Academic essay），那麼多少都應該和個人的好惡保持一定距離：減緩因為共鳴或滿足帶來的喜悅，克制自我確證的權力慾，在分析、理解的基礎上梳理出自己的思考原則及審美標準，最後再去評判。愛一個人需要理由嗎？需要嗎？不需要嗎？好吧，我承認這是一個老掉牙的梗，意會不到的同學忘了就好。我的看法是，愛本身並不需要理由，可你若要和別人談論起愛總是需要理由，無所謂這些理由是否能站得住腳。這並不是要大家隱藏或改變你自己的喜好——雖然我們的喜好也一直在變，而是要對我們自己的喜好負責，把為什麼喜歡／不喜歡一部電影的感覺及理由轉化成論證，想清楚、說明白。這樣寫出來的文章並不一定會比豆瓣影評、知乎問答更加精彩、更受人歡迎，但它至少具備基本的職業素質還有你自己的真誠思考。

任何一部電影本質上都是改編

一般而言，改編是指電影從文學作品那裏——特別是從小說和戲劇中取材，將文字作品變成動態的視覺影像，搬上銀幕。這個鬆散的定義看起來比較簡單，但在實際操作中會有很多問題。本周請大家閱讀的兩篇文章分別是巴贊的〈非純電影辯——為改編辯護〉（"In Defense of Mixed Cinema," 1952）和李歐梵老師的〈導論：改編的藝術〉（2010），那麼我們先總結一下兩篇文章的共同論點，再以

此為中心展開我們有關改編的反思。我歸納了以下四點供各位參考：

一、對以「忠實於原著」作為評判電影改編好壞的主要標準提出質疑。

二、默認文學作品，特別是小說相比於電影是一種更複雜的藝術形式；電影的視覺表現無法窮盡語言文字的意涵與奧秘，故而難以傳達出經典文學作品的精髓。

三、賦予改編電影和原著作品一種對等的關係地位，在巴贊那裏是把改編比作翻譯，李歐梵老師則提倡一種對位；認為改編電影不能只是複製、再現原著，必須要有一種旗鼓相當的創造性天才，使改編和原著獲得一種平衡。

四、對於既有的大多數電影改編作品並不滿意，但都持寬容態度；認為電影改編是對經典文學的一種普及和推廣，有總比沒有好。

我們在這門課上其實已經接觸過大量的電影改編作品，比如《哈姆雷特》、《羅生門》、《布達佩斯大飯店》，也有同學提到很多你們看過的改編電影，像《色戒》（2007）、《悲慘世界》（*Les Miserables*, 2012）、《了不起的蓋茨比》（*The Great Gatsby*, 2013）以及最近上映的《小婦人》（*Little Women*, 2019）等等。這首先就涉及到一個電影以外的問

題，以及文學的經典化及其分類背後的知識權力關係。一談到改編，我們總是會自然地聯想起這些所謂的文學名著，而把其他同樣符合改編標準的作品自動屏蔽掉。哪些作品會被奉為經典、哪些作品能被歸為一流，其實不是完全能由作品自身決定的，況且大眾的審美品味永遠處在歷史的變化中。判定任何一部作品是一流還是三流，其中可能有我們個人興趣、思考解讀的作用，但同時也是社會規訓、學校教育的結果。所以我一再強調，不是要求大家放棄或改變自己的標準與品位，而是要意識到為什麼自己會形成這樣的審美判斷，並盡可能地對自己喜好範圍之外的東西予以起碼的尊重和必要的理解。

其次，為什麼在研究電影改編時「忠實於原著」這一標準應該受到懷疑、甚至摒棄呢？兩位作者是從藝術創作和接受的自由來談論的，認為「忠實於原著」被當作主要、甚至唯一的評判標準較為庸俗、甚至膚淺。但我以為，電影改編「忠實於原著」從來都是不可能的。為什麼？有沒有同學能夠解答一下？沒錯，就是視覺性與敍述性之間的不對稱關係，它們有時對立、有時重疊，但絕對不可能完全等同。當你判定一部改編電影「忠實於原著」時，只不過是它恰好符合你在閱讀文字作品時在內心建構出的視覺意象。電影改編和原著小說可以共享同一個故事梗概——有時前者是後者的縮影，但後者也能成為前者的注腳，但它們不可能重複去講同一個故事。所以當我們看到「忠實於原著」的此類評價時，應該心存警惕——充其量只是

批評者藉着原著／正統的外衣來主張或捍衛一種自我表達的權力慾，它真正想說的無非是「我喜歡」或「我不喜歡」。進一步講，如果拋開「經典」「名著」的限定框架，改編僅僅是指視覺圖像要有相應的敘述文字對應，那麼任何一部電影本質上都是改編；而創作者和研究者就是以不同的方式在文字和鏡頭之間進行一次又一次地置換，這是一個可以持續下去的遊戲。創作者需要把文字敘述轉換成視覺鏡頭，而研究者又要把所有的鏡頭重新拆解出來，以文字的方式加以解釋、評析。所以電影改編不是重現、不是複製、也不是衍生，本身就是一種創作，用理論家斯塔姆（Robert Stam, 1941-）的話來說，這種創作是以對話的方式進行的。當然，對於電影的研究與闡釋何嘗不是一種對話的過程？

再次，正是由於電影改編和文字原著之間本質上的不對稱性，使得大多數文史哲出身的研究者對文學作品有習慣性的偏愛。我把它解釋為：「言不盡意，影不及言。」比如李歐梵老師認為電影雖然可以增加小說場景的實感、豐富它的想像，但很難表現心理小說中思潮起伏的主觀心態以及作家對於語言的運用。他提到魯迅的小說《祝福》被改編成電影搬上銀幕，顯得非常庸俗是因為它無法表達出原著中敘述視角所帶有的反諷性。巴贊雖然說要為改編電影辯護，但也承認小說能塑造更複雜的人物形象，有著更嚴謹、精巧的結構，對受眾的審美要求更高。電影不善於傳達語言的微妙之處，比如安德烈‧紀德（André Gide,

1869-1951）善用簡單過去時這一語言風格你就很難拍出來。影像捕捉不到語言文字的精髓，這固然不錯。但我們可別忘了，語言文字其實也無法窮盡我們觀看影像時的感受。大家在觀賞一幅畫作、觀看一部電影時，有沒有體驗過那種視覺的直觀感受是無法用語言文字描述、解析的呢？這種例子太多了。老彼得‧勃魯蓋爾（Pieter Bruegel the Elder, 1525-1569）、羅斯科（Mark Rothko, 1903-1970）的畫作、範寬（950-1032）的《谿山行旅圖》……它們能夠被語言文字所講述、探討，但卻無法被完全轉化，甚至本質上有不能言說的東西使得任何文字闡釋在它們面前都會自覺黯淡。同樣的道理，即使再精彩的影評也無法說盡我們偏愛的那些電影，語言文字也不能破解視覺圖像的所有密碼，或許正是如此，闡釋活動才能一直延續下去。言說不能言說之物源自人非理性的衝動，可同時也是人類文化綿延不絕的動力。意識到我們對於語言文字和視覺圖像有着不同的感覺結構和審美意向，才能相對公平地看待電影改編，尊重改編和原著彼此作為創作物的不同靈光。

我再補充一點，電影改編沒能傳達出原著作品的微妙或精髓，很多時候和視覺性沒什麼關係，而是創作者、編導個人的閱讀能力及闡釋水平導致的。李歐梵老師在文中說，《祝福》的電影改編完全刪去了作為知識分子的敘述者，只剩下祥林嫂受盡折磨的苦情戲，失去了魯迅作品中深沉的反諷意味。如何用視覺圖像來傳達敘述的反諷性，這是一個難題。但如果是電影改編的創作者根本就沒讀出來或

者乾脆否認原作中含有這種反諷性呢？對於文學作品而言，像故事梗概、人物事件是一階的內容，至於反諷性則是二階的領域，後者本身就依賴於相關的闡釋、評論才能存在。所以對於文學改編電影，編導不能只是一個創作者，還必須是一個闡釋者，其個人對原著作品的閱讀理解會直接影響改編作品的質量。當然最好的情況，是原著和改編之間有一種對等的、天才性的創造，但這其實也是正確的廢話。天才寫的小說、天才拍的電影自然好，但我們如何辨識出天才來的呢？無非還是以作品而論，由此向前追溯。在文藝創作和學術研究領域，一個很殘酷的事實是，我們就是唯結果論的。只有作品足夠好，大家才願意做逆推式的研究，為創作過程提供一種似是而非的說法。所以在每個人的片單裏，神作各有各的驚人魅力，爛片都是一樣的乏善可陳——也許還有作為電影史料的價值。

既然存在這麼多問題，那我們到底該怎樣去研究電影改編呢？一般而言，研究途徑其實也就三大類：一是從作者入手，考察、復原、重述電影改編的歷史過程，有點傳統上知人論世的味道，電影史研究者大都是從這個方面做的；二是從受眾即觀眾的接受方面進入，比較探討原著作品和改編作品之於受眾群體的不同影響、審美感受等，甚至它們各自扮演的職能意義，這主要涉及到作品的社會接受問題，所以你可能多少要做點田野調查、數據分析之類的工作；三是回到文本，這也是我唯一熟悉的一種研究策略，即用比較細讀的方式分析、闡釋原著作品和電影改編，試

圖在它們之間建立起新的對話。此類研究者大多會汲取各種時髦的哲學、藝術理論，將其運用在文本闡釋中。但請注意，理論只是一種工具、一個參照系，切莫把它當成更高一階的評判標準，也別沉溺在名詞術語中丟掉自己的直觀體驗。其實你不用理論術語，只要能表述清楚，把自己的感受、觀點提煉成可與他人對話的論證，也沒什麼不可。遺憾的是，理論用的好不好，你的闡釋是恰當好處還是過度鬼扯，我們也沒有可操作的指引或明確的規則；最終還是看你自己的作品、你所寫出來的批評文章。我的經驗永遠都是以下三條：讀細一點、想慢一點、寫清楚一點。不要老想一下子搞個大新聞，試圖讓一篇文章面面俱到，去解決所有問題。只要你的解讀能夠在有限的範圍內自圓其說，能讓我們在重讀原著作品和重看電影改編時有所收穫、有新的體會，就可以了。這也是我對大家課程論文的期望。

案例分析：比較《天鵝絨》和《太陽照常升起》

選擇姜文的《太陽照常升起》這部電影，除了滿足我個人的喜好外，最主要的原因就是太多觀眾對它的反應是「看不懂」。各位同學正好可以拿它來練練手，從這門課能學到的最基本技能，是幫助你將這些所謂「看不懂」的電影看懂，在此基礎上再談喜不喜歡的問題。造成看不懂的最大原因我個人覺得是剪輯太快、喪心病狂的移動鏡頭、而單個鏡頭包含的信息量過多，所以你很難一下子把整個故

事貫通起來,只有去多刷幾次才行。但有意思的是,這部
電影當年好像得了一個金馬的剪輯獎。所以同樣的特徵,
你也可以把它視作一種明快短促的風格加以讚揚,完全是
見仁見智的問題。它改編自葉彌 2002 年發表在《人民文
學》上的一則短篇小說,原著也就八千字。葉彌是一個比
較獨特的女作家,如果你讀過她的作品,你會發現她很有
想法。她的短篇小說不是像通常那樣靠情節反轉來取勝,
而是包含對一些根本問題的思考在裏面;所以這類作品不
會讓你一翻開就感到很驚艷,但你若能試着去思考事件和
人物行為的目的及意義,你會逐漸在節制的敍述與淡然的
文字中尋覓到一些真摯的東西,回味無窮。真摯的思考不
意味它就一定正確、也不會勉強你非要接受它,所以多少
值得尊敬。有同學說自己喜歡小說勝過電影,也有同學說
還是更喜歡電影。我個人覺得這就是一個文學改編電影的
典範,原著和改編都很有味道,表面上共享了同一個情節
設定但最終講出來的完全是不一樣的故事。那麼我們先來
看一下《天鵝絨》講述了一個什麼樣的故事。

(1) 主體的自覺

小說開篇講述了從前一個很窮的鄉下女人李楊氏,因為丟
了兩斤豬肉而瘋了。時間設定在 1967 年,文革已經開始
了,但這篇小說中的時間地點並沒什麼特別含義,你只要
知道這個故事是在一個極度封閉、貧窮的環境中發生就行
了。緊接着敍述者插入,講述了瘋女人三年後跳河自殺,

她的兒子李東方和從城裏下放來的唐雨林的老婆通姦，最終被後者一槍擊斃。在簡單刻畫了唐雨林和他老婆姚妹妹的性格特徵後，敘述者隱去，回到了 1969 年的鄉下農村，唐雨林、姚妹妹和李東方在這裏相遇。唐雨林發現了小隊長李東方和自己老婆通姦，從倆人偷情的對話中我們得知，沒見過世面的小隊長不知道什麼是天鵝絨。於是唐雨林決定讓他死個明白。在試圖讓李東方明白什麼是天鵝絨的過程中，唐雨林似乎有意拖延、想找藉口饒李東方一馬。但這時候李東方卻說出了小說中最堅決、鮮明的一句話：「你不必去找了，我想來想去，已經知道天鵝絨是什麼樣子了⋯⋯就跟姚妹妹的皮膚一樣。」這無疑是給了唐雨林開槍的機會，李東方自己選擇了死亡。最後有一段敘述者的評論，提到英國的查爾斯王子於 1999 年和情人卡米拉通電話時，說「我恨不得做你的衛生棉條。」她將這兩件事同等地並置在一起，最終得出結論：「於是我們思想了，於是我們對生命一視同仁。」

有同學說不明白最後為什麼要加上查爾斯王子那一段。我的理解是，查爾斯王子說我恨不得做你的衛生棉條，是一句葷段子式的情話。他當然不可能成為棉條，甚至不了解什麼是衛生棉條，至少不會像他的情人有關於衛生棉條一樣的體驗。但在他的想像中，他認為自己明白做情人的衛生棉條是什麼意思，於是他發出了這樣的告白。同樣的，李東方至死不明白天鵝絨是何物，隱約地理解到是一種布料；但他做出了決定，在他的想像裏，他已經知道天鵝絨

是什麼了，就跟姚妹妹的皮膚一樣——既是對情人的告白，也是對自己的認可。從他者的視角去看，李東方說自己知道了什麼是天鵝絨，他是真的知道了嗎？如果就「知道」的一般定義而言，那李東方肯定還是不知道或知道的並不充分——他沒有獲得有關天鵝絨的直接信息以及實物的親身體驗。但從李東方自己的立場而言，是他決定讓自己知道了，僅僅有這一決定就夠了——讓他越過了年代環境、文化國籍、階級地位、知識背景等條條框框，和查爾斯王子成為了平等的主體，至於知道的是對是錯已經無所謂了。

進一步講，李東方不僅和查爾斯王子獲得了平等的主體地位，他也和唐雨林實現了生命的一視同仁。唐雨林是個俠骨柔腸的人，他要想殺李東方早就殺了。雖然李東方做了對不起他的事，他也必須為此做點什麼，但他並不痛恨李東方本人，甚至對這個什麼都不知道、一直待在窮困鄉村的小隊長有種悲憫。唐雨林懷有悲憫之情，從某種意義上你可以說他品德高尚，但換個角度來看，這也說明唐雨林和李東方的地位關係並不平等，李東方在唐雨林眼裏始終是次一等的存在——儘管表面上他還是自己的上司小隊長。這就好像正常人不會去和比你自己弱的人計較，沒法計較。隱含的權力地位是很重要的。比如同樣是開玩笑，你去開你上級的玩笑那叫諷刺，但你去開你下級的玩笑那就是欺凌。作為一個合格的復仇對象，他不僅是傷害過你，還應該要比你強大、或至少是對等的存在，這樣你的

復仇才有意義。所以唐雨林這個角色從沒變過，殺或不殺所遵循的邏輯是一致的：他最終抓住機會開槍殺了李東方，是因為他意識到眼前這個人和自己是對等的，對方拒絕了他的憐憫而是選擇和他站在同等的位置上。

結合以上兩點，我們可以得出結論，李東方才是《天鵝絨》這篇小說的主角，這是關於他為自己爭取到一視同仁生命地位的故事，也是主體成長的別樣敘事。我們看過的大多數成長小說，往往是主角要離開家鄉、出外遊歷，從別處那裏獲得信息和經驗，或是利用這些異己的東西對自身展開反思，最終和世界達成和解、得到他人的認可。而這篇小說妙就妙在設置了一個反成長小說的框架，李東方根本無法離開這個鄉村去往外面的世界，儘管他對天鵝絨、蝦仁燒賣充滿了好奇與嚮往，但他至死都不會知道這些是什麼。在這樣物質匱乏、知識缺失的環境下，人怎麼還可能成長呢？然而小說告訴你，這是可能的，因為人可以自我選擇，哪怕選擇只是一個形式。內容空洞的成長依然是成長，它迫使他人認可了自己，也為自己獲得了生命的尊嚴。李東方對於天鵝絨的理解是個人思想後作出的決定，憑着這樣一個決定他讓自己從自在（In-itself）的主體進階為自為（For-itself）的主體；他不再渴求他人編織的神話、提供的答案，而是自己將意義賦予了自身的生活；由於復仇只發生在對等的存在者身上，所以他自覺的死亡更像是一種被承認的代價。在小說裏，他人只是提供了一種誘因，每個人自身的結局最終都是自我決定的。無論知

道與否、殺或不殺，他們都是自覺而自為的主體。這個道理同樣適用於李東方的瘋媽李楊氏。

開篇安排李楊氏的故事，乍看之下有點荒誕、甚至帶點黑色幽默的感覺，好像是為了突顯人的無知、狹隘與倔強。但若現在你認同瘋女人的兒子是值得尊敬的，那瘋女人本身又該如何理解呢？她對應的是李東方的反面嗎？有同學在文中找到證據，裏面有句評價説李東方與他的母親有一樣的特性，「堅韌和脆弱相隔着一條細線，自我的捍衛和自我的崩潰同時進行着」。既然李東方最後成功捍衛了自我，那他瘋了的母親無疑代表着自我崩潰，被偷的兩斤豬肉成了壓垮她的最後一根稻草。這樣的解釋也沒問題，而且看起來也很貼切。但我還是有疑慮：不是最後説好要對所有生命一視同仁嗎？誰敢斷定李楊氏沒有思想、無法自覺呢？如果説李東方值得讚揚的地方在於他逆轉了自我與他人之間的地位關係——空洞的主體依然是主體，那為什麼對瘋女人的理解就又回落到他人的眼光中進行呢？更何況他人眼中的瘋和自己心中的倔可能是一回事。我們可以把李東方和李楊氏看作一枚硬幣的兩面，對前者的讚揚和對後者的奚落相輔相成，可若如此豈不是和這篇小説的主題相違背、使我們自身處於一個被諷刺的位置上嗎？所以另一種可能的解釋是，李楊氏自然也是屬於「對生命一視同仁」的範疇內，只不過她的自覺更加激進，甚至連他人的認可都不要了。

我們來思考一下，李楊氏真的就因為兩斤豬肉瘋了嗎？就這麼窮困、這麼看不開？其實小說一開始就暗示過你，這是窮造成的問題，但問題不在於她的窮。她是吃過豬肉的，那有數的幾頓紅燒肉是她最幸福的回憶。出於對兒子的愧疚，她這一次想買兩斤豬肉，燒一鍋紅燒肉和丈夫兒子一起，並且是要端到門外去吃，讓全村人都見證她的幸福。為什麼會對兒子有愧疚呢？因為賣豬肉的錢本來是他兒子的學費，被她剋扣了來導致兒子輟學工作去了。但她拿了這筆錢，本來也不是要去買豬肉，而是為了買一雙襪子，因為村裏的女人在背後嘲笑她連襪子都買不起一雙。可當她真的去買襪子時，她猶豫了，覺得這樣划不來，買雙襪子也就逢年過節穿一下。在權衡比較後，李楊氏轉而去買了兩斤豬肉，想把自己記憶中最幸福的體驗分享給兒子和丈夫，當然最重要的是要讓村裏的其他人都看見。這樣看來，在小說《天鵝絨》構築的世界裏，食物比衣服重要——性更是微乎其微的事情，質料勝過形式，自我的慾望比他人的評價更為基本。然而沒瘋之前的李楊氏想不明白這個道理，她始終困在他人的看法裏而活。表面上，她想買襪子是為了自己，買了兩斤豬肉是為了兒子和丈夫，但這一切其實都為了村裏的其他人——襪子是穿給別人看的，紅燒肉也是要吃給別人看的。只有在肉不見了以後，李楊氏開始指天咒地、罵人罵狗罵一切，這個時候他人的看法才終於失效了。即使村裏的女人跑來勸她，說相信她是買過肉的，但此時的李楊氏似乎已看透且厭倦了這一切的把戲——受制於他人，所以她再也沒有妥協，

所以她真的瘋了。人們拿一個瘋女人是沒有辦法的，他人的言論影響不了一個瘋子。而從李楊氏的角度講，只有瘋才是遵循、貫徹了自己的慾望。她沒有像李東方一樣等到一個對等的他者來成全自己，而是趁自己清醒又自尊的時候，梳了頭、洗了熱水澡、穿好衣服，投河自盡選擇結束這一切。有意思的是，關於她的投河自盡，仍免不了有他人的議論——「反正要投河，多此一舉洗什麼澡呢？」但我們可以確信，此時的李楊氏即使知道別人背後對她指指點點、或者在自盡前料想到了他人的議論，她也絕對不會在意、不會再為駁斥、改變他人的看法而活。

反倒是我們這些讀者，如果我們對李楊氏表以奚落或憐憫，卻對李東方報以讚揚及敬佩，那其實是我們自己仍舊限於他人（包括敘述者和作者）的議論中、沒有走出來。李東方給了唐雨林開槍的機會，不是為了求得他人的讚揚；就像他的母親李楊氏選擇投河，也壓根不稀罕人們對她的評價。這才是這篇小說打動人心的神髓所在：主體的自覺在於其自身的決絕，而非依賴他人的承認。每一個人都忠實於自己的慾望，儘管這一慾望最初是由他人撩起的；可他們都在力所能及的範圍內，以僅有的方式確立了自身才是慾望的主宰。而在一個物質、知識匱乏、向外生長不可得的環境下，那僅有的方式可能就是自主地選擇死亡。死亡在小說裏不是一個消極的東西，而是成了生命適當而完滿的句號。偉大人物的死總是令人惋惜，而像李東方母子的自絕，我們通常的反應也就是——這有什麼意

義呢？這樣死的值得嗎？但就像唐雨林的生活並不比這兩人更高貴，李東方的死也並不比李楊氏的死更有意義。意義這種事，永遠是在他人的看法中闡釋出來的，自以為有意義卻未獲得他人認可的東西其實也是沒意義的。所以我們也推導不出李東方母子的死亡對他們自己是有意義的這樣一個結論。正是在對意義的絕對拒斥中，我們看到了某些更原始、更純粹的決絕與平等，於是乎，所有的生命終於一視同仁了。

以上是我個人對《天鵝絨》這篇小說的解讀，不算什麼標準答案，或許有過度闡釋的地方，故也不強求大家認同。文本闡釋有意思的地方就在於，你可以在認同或不認同之間翻過來、倒過去，時而反思、時而捍衛，最終又使自己對文本的理解向前了一步、挖深了一點。所以請大家把我的解讀——《天鵝絨》中關於主體的自覺當成一個暫時的參照，方便我們去理解改編後的電影作品。《太陽照常升起》講的是另一個成對的故事：所有主體的自覺無外乎是一種自欺，你永遠不知道自欺的幻象能維持多久，說不准什麼時候就被闖入的他者給打破了。

（2）主體的自欺

我們再來梳理一下《太陽照常升起》的敘事結構。電影的劇情是由以下四部分串聯起來的：

A. 1976 年春，南部的某村落，「瘋媽」因為丟了買來的兩隻金魚鞋，從樹上掉下來瘋了。與她相依為命的兒子李東方糾結於自己的身世，想搞清楚他爸爸是誰。

B. 1976 年夏，東部某大學，食堂的梁老師因為陷入「摸屁股」的流氓醜聞中，最後自戕了。

C. 1976 年秋，回到南部，因為梁老師事件受牽連的唐老師（唐雨林）被下放到瘋媽所在的村子，瘋媽的兒子、已當上小隊長的李東方接待了他們。接著就發生了原著小說中的「天鵝絨事件」，唐雨林最終開槍打死了與他妻子通姦的李東方。

D. 1958 年冬，西部的戈壁灘上，故事的起源也是一切的開始——兩個騎駱駝的女人分別去找尋自己的情郎，看似是「苦難」和「幸福」的對比，但這暫時的區分從整個電影的敘述時空中來看終究只是同義反覆。

我個人最喜歡 D 部分，拍得很美，節奏也慢下來了，沒有之前那些都快虛焦了的移動鏡頭。各種象徵性的、燦爛至極的視覺圖像其實已經為先前的各種謎團提供了解題思路，看你是否願意接受。瘋媽有句台詞：「只能說你沒懂，不能說你沒看見。」「懂」並不意味着你要去揣測姜文的創作意圖或是篩選出一個正確的答案。當然，作者意圖和文本闡釋也不是一個非此即彼的關係。我所謂的「懂」是

希望大家在觀看和閱讀的基礎上，盡可能清楚地表達你自己的感受，繼而為其提供一個合理的闡釋。闡釋要想合理，必然又會涉及到創作意圖、歷史語境、理論話語等等。那麼大家覺得和原著小說相比，電影改編有哪些顯著的變化呢？……我將大家的意見匯總，加上我的看法，總結出以下四點。

首先，時代背景的作用變了。《天鵝絨》的小說其實只是借了文革的時代背景作為故事的外殼，即人們處在極度的匱乏、窮困、無知的環境下，但並沒有真的和文革這段歷史進行互動。反而《太陽照常升起》是將文革作為故事發生的內在機制，電影同樣是在展現個體的命運，但更想對個體所處的歷史環境有所言說。所以我們才會看到隱喻性的時間數字、曖昧的台詞總是顯得話中有話。1958 這個年份意味着什麼？有同學反應很快，大躍進，超英趕美、跑步進入共產主義，你可以把它理解為美夢開始的地方。那 1976 年呢？毛澤東去世，標誌着文革本質上的失敗，美夢破滅了，你不得不醒了。電影結尾伴着升起的太陽，周韻的台詞是「他一笑天就亮了」，可在影片開頭，瘋媽在樹上喊的是「天一亮他就笑了」。正是電影裏充斥着很多類似的、別有用心的細節，如果你熟悉相關歷史事件、意識形態的話，肯定會覺得導演是有意為之、另有所指。這也導致很多人喜歡依據政治隱喻，用索隱法猜謎式地闡釋姜文的電影，到《讓子彈飛》（2012）時更加過分。但我想提醒大家，這種闡釋主要是讓自己爽，不是能不能證

實或證偽的問題，而是在這種闡釋面前你根本無法參與討論，只能選擇信或是不信——因為它本質上其實是通過講一個新的故事來替代對原有故事的解讀與分析，儘管新的故事或許聽起來也很有趣。特別插一句，請大家在寫分析論文時杜絕這種路徑。除此之外，原著小說凸顯的時代特徵是物質性的窮困以及知識、信息的匱乏，但你在電影中幾乎感受不到這一點，因為電影裏沒有人為生計發愁，無論是 A 部分瘋媽母子的日常生活，還是 C 部分唐老師帶着孩子們在山裏打獵，反倒像是對文革的一種浪漫化表達。他們的問題或痛苦其實與貧窮、無知沒有關係，而是受到一種普遍的壓抑——性的壓抑、意識形態的壓抑。

其次，敍事結構變了。小說《天鵝絨》的故事對應電影的 A 部分與 C 部分，B 部分和 D 部分是改編後插入的內容。小說中偶發議論的敍述者在電影中被刪去了，而整個電影是用一種倒敍的方式講述的，因為按照事件發生的時間順序排列應該是 DABC。剛才在觀看電影，進入到 C 部分，也就是「天鵝絨事件」時，我聽到有個別同學感到很詫異：瘋媽不是早就投河了嘛，怎麼好像又來了了一遍。雖然 A 部分和 C 部分在敍述上是銜接在一起的，但電影並沒有按照前後相繼的方式呈現，而是轉回到了瘋媽投河之前、小隊長李東方前去迎接唐雨林夫婦的時段，等於説是換了一個視角、從唐雨林等人的角度見證了瘋媽投河這一事件。這種不同視角下的重複敍述，我們之前講《一個美國消防員的生活》時也提到過。所以大多時

候感到混亂是因為我們未能釐清敍述，無法合理化眼前的影像。至於倒敍的手法，它也並非只是形式上的設置，對於這部電影的藝術表現力來說，倒敍是必需的。D 部分1958 年拍得極致炫麗，因為這是夢開始的地方，有盛大的婚禮，開向天上的火車。在這裏，幸福的人笑得燦爛，傷心的人哭得也真切，但作為觀眾的我們其實無法從心裏認同這兩者中的任何一方——因為我們早已透過 ABC 部分知曉了他們後來的命運，十八年後終究殊途同歸。所以這部分愈是華麗的令人驚嘆，整個故事的基調反而也就愈悲涼。你以為這是美夢的開始，殊不知這其實已是夢的全部；你以為大好的人生、無數的可能在前面等着你，但其實這一刻才是僅有的巔峰，此後就是持續下墜的過程。曾經自覺的主體，最終都活成了一種自欺，而當自欺不可延續時，悲劇就發生了。如果不採用倒敍的手法，就按事件發生的時間順序 DABC 來講述，又會為故事帶來什麼樣的效果呢？大家可以琢磨一下。

再次，故事的主角及關鍵台詞變了。小說裏李東方是絕對的主角，因為這是關於他實現成長、獲得主體地位的故事。但電影裏「天鵝絨事件」的主角換成了唐雨林，他和瘋媽、梁老師一起示範了自欺主體的困境；而李東方更像是說破了皇帝新裝的那個孩子。其實電影中的李東方自始自終沒有成長，完全是一個工具人角色：在 D 部分，他是那個象徵着擁有無數可能卻又被命運框定的新生命；在 A 部分，他是一個尋父的角色，執着於自己的身世，

甚至無意中摧毀了母親最後的城堡；而在 C 部分，他的尋父之旅和求真職能在天鵝絨這個對像上重合了，但即使他看到了、摸到了天鵝絨，卻依舊是什麼都不懂。如果説小説中李東方對天鵝絨的理解是思想後、自己為自己作的決定，那麼電影中對天鵝絨的理解就是一個求真／尋父的過程。電影塑造的時代特徵是壓抑而非匱乏，真相恰恰在於不可得、也沒法説，雖然它就擺在李東方眼前，但他理解不了——為了生活得以繼續，所有人的自覺自主其實都是一種自欺。所以當電影中唐雨林有意放小隊長一馬的時候，後者卻刷的一下拿出一面天鵝絨材質的旌旗——那是他專門去外地找到的，觀眾心裏頓時涼了半截；然而他還不罷手，大聲説出了所有人早已知曉卻不想面對的真相——「可是你老婆的肚子根本不像天鵝絨」。大家或許覺得這孩子怎麼自己找死，但是原著小説裏李東方説出的話也是一種找死行為，兩者有什麼區別呢？「我想來想去，已經知道天鵝絨是什麼樣子了……跟姚妹妹的皮膚一樣。」這句話也可以轉換為「妳老婆的肚子就像天鵝絨。」表面上看起來，不論是説像還是不像，都會被唐雨林一槍打死；但事實上這正是因為電影和小説中的李東方是完全不一樣的兩個人。小説中的李東方，雖然最終一無所得卻通過自己的決定選擇成為成熟、平等的主體，並願為此承擔人之為人的責任或説後果——他知道自己這樣講其實就是選擇了死亡。李東方死在自家的菜地裏，當他説出那句找死台詞的前一刻還在地裏幹活。而電影中的李東方，永遠都是懵懂無知、長不大的孩子，不明白自己的

190

父親是誰，不明白為什麼母親有時發瘋有時正常，也不明白唐雨林怎麼會認為自己老婆的肚子像天鵝絨，他甚至也不明白自己究竟是為什麼而死的。人即使曾有過自覺自主的時刻，但要長期存在下去，面對時代的壓抑、生活的打磨，還是需要一份自欺才行。慾望的對象是什麼並無所謂，重要的是慾望的幻象，為主體的存在提供了意義的擔保。電影裏李東方那句「不像」其實是碾碎了唐雨林得以苟且的最後尊嚴，也結束了他作為工具人的使命。

到這裏，我們已經可以明確小說原著和電影改編雖然有着同樣的情節和人物，但要表達的主題是不一樣的，講出來的完全是兩個故事：一個是主體的自覺，一個是主體的自欺。令我困惑的是，很多人根本沒經過這樣的整理與分析，就斷言電影改編更好，因為它看起來很豐富，把簡單的情節變複雜了；或者堅持小說原著更妙，因為它蘊含較為深刻的思想內涵。這就是以感覺凌駕於闡釋，如果只是打分、寫個短評也就罷了，但放在論文裏面充其量只是在說「我更喜歡小說」、「我更喜歡電影」。對於一篇論文而言，你的喜歡或不喜歡真不重要，說清楚你為什麼喜歡或不喜歡較為重要，讓你喜歡或不喜歡的理由經得起推敲、論證非常重要。

最後我們再聊一下電影中有關自欺的問題。瘋媽、梁老師、唐雨林面臨着一樣的困境：既忘不了過去，也無法和現實徹底妥協，都以自己的方式編織着慾望的幻象，靠着

文學與電影十講

自我欺騙維繫最後僅存的主體性。一旦連這都無法做到，那麼他們的結局只能是：消失、自戕、報仇。

瘋媽真的瘋了嗎？在小説的敍述裏是真的瘋了，而且最後跳河自盡，也告訴你是「死透了」。但看電影的時候，我們會感到一種強烈的暗示：瘋媽只是在裝瘋賣傻。若以他人的角度去審視，真瘋和假瘋有什麼不同嗎？一個人會被判定為瘋，是因為她的行為與所在的環境極不相符、格格不入到了過分的地步。阿廖沙、金魚鞋、羊上樹、樹上的瘋子、水中漂浮的草坪（只有她能乘上去）、以及反覆用溫州話背的那兩句詩「昔人已乘黃鶴去，此地空余黃鶴樓」、森林裏用石頭疊起的白房子，這一切都和那個已經消失了的、曾經的愛人聯繫在一起。直到連白房子也被兒子李東方發現，再也沒有為自己編織幻象的空間了，於是她突然正常了、緊接着就不見了。這裏電影處理的方式就特別高明，水裏整整齊齊地漂浮着衣服和鞋子，人卻不見了，有點魔幻色彩。你見過什麼樣的投河自盡會是這樣的呢？事實上從之後唐雨林和小隊長的對話中我們得知，瘋媽自始自終沒被找到、生死未卜，就這樣憑空消失了。這就是瘋媽不瘋了的必然結局。

那梁老師幹嘛要在冤屈洗清後選擇自殺呢？一般而言，不都是因為不能沉冤得雪、無奈之下才選擇自殺嗎？梁老師最常感慨的是什麼？「陌生」，他對這樣的校園、現在的環境感到陌生。這樣我們自然會問，那讓他感到不陌生、

曾經熟悉的環境是什麼呢？在 D 部分那場歡快姿肆、荷爾蒙飛揚的婚禮現場，年輕的梁老師到處摸別人屁股開玩笑，最終被按在地上揍了一頓。有同學說是性騷擾，我不知道你是不是認真的，但我要說明的是我們不能以現在的環境和視角去判定他的行為。況且我們並沒有從中觀察到猥瑣和欺凌，因為他們的權力地位是平等的，大家的歡樂是發自肺腑而不受拘束的，至少比之後圍繞摸屁股事件引發的狂熱變態、以及那些莊嚴的審查要正常吧。所以電影插入這個原著沒有的部分，其實就明白告訴你它要處理的故事核心已經改變了──從匱乏／自覺轉向壓抑／自欺。可能有同學知道從弗洛伊德開始的性壓抑假說，像性這種本質慾望其實是無法壓抑的，愈是壓抑它就愈是以扭曲的方式表達自己，並且終會在未來的某個時刻回歸，徹底地爆發出來。所以梁老師為什麼要自殺呢？對，有同學說是因為覺得整件事是場荒謬的鬧劇，說的不錯。因為意識到這一切不值得，這樣的生活連自欺下去的慾望都沒有了，所以只有自殺一途。

唐雨林為什麼最後又要開槍打死李東方呢？小說中的唐雨林被刻畫成是一個俠骨柔情的人，雖然被老婆戴了綠帽子，但我們似乎不會為此覺得他可憐或是為他感到抱歉。生活在重視男權臉面的東亞社會，他沒法認同巴爾札克有關夫妻之道的名言──「戴綠帽要趁早，晚戴不如早戴好。」唐雨林對李東方扣下扳機，按照我們之前的解釋是對另一個平等主體的承認，甚至是一種成全。但

電影中的唐雨林着實是一個令人同情的角色，一個末路的俠客，或者乾脆一點，一個經歷中年危機且無法走出的可悲男性。他與林大夫偷情，愛吹小號，槍法準，在一群山裏的孩子中間稱大王，讓大家敬佩自己男子漢的霸氣——對於一個中年男人來說，你想想還有比這更悲哀的處境嗎？他似乎變着法子想向世界證明「我還行」，「我還和以前一樣」，但其實他早就已經無能為力了，各方面意義上的。尤其是對比 D 部分唐雨林曾經的意氣風發、浪漫瀟灑，那無與倫比的愛戀能讓情人為他拋棄一切、死心塌地，我們不由地會在心裏感嘆：這人的生活怎麼就過成了後來這個樣子——但可能也真不是他的錯，人無法選擇自己的時代。當他在和小隊長每次會面的狹路上將其一槍斃命時，我們反而會對唐雨林感到更多的同情——他明明多麼想繼續苟且下去、回到自己生活中，但這一次實在是騙不下去了。所以當工具人小隊長戳破了他得以自欺的最後一個幻象時，他終於忍無可忍了，打死李東方是還擊與報復，也意味着自己努力維持的生活迎來了終結。

從這個角度看，電影改編其實有點呼應了精神分析學家拉岡的教誨。盡量不要冒犯他人的幻象空間，盡量去尊敬他人慾望的對象。這不是道德律令對我們的要求，而是因為說到底，人之為人都有一個屬於自己的病態內核，我們就是靠它來組織、維繫自身作為主體的幻象，這在他人眼裏當然就是自欺。每一個活着的人都必須學會自欺。對拉岡

來説，慾望的本質就在於自身的缺失，即慾望不是某個特定的對象，也不是事物背後隱藏的真實；慾望就是不可獲得、無法滿足這一事實，由此慾望得以不斷地自我增殖、循環運動，人也才能繼續活下去。慾望在主體之內卻又不屬於主體，這個若即若離的距離非常重要——離慾望太遠，主體無法建立起來；離慾望太近，主體會被真相燙傷，分崩離析。

有沒有同學看完以後認為這部電影講的是一個悲劇故事？或者説，它僅僅是一個悲劇嗎？有同學説從內容上看就是一個令人悲傷的故事，但電影呈現出來的又不只是一個悲劇，感覺很微妙。所以讀書、看電影時記得請抓住這種很微妙的感覺，然後努力去思考它、闡述它，也許就會有一個不錯的研究問題浮現出來。為什麼會覺得電影改編在悲與不悲之間有個微妙的轉化呢？其實回到敍述的問題，如果按照實際發生的時間順序拍出來，DABC，那無疑就是個悲劇。但電影的倒敍和插敍手法促使我們撥開時空的限制去重新解讀、思考這個故事，就會綻放出一些新的力道。這不是説電影裏面給了什麼暗示或謎語來象徵希望，完全沒有，它通過 1958 年和 1976 年的強烈對比一再述説着希望的虛無、宿命的輪迴。但是，純粹的絕望、完全虛妄的希望又意味着什麼？「於浩歌狂熱之際中寒；於天上看見深淵。於一切眼中看見無所有；於無所希望中得救。」不好意思，我又在引用魯迅了。如果你聯想到魯迅那個經典的命題——

「絕望之為虛妄，正與希望相同」，大概就能領悟到為什麼能從悲劇的輪迴中推出不悲的希望來。就像 D 部分裏年輕的李楊氏和姚妹妹分別書寫着幸福與不幸的愛情故事，可最終看來，幸福與不幸等同了；但倘若沒有永遠的幸福，豈不是也不會有純粹的不幸？幸福與不幸之所以能夠等同，就在於它們曾經確實是不同的東西。同理，電影結尾處各個主角正沉溺於夢想、擁抱着希望，但我們卻會為此哀嘆心碎，不是因為他們對於自己接下來的命運一無所知，而是因為他們相信自己知道未來是美好的；反過來，如果我們由此就認定接下來只是一種重複和循環，豈不是犯了和他們一樣自信的錯誤——自以為能夠對命運、對未來掌握得一清二楚嗎？想想魯迅在《吶喊·自序》裏是怎麼說的？「……是的，我雖然自有我的確信，然而說到希望，卻是不能抹殺的，因為希望是在於將來，決不能以我之必無的證明，來折服了他之所謂可有……」「我之必無的證明」永遠無法駁倒「他之所謂可有」。

有同學問，這是不是一種辯證法的自我安慰？也許，但辯證法的狡詐之處就在於它既不能證實也不能證偽。即使不用辯證思維，你把反諷推向極致、適用於自己，其實也能得出類似的結論。我個人並不排斥辯證法，我厭惡的是很多講辯證法的人言行不一、不能一以貫之的把這套東西運用於作為主體的自身，反而是當作話術一般去欺騙、愚弄處於弱勢的他者。這種人嘴裏講的希望或

絕望根本沒有一聽的價值，因為他們自己都不會認真對待。還有同學問，如果從一個較長的時段去看這一切，是不是仍舊是一個悲劇的輪迴。這個問題好玩的地方在於，正因為希望和絕望、不幸與幸福是等效的，你不知道、也無法確保這一點。何況我們都是生活在時代長河中的個體，看不見全貌，也不需要去看見全貌。「太陽照常升起」這句話是海明威改自「舊約聖經」中的《傳道書》並用作了他自己小說的書名（*Ecclesiastes* 1-5）。「太陽底下並無新事」，同樣出自《傳道書》，很多同學看完電影後不由自主地說了出來，「已有的事後必再有，已行的事後必再行。」（*Ecclesiastes* 1-9）但隨後的書卷也還有一句與此爭鋒相對的格言——「*每天早晨都是新的，你的誠實極其廣大。*」（*Book of Lamentations* 3:23）事實上，我們並不能預知照常升起的太陽，究竟是意喻一個舊的輪迴還是一個新的開始；就像我們無法在事前判定，主體的這次決定到底是自覺還是自欺一樣。就算感到沒有希望，但至少可以不那麼絕望，畢竟太陽照常升起，生活還得繼續。

文學改編電影之二

1980-90 年代的
啟蒙／反啟蒙

◆

上一周我向大家介紹了有關文學改編電影的基本知識，並以短篇小說《天鵝絨》及其改編電影《太陽照常升起》為例進行了解讀。我認為任何一部電影本質上都是改編，圍繞改編的單元劃分並不嚴謹——它不是在確定界限而是為了強調某種特徵，並且是以文學分析的視角對電影研究進行分類、評判。既然我們相信電影並不只是小說、戲劇的依附物，有着自己的藝術獨立性，那為什麼不能以電影的視角去研究文學呢？理論上來説完全沒問題，只是目前的情形下很難做到。不是因為詩歌、戲劇、小說比電影在時間順序上要先出現，也不是因為電影會從文學作品中普遍取材，而是我們目前的文化主流、我們所接受的教育依舊是由語言文字為基礎的文學所主導。電影雖然對文學的敍述邏輯有影響，但尚未真正撼動它。也許等到多幾代人之後，大家從小就是通過影像來學習語言文字、先看電影再去讀相關的文學作品，那麼大學裏的文學研究課程可能就充斥着電影分析的概念、名詞以及思維方式了——這並非不可想像，對於未來誰都無法確證。

我們的課程還是借助文學史的分類來探討電影改編，先講與我們近一點的當代文學及其改編作品，再講現代文學範疇內的視覺轉換與抒情風格。很多同學可能聽過這種說法，上世紀八十年代是一個理想主義的年代，文學、藝術受到社會大眾的重視與追捧，人們普遍崇尚文化與精神財富而不只是追逐物質利益，所以至今還為很多文青嚮往，為文中、文老們所懷念。查建英的《八十年代訪談錄》（2006）就是一本非常感性的個體回憶，也蘊含一定的反省。但是到了九十年代之後，整個社會確立了經濟發展的單一主旋律，人們又很快適應了這一點，拋棄了曾經諸多浪漫的幻想，認定掙錢消費才是最切實的人生真相，知識界與文化圈也產生了新一輪事關中西、左右的分裂及對立，且一直延續至今。你現在也會經常聽到有人在很動情地談論詩與遠方，但他們絕不可能再像八十年代那些鐵憨憨們真的放下一切去追求虛無縹緲的東西。文藝不再是與平庸生活相對立的理想，反倒成了延續單調生存的調味品；「詩與遠方」並不能抵抗市場與消費，它們本身就是依託粉絲流量、文化品味等出現的新的消費形態。其實人想致富這一點沒有錯、不該受到任何苛責，只是以「不想致富」的姿態去實現致富才是我們這個時代的一種奇觀。

對於上世紀八九十年代的時代精神變化，我個人是借用啟蒙與反啟蒙這樣一對概念去加以理解。因為只有在把握時代特徵的前提下，我們才可能去探討此一時期的任何文藝作品，包括電影改編。比如文學史中有傷痕文學向尋根文

學、現代派的過渡，電影領域呈現出所謂第四代導演和第五代導演的交替。重點不是評判某一部作品的優劣得失，而是思考電影如何透過改編去契合時代精神的變遷。我認為這一輪的「改編熱」並不只是把文學創作中從反思文革到尋根敍事的轉折照搬到了銀幕上，而是以自身的影像邏輯重新論證了這一轉折，並且強化、放大，助其加速完成。相較於文學，電影更善於扮演時代精神的同謀者。畢竟，被鏡頭拍攝到的一切都會染上懷舊色彩、為自己爭取到了被原諒的條件。我想到的是昆德拉的名言：「橘黃色的落日餘暉給一切都帶上一絲懷舊的溫情……一切都預先被諒解了，一切也就被卑鄙地許可了。」凡是需要被閹割的已經不去拍了，凡是能夠被閹割的也終將會被剪掉。

八十至九十年代的文化熱與新啟蒙

我們之前探討了《太陽照常升起》對《天鵝絨》的改編，確認了同樣的情節如何被演化成兩個不同的故事，並且歸納出主體的自覺與自欺這樣一種辯證關係。當你一無所有、無法改變自己的生存環境時，當你拿這個世界沒有辦法、甚至連要去反抗誰都不知道時，真實與虛假其實並不那麼重要，關鍵是如何踏出決定性的一步。在這種情形下，自覺成了主體的寶貴品質也是其得以確立自身的手段。可是當你處在一個精神壓抑、言不由衷的時代裏，當你發現所有人都在配合所有人表演，自覺就成了一種很廉價的東西——反正人每時每刻都會有新的覺悟。活下去

就意味着有所妥協，學會自欺，為自己營造些能夠沉溺其中的幻象、儀式感。但也正因為如此，他者的闖入、被揭示的真相就會對你造成無法抹平的巨大傷害。小説中的李東方説「我想來想去，已經知道天鵝絨是什麼樣子了」，此一自覺何嘗不是一種自欺？電影中唐雨林聽到「可是你老婆的肚子根本不像天鵝絨」再也忍無可忍，可見自欺其實一直是以自覺為前提的，沒有覺悟的人何必費勁去分什麼真真假假呢。主體的自覺和自欺在某種程度上其實是一樣的事情，當我們以為是在經歷覺悟時，很可能這只是在自我欺騙；當我們拼命去欺騙自己時，就預示了在真相再次浮現之際人必須作出真的抉擇。在同為主體的意義上，國家並不比個人有什麼特別。就像電影裏反映的一樣，從1958年的入夢至1976年的驚醒，中國所經歷的也是自覺與自欺互為辯證的歷史發展。抓住自覺亦是自欺的這一複雜性，就會幫大家規避一些有關文化大革命想當然式的偏見：或是覺得一切都糟透了，人們這樣無知愚蠢是因為被洗腦了；或是覺得一切都還好，純真年代人人淳樸，都在為了理想而拼搏等等。但浪漫是帶血的浪漫，單純不見得就是可愛反倒可以很殘忍，正因為經歷過無知才會更加渴求知識。問題是這一輪結束後，我們迎來的是一個新的開始還是另一個舊的輪迴呢？

自1978年起，中國開始進入了改革開放的新時期。改革主要是對經濟體制的改革，確立市場經濟的合法性，事實上也就是重新發展資本主義。開放自然是對外開放，但特

別是針對以歐美為主的西方國家，重返世界其實也是進入到西方主導的全球資本主義體系中、擁抱發展潮流。在這樣一個體系中，有的國家提供技術和資本，有的國家擁有原材料，有的國家本身是巨大的消費市場，而有的國家則負責貢獻勞動力，它們共同協作保證了資本主義在全球範圍內的重組升級以及自身的循環運動。所以近幾十年中國的崛起也就是它如何在這個體系中不斷升級，從提供廉價勞動力、吸引外資，到成為世界工廠，又轉變為全球最大的消費市場，並且反過來對整個世界體系施加影響。此外，由於西方的經濟、政治、文化對近代以來的世界產生了深遠影響，所以全球化、普世化根本上又是西化、或者說美國化。但請注意，這並不代表我們要否定思想領域中的普遍性以及所謂普遍價值的可能。只不過我們必須承認，現代文明理想的普遍性藍圖與其在現實政治、歷史環境中的具體實踐永遠存在差異。自上世紀八十年代開始，人們所面臨的一系列問題似乎又和晚清民國時發生了重合：中國／西方、現代／傳統、民主／威權、資本主義／社會主義等等，而義利之辨進化成了權力與市場之間的糾纏——有的可能是權力的過錯，也有的可能是資本的罪惡。

至於文化熱現象，我個人認為是由於被關太久、悶壞了，所以一放出來就惡補原先被禁止的知識，重申自我表達的權利。這一時期的圖書出版、譯介事業非常興盛，比如走向未來、走向世界、漢譯世界學術名著等影響深遠的叢

書出版，同時又掀起了一股一股「尼采熱」、「弗洛伊德熱」、「海德格爾熱」等等。不過這裏面其實有很多屬於二次翻炒，因為在晚清民國時期已經傳進來了不少，只是後來由於統一思想被禁掉了。這也是為什麼説八十年代的文化熱其實是對之前的知識交流與傳播的延續和補課。在文學方面，一開始是反映文革問題、暴露自我創傷的傷痕文學，去控訴歷史、宣洩情感，教科書裏最常舉的例子就是劉心武的《班主任》（1977）、白樺的《苦戀》（1979）等等。但沒有人能在一種情緒中停留很久，發洩過後總要面對接下來的生活，所以就會追問那永恆的三大根本問題：我是誰，我從哪裏來，我要到哪裏去。尋根文學以及後來的現代派長篇小説又登上了主要舞台。雖然它們描寫的對象是中國，思考世俗生活、民族文化這樣的主題，但很明顯是從西方文學包括拉美的魔幻現實主義那裏學到很多表達方式與敍述技巧。當時流行的朦朧詩，現在看來並沒有多麼玄乎，也還是力圖擺脫過去單一的意識形態控制，要求多元的表達方式去呈現自身精神世界的可貴。而從受眾的角度來看，這一時期的通俗文學，特別是來自港台的武俠言情小説其實有着更為巨大的影響力，它們才是滋養這一代人精神成長的文化奶水。所以要理解文學的時代特徵，你必須把金庸、瓊瑤和阿城、韓少功、顧城、北島放在一起加以檢閲、思考。有同學留言説：「小時候喜看瓊瑤劇，年輕時崇拜劉小楓，都是洗不掉的黑歷史。」怎麼説呢，我大概理解你的感受，我想很多同學也有類似的感受。過去可愛的東西現在看起來可憎，以前無法接受

的東西後來也能學會去欣賞，都是再正常不過之事。所謂黑歷史，其實無關真黑假黑，可能還是你太在意自我、文藝青年的包袱太重。沒有人生下來就知道一切、審美判斷從此就定型不變了。總不能因為我後來迷上了《大師與瑪格麗特》這樣的小說就否定十二歲的自己是透過《兒童文學》、《萌芽》這些雜誌打開了文學之門的事實——況且偉大的是布爾加科夫（Mikhail Bulgakov, 1891-1940），僅僅作為讀者就能與有榮焉才是最大的幻覺，品味背後是身份區隔、文化資本在作祟。隨着我們知識的增加、思想的豐厚，必然會對過去的東西予以反思和自省，但最好是一種淡然處之的態度，用不着把它們打翻在地再踏上幾腳，不然的話我們可能只是在進行另一種自我表演。

話說回來，在美術領域，最著名的當屬黃銳、栗憲庭等人參與的「星星畫展」。我認為它們的歷史意義勝過藝術價值，相較於作品中流露出清淺的現代主義風格要素，那兩次公開畫展所引發的社會影響或許才是人們至今對其無法忘懷的原因所在。他們有句口號叫：「用自己的眼睛認識世界，用自己的畫筆和雕刀參與世界。」但畫筆和雕刀是借來的，眼睛看不見自身。所以這句口號真正要表達的就是對個體自我的肯定，獨立自由的個人參與進不受家、國限制的世界中，這樣一個美好的想像。這種對個體自我的肯定與強調，最直接的反映在當時的音樂創作中，尤其是新興的民歌、搖滾樂、校園歌曲等。我們都聽過崔健的《一無所有》（1986）、《假行僧》（1989），這些歌要表

達什麼、有哪些政治隱喻一直眾說紛紜，唯一能確定是無論是好是壞、是真是假、是有是無、是去是留，那個真實的、關注自己感受和思想的「我」才是建立起一切的全部基礎。八十年代的崔健、九十年代的魔岩三傑，他們的自我表達與時代的精神氣質聯繫在一起，也為這種借來的西方藝術形式注入了更多原創性的內容，使得搖滾樂真正以搖滾的方式在中國短暫存在過。當然，我不否認今天仍然有優秀的、孜孜不倦獻身於藝術理想的搖滾樂創作者、民謠歌手，但他們選擇不了自己的時代，只能是在綜藝娛樂、酒水消費的環境下表達自己。所以命運這種事，你們懂的，不能光靠自我奮鬥，也要考慮到歷史的行程。而在電影領域，就是第四代向第五代的過渡，從對世俗慾望、生存意志的肯定、讚揚，到確立一種獨立而普遍的自我主體，最終卻又陷於身份認同和原創表達的焦慮中，使得原先那個具體的每一個「我」重新虛化成民族文化的象徵及隱喻。恰恰是率先在電影領域中，啟蒙走向了自身的反面。大家一談到第五代電影的特徵，就是確立了影像主體論、打破了原有的敍述機制，開始偏好強烈的視覺衝擊力和音響效果等等。但請注意，這些特徵主要是針對他們先前的中國電影的創作者及其作品而言，放在同時代西方電影的語境中其實沒什麼特別。反倒是鏡頭下的中國內容成了印證西方歷史普遍性的又一例子。重新獲得自由和獨立的個體嚮往參與世界，這是一個美好的意象，可落到現實中，就是追求發展、渴慕消費的個人擁抱西方文明、變得國際化、走進全球資本主義體系之中。在這一過程中，我

是我、他是他的這種隔閡或說不平等很難消除也無法抹平，因此就有了強烈言說、乃至辯白的慾望。西方作為他者一直是近代中國歷史的沉重負擔。所以我並不認同第五代電影很多是刻意討好西方觀眾、暴露中國陰暗面的此類說法，他們反映的無非是中國現代性一直以來的兩難處境：一方面極力追求西方最新的理論、最好的技術、最高的認可，另一方面又不停地向對方說明──「我不是你想的那個樣子」、「你的這套東西其實並不適合我」。人若只是自言自語，這種內心自省的認識不會令你很戲劇化、特別激動；可人對他人言說，勢必就是一種暗含着證明意圖的表演，焦慮也就勢不可免。張藝謀在 1994 年為紀念盧米埃爾兄弟發明電影拍過一個五十二秒的短片，非常簡單粗暴地表露出這一焦慮。

以上我們拉拉扯扯回顧了上世紀八十至九十年代的文化熱現象，主要是考慮到各位同學都是九五後，可能不熟悉這段歷史。而這一切文化現象、藝術創作都指向了此一歷史時期的三大核心訴求：自由市場、民主政治和個體自我，它們與啟蒙又是一脈相承的。我要求大家去閱讀兩篇著名的文章，一篇是李澤厚 1986 年寫的〈救亡與啟蒙的雙重變奏〉，另一篇是康德 1784 年發表的〈何為啟蒙〉。前者透過對中國近代史的回顧與反思，提出了「告別革命、繼續啟蒙」的號召，也就是和文化熱相伴隨的新啟蒙運動；後者以較為通俗的語言回答了康德同時代人的問題──到底什麼是啟蒙，人為什麼要啟蒙。

李澤厚認為五四運動既是一場學生愛國運動，同時也是文化啟蒙運動，後者才是原先的主旨。即透過引入傳播「德先生」和「賽先生」去實現、確保個人的自由權利，最終促使國家和民族走上獨立興盛之路。但由於近代中國的外部環境非常惡劣，西方帝國主義的侵略、日本的侵華戰爭，使得民族存亡、國家安危成了頭等大事，這些問題的重要性壓倒了那些對自由、民主、平等的追求，而個人的自由權利也必須在民族救亡的大前提下才能去談。救亡壓倒了啟蒙，激烈的社會運動、政治革命打斷了啟蒙的進程。但現在經歷了一系列階級鬥爭、革命運動之後，我們在八十年代終於有了條件去重新繼續啟蒙事業。所以他提倡的新啟蒙是以康德哲學為核心，同時應該加入馬克思學說對資本主義的批判以及相區別於西方文化的中國傳統要素。既去追求自由民族、確立私有財產神聖不可侵犯，也要保證社會公平、防止貧富懸殊，同時還要弘揚儒家傳統、國學國粹。李澤厚的理想公式就是康德＋馬克思＋孔子，看起來非常圓滿，但其實各方都不討好。事實上，在中國的語境中，不論是八十年代的新啟蒙，還是五四新文化運動，啟蒙始終是作為一項集體事業來看待，不存在個人意義上的啟蒙——啟蒙的個體只是手段不是目的，民族復興、國家強盛才是目的。五四時期呼喚民主與科學從來就沒有把它們看作是最高的價值理念，只是用來救亡的工具。故也不難理解，一旦人們發現新的思潮比如馬克思主義更適合拿來救中國，就會快速地選擇左轉。獻身於革命事業，就是個人願意為了集體或國家的需要犧牲自己

的自由、甚至獻出自己的生命。思想觀念落實到現實政治中永遠都會被意識形態化，有人鼓吹，有人攻訐。然而在它們原初的脈絡裏——十七八世紀的啟蒙哲學那裏，自由、民主主要是從每個能為自己作選擇、有理性的個體那裏推導出來的，而不單純是靠激情和呼喚。一個典型的例子就是 1776 年的《美國獨立宣言》。這份文件以不言而喻的公理作為論證的基礎：人生而平等，享有造物主賦予他們三大不可撤銷的權利——生命權、自由權和追求幸福的權利。它其實是把洛克的「社會契約論」轉化為了法理規則。你可以不接受這樣一種不言自明的真理，認為它從根本上就是錯的。但你若接受了這一預設的前提，很難不贊同其經過推論得出的結果。當然不論是當時還是現在，不論是在美國還是其他地方，這份宣言的內容從來沒有真正實現過。在所有宣稱自由民主的土地上，我們看到過太多太多的貧富懸殊、種族歧視、性別壓榨等等。但有人沒能在現實中貫徹自己的主張，或者有人在實踐中採取所謂的雙重標準，這只是顯示了其自身的虛偽與卑劣，並不足以構成反對這種思想理念的有效證據。這也是我們應該注意的。

完成本周閱讀任務的同學，誰能告訴我康德眼裏的啟蒙是什麼？

啟蒙就是人脫離自己加之於自身的不成熟狀態，不成熟狀態就是不經別人的引導，就無法運用自己的理性。如果不

是因為自身缺乏理智，而是不經別人引導就缺乏勇氣與決心去運用理性時，那麼這種不成熟狀態就是自己加之於自身的。Sapere aude！要有勇氣運用你自己的理性！這就是啟蒙運動的口號。

在這段名言中，康德表明啟蒙就是每個個體有勇氣用自己的理性去思考、去判斷，去為自己作選擇。自由是敢於運用理性的條件，敢於運用理性也是探討自由的前提。恣意妄為、隨心所欲不一定是自由，可能只是慾望的奴隸。你的手錶壞了，停在十二點的位置，你卻不知道、沒發現。第二天正午你想查詢現在幾點了，看了看手錶碰巧得出了一個正確的答案「十二點整」！但這真的代表你知道現在正確的時間嗎？同理，你碰巧擁有他人眼中自由的環境和條件，但若你對這一切無法理解，我們也很難說你是自由的——想想《太陽照常升起》中的李東方。事實上，一個非理性的人很難稱得上是自由的人，這也是為什麼未成年人、精神病患者在犯下和普通成年人一樣的罪行時會得到較輕的處罰。因為我們不認為他們能為自己的行為負責，也不覺得他們能夠自由地去作選擇。這是由於缺乏理性而導致的不成熟狀態。

但康德發現大多數人之所以陷入不成熟狀態，其實是自己造成的，不是因為缺乏理性，而是因為缺乏運用理性的勇氣。為什麼呢？人怎麼會不願、不敢為自己作選擇呢？康德總結的原因無非有二：懶惰和怯懦。懶惰是說很多人習

慣於一切事情都由別人來幫他安排好，你的父母、老師、領導來幫你定好目標、作好選擇，你只要努力去完成就好了。當一切運轉還好時，你會覺得這樣的安排也不錯；可一旦出了問題，當你感到不滿時，你就會抱怨：「這不是我要的生活。我都沒有選擇的自由。」然而康德會告訴你說，不是你在這一刻才沒有自由，而是從一開始你就沒有自由；你現在憤懣也不是真的想要能做選擇的權利，而是想讓生活重新變得舒適。懶惰者無法運用自己的理性去做選擇，實現不了啟蒙。怯懦更容易理解。人面對太多的選項，不知道自己該如何選擇，怕選錯、更怕去承受選錯的後果。我想大家在這個年齡都會有選擇的焦慮：我該學什麼專業？我畢業後是繼續讀書還是去找工作？我該去哪一個城市發展？如果我萬一做錯了選擇，是不是人生從此就一蹶不振，就會比別人在成功的路上落後許多呢？未來的不確定導致了對選擇的焦慮與恐懼。這個時候你就會尋求他人的指引，需要專家權威、膜拜精英高層、投奔算命大師——或許你也知道他們那裏沒有正確答案，但依靠他人多少能減輕自己一人背負的重擔。啟蒙的口號看起來很簡單，但要真正做到是極為困難的。而且還有一個令人沮喪的事實是，我們可能並沒有自己想像地那樣熱愛自由、願意自己為自己做選擇。陀思妥耶夫斯基筆下的宗教大法官說：「自由的人，麵包一旦到了他們手中也只會變成石頭；可懂得服從的人，石頭在他們手裏也會變成麵包。」剛上大學那會讀到這裏我其實不明白他到底想講什麼，甚至懷疑有點故弄玄虛。可年紀愈大、見識過的人和事愈

多，就愈發意識到陀氏的厲害——用最樸實簡單的語言
講出了最深刻的道理，難免悲從中來。希望大家趁有機會
也能去多讀一些這樣的名著，即使當下沒弄懂都不要緊，
總有一天你會意識到它們的可貴。現在你們可以看到，在
康德的論述中，啟蒙最重要的是每個人有勇氣去運用理
性、獨立地做出選擇。只要每一個個體實現了啟蒙，那麼
集體的民主政治就很容易設想——普遍的道德律令是建
立在每一個個體的理性之上，理性的人只依據那些你同時
願意它成為普遍法則的準則行動，所以每個理性的存在者
同時是普遍的立法者。關於啟蒙的部分差不多就到這裏，
有興趣的同學可以去閱讀引申材料中朱維錚的《走出中世
紀》（1986）和鄧曉芒的新書《批判與啟蒙》（2019）。他
們的很多觀點我並不贊同，但我相當尊敬那些堅持立場、
言行一致且幾十年如一日的人。接下來的問題是，既然啟
蒙看起來這麼好，為什麼還有人會去質疑批判它，甚至要
加以拒絕呢？

啟蒙辯證法及對現代性的批判

到目前為止，有沒有同學覺得有關啟蒙的論述存在問題或
說缺陷？有同學說覺得過於樂觀了。沒錯，啟蒙哲學家經
常被描述為是一幫天真的理想主義者，妄想將天上的樂園
搬到地上。「敢於運用你自己的理性」——這一口號自身
就是不理性的。理性在學理上是指保持一致、不矛盾，在
現實中往往意味人要會思考、講道理，相比起自身的美好

願望會更尊重論證和事實。可相信未來有一天每個人都能運用自己的理性，成為獨立、自由、能夠做出選擇並承擔後果的個體，這不就是非理性的美好願望嗎？對理性的慾望恰恰是非理性的，啟蒙自身就蘊含着悖論。事實上，啟蒙的信念說白了就是相信人是會改變的，變得更好，但人真的會改變嗎？《罪與罰》的主人公拉斯柯尼科夫有過這樣一番論述：「既然別人都很愚蠢，既然我確實知道他們是愚蠢的，為什麼我自己不想聰明一些呢？後來我明白了，如果等到大家都聰明起來，那可就等得太久了……後來我又明白，永遠等不到這一天，因為人們永遠不會改變，誰也改變不了他們，不值得為此勞心費神！」所以我的理解是，對啟蒙喪失信心其實就是對人會改變這種想法感到失望。

除此之外，啟蒙的問題特別體現在啟蒙者和被啟蒙者之間的對立上：或者是彼此無法交流，或者是知識重新墮落為權力。理想的啟蒙是個人的自我啟蒙——敢於運用你自己的理性，但現實中先覺醒的人、亦或自居的啟蒙者總喜歡去扮演指引者以及革命導師的角色。知識分子想要改變愚昧的大眾，卻發現自己講的話別人聽不懂、不想聽，可大眾所關心的問題他也回答不了。啟蒙呈現為一種失語的狀態，這也是魯迅短篇小說中反覆出現的主題，比如《祝福》中祥林嫂的靈魂發問。陳凱歌《黃土地》讓人印象最深的是「腰鼓舞」和「祈雨儀式」那兩場戲，在這種深沉的集體歷史、人們最真實的生活面前，你若訴諸於個

體「敢於運用你的理性」這是多麼的蒼白無力。所以影片結尾的希望只是應景的安排、響應主旋律的需求，無法令你信服——你心裏清楚它是短暫易逝的。啟蒙就像是知識精英的特權和修辭，解決不了勞苦大眾的問題，在生活面前顯得膚淺不堪。另一方面，誰是啟蒙者、誰是被啟蒙者，不純粹是由思想、知識來決定的，很容易受到權力的操弄。我們常說知識就是力量，但力量反過來也可以成為知識。不是誰有知識誰就有了力量，也可以是誰有力量誰就掌握了真理。擁有權力的人攫取了啟蒙者的位置，告訴你什麼才是正確的道路、怎樣才是自由的選擇。覺醒了的個體倘若不支持、不擁護這些啟蒙者們的主張，沒有選擇投身於他們那偉大而正確的事業中，就會被判定為沒有真正被啟蒙。人各有己，不一定會帶來你想要的「群之大覺」，他首先就可以拒絕、甚至反對你。

我們現在回到理論的脈絡中。由於啟蒙將自己視為一種成熟、一種從愚昧無知中覺醒出的理性和自由，那麼可想而知，反啟蒙的傳統自然要比啟蒙自己的歷史更為長久。比如認為啟蒙的理想是一種自負、同時過於虛幻，與其相信這種東西不如信仰上帝。或者批評理性只是一種認識工具，它把握不到全部的真實，反而對生命有害。德爾圖良（Tertullian, 160-?）說「惟其荒謬，所以相信」，盧梭（Jean-Jacques Rousseau, 1712-1778）讚揚「高貴的野蠻人」，以賽亞·柏林在《啟蒙的三個批評者》這本書中專門探討了與康德爭鋒相對的三位思想家維柯（Giambattista

Vico, 1668-1744）、哈曼（Johann Georg Hamann, 1730-1788）還有赫爾德（Johann Gottfried Herder, 1744-1803）。但對啟蒙最激烈的批評其實來自文化研究的祖師爺之一阿多諾（Theodor W. Adorno, 1903-1969），他和霍克海默（Max Horkheimer, 1895-1973）合寫的那本《啟蒙辯證法》（*Dialektik der Aufklärung,* 1947）就聲稱啟蒙走向了自身的反面，變成為維護資產階級統治而服務的、針對大眾的欺騙。法蘭克福學派本身即以對現代性的總體批判而聞名，並且將西方社會的諸多問題追溯到啟蒙身上，不僅對國際上的新左派運動影響很深，也為九十年代湧現出的中國新左派知識分子提供了理論資源。這本書寫法上是碎片式的、拒絕體系化的表達，但裏面的理論卻是非常系統的，總的綱領就是啟蒙經歷了自我毀滅，在推翻了過去的神話與迷思後，自己卻變成了新的神話。啟蒙的本意是實現祛魅，幫助人們認識世界、改造自然，但人卻被其自己創造出來的現代世界所支配。啟蒙的核心是知識和理性，以此建立起人的自由與平等，但實證主義、科學主義、邏輯和數學將理性簡化為工具理性，對應着市場上的交換與競爭，人們運用理性是為了實現對世界以及他人的統治。啟蒙的目的是驅散眾神、破除權威和迷信，但它卻在社會現實中墮落，技術和金錢成為新的權威及迷信——而且是披上啟蒙之名。更重要的是，啟蒙只是讓大眾接受這個他無法看清、無力改變的世界，令無產階級徹底淪為被管理的對象。因為啟蒙帶有和神話一樣的欺騙性，讓人們害怕改變、拒絕革命——在啟蒙的敍述中，革命就是

非理性的烏托邦幻想，從來不會帶來好的結果。我們暫且不論這種對啟蒙的批評是否公允，也懸擱文本中的隱喻及典故，而是把從啟蒙到反啟蒙的辯證邏輯視為一種理論參照。有了這個參照系，我們再去看九十年代中國思想文化界、知識分子群體產生的分裂和對峙就簡單多了。

八九之後，曾經天真而理想的啟蒙知識分子在現實面前做出了不同的選擇，圍繞中國社會的現狀及未來應走的道路，分化成了兩個對立的派別：自由主義這邊，可以看作是八十年代新啟蒙的延續，依舊是要求市場經濟、民主政治和個人自由；另一邊的新左派，則是受到國際左翼運動對新自由主義批判的這波風潮影響，同時汲取了很多西方文化研究中的理論資源——對資本主義社會的批判、對現代性的反思，並將這個模式搬到九十年代以來的中國語境中，認為啟蒙的道路不適應於中國，中國社會現在面臨的頭號問題是全球化和資本市場。當然，兩派中的很多人都拒絕被貼上標籤。也有人認為中國的新左派和自由主義之爭同國際上知識分子的左右對立並不相同，因為前者都是在限定的框架內爭論些偽問題，彼此只有距權力中心遠近的區別。

請大家參閱的資料是汪暉教授 1997 年發表在《天涯》上的宏文——〈當代中國的思想狀況與現代性問題〉，特別是裏面的第三部分「作為現代化的意識形態的啟蒙主義及其當代形態」集中體現了中國當代知識分子反啟蒙的邏

輯。這篇文章內容並不難，但它的寫法和修辭實在令人痛苦。我經常覺得，研究魯迅的汪輝教授和研究政治思想的汪暉教授，應該是兩個不同的人。倘若這兩者背後存在什麼幽暗的連接，想必也該是中國現代性研究的有趣話題。無論如何，用文學批評的方法去做政治思想研究多少是有問題的。因為文學批評本質上還是審美感悟，重視靈感和見解，對論證上的不連貫有較多包容。而在政治學、思想史領域，道理不需要大聲，理論不涉及相信，美好的願望與真情實感代替不了認真的思索與符合邏輯的論證。所以把熱愛和感想留給文學藝術，思想研究需要的是真知與推論。閒話打住。我們簡單總結下這篇文章對啟蒙的批評。

第一，1989 年蘇東劇變之後，兩個世界變成了一個世界。在這同一個全球化的世界裏，中國社會已經深刻地受制於跨國資本和全球市場的活動。所以我們面臨的不是社會主義的遺留問題，而是發展資本主義帶來的新問題。批判資本主義當然沒有錯，人總是要有點理想的，不應該把市場經濟、消費社會當成人類發展的最高階段。問題是，承認資本的罪、甚至把資本的罪看作首要問題，是否就一定要迴避、否認權力的錯呢？

第二，毛澤東的社會主義思想是一種反資本主義現代性的現代性理論。這個就比較有意思了。反 X 的 X，可能是受到竹內好（1910-1977）的啟發，也可能是緣於後殖民

理論中常見的批評策略。毛主義雖然反對歐美的資本主義、批判西方現代社會，但不能就此認定它是落後的、前現代的，因為它本身也是整個現代性歷史環境下的產物。我們經常會說文化大革命是腐朽落後的、封建餘孽復辟，其逆歷史潮流與現代性對立，所以應該被全面徹底的否定。但文革時期的中國和六十至七十年代的歐美難道不是處於同一個時空之中嗎？明明大家的客觀時間是一樣的，你卻偏偏要認為中國是尚未進入現代化的、是需要「走出中世紀」的，這還不是你主觀上默認了西方歷史的標準、以某種西方中心主義的眼光看待中國問題？這種說法倘若你是初次聽到往往會耳目一新，甚至覺得頗有道理，但仔細想來還是一種訴諸情感的論證，或者是一種只對非西方的現代國家、個體有效的例外論——無非是強調我們很特殊。若是具體思量，每一個個體都很特殊，每一個國家都很特殊，只是這特殊是否足以使「人生而平等，有權追求自由幸福」的一般論斷喪失有效性？假如民主、自由、現代這些詞彙是由中國人發明出來的——權且讓我們相信西學中源論、《明夷待訪錄》中的民主觀念，我們在碰到這些語詞時是否還會感到尷尬與焦慮？為什麼我們對革命、階級、社會主義這些來自西方的概念就能欣然接受呢？如果中國人的文化身份會令我們對現代性及其主張的民主自由時刻保持警惕，這倒未嘗不是一件好事。啟蒙的本質是批判，而真正的批判首先是自我批判。真的啟蒙不應該畏懼、壓制任何針對自身的批判，而是應該把每一次反對當作檢驗自身的機會。

第三，中國的新啟蒙運動就是在呼喚西方資本主義的現代性。步入現代並不代表從此以後大家會過上幸福的生活，因為現代性本身就是一系列的問題和危機。這就是我們剛才也提過啟蒙的失語狀態。啟蒙迴避人的階級屬性和社會中的經濟關係，訴諸一種普遍的、人之為人的自由平等，這使得它在生活的沉重苦難面前顯得膚淺天真，面對資本市場時完全無能為力。只有資本市場還在運作，人的平等和自由就是一句空話——有錢的人總是比窮人擁有更多的資源和自由，不是所有個體都能享有平等的啟蒙條件，啟蒙了的現代人也還是要面臨權力、經濟上的不平等。

當然，啟蒙並不一定就和資本主義、市場經濟綁定在一起。比如洛克認為個人有權利合法地積累財富、佔有財產，但若他的積累超過一定限度，阻礙、威脅到了其他人的自然權利，那麼就必須對其加以限制。在現實中，往往是國家層面對富人等精英群體施行加稅。啟蒙與市場的關係要看具體語境，更不應該用簡單照搬的話語把所有贊同啟蒙的人士都當成資本主義的走狗。畢竟我們所有人都生活在資本市場的世界裏，這不應該成為誰的原罪。文化研究的不少學者都喜歡罵新自由主義、消費社會，自以為站在道德高地，扯着批判的大旗攻擊任何允許被攻擊的，但在現實生活中他們自己不就是安全、穩固地居於中產之上，駕輕就熟於權貴及市場、中國和西方之間嗎？虛偽比膚淺更令人可恥，後者可能真是力所不及，但前者卻是有

意為之。嘴上說要「多元包容、尊重他者」實際上卻黨同
伐異、權力爭鬥;手握「反思」、「批判」的空頭武器,
其實就是便宜自己行利己之事。我不是要求各位同學都一
定要做蘇格拉底或者魯迅,只是希望將來從這個專業出去
的你們別染上虛偽的毛病,偽士當去。偽善才是啟蒙和批
判的大敵,因為啟蒙的核心永遠是自我批判。你的批判有
沒有分量,不在於你所處的位置、你表演的姿態、你掌握
的修辭,而是你能不能真正把自己也加入到批判的對象裏
面去,能不能在實際生活中做到言行一致、一以貫之。

有同學問道:「啟蒙的現實與理想存在差距,但革命的
理想就都實現了嗎?革命不是留下了更加千瘡百孔的現
實?」你的反詰非常機智,如果是打辯論賽的話可以算加
分點。不過請注意,指出對方也存在類似問題並不代表自
身的問題就解決了 —— 如果你相信啟蒙和理性的話。非
理性的人只管罵對手,罵得漂亮可能就贏了。但一個理性
的人卻無法通過這種方法來宣告勝利 —— 你必須遵守規
則、講出道理才能過得了自己內心那關。同學問為什麼。
怎麼說呢,一個有理性的人遇上一個沒有理性的人,永遠
是有理性的人吃虧,因為後者既不在乎規則也不想同他對
話。講道理的人看起來永遠都很弱勢、受委屈、被不公正
地對待,但倘若他也變成一個不講理的人,就再也沒有人
捍衛理性與規則了。兩個沒有理性、不守規則的人在一
起,所能比的只有誰的拳頭大、誰更不要臉罷了。如果單
就輸贏而言,永遠是槍桿子裏出政權 —— 理性的寬容和

反思本身就是沒有強硬到底，變得比流氓更流氓或許才有一絲獲勝之機。但通過這種方式就算贏了又有什麼意義呢？堅持啟蒙理性的人會認為對錯要比輸贏重要，可在反對者看來，什麼是對、什麼是錯還不是由輸贏的結果決定的。請注意，不是你選擇理性、宣言啟蒙、追求民主你就有什麼了不起，好像大家都欠你似的——諸位同學應該盡力區分清楚究竟是自己真的認同某種理念、想要實現它才要求改變，還是因為覺得自己得到的不夠多、不受重視藉機發洩。所以秉持啟蒙理性不應該渴求自己被表揚、被額外補償，遵照自己認同的普遍規則去行事就意味着不對自己搞特殊，同時也意味着它不會影響你在現實中的勝敗局面。

其實我覺得，大家的疑問都可以歸結為這一個問題，那就是：如果拒絕啟蒙，我們還能選擇什麼？回到革命，這在現實中是不可能的——今天的中國不需要你去革命；即使在理論上可以設想，我們還是要面對革命勝利之後的問題——是回歸到傳統的日常生活（如韋伯所言），還是說要選擇永遠革命、繼續鬥爭下去？也有人嘗試在革命與啟蒙之外建立新的範式，比如抒情話語，但它還是可以化歸於這對矛盾——革命有革命的抒情，啟蒙有啟蒙的抒情。其實中國的反啟蒙論述也從未嘗試提供任何替代性、建設性的備選方案，它只是在說用不着追求啟蒙，人、國家、社會根本上說無法改變也不需要你去改變，放下包袱後你會發現其實一切都很好，大家生逢其時、熱淚盈眶。

如果一個人覺得和自己所處的時代格格不入，誰說就是時代出了差錯？難保不是他自己矯情、有病。

我再從個人上升到集體層面作點引申——啟蒙和反啟蒙的對立也體現在雙方之於公共空間的態度，是追求「文人共和國」還是相信「敵友政治學」。也就是說，獨立自由的個體如何參與到集體決策中呢？啟蒙思想家所設想了一種知識交互的公共領域，既包含傳統的廣場、咖啡館等城市空間，也涉及報刊書籍、網絡論壇等大眾媒介。每一個獨立的個體都能在其中自由地發表見解，參與到公共事務的討論中，合乎理性地論證及爭辯，彼此之間充分交流並學會妥協，在此基礎上才能形成盧梭所謂的「公意」（General will）。公共領域作為理想的交流平台，原則上不應該受到政府的控制及市場的影響，並且對於所有理性的個體一視同仁。也就是說，在這個空間裏的另一個人，並不必須是你的朋友或敵人，可以是和你完全不同的陌生人。只要他具備理性、願意遵守共同的規則（所謂自然法），他就有和你一樣的權利待在這裏發表言論、爭論交流。你不能因為覺得他不懷好意，或是他的觀點和你不一致，或是他講的話讓你感覺被冒犯而去打壓他。那句名言「我不贊同你的觀點，但我誓死捍衛你說話的權利。」它真正捍衛的不是你的權利，也不是我的權利，而是人之為人的一種普遍而根本的權利。啟蒙思想家對理想公共空間的推崇，其實就是用思想和言論去影響、改變社會，故也被稱之為「文人共和國」（Republic of Letters）。聽起來

就很書呆子氣。然而從反啟蒙、現代性批判的角度來看，這樣理想的公共空間過去不曾有過，將來也不會出現。因為現實中，他人對於我來說歸根結底是手段而非目的。自由平等是啟蒙製造的幻象，最重要的是誰掌握了權力、誰佔據了優勢的經濟地位。這就是卡爾·施密特強調的「敵友區分」。毛澤東也說過「誰是我們的朋友，誰是我們的敵人，這是革命的首要問題」。再追溯的話，《理想國》中的色拉敍馬霍斯（Thrasymachus, ?-399BC）聲稱正義是強者的利益，這應該是敵友政治學的母題。既然不存在理想的公共空間，那麼每一個蘊含不同話語的場所都是一個意識形態的戰場，每一個你身邊的陌生人都是潛在的朋友或敵人，早晚要進行你死我活的鬥爭。凡是贊成我的、和我利益一致的人就是朋友，凡是反對我的、妨礙到我利益的人都是敵人。所以你應該務實一點，趁早放棄幻想，準備戰鬥——團結朋友、打擊敵人，確保勝利。只有武裝起來的先知才會勝利。很大概率上反啟蒙的人講的是對的，特別是對應到現實中我們不得不經歷的勝敗遊戲，但還是未免讓人感到太可悲。我們好不容易從自然狀態下走出來，避免了一切人反對一切人的戰爭，越過了主人和奴隸的生死鬥爭，藉着理性與啟蒙去實現人的自由和平等，結果你現在告訴我這一切都是假的，只有權力和金錢才是真的；不論在任何時代，輸贏和勝敗都是不可避免的——有人統治就會有人被統治，包括我們在內的大多數人都屬於後者。不過話說回來，理性和自由本身就是新近出現的東西，與整個人類的歷史相比是非常短暫的。人為什麼就

一定要自由呢？我難道不能自由地選擇不自由嗎？為了所謂的自由值得嗎？這些都屬於現代性的超綱問題，自由是成為一個現代人的先決條件——無法撤銷、不可讓渡。但倘若放在現代以外的語境中，它們可能就成了真問題：比如涵蓋現代的長時段中，循環往復的時間裏；又或一個具體的微觀情境中，猶如卡夫卡筆下土地測量員 K——被置於某種無盡拖延的、不得要領的處境中，在這裏什麼都能做往往意味着做什麼都錯。僅就我們這週討論的主題而言，我認為，元歷史的敍述——民族神話、時代寓言等之所以能消解啟蒙與理性的意義，並不是它們有效地質疑、批判了自由；而是在這樣的敍述呈現中，人太渺小了，渺小到只是繼續存在下去就是奇蹟，也渺小到讓你喪失了對自由的熱愛和渴望。

現代小說的「改編熱」

我們今天的課程時間好像都快用完了，但還沒有進入第五代導演的電影改編作品。這可能是我的偏見，但我確實認為大家弄清楚上世紀八十至九十年代的啟蒙與反啟蒙這樣一條線索，能夠真正幫助你去賞析、思考任何一部此一時期的電影。另外，雖然第五代導演及其作品現在幾乎沒什麼人去做研究了，但它們曾經紅極一時，所有電影都被不同的學者分析過很多遍，比如《黃土地》（1987）中極端的攝影構圖、《盜馬賊》（1986）透過層層疊化來渲染超越的宗教氛圍、《紅高粱》（1987）的弒父儀式、《孩子王》

（1987）呈現出文化與生命、歷史與自然的對立困境，以及這些人共同熱愛的大遠景、大特寫、鏡頭空間、色彩修辭等等。這一類的賞析批評我就不重複了，建議大家自己先看先思考電影本身再去參照他人的研究，不要把別人的評價當現成的答案，而是盡力去和他們對話交流。我為這節課推薦的的四部電影是謝晉的《芙蓉鎮》（1987）、吳天明的《老井》（1986）、陳凱歌的《黃土地》、以及張藝謀的《活着》（1994）。它們都是這一時期的文學改編電影作品，也呈現出不同的代際特徵，故希望大家能去思考它們在各自的敍述脈絡、影像空間裏是如何去呈現個人與時代的關係。由於時間關係，我在這裏只比較闡釋《芙蓉鎮》與《活着》，我的論點是：《芙蓉鎮》裏「像牲口一樣活下去」和《活着》中為了活着而活已經是不一樣的活法，啟蒙走向了自身的反面，時代中掙扎的個體化身成了時代精神，為了繼續活下去曾經的一切也就被諒解、被許可了。

《芙蓉鎮》講的是鎮上的「豆腐西施」胡玉音和丈夫靠做小買賣，勤勞致富，卻惹來了國營飲食店經理李國香的嫉妒。這嫉妒也部分源於胡玉音所散發出的更多未受雕琢的性魅力。隨着四清運動的到來，像李國香這些掌握了權力的人藉機將胡玉音夫婦打成富農，沒收了財產，胡的丈夫也被逼自殺了。緊接着文化大革命開始，胡玉音被罰和右派知識分子秦書田一起掃大街。兩人患難之中有了感情，向上級申請結婚卻被判刑。秦書田被

判了十年，胡玉音獨自將他們的孩子撫養長大。終於等到文革結束，秦書田歸來，兩人重新過上了正常的日子。而那些痴迷於運動、熱衷於權力的人，有的瘋了，有的繼續高升。謝晉的苦難敍事是乾淨而克制的，頗具隱喻意味的構圖、對比強烈的剪輯以及恰到好處的道具符號——這些形式元素並未有像第五代導演的電影中那樣自成體系、令人眼花繚亂，它們依舊是為講述故事，表現人物本身及其命運而服務的。像任何一部講述文革、暴露創傷的作品那樣，《芙蓉鎮》也是將性的張力與政治鬥爭串聯在一起。但它所表現的性就是性本身，是人的生理需求和基本權利，用電影中秦書田的台詞來說就是：「我們黑我們壞，可我們總算是人吧！就算是公雞和母雞，公豬和母豬，公狗和母狗，也不能不讓它們婚配吧！」性在這裏成了個人抵抗時代和政治的最後保留地。同理，胡玉音的豆腐生意，從發家致富到被迫倒閉，最終失而復得，也是對個人自然權利的肯定和捍衛——我憑什麼不能佔有我合法所得的勞動財富呢？食色性也，當時代把人逼迫、壓縮到最低限度時，拋開一切的政治符號、隱喻修辭之後，他也還是要有物質需求和性愛慾望。如果一場政治運動要連人最基本的這兩樣東西都否定掉，那出問題的不應該是掙扎求存的個體，而是這場運動本身。黑暗中的溫馨之光不是因為人有多麼偉大，而是真實的人就是這個樣子，「學着過點老百姓的日子」。胡玉音和秦書田的悲劇是由一次次政治運動造成的，他們的生命意識與生存意志就是單純個體得以

熬過扭曲時代的憑藉。當秦書田喊出那振聾發聵的「活下去，像牲口一樣活下去」的著名台詞時，我們被打動了。大家想想，作為觀眾的你是為了什麼而感動呢？是為了這苦難的生活本身，還是他們的求生意志？我覺得都不是。我們之所以會感動，是因為我們知道今天像牲口一樣活下去，是為了有一天不會再被當成牲口對待。像牲口一樣的生活本身不值得被讚頌，活着只是時代中的個體所能握住的唯一的武器。《芙蓉鎮》對文革的批判與反思，正是在於設置了這樣一種對立，時代潮流、政治歷史是外在於個人生命的。有同學問那什麼是內在於呢？比如這樣一種闡釋：雖然秦書田和胡玉音受制於所處的時代，政治運動帶給了他們創傷與不幸，但也正是因為這些運動和迫害兩個人才能走到一起，並且最終過上了幸福的生活。從這種角度來看的話，好像一切也沒有那麼糟。甚至於他們是不是應該感謝這些政治運動、感謝所經歷的苦難呢？你們會不會這樣想？你當然可以這樣想，對文本作出任何一種解讀都是你的權利。但我認為，這部電影本質上強烈拒絕這種闡釋，它將人貶斥為牲口、降低到極限就是為了顯示這種宏大敍事、辯證思維的荒謬。會說這種話的人，大概就是電影中高高在上的李國香等人，表面上說為人民服務，實質上行盡惡毒之事，還不忘教導老百姓要學會感恩。這種闡釋就是我們習慣上把辯證法普遍挪用、無限泛化，認為再壞的事情也會有好的一面——至少可以當個反面教材，至於人生那更是禍福相依、悲喜無常。所以這種闡釋恰恰和

張藝謀改編的《活着》是相容的。

《活着》這部電影至今不能在內地上映恰恰説明做審查工
作的有關人員看不懂電影。儘管這部電影反映了 49 年以
後土地改革、大躍進、文革等一系列內容，意圖卻不在
批判或控訴，而是借助影像的力量將歷史（偶然）塑造
成自然（必然）——這也正是羅蘭·巴特所謂神話／迷思
的運作方式。它應該是張藝謀最好的作品，我也不否認
自己在觀看它時仍會被打動。但我一直都對它保留了某
種困惑與不安。通過比較原著小説和改編，以及把它和

《活着》電影海報

《芙蓉鎮》放在一起思考，我才漸漸地釐清了我的這種感受。簡單講，《活着》如果能上映，不僅不會對政治現實有任何負面影響、也不會引起人們對歷史的反思，反而可以成為協助維穩的雞湯——人們通過對影像苦難的宣洩與淨化（Catharsis）只會更加珍惜自己的生活，無論是非常美好還是多麼不堪的生活。活着為自身提供了最堅實的合法性，即使你說不清楚活着的意義也沒關係，因為你知道活着高於一切，只要能活着就夠了。我在這裏並不是要爭論這種觀念的對錯，而是想向大家展示電影的這種觀念是如何消解啟蒙之意義的。如果你不認為《芙蓉鎮》中的活着和《活着》中的活着有什麼不同，那麼你就無需聽我接下去的推論。

我前面說過，第五代導演的電影對啟蒙的消解不是它真的批判了自由、民主，否定了個人主體，反而恰恰是把個人又放回到一個神聖的虛位。這看起來是對個體／自我的拔高，但卻抹殺了每一個獨特個人最寶貴的不可還原性。你會發現這些電影無法再單純地去講一個一個人的故事，你也不可能在觀賞電影時看人是人、就事論事，因為你知道所有的故事、情節、道具、符號都有所指，指向個人背後的民族與文化。所以儘管他們依然關注人的生存問題、情慾張力，但對其是一種泛歷史化的隱喻處理；人的故事開始淹沒於個體生命史、家族史、乃至地方志的敍述形式；有人活着才有歷史，歷史就是人在活着，像文革這樣的災難只不過是這種宏大的、宿

命論式的歷史洪流中難免的插曲。一方面，個人非常自然地成為時代象徵、民族隱喻；另一方面，苦難不只是某一時代的悲劇、某幾次政治運動的後果，苦難是普遍而永恆的。你會遭遇不幸或許是有原因的，或許純粹只是太倒霉，但人會遭遇不幸是亙古不變的事實與真理。從歷史的角度看，普遍的個體在任何時代、任何地方都會遭遇不幸與苦難。人有悲歡離合、月有陰晴圓缺，你會去糾結為什麼月亮偏偏今天不圓嗎？同理，碰上文革、在運動中遭罪了人是不幸的，但沒有文革，也大約會有個什麼「武革」之類的東西。糾結沒有意義，因為你拿時代沒有辦法；反思不起作用，因為苦難總是會再來。活着不是有所期待，而是一味地接受；不是你為了什麼而活着，是活着使你成為你自己。余華在小說序言中說「人是為活着本身而活着的」，張藝謀的電影算是他自己對這句話的理解。還是舉幾個例子吧。

第一，影片對小說最顯眼的改編就是引入了皮影戲這個道具。皮影戲成了全片的核心隱喻，對應着福貴不同的人生階段，是幫助我們理解整個故事進展的引子，但它本身就是民族文化以及歷史傳統的象徵。張藝謀的電影中經常有這種代表民族文化的重要道具，你也可以把它當成是方便西方觀眾看懂故事的中國元素。最淺顯的意義上，它傳達出人生如戲的寓意，達成文本內外的相互指涉。但皮影戲在影片中所起的真正作用遠遠超過了這種常規解讀，它不斷提醒你所謂「戲外人」本來亦是「戲中人」，這點不僅

適用於操弄皮影戲的福貴，也適用於所有觀看這部影片的觀眾。正是靠着這一層一層的聯結，個人的命運與歷史輪迴重合了，福貴的不幸不只是他個人的遭遇，而是一種普遍的境況從過去到未來一直存在。

第二，福貴和龍二兩次人生的對調也讓我們印象深刻。電影中福貴慶幸自己把地產輸給龍二得以逃過一劫，不停地和家珍確認自家被劃的成分，說出了這樣一句台詞：「貧民好，貧民好，什麼都不如當老百姓。」恰恰是這句話，在我第一次觀影時就刺激了我，我當時就想這應該是張藝謀加上去的，小說裏不會有這樣的表述，果不其然。小說裏福貴針對這件事是怎麼想的？他的總結是該死沒死，戰場上撿回一條命，龍二又成了自己的替死鬼，可見是自家祖墳埋對了地方。「這都是命」，用不着自己嚇唬自己。我覺得這才是符合福貴這個角色講出來的話。塞翁失馬、福禍相依，作為對自身生命遭遇的妥協、容納是再正常不過的事情，但覺悟上升到「當老百姓最好」就有問題了。難道是因為老百姓的身份福貴才從苦難中僥倖逃脫？還是說恰恰是因為老百姓的身份福貴才要去承受這一切的苦難？在任何時代，每一個普通的老百姓都是最受苦的個體，難不成你真以為他們要比在其之上的權貴們更幸運嗎？福貴所謂「什麼都不如當老百姓」和秦書田說「老百姓的日子也容易，也不容易啊」根本是相互對立的表達。雖然可能有點誅心之論，但我認為這就是自我麻醉、是意識形態的撫慰作用。魯迅說「迷信可存，偽士當去」。前

者是指小説中的福貴，後者可能就是電影改編裏夾帶的這些東西了。

第三，電影還對一段著名的台詞進行了巧妙的改編。福貴説：「雞長大了變鴨，鴨長大了變成鵝，鵝長大了變成羊，羊長大了變成了牛⋯」小説裏這本來是福貴的父親跟他解釋自家發達致富的歷史，而這爺倆敗家又把雞都給搞沒了。電影中，當他説出這段話時，他的兒子有慶和孫子饅頭分別問過福貴：「那牛長大以後呢？」他第一次的回答是「那就實現共產主義了」，第二次則是「那饅頭就長大了。」這體現了福貴經歷過大躍進、文革之後的轉變，也有論者認為其傳達出電影對時代的反思。我恰恰覺得並不涉及反思與批判，只是又一次對活着意義的幻滅。若説這部電影沒有對政治歷史的反思、批判也是不公允的，比如電影設計鳳霞難產而死是源於文革中被紅衛兵打倒的老醫生無法去醫治，這就有很強烈的諷喻性。我並非苛責張藝謀沒有按照我想要的方式去反映苦難、批評政治，我感興趣的是電影對苦難的消解——無論有意無意，都和反啟蒙的邏輯達成一致。苦難在《芙蓉鎮》那裏是人為的悲劇、時代的錯誤，你可以找到理應擔責的對象雖然他們可以逃脱懲罰、不用負責；苦難在《活着》那裏成了某種歷史宿命似的自然規律——人只要活着就會碰到這些事情，哪怕是那些直接造成福貴及其家庭不幸的人，他們也顯得非常無辜——雖然時代就是由被時代裹挾的個體構成的神話。秦書田

看得懂一切，只是他不説，所以他選擇「有時是人有時是鬼」；福貴不會去反思、甚至去理解這一切不幸，因為思考這件事除了服務於繼續活下去之外在這部電影裏沒有任何意義。所以福貴面對同一問題兩次不同的回答，正印證了活着的意義要讓位於活着本身。不僅是共產主義的理想在活着本身的輪迴不息中幻滅了，它的對立面和替代品也同時一併幻滅了：自由民主不就是另一個騙局嗎？既然啟蒙終會成為神話，自覺亦是自欺，你一個渺小的個體除了珍惜自己的生活外操心那麼多幹嘛、又能改變什麼呢？所以好好活着，比什麼都重要。這也就不奇怪八九十年代文化熱、新啟蒙的夢醒之後，人們如此快速地進入到務實的生活中，主張物質利益、滿足消費需求。至於啟蒙和反啟蒙則被一種實際的相對主義涵蓋了——它們從一個「是不是」的問題轉化成了「信不信」的問題。你有你的觀點，我保留我的看法，只要大家都能好好活着，誰對誰錯再也不重要了。

文學改編電影之三

1930 年代的
抒情記憶

上周我向大家梳理了八十年代文化熱現象背後的啟蒙與反啟蒙論述，也是在這個脈絡下去理解第五代導演有關當代文學作品的電影改編。有同學課後留言說《活着》的電影改編比小說更好，前者結構緊湊、蘊含希望，後者一連串的死亡過於戲劇化、為苦而苦，認為我對電影改編的評價過低。我完全尊重你的看法，一代人有一代人的作品，一代人有一代人的讀法。我只解釋兩點。第一，批評不等於打壓或抹殺。我並沒有否認電影自身的藝術價值，我也沒有在自覺和自欺之間區分高低，我甚至覺得高貴的謊言可能更有美感、更有效用——它才是生活的真實。儘管每個人在日常生活中都會受制於意識形態，但這並不妨礙大家在閱讀、分析時能夠勾勒出意識形態的建構與運作。只不過我們需謹記，那些自鳴得意的創見也可能只是另一種形式的自欺欺人，這點對誰（包括我在內）都一樣。第二，倘若你覺得余華的小説過於誇張、過於戲劇化，可能並非是文學創作的問題，而是我們無法接受這種「過於反常」的歷史——畢竟大家包括我在內都不曾親歷過土改、文革這些政治運動。所以如果大家覺得有些事情不可思

議、圍繞這段歷史的敍述過於戲劇化，也可能是我們有幸
錯過了那個時代，幸運的無知罷了。持有一種存在主義式
的人生感悟本身並沒問題——比如認為「痛苦才讓人有
活着的實感」，「擁抱不幸，以頭撞牆」，「人為勞碌而生，
如同火花向上飛揚」，但它們不應該、也不可能為任何歷
史事件、政治權力提供合法性的辯護。

那麼面對這一由自覺和自欺、啟蒙與反啟蒙主導的歷史輪
迴，存在於其中的個體，除了選擇默默承受一切而活着的
狀態之外，是否還有其他的可能呢？我們今天將要探討
的就是在革命和啟蒙的敍述之外，可能存在的第三條道
路——抒情。有關抒情的論述源遠流長，但其在中國現
代文學、文化等研究領域中的勃興多半歸功於王德威老
師。本來所謂抒情是關涉中國傳統詩學和西方浪漫主義的
一種形式風格，但王德威老師致力於將其提升為破除啟蒙
和革命二元對立的、有關中國現代性的第三種論述典範，
同時作為一種中國文學的批評方法來和西方文學中的史詩
傳統相對應，最終成為一種個體的生命詩學幫助其抵禦歷
史時間的輪迴。寄予於抒情的此番努力能否成功，固然也
是見仁見智的事情。我個人覺得抒情作為一種論述途徑的
意義不在於其能否成為現代性的範式亦或中國特有的批評
方法，而是它確實給困於歷史中的個體在革命和啟蒙之外
提供了一個選項，讓那些無法進入公共空間又不願墮入敵
友之爭的人有了一個安身自處的場所。

抒情路徑不僅本質上排斥意識形態、抗衡歷史話語，常常也和理性論證顯得格格不入，這就導致了關於抒情的學說總是看起來繁雜不清、主觀性強、且呈現出支離破碎的狀態。所以我們要明確談論抒情就是一件明知不可為而為之的事，也不能迴避自身的情緒和偏見——談情總是會付出代價，被人指責在所難免。我所指的那些帶有抒情特徵的小說和電影，其實就是文本的敘述功能讓位於其中的情感表達。它還是在講故事，但這些故事無法用純粹敘事的角度去解讀——弄清楚其中的矛盾衝突沒有意義，把情節還原為事件也無助於我們理解全局，我們也別妄想從中獲得任何道德教誨或理論信息，它需要你去感受、去體會。然而，正如關於抒情的論述可能並不具有抒情特性，個體生命的抒情在歷史與時間的沖刷下可能再次化歸為話語和符號，故而文本的意義並不對所有讀者開放——抒情是有選擇性的。有些令你感到情感共鳴、生命交流的小說和電影，在他那裏可能只是堆砌的修辭、無聊的囈語——抒情講求緣分。就像路德維希·維特根斯坦（Ludwig Wittgenstein, 1889-1951）認為哲學並不解決問題、不提供意義，只是一種治療，抒情也無非是種自我治療——它是藉由文學去處理歷史和時間對個人造成的病症與不適，而每個人的藥方各不相同。

這學期選取的例子是沈從文。我個人覺得王德威老師的抒情研究完全是圍繞沈從文建立起來的，陳世驤（1912-1971）、普實克（Jaroslav Průšek, 1906-1980）等人的理論

其實只是輔助;沈從文也是他筆下最精彩的個案研究——王德威老師擅長於將人性情感中的纏綿悱惻、幽暗變換以具象化的方式展示給讀者,所以他講沈從文是恰到好處、相得益彰。除此之外,在現代文學部分這門課之所以用沈從文替代之前講過的張愛玲,是因為我發現在香港這個地方,大家都很容易看懂張愛玲,不用經過什麼指引就能沉溺在祖師奶奶筆下的蒼涼世故、愛恨狡黠中不能自拔,但卻愈來愈難以欣賞沈從文描繪的那個前現代的精神家園。我接觸過的香港中學生,凡是學過《邊城》的無不吐槽這個故事不合理。他們普遍的槽點就是認為翠翠的不幸是自己做造成的;其次不理解大老、二老怎麼就如此輕易喜歡上翠翠、付出慘重的代價到底圖個什麼;最令我驚訝的是,很多中學生認為翠翠的結局若不是像她母親一樣自盡,就是淪為河街上的妓女。因為現在的小孩想問題非常現實,他們覺得二老多半是回不來了,別人的照顧不可能長期持續,像翠翠這樣一個弱女子沒有背景、沒有能力要想生活下去只有出賣自己身體這條路。大概因為這些中學生從來都生活在現代化的都市裏,習慣於用僅有的生存經驗、資本主義社會的標準去比附、衡量《邊城》裏的世界。但這樣一種現實的、功利式的解讀並不適用於沈從文的小說——它們多半是一種抒情傳奇。《邊城》中的人物無法從環境中剝離出來去理解,追究誰對誰錯對於故事來說並不重要,你也不能僅僅把它當成是一個三角戀的故事——這裏面沒有 CP,沒有輸贏,甚至可能沒有愛情。在這樣一個世界

裏，人的愛憎要勝於生存算計，真心不能保證成功，有
情會令你更為悲傷，但即使如此，這一切依然美好，令
人神往。

我本來計劃是將《邊城》的小說和 1984 年的電影改編進
行一個比較閱讀，但備課時發現浸會大學的黃子平教授
半年前發表了篇文章，題目就叫「沈從文小說的視覺轉
換」──非常具有創見、材料也極為豐富，建議大家直接
去閱讀這篇文章。我們就在他搭建的框架內，重點探討
《蕭蕭》、《邊城》這兩篇小說及其八十年代的電影改編作
品。問題是，目前為止沒有一部沈從文作品的電影改編
令人滿意──它們也許能以視覺化的方式再現田園詩般
的湘西世界，卻始終無法傳達出沈從文筆下的那種抒情
特質。那有沒有一部中國電影較好地傳達出了這種所謂
的抒情特質呢？大家首推的就是費穆導演的《小城之春》
（1948）。雖然它和沈從文的小說沒多大關聯，但很多論
者皆以為兩者在抒情特徵、藝術氣質上相互輝映、彼此流
注。我們最後會在一起觀賞這部電影，看看它為抒情論述
帶來的諸種可能以及揭示出的界限所在。抒情是一劑藥
方，但是藥三分毒。沈從文和《小城之春》在上世紀八十
年代被重新發現、重新評價並非偶然，抒情恰恰是在抒情
沒落的時代又被人召喚、賦予重要性──仍然逃不脫歸
為自欺／自覺的命運。抒情總是指向過去，因為未來需要
你去相信、去開拓。有情的過去肯定是被美化過了的，而
我們之所以為情所動，多半是因為意識到自己再也回不去

了才割捨不下。至於每個人抒發的是真情還是假意，永遠只有自己心裏清楚。

沈從文的抒情論述

各位同學對沈從文的生平想必非常熟悉，我也就不贅述了。他在上世紀二十年代蜚聲文壇，三十年代時風頭無兩，大概只有四十年代的張愛玲能與其比肩。他營造出的湘西世界，使得鳳凰成為現代文學史中最耀眼的一座古城，至今也是印證文學書寫地方、地方成全文學的絕佳案例。要注意的是，沈從文書寫的鄉土中國其實是處於生存問題之外的。換言之，他比八十年代那批尋根文學更早地將鄉土從落後傳統的範式中解放出來，上升為精神家園。他筆下的人物當然也飽受貧窮、戰亂等災難的折磨，但驅使他們行動的不是生存意志、不是食色這樣的本能慾求，而是人之為人的一腔愛憎。即使不知時事、不懂文墨，這些鄉土世界中的個體也擁有優美健康的生命體驗和完整的審美感知力。五十年代的美學大討論，有些庸俗的唯物美學家提出過一個說法，農民不能欣賞大海的美麗，因為他們的生活充滿苦痛、時刻被資本主義剝削壓榨。如果農民在苦難中還能認同自己的生活、甚至超脫其上去欣賞自然的美麗，那就激發不了反抗性，革命隊伍快要沒人了。雖然沈從文沒有也不敢參與此番討論，但我猜他內心裏對這種「城裏人」、「啟蒙者」居高臨下的論斷是嗤之以鼻的。這也就不難理解，沈從文的作品會被左翼正統視為「反革

命文學」，本人也被郭沫若點名是「桃紅色作家」。他曾有過兩次自殺未遂的經歷，1949 年之後基本封筆，後來鍾情於文物研究，特別是古代的服飾與器物；但作為作家的沈從文在八十年代重新受到追捧，很多作品也被改編成電影登上銀幕。

大家中學階段都有讀過沈從文，但我建議各位不妨從《我的教育》（1929）、《從文自傳》（1934）入手，懷着你們的感悟和心得再重讀那些你們熟知的作品，一定會有新的體會。我之前說香港的中學生讀不懂《邊城》，但坦白講，我中學時也未能欣賞沈從文——覺得這就是一篇文字優美但軟綿綿、悵惘初戀的純愛故事，不深刻、不厚重、不能起到攖人心的效果。現在想來錯得離譜，或許是因為少年不識愁滋味、或許是因為中學階段讀小說重點都放在故事情節上面。導致我對沈從文態度轉變的直接契機是他那些關於砍頭、關於生命如何被侮辱、被損毀的文字——這也是受惠於王德威老師的研究。我這才意識到沈從文的抒情書寫並不膚淺，邊城也不只是一個單純美好、桃紅色的舊日幻夢；當他感嘆天地之中有大美時，生命與死亡、喜悅與悲憫是並行不悖的；他所執着的人性情感之可愛不是搭建在言辭之上，而是它真的會受傷也會傷人。接下來我會從「人生的形式」、「有情」與「事功」的對立、以及「抽象的抒情」這三個方面來闡釋沈從文的抒情論述。

（1）人生的形式

沈從文在 1936 年出版了一本自選集，即《從文小說習作選》。在序言中，他對自己的文學創作有這樣一番總結：

我要表現的本是一種「人生的形式」，一種「優美，健康，自然而又不悖乎人性的人生形式」。我主意不在領導讀者去桃源旅行，卻想借重桃源上行七百里路酉水流域一個小城小市中幾個愚夫俗子，被一件普通人事牽連在一處時，各人應有的一份哀樂，為人類「愛」字作一度恰如其分的說明……這種世界雖然消滅了，自然還能夠生存在我那故事中。這種世界即或根本沒有，也無礙於故事的真實。

這段話經常被人徵引，但重點無不放在人生人性以及修飾它們的那幾個形容詞上面。但我覺得這段話中的兩個關鍵詞其實是「形式」和「真實」。為什麼是人生的形式而不是內容呢？我們每個人的人生經歷各不相同，彼此的愛恨喜好也千差萬別，但我們總會面臨同樣的難題、類似的選擇——這些普遍而永恆的人之境遇就是所謂的形式。「人生代代無窮已，江月年年只相似。」這句詩表面上是說人生短暫，江月永恆。但你真正讀懂它的話就會發現，永恆的不只是江月，還有一代代人、不同的個體在凝望、觀賞月亮時抒發出的情感——人無法適應時光流逝的無限傷感。不是江上清風、山間明月這些物體本身，而是藉由得之為聲、遇之成色、發之有情的經驗行為將不同時空中的

有限個體聯繫在了一起。我們生活在現代社會，科技極為發達、生存環境已有了很大變化，但唯獨在情感方面我們與千年前的古人依舊是相通的——不論是人與人之間的親情、愛情、友情，還是個人的傷春悲秋、懷才不遇、離別相思等等。在中國文學傳統中，《古詩十九首》差不多就已經把關於人生形式的抒情體驗給窮盡了。這意味着從此以後你可以借助新的材料、不同的組合變換方式進行抒情，但你很難改動或者更新這些形式。「形式」這個字眼很重要，和後面要談的「抽象」形成對照。當沈從文說自己是要表現人生的形式時，我們就該明白像社會的記錄、現實的衝突、新的經驗之類的要素不會在他的小說中佔據顯眼位置。然而沈從文的抒情也不是要回到過去、在歷史中尋求慰藉。這點我們可以從所謂的「真實」來理解。他說，這種世界雖然消失了，但還能存在於他的故事中。這句話很好解讀，即他寫的東西就算現在找不到、消失了，但曾經有過，那就不該受現實的制約，因為其含有一份歷史的真實。但他接着說，即使這種世界根本沒有，也無礙於故事的真實。一個完全沒有存在過的世界如何能保證其間故事的真實呢？我們說真實的時候，或者是指其符合現在的事實，後者是指其符合過去的歷史。那麼沈從文所謂故事的真實，理應符合的就是人生形式；這也說明人生的形式要高於過去和歷史，它還指向未來與永恆——這才是「真實」的真正含義——不僅不受現實的制約，也完全可以超越歷史。對沈從文來說，情感是人生的形式，歷史是人生的內容，文學則是人生的意義。不是現實或歷史

要為他的文學世界提供擔保，而是他的作品使這樣一個世界得以可能並將超越現實與歷史而存在下去。沈從文此一時期的抒情論述無疑是野心勃勃的，其要和現實與歷史抗衡，力圖達致「照汗青」的不朽。就像他在《湘行書簡》（1933 年）裏說的一樣：「……説句公道話，我實在是比某些時下所謂作家高一籌的。我的工作行將超越一切而上。我的作品會比這些人的作品更傳得久，播得遠。我沒有方法拒絕。」

（2）有情與事功

1952 年，被迫要求參加土改運動的沈從文在一封家書裏透露自己在偶然閱讀到《史記・列傳》時又對情有了新的領悟。此時的沈從文經歷了自殺未遂、創作封筆，很難想像他在面對歷史時還有那種超越其上的野心和自信。一般人談及歷史，總是為權謀鬥爭、成王敗寇、真真假假等面向所吸引，以史為鑑可以明得失，落腳點還是在得失功過上。可沈從文卻從歷史中讀出了無以排遣的寂寞，所謂中國歷史的一部分正是情緒的發展史。這意味着他承認自己終究是歷史中的個體，那因自身挫敗、無人理解而引起的痛苦寂寞，是文學經驗中最古老的主題之一。他進而將這種所謂「情緒的歷史」提煉為「有情」和「事功」的對峙並存：

這種「有情」和「事功」有時合而為一，居多卻相對存

在，形成一種矛盾的對峙。對人生「有情」就常和在社會中「事功」相背斥，易顧此失彼。管晏為事功，屈賈則為有情。因之有情也常是「無能」。現在說，且不免為「無知」！說來似奇怪，可並不奇怪！

「有情」作為「事功」的對立面，必然總是和痛苦不幸、失敗寂寞聯繫在一起。有情者，無能、無知甚至無用。大家應該對這種論調非常熟悉，想想當今社會特別是網絡上對文科生持有一種普遍的嘲諷與輕蔑，無非是說你們學的東西有什麼用，你們在社會競爭中總是顯得很弱。他們說的其實也沒錯，我從來不會想去反駁，甚至也不喜歡一些搞文史哲的人拿什麼「無用之用」來辯解。那些多愁善感、同理心和共情能力更強的人自然接受不了狼性文化，也不擅長鬥爭；從來都是無情之人容易在競爭中獲勝、達成目的。反過來看，情對所謂社會上的強者也有一絲不屑，偉大的文學總是對「事功」含有某種敵意。于連·索萊爾、弗雷德里克·莫羅、拉斯柯尼科夫、蓋茨比、賈寶玉，如果這些人最後都得償所願、功成名就、有情人終成眷屬，那這樣的作品一定無法像它們現在一樣打動你。「有情」的意義既無法透過事功來衡量，也不能用説理論述來證明；只要人還執着於成功和勝利，只要他不曾體會過被眾人遺棄的落寞，他就不可能從內心深處承認情的價值。雖然沈從文與司馬遷筆下一個個鮮活的人物實現了共情，也可以説是從歷史中獲得了慰藉，但在面對歷史與當下、集體與個體的選項時，他依然選擇了後者。事實上，

有情者的失敗與無能，通常不是緣於自身的缺陷，而是堅持自我付出的代價。這封家書最令我感動的是後面這段話：

年夜在鄉場上時，睡到戲樓後稻草堆中，聽到第一聲雞叫醒來，我意識到生命哀樂實在群眾中。回到村裏，住處兩面板壁後整夜都有害肺病的咳喘聲，也因之難再睡去，我意識到的卻是群眾哀樂實在我生命裏。這似乎是一種情形又是兩種情形。

我們可以試想，當沈從文被迫要求參加政治運動時，組織的意圖多少是希望他泯滅小我、實現大我，放棄個體、擁抱集體，順應歷史潮流。可他經此一役，最終肯定的還是那個個體的我。因為意識到自己的生命哀樂在群眾中，所以他也試圖改造自己——自我只能存在於社會和歷史之中；同時又領悟到群眾的哀樂在自己生命中，所以這種改變也是一種不變——社會和歷史同樣也不能脫離自我而存在，否則的話，還有什麼意義呢？偶然閱讀到的《史記·列傳》拯救了陷於歷史運動中的沈從文，而沈從文的抒情解讀也拯救了司馬遷筆下每一個鮮活的生命——有情的歷史是藉由他這獨一無二的個體方得顯現。曾經指向人生形式的抒情現在又返還到了個體生命身上。與之前不同的是，那個令沈從文放棄不了的自我個體，不再是拿來和群眾區隔的標誌，不再是與現實對抗的武器，也不再是企圖超越歷史、憑藉文學藝術追求永恆的主體，而是

容納、化解這一切的終極載體（《邊城》開頭 1934 年的「題記」和 1948 年的「新題記」前後差異也印證了這一變化）。有情的歷史就是與每一個有情個體的邂逅。

理性的個體就是笛卡爾的「我思故我在」，是現代哲學的認識論基礎。笛卡爾想找到確定的真知識作為哲學的基礎，提出普遍懷疑的方法，即對世間一切進行懷疑直到我不能懷疑了為止。夢的論證說明感官知識不可靠，現實與夢境無法從內容上區分，可即使我在夢中，我也不會夢到 1+1=3，三角形有第四條邊。然而這種看起來更可靠的數學知識，可能只是一個強大的惡魔無時無刻對我的欺騙——1+1 就該等於 3，由於惡魔的干擾，我只能想像出 1+1=2 這樣一個結果。就算我一直在被這個惡魔欺騙，導致我所有的懷疑、所有的思考都是錯的，唯獨我在思考這件事本身是惡魔無力欺瞞、無法改變的事實。這個正在懷疑、思考的我——理性的個體是不能被懷疑的，也是現代哲學認識論轉向的出發點。這裏隱含的前提是認識／思想必有主體，但這個主體並不必然是個有血有肉的我，甚至不需要是自我，只是一個思想的存在者即可。理性的個體不用經由他人，只需通過內部反思就能建立起自身。

有情的個體不是這樣一種僅靠我就能建立起的反思型自我。不同論者為其找來了很多理論資源——比如德國的浪漫主義、伯格森的生命哲學、晚明的情至和情教說等等，我覺得這些和沈從文講的東西關聯不大。有情的個體

最重要的特徵是其必須和另一個個體建立聯繫，是一種走向他者也為他者敞開自身的個體自我。故而從形態上看，更像是列維納斯（Emmanuel Levinas, 1906-1995）的個體論述，即從自我個體的本性上看，那個作為他人責任者的我要先於作為認識的能動者的我。我還是用具體的例子來說明。列維納斯發現在自我確立的問題上，哲學是被文學著了先鞭——小說家塞萬提斯更早地描繪了笛卡爾設想出的魔鬼論證，他對此有精彩的闡釋。《堂吉訶德》（*Don Quixote*, 1605）第一部第 49 章裏，騎士發現自己被魔鬼附體，失去了一切知性，整個世界包括自己都被困於魔法的陷阱中、無法逃脫。被囚禁在魔法迷宮中的堂吉訶德，不就是笛卡爾筆下無時無刻為惡魔所欺騙的自我嗎？堂吉訶德意識到自己中了魔法，也從內心深處接受了這一無力改變的處境，可一想到此時世間還有那麼多人在受苦受難、在眼巴巴地期盼着他去拯救，良心的沉重感使他無法逆來順受、得過且過，而是掙扎起來衝破這一牢籠。幫助堂吉訶德走出欺騙狀態的不是懷疑精神，不是自我反思，而是一種對於他人的責任感。所以列維納斯認為，堂吉訶德以一種不同於笛卡爾的方式確立了個體自我。懷疑總是針對既有的東西去懷疑，有所相信才能有所反思，故而在自我的深處是一種原始的接受，其要先於任何的感受與認識。列維納斯看重的是此種個體之於他人的倫理責任，沈從文在意的則是個體之於個體的雙向情感交流——不論是我之於他人的責任，還是他人施加於我的羈絆，都必須在我的個體生命中實現，由此就走向了抒情論述的第三個

階段。

（3）抽象的抒情

生命在發展中，變化是常態，矛盾是常態，毀滅是常態。生命本身不能凝固，凝固即近於死亡或真正死亡。唯轉化為文字，為形象，為音符，為節奏，可望將生命某一種形式，某一種狀態，凝固下來，形成生命另外一種存在和延續，通過長長的時間，通過遙遙的空間，讓另外一時另一地生存的人，彼此生命流注，無有阻隔。文學藝術的可貴在此。

事實上如把知識分子見於文字、形於語言的一部分表現，當作一種「抒情」看待，問題就簡單多了。因為其實本質不過是一種抒情。特別是對生產對鬥爭知識並不多的知識分子，說什麼寫什麼差不多都像是即景抒情，如為人既少權勢野心、又少榮譽野心的「書呆子」式知識分子，這種抒情氣氛，從生理學或心理學說來，也是一種自我調整，和夢囈差不多少，對外實起不了什麼作用的。

——《抽象的抒情》（1961）

沈從文的這篇未竟之作是他對於抒情所作的最後論述，至此以後，抒情從語言文字處隱去，成為了他作為生命個體的實踐方式。王德威老師對這篇文章有很深的研讀，也是他抒情理論最重要的文本資源。根據他的解釋，「抽象的抒情」並非是形而上的哲學理論，而是抒情個體對於淹沒

於歷史中情感的考古與搶救。被迫停止創作的沈從文，意識到抒情並不只是藉由詩歌、音樂才能發揮，同樣可以在博物館裏、那些與他日日相伴的各種文物中找到，這也是他日後作為文物工作者、服飾文化研究者的意義所在。從寫作到考古、由文字及文物，既豐富了文學的意涵，也為有情的歷史開啟了更廣闊的天地。汪曾祺將沈從文的考古研究稱為「抒情考古學」正是他看到了沈從文的文物研究與旁人的不同之處：器物服飾對於沈從文來說不是文明的遺產、集體的歷史，而是每一個有情個體的生命凝固，和他當初對《史記·列傳》的解讀如出一轍。在這裏大家還應該思考兩個問題：一、所謂的「抽象」該作何理解；二、「自我調整」又是指什麼。

我們在日常語言的使用中，「抽象」總是意味着提煉和縮減，將具體化歸為一般，必然就要消除個性、抹去情感。這不就和沈從文的抒情追求相抵觸了嗎？所以這裏的「抽象」和之前的「形式」必須放在它們的語境中解釋，不能現在的通行意義混為一談。事實上，抽象被視作一種略帶貶損意味的工具理性、認知方法，是現代性出現以後才有的事。在亞里士多德那裏，抽象就是人們的一個思想過程，經由這一過程，一些共同的東西從個體對象那裏引了出來，成為概念。如果說哲學的抽象，是把正方形這樣的概念從所有形狀為正方形的對象那裏引出來；那麼文學的抽象，就是把寂寞這樣的情感從所有有情個體那裏引出來。唯此方能實現個體與個體之間

的生命流注，無有阻隔。情對個體生命的意義從對歷史的抵抗、事功之上的容納，最終演變為和其他個體的情感交流。人與人的相濡以沫，意味着引出來之後你還要還回去，但不是還給歷史，不是對所有人都適用——可遇不可求。有情的歷史是有選擇性的，不是誰都能打動你，你也無法去感動所有人，甚至不能為絕大多數人所理解。曼德爾斯塔姆（Osip Mandelstam, 1891-1938）援引過前輩詩人的一句詩，大致意思是「我在同輩中找到了朋友，我將在後代裏尋覓讀者。」這樣的尋覓其實就是等不到的等待，注定在精神層面與孤獨為伴。屈原在兩千年前一首題為《遠遊》的楚辭中也表達過類似意思：「……遭沈濁而污穢兮，獨鬱結其誰語！夜耿耿而不寐兮，魂營營而至曙。惟天地之無窮兮，哀人生之長勤。往者余弗及兮，來者吾不聞……」大家可以看到，這種真正的抒情狀態、或説寂寞的詩心其實是永恆的，無所謂古今中西。歷史的生命不曾得見，未來的知音等待不及，總是欠缺能與之交談的對象，所以詩人永遠感到寂寞。即使一切順利、聲名顯赫、眾人擁戴，真正的詩人還是會寂寞。抒情本質上是一種當下無果的交流，自然對外在現實起不了什麼作用，所以它只能是一種自我調整，一種針對個體情緒的治療。倘若每一個有情個體都會進行這樣的自我調整，彼此交流共鳴，是否又會對歷史產生一些影響，或至少在另一個時空中起到作用呢？我不知道。為了保持抒情的一致性，權且把《邊城》的結尾當成對這一問題的回答吧。

沈從文小說的電影改編

以上對沈從文抒情論述的梳理，能夠幫助我們在重讀小說時加深理解，也為我們探討電影改編提供了一些基本線索。

第一，沈從文描繪的鄉下、邊城是一個去歷史化、去階級化、封閉自足的田園詩世界。它是用來容納有情的歷史和個體，無需和現實產生映射關係。如果你在小說中讀出了現實的意味，或是在現實中遇到了小說的遭遇，那只是因你個人體驗而起的一種情感聯繫，並不涉及再現的真實性問題。我們都知道像《蕭蕭》、《邊城》這樣的故事不會是現代社會的產物，但它們真有可能在舊社會發生嗎？人們能夠跨越政治、經濟地位的差距而平等、友善地生活在一起，愛情的挫折是由於誤會而非利益或慾望，這一切你都能在童話中想像，卻很難在現實中接受。只要你是持有一種現實主義的審視眼光，這樣的故事不論是在現代還是前現代都不會發生。所以沈從文才特別強調電影改編不要加入什麼階級矛盾和鬥爭，因為「商人也即平民」、「掌碼頭的船總」也「絕不是什麼把頭或特權階級」——拋開一切外在的表象，大家本質上都是人、有情之人，這只能是和桃花源一樣的世界。然而不論是凌子風的《邊城》（1984）還是謝飛的《湘女蕭蕭》（1986），在把故事搬上銀幕時均無法拋開影片的真實性問題，也無法對歷史做到「入乎其內，出乎其外」。這導致了電影再現的世界始

終存在兩重屬性：既有抒情田園詩的自然特徵，又是腐朽落後的封建社會，並且最終是後者壓倒前者——這尤其體現在他們對故事的悲劇化處理。儘管兩部電影在風景描繪到視覺畫面之間的轉換較為成功，採用了大量固定機位攝影和長鏡頭去凸顯詩意的湘西風光；可一回到屬人的世界，就只能用現實主義的方式講故事，利用矛盾衝突和戲劇性去推進情節敍事。這兩部電影改編固然有自己的可取之處，但它們一開始講的就不是沈從文的故事：它們呈現的是時代束縛下的個人悲劇、傳統倫理對人性的壓制，而非有情個體的歷史。去想像這樣一種世界，需要重塑創作者的世界觀與歷史觀，恰恰印證了抒情作為啟蒙和革命之外第三條道路的可能性。

第二，無論是新派的自由、啟蒙，還是傳統的倫理道德，都大不過個體生命經驗的流動本身。這就意味着你不能持一種過強的道德立場、以三觀是否正確之類的標準去檢驗故事。道德批判是一種向外推的據斥，讓你和他人區別開來，凸顯自身；情感交流是一種向內拉的接納，讓你和他人相互理解，走向彼此。黃子平教授說《湘女蕭蕭》硬是把沈從文拍成了魯迅，呼喚改造國民性，是啟蒙者對庸眾的說教。電影還是八十年代那種解放人性、肯定情慾的基調，它有一個很明確的故事線索，即蕭蕭性慾的萌動、覺醒、爆發、和泯滅，最終變得和其他人一樣麻木不仁，陷於無法逃脫的悲劇循環之中。電影裏那個沉潭的鏡頭對我來說是一大童年陰影，小時候看到這一幕覺得非常恐怖，

也促使我將性慾理解為一件很負面的事情。小朋友不會用批判的眼光看電影，他／她只有本能的情感反應——不論愛情多麼美好，性慾多麼誘惑，一旦暴露在眾人面前被當成不道德的事情，就會遭受可怖的懲罰，所以還是盡量遠離為好。所以我一直想不明白，這種電影中蘊含的啟蒙主義是真的想去改造這些所謂的落後庸眾，還是藉由批判者自身的優勢位置隱藏自己和看客庸眾一樣的窺視慾——「正當」觀看那個被「合法」懲罰的女性裸體。

反觀小說就不是譜寫了一曲舊時代女性的哀歌，它的故事結尾達成了一種和解，人的情感阻礙、推遲、最終取消了可能發生的悲劇。小說裏的蕭蕭看不出來有什麼性慾解放，你也很難說她和花狗的偷嚐禁果關乎什麼堅貞的愛情，她其實除了生活之外並沒有明確的自我主張，女學生的故事、山間的情歌、丈夫家人的對待，是這些環境的因素在推動她自己的生活選擇。小說裏也沒有以窺視、折磨女性身體為樂的男性群眾。從蕭蕭大肚子的事情被丈夫家人發現時，針對這一事件的道德判斷就被懸擱了——沉潭是只有讀過「子曰」、愛面子的族長才會幹的蠢事。隨後大家決定將蕭蕭轉嫁給別人來彌補丈夫家的損失，但苦於沒有合適的人家，就一直還讓蕭蕭住在丈夫家，一切照舊——道德判斷被延緩了。等到生出來是個兒子，一家人都歡喜，終於決定蕭蕭不用嫁別處了——既然現在的生活大家都挺滿意，為什麼要按照所謂的規矩去毀壞它？到這裏為止，道德判斷完全被遺忘了，人們為了共同的生

活達成了和解，是以情感的溝通而實現而非道德的高下、亦或思想的進步與落後。「重男輕女」的情節雖然在今天遭人詬病，倒也符合情感轉折推動敍述轉折的邏輯。有同學問，電影更為強烈的戲劇衝突是否也加強了其對封建男權社會的批判力度？可能不少人會有這樣的觀後感，但我想提醒的是，電影的批判性有可能只是一種依賴於想像的偏見，就像認定窮人沒有可能去審美，舊時代受壓迫的婦女不會擁有幸福一樣。我們完全可以想像，即使電影中的蕭蕭肯定了自身的情慾，和花狗逃到城裏去，等待他們的也不會是自由和幸福而是另一種悲劇。而從小說來看，蕭蕭和她的小丈夫之間就沒有真情嗎？這種感情就一定不如情慾重要嗎？誰敢確定他們就不能發展出真摯的愛情？說小說比電影缺少批判性也對，因為小說本來就不是要去批判、啟蒙、反映現實、改造國民性。它只是讓你感受情感的複雜與深沉，對悲劇的觸發和化解是同一回事，並將思想和道德容納其中。夏目漱石在《文學論》裏有句名言：「情緒是文學的骨子，道德是一種情緒。」放在這裏可謂再恰當不過了。

第三，在這些故事裏，其實不只道德、思想是一種情緒，愛情也只是一種情緒。男男女女的愛憎情仇、喜悅和悲傷雖是小說的主要構成，卻非小說表達的主旨，一切都只是抒情樂章的組成片段。不論是把《蕭蕭》處理成有關封建社會壓迫人性的道德說教，還是把《邊城》簡化為一個惘然若失的愛情悲劇，都會令你錯失潛藏的抒情契機及更為

豐富的情感體驗。很多同學因為中學時看過《邊城》的電影改編，就先入為主地將其限定在愛情故事的範疇，甚至認為翠翠的悲劇是舊時代封閉的環境造成，在今天的社會條件下完全可以避免。這是電影傳達出的信息，與原著小說存在差異。結合先前沈從文之於抒情和歷史的分析，我們可以確定邊城裏發生的一切和階級無關，和道德無關，也和時代乃至個體無關。不是說你換一個歷史時期，人與人之間就不會有誤解與隔閡，所有的情感都能得到溝通和交融。對待一個抒情詩一樣的故事，拿去做個人的責任推斷、歸因分析，同樣也是非常煞風景的。很多同學會覺得翠翠的悲劇是她自己做造成的，或者早知如此何必當初——大家不妨打開天窗說亮話，避免誤會。但你還是在拿現實經驗做功利性的衡量，這可以作為個人的閱讀感悟但不能成為分析批評的論點。比如你完全可以不喜歡林黛玉這樣的女孩——多愁善感、情情太甚，但你要在讀《紅樓夢》時老是吐槽這一點，甚至把部分悲劇歸因為林黛玉個人的性格和舉動，那實在是讀錯了方向。有情是一切的原因，有情也是一切的後果。所以在《邊城》中，歡樂不是完全的歡樂、悲傷不是徹底的悲傷。並非亞里士多德所謂悲劇實現的情緒淨化，而是情緒自身的流動和豐盈阻止了其在某一個點凝固爆發。這樣的故事會讓你心有所感、自我調節，而不是陷入無邊的絕望或極力宣洩之中。有情的歷史無不記載着人的寂寞與悵惘，這是無可避免的代價，也是對生命個體的獎掖。沈從文在對電影製片廠的建議中，特別強調翠翠的年齡不能太大，因為《邊城》所

有的一切都是經由翠翠那半成熟、半現實、半空想的印象式重現。我猜他並不是對女性有年齡上的歧視，而是擔心電影會把小說拍成一個坐實了的愛情悲劇，蓋過了其他眾多流動的情緒，從而抹煞了抒情體驗的豐富性。

既然人物的愛恨只是抒情片段，不是事由，不是引發情節衝突的慾望動機，這就給電影創作者帶來了不小的挑戰——如何去拍抒情詩一樣的故事呢？大多數影片都是故事為主，情緒為輔，抒情服務於敘事。但這裏就要顛倒過來：情緒是骨，敘述是皮。從電影創作的角度，想達到這一效果，一是要拍好非敘事性的段落，二是在整體剪輯上遵循審美原則。非敘事段落可以是離題的敘述，也可以是呈現無人之景的空鏡頭，很多論者將它們的作用解釋為情節的鋪墊或人物內心情感的象徵。雖然它們最終看起來還是在為推動情節發展而服務，卻在當下起到了延遲敘事的作用——延緩之處必有變化和差異發生，抒情只可能誕生在這種延異的空間裏。倘若不假思索地將所有關於自然風景的視覺呈現帶入到借景抒情、情景交融的公式中，這其實同樣是對抒情的否定。至於審美原則，我腦海中浮現出的是康德論審美發生的四個契機：非功利的愉悅性、非概念的普遍性、無目的的合目的性、以及共同感。當中最重要的就是剪輯在整體上能達成無目的的合目的性。這些術語講起來容易，分析起來也方便，但真要拿去指導拍電影無疑是紙上談兵。說直白點，抒情和敘述存在衝突，要想營造審美效果就不能執着於尋找事情的原因、弄清故

事的真相。兩部改編電影講故事的功底還是相當紮實,可問題在於他們太想講好這個故事,也太想讓觀眾看懂他們理解的故事。這不僅壓縮了觀眾的體驗空間,也使得影片中語言敍述和攝影畫面結合不到一起去——每當有旁白交代劇情,或者對話推動情節時,鏡頭畫面的美感就被打斷了。反觀沈從文給電影製片廠提出的改編建議——不要主題曲,不要階級鬥爭,不要把翠翠拍得太成熟、太寫實,這些其實都是在為理解敍事增添難度,好像他生怕觀眾看懂了他筆下的故事。看懂的是情節、道理和信息,看不懂的是有情。

第四,決定這些故事走向的不是情感的有無和真假,而是情感交流的暢通與受阻。情感交流不同於信息的傳遞,這和小説與電影作為不同的傳播媒介也有關係。沈從文在談「抽象的抒情」時聲稱要將生命的形式和狀態轉化為文字、形象、音符、節奏,繼而進入無有阻隔的情感交流中。對於有情的歷史,他既是接收者也是傳播者,而這不是僅靠情感就能做到的。正是因為他掌握了情感之外的一些知識、信息,他才能將情感轉化為表徵,創作那些抒情詩一樣的故事;反過來也能破譯服飾、器物背後的情緒符碼,實踐抒情考古學。然而沈從文筆下的女主角們——翠翠、蕭蕭等人卻沒有進出有情歷史的條件:她們不掌握知識,文字、形象、音符、節奏或者與她們無緣或者轉瞬即逝。也唯有如此她們的生活才能全身心地為愛憎所浸透,她們的故事本身就是抒情體驗。難怪話語層面的溝通

會不起作用，人物關係也未形成真正意義上的強弱對抗。表面上看起來，蕭蕭的結局好一點，岳珉等來的注定是噩耗，而翠翠則陷入一種不確定的悵惘中。可實際上她們的處境是一樣的：只要生活還在繼續，抒情的成功和挫敗就會反覆上演。小説文字保留了個體生命的差異，同時又從中引出了更為普遍、更為抽象的情緒原質——不能停止也無法實現的等待、放棄了融合的交流——在他人故事裏看到了對自身的悲憫，普遍與抽象的情又還原為彼此不同的有情個體。

彼得斯（John Durham Peters, 1958- ）在他那本有關傳播理論的天才之作裏，將人類的交流歸結為兩種基本形式——對話（Dialogue）和撒播（Dissemination）。前者的代表是蘇格拉底，他討厭文字着述，喜歡一對一的對話，即交談、辯論的雙方處於一種對等的親密狀態，生動鮮活、不可複製；這種交流方式忠實反映了個人的愛慾——你愛那些和你説得上話的人，而不會浪費時間在不值得的對象上。後者的代表是耶穌基督，他的傳道是一對多式的公開撒播，不分對象、不求回報，不擔心會被人誤解、讓聽眾自己去弄清裏面的真意；這種交流方式體現了對人類的博愛——凡有耳者皆可聽，主降雨給義人、也給不義之人。彼得斯特別強調這兩種交流形式不是截然對立的，經常糾纏在一起、相互作用——撒播之中也有親密的愛慾，對話也可以暗含普遍的博愛。之所以和大家分享這樣一個傳播學的理論知識點，是因為我覺得這和

「抽象的抒情」有非常一致的地方。沈從文的小說不就是在撒播的形勢下隱藏對話的可能性嗎？對話的愛慾和撒播的博愛不就是個體的生命體驗和普遍抽象的情緒換了一種說法嗎？從這個角度看，要想呈現一個抒情故事，電影拍攝就是比小說創作要吃虧一些。寫作本身就指向個體私密性，所以大家找不到工作、走投無路時都可以拿起筆來寫故事，但不是想拍電影就能去當導演。你可以一個人寫小說，但沒法一個人拍電影。你可以寫一本只給自己讀的小說，卻沒法拍一部只有自己看的電影。雖然我們習慣上把電影當作導演的作品，但其畢竟和小說作者不一樣——電影從創作一開始就要為了他人而妥協，抒情就不容易出來了。所以這樣的故事搬上銀幕，要不大家都能看懂但覺得不對味，要不大家都不明白它想幹嘛，眾說紛紜。那麼到底什麼樣抒情電影會被認可為成功之作呢？

《小城之春》：抒情的可能與限度

但凡提到中國的藝術電影，倘若還能和抒情搭上關係，人們一定會將費穆的《小城之春》恭恭敬敬地搬出來。這部拍攝於 1948 年的電影當初無人問津，後於 1983 年在香港被重新發現，逐漸受到所謂專業人士——電影創作者、研究者、影評人等的偏愛和推崇，最終走上神壇。表面上看，它和《邊城》一樣是個男女三角戀愛的故事，更為波瀾不驚——人物的內心情感要勝過故事情節的戲劇性，好像發生了什麼但什麼也沒發生。透過

三角戀愛乃至出軌的故事去暴露人性的幽暗莫測、情感的至臻至幻以及人心之間的角力，這在中外文學史上都不少見，比如福樓拜（Gustave Flaubert, 1821-1880）的《包法利夫人》（*Madame Bovary*, 1856），托爾斯泰（Leo Tolstoy, 1828-1910）的《安娜·卡列尼娜》（*Анна Каренина*, 1878），夏目漱石的《心》（1914），還有張愛玲的《半生緣》（1966）。《小城之春》和沈從文的小說在八十年代重新受到追捧，從對人的肯定、人性復甦的角度來看有異曲同工之妙——似乎這種想像的鄉愁、美好的眷戀只有在無法企及的現代社會才會魂兮歸來。但《小城之春》在藝術上的成功需要更多的襯托才會脫穎而出——這些從事電影工作的專業人士正是因為受到西方理論的洗禮、現代批評的規訓才最終看出了電影被埋藏許久的優秀之處。關於《小城之春》，我們聽到最多的就是其中的鏡頭語言，要比歐美的那些藝術電影，比如法國新浪潮領先了幾十年。老一輩論者提到這點或許有一種無以名狀的民族自豪感，但我個人覺得這種自豪其實有點尷尬，因為它就是以西方為主導的現代電影評審規則下的產物。中學的歷史課本裏經常會講古代中國的某項發明、某個成就，領先了西方數百年、上千年。我不知道是否有同學當年讀書時會感慨：這又如何呢？孤篇橫絕的個例，最終也沒發展出自己的體系。更何況，我們必須要用一種西化的現代認識視角才能為這些個例賦予「非西方」的意義，倘若真以一種正統的「中國」視角觀之，無非就是些歪門邪道、奇巧淫技——歷史不已

經證明了這一點嗎？《小城之春》裏的中國性和抒情傳統也面臨此種窘境。

從形式角度來看，論者對電影中的鏡頭調度、聲畫關係、溶鏡、跳接等技術運用推崇備至，各類分析層出不窮，《小城之春》就像是符合西方藝術電影成功標準的滿分作業，並且還是提前交卷的。至於創作的偶然性和無法解釋的個人天才，也被一股腦地放進與西方文化、現代體驗相對立的中國特性、抒情傳統中。費穆說他拍戲時是用「長鏡頭」和「慢動作」去傳達古老中國的灰色情緒，可能並未料到這兩者會在八十年代後成為理解前衛藝術電影最重要的技術指標。我並沒有否定《小城之春》藝術成就的意圖，也不是為了區別於其他論者故意標新立異。只是聽到太多《小城之春》「非常中國」、「非常抒情」的一致說詞，我難免有點惴惴不安，擔心這其實是對抒情的一種毀滅。愈是現代，愈是傳統；愈是西方，愈是中國。這裏面的邏輯是，如果你未能欣賞《小城之春》是因為你無法領悟其中的抒情特徵、無法理解裏面的中國性；相反，如果你懂得了抒情、感受到了中國文化的特性，你就會愛上這部電影。克里斯汀・湯普森（Kristin Thompson, 1950-）有一篇分析小津安二郎電影風格的文章非常精彩。我們通常會把小津電影中的一些技法──低機位攝影、轉場鏡頭設置等理解為日本文化的民族風格，甚至近乎一種禪意。湯普森認為這是一種偷懶式的誤讀。因為我們已經假定小津所有那些獨特的手法，在某種日本文化的表徵體系中必然

會有意義；而為了證明意義的豐富性，我們會將所有與敍事看似無關的鏡頭、拍攝對象予以象徵化解讀，凡是不能被象徵化的、無法解讀的東西就歸結為它們具有某種內在的日本性。這種簡單化處理看似拔高了小津的地位，實際上卻限制了我們對小津電影的理解——它們並沒有彰顯什麼日本文化的獨特性，而只是小津個人選擇的非理性風格，這完全是有可能的。我不確定我們在處理費穆的《小城之春》時是否存在類似的問題，但若將《小城之春》和中國文化的特性剝離開來必然是大不敬之罪。一部被追贈成功的抒情電影不能僅僅是偶然的情緒和個體的體驗，這也是值得玩味的悖論。

從內容上看，抒情論者對《小城之春》的視覺空間營造也極為讚賞——城牆體現出殘垣斷壁的廢墟美學，空氣／留白在人與物、情與景之間流動則有詩情畫意的淵源。有同學問廢墟美學來自西方還能理解，可留白不就是傳統中國繪畫才有的手法嗎？你說的沒錯，我並非是在歷史角度談論它們的發生傳播，而是聚焦於我們現在如何認識、理解這些美學風格。你可以用山水畫中的「氣韻生動」來比照《小城之春》的攝影，也可以借助傳統詩學的賦比興來解讀影片中的場景和節奏。但氣韻生動這類術語早已不再是用來解釋的答案，它們本身就需要被重新解釋；這些並非我們今天用來思考、用來體驗的概念和語言。這意味着當你聲稱電影中蘊藏有多少抒情傳統、中國特色時，就有多少的符碼需要被轉移為現代

的語言在已然西化的認識框架下去理解、體會。這幾乎是所有抒情論者的一個難題：致力尋找西方和現代之外的抒情資源，卻又要將它們破解、轉化變成大家都懂的語言，才能說服現代西方之內的主要觀眾。這就導致了抒情論述愈是傳統，愈是現代；愈是中國，愈是西方。故而抒情論述的研究工作走的不是沈從文那樣的抒情考古學，而是實用性的文獻考古。抒情未必涉及事功，但試圖捍衛抒情價值的論述確有事功之心。另一方面，為了證明情感的複雜與包容，周玉紋、戴禮言和章志忱三人之間的愛情故事也被賦予了不同的象徵化解讀：「發乎情止於禮」的道德困境——有禮的情感戰勝了無禮的慾望亦或中國向何處去的家國情懷——留守傳統家園還是擁抱現代世界。我們先前說沈從文的小說裏愛情也只是情緒的一種，但諸種情緒彼此是平等的；在這種象徵化解讀裏，愛情成了最淺的表皮，為各種深沉含義作鋪墊。那為什麼不能回歸個體自身、從三角戀情去解讀這個故事呢？玉紋的選擇在一個現代、西化的語境裏會被視為傳統、保守，看起來像是犧牲了個人自由、放棄了追求真愛。但抒情論述要為傳統正名，就必須把看似保守的行為解釋得更加超前，更為現代。安娜為了佛倫斯基拋家棄子、臥軌自殺是一種真情，玉紋選擇留下和戴禮言相守、在城牆上目送章志忱離去也是一種情。妥協並非全是怯懦，也可以是一種有情的成全，這或許是對現代慾望個體的一種有益補充，當然，這來自中國文化的特性。這種關於《小城之春》的抒情論述是成功的，

代價則是暴露了抒情自身的界限：它必須援引自身以外的東西才能確立意義、進行評判。

我們之所以會為《邊城》的故事所感動，正因為我們不是生活在邊城裏的翠翠；我們之所以能夠欣賞《小城之春》，正因為我們生活在過去已逝的現代性文化裏。抒情無法自證成功，無法自己去宣示意義。抒情作為個體的自我調節，並不會因外在的論述而發生改變。我們惋惜有情總是來得太遲或太早，一再被人誤解。可一個及時出現、為所有人理解的有情還有供人抒情的可能嗎？抒情論述或許能為現代中國走出革命和啟蒙之外的第三條路，但抒情自身的價值只有在革命和啟蒙的夾縫中才能為人所見。在無意革命、不求啟蒙的時代裏，相比默默存在、不為人知的抒情，關於抒情的論述有時難免略顯尷尬：表白太多、解釋太過，忘了自身有情這一點是無法向誰證明、也不可能在當下得到驗證或回應。荷爾德林（Friedrich Hölderlin, 1770-1843）在詩中有著名的一問：「貧乏的時代，詩人何為？」他當然可以像酒神的祭祀，在神聖的黑夜裏走遍大地。但詩人只管歌唱而不辯解，更不會莫名自喜地向誰去表白：「其實，我是一個詩人。」

理論顯微鏡

賈樟柯電影中的時
空壓縮及異化現象

上周我們結束了「文學改編電影」的課程單元。再次強調，這些劃分並不具有嚴謹的客觀性，只是為了方便我們學習而選取的一種分類方式。如果你認同任何一部電影本質上都是改編，那麼完全可以一直沿着這條線索貫穿下去。不過我們最後兩周的課程會將重點移到改編之外，不再以文學史為參照系去探討電影作品，而是引入其他的視角和工具來闡發電影的文學特徵及電影文本的意義和職能。我們之所以能像分析文學文本一樣去研究電影，不只是因為電影可以像小說、戲劇一樣化為文本，而是它也像文學一樣發展出了關於自身的理論話語。我將相關的電影理論劃分為以下三類。

第一類是電影藝術隨着自身發展，在其內部衍生出的闡釋規則——比如將不同的敘事風格進行歸納、評析，或是對某一類電影所特有的認知模式與情感表達予以反思性的總結。我們之前提到過的電影理論家愛森斯坦和巴贊，他們本身就是電影史不可分割的重要組成部分。大家更熟悉的可能是當代學者為諸多電影理論所作的簡介與評述，像

大衛‧波德維爾（David Bordwell, 1947- ）和達德利‧安德魯（Dudley Andrew, 1945- ）等人的著作。如果你對電影是真愛——你不僅僅是喜歡某一部或某一類電影，而是熱愛電影藝術本身；你不滿足以消費者的身份鑑賞電影，而是想更為全面透徹地理解電影這一研究對象，那麼你肯定會進入理論的場域，對各家學說爛熟於心。但這也有可能讓你忘了初心，干擾、甚至削弱你的直觀感受：積累的理論愈是廣博，觀影的感動愈是稀少。這種因染上理論的癖好而將理論研究的對象拋之腦後的情況，不為電影領域獨有——在文學理論中徜徉久了可能也會失去你當初對文學作品的熱愛。

第二類是方法論意義上的理論，即為電影提供一種可實際運用的閱讀策略或批評手法——它們大多從文學的理論與批評那裏借鑑、演化而來。面對任意一部電影作品，相較於愛森斯坦、巴贊等人的理論需要經過闡發才能融入到批評闡釋中，符號學、精神分析、女性主義、後殖民等等是可以直接拿來用的。比如從羅蘭‧巴特到其學生克里斯汀‧麥茨（Christian Metz, 1931-1993）的符號學分析方法，核心就是把電影文本化、將影像視作能指、所指構成的符號，區分、辨析它們在不同層階的關係型構、游移延宕。巴特更多是將符號學方法當成意識形態的批評工具，揭示符號化的過程是如何將歷史的產物轉化成不變的自然——神話／迷思的形成。而麥茨則是引入了拉岡的精神分析學說，特別是我們之前講過的「鏡像階段」，認為

電影本身就是「想像的能指」幫助縫合我們與現實的關係——如果說嬰兒的鏡像階段是主體有關自我的原初誤認，那麼我們觀看電影就是在此基礎上對自我的重新確立或二次誤認。可見同一理論脈絡也會因人而異變化出不同的風格。在中文學界，戴錦華教授的那本經典教材《電影批評》差不多也是這個路徑，先介紹一種理論，再選取一部電影作為例子，向你演示如何將理論應用到文本分析中。相對固定的模板對於剛接觸電影研究的同學來說，是有用的，也很有必要。但倘若學了很久之後還是只會那麼幾板斧，把一些理論術語顛過來、倒過去就為了嵌入到文本分析中，那麼我們的學術訓練就成了重複的機械勞動，批評闡釋更是淪為例行的無趣表演。有理論不代表就有思想，掌握一種或幾種批評方法只是研究的開始而非目的。

第三類理論近乎哲學思辨，或用哲學解讀電影，或借電影闡發哲學——理論成為影像的玄學。前者的代表是齊澤克（Slavoj Žižek, 1949-），用永遠不變的熟悉配方——拉岡為主，黑格爾、馬克思為輔去烹飪一切電影，理論在文本批評中做着自我確證的遊戲。沒有誰會花費時間和精神分析學者探討對錯——他們的問題就在於永不出錯。齊澤克的確會講笑話，不致讓他的粉絲在重複之中感到疲倦——但我覺得喜歡齊澤克的人不會因為重複而厭倦，恰恰就是他們需要重複來確保安全、獲得安慰。想想你身邊那些熱衷於購買名牌包的朋友，他們永遠不會覺得自己的行為是在重複；倘若你說出心裏話——這些包袋看起

來都差不多，那麼受到鄙夷、被認為沒品位的一定是你自己。後者的代表是德勒茲，儘管他也會深入電影的歷史、對具體電影作品做出精彩的闡釋，但總體而言，電影對德勒茲而言是進行哲學思辨的材料與觸發裝置。德勒茲將電影的影像區分為運動影像和時間影像，這種二分法上接伯格森的時間二分法——時間的內在形式是意識的綿延，外在表徵則是鐘錶可以測量的運動，中間對應着經典敍事電影中為了保證連續性的蒙太奇邏輯和現代電影中的碎片化處理（非理性邏輯），最終指向其哲學中的兩種範式——對現實的直觀感知和對潛在的概念思辨。因為德勒茲喜歡製造且顛覆概念，這讓他的理論看起來似乎很複雜，但事實上並非很難理解。比如經典電影最重要是要保證其敍事的有效性，我們只有看懂了故事才能理解電影，但故事並不等同於電影。就像我們的知覺只能通過運動去確認時間，導致我們誤以為時間只能存在於運動的過程中，混淆了時間的外在表徵和其內在本質。你先是看到了 A，然後經過一定時空歷程，你又看到了 B，你得出結論說 A 變成了 B。但你感知到的其實只有運動中的 A 和 B，而沒有變化本身——這才是運動之外的純粹時間／純粹記憶。所以現代主義的電影中，敍事並不保證真實以及可被解讀，真髓永遠在碎片化的停滯、延宕、破碎、令人尷尬的不合時宜之處。時間—影像是一種持續的「生成」，即潛在與現實之間的互動——時間不是藉由運動過程而顯現，它體現為情狀的變化，故而理論上其可以生成無數的概念和符號。其實你仔細想想，這也算是有用的廢

話，本來「無數的可能性」就只能存在於尚未實現之中，否則還談什麼「可能」呢？

請大家不用驚慌，以上三者——電影理論、批評方法、哲學思辨均不在我們今天要講的理論之列。我只想為大家展示一下理論在分析文本時所具有的基本功能：像顯微鏡一樣見他人所未見，幫助我們在闡發電影時獲得新的體悟和見解。這意味着不只哲學和文學理論可以用來分析電影，其他所有理論比如社會學、人類學、文化研究等等都可以和文本結合在一起，甚至反過來幫助我們去理解電影中的文學與哲學。說白了，理論也只是建立在經驗和文本之上的話語體系，雖然它有超越性和普遍性，但畢竟還是這個世界的產物。理論不是概念術語，只是需要借助概念來進行推論和思考。理論也不是名人名言，儘管它往往建立在無數先賢前輩的努力之上。學習理論不是要讓所有人成為理論家或從事抽象的概念研究，而是通過這種思維和智識的操練，學會嘗試用盡可能多的不同視角去閱讀文本、理解這個世界，在保持自我反思的基礎上始終懷有強烈的批判意識，不論身處什麼環境最終能成為一個獨立而自由的個體。理論是為了讓你更加自由地閱讀和思考，而不是愈學愈窄。所以請大家記住：沒有絕對正確的理論，沒有放之四海皆準的理論，沒有提供唯一答案的理論，也沒有需要頂禮膜拜的理論。最後再加一句，應該也沒有學起來輕鬆愉快的理論——因為閱讀和思考總是需要時間和精力，克服一個又一個阻礙——如果讀書和上課都像

看娛樂視頻一樣令人愉悅且無需付出，那學到的東西多半也不值得。接下來就讓我們看一看文化研究中的基礎理論——對全球化的批判如何能幫助我們更好地欣賞電影。我選取的例子是賈樟柯的《世界》（2004）與《三峽好人》（2006），某種程度上，它們就是全球化批判理論的電影教科書。

文化研究對於全球化的理論批判

（1）速度，或時空的湮滅（the Annihilation of Time and Space）

我們今天提到全球化時，通常是指世界各地的人們聯繫日益緊密，交通運輸、信息傳播愈來愈快，各國之間的經濟、文化交流也愈來愈深。但對於認同馬克思學說的文化研究學者而言，這些只是表象，全球化的實質是資本主義在世界範圍內的地理重組和產業升級，這一過程至少在1492年哥倫布發現新大陸時就已經開啟了。鼓吹全球化的人士會設法讓你相信，隨着經濟發展、科技進步，不同的國家和文明融合進一個全球的共同體，誰也離不開誰，所以我們應該保持開放、尊重多元、競爭合作等等。但大多數的國家和個體並非是出於自願而走向彼此的，相反他們沒有選擇，是被迫捲入了這看似無可避免的歷史進程中。全球化的批判者，他們的論點其實很簡單：世界不是作為世界而被科學技術聯繫在一起，世界是作為市場被資

本主義整合了起來。開放多元、競爭合作單從理念的角度看，並不必然要比封閉單一、自給自足更好、更優越。但我們生活在一個資本主義的世界裏，現實的邏輯也為資本的邏輯所支配——國家要發展、公司要賺錢、個人要進步，所以我們才會擁護前者而摒棄後者，理所應當地賦予它們不同的價值地位——這些價值觀念反過來也會影響我們自身。

我們可以在《共產黨宣言》（1848）那裏找到批判全球化的原型理論。市場總是在擴大，需求總是在增加，資本主義的逐利本性令它必須不斷地為產品開拓市場，從而驅使資產階級踏遍全球各地；到處安營扎寨、開發經營，相互建立聯繫。資本主義的世界市場使得所有被捲入的國家都分享了同一種生產／消費模式，用馬克思的話說，它們具有「世界性特徵」（Cosmopolitan character）。經濟決定意識，精神是物質的反映，因此世界市場必然導致世界文學的出現。我們之所以能突破民族國家、種族文化的局限，借助文學彼此相通、感悟人類的經驗，恰恰是因為我們都被囚禁在資本主義的時空中——這或許才是我們能欣賞卡夫卡、加繆（Albert Camus, 1913-1960）、菲利普·羅斯（Philip Roth, 1933-2018）的前提。所以資本主義的全球化既誕生了全新的社會關係——資產階級／無產階級，窮人／富人之間的對立，也創造了與前現代截然不同的時間與空間——工業化、技術革命、消費市場促成的第二自然。前現代的自然風景、地理景觀被納入到以再生

產為主導的資本體系中；在這個世界裏，中國人和美國人之間的矛盾，男人和女人之間的矛盾，都大不過窮人和富人之間的矛盾。然而這個世界並不穩定，永遠處在變動和不安穩之中，「這正是資產階級時代不同於過去一切時代的地方」（馬克思語）。因為資本主義創造出這樣的社會關係和人造時空就是為了方便資本的積累和再生產的順利進行，一旦固定下來的空間和僵化了的生產關係不能跟上逐利的速度、甚至成為積累資本的障礙時，它們就需要被淘汰、全部推倒重來一遍。加速能降低原材料、商品在空間中運動的成本，保障資金的周轉；而在同樣的條件下，你比別人速度更快，意味着你有更多的時間去從事再生產，獲得更多的財富。全球化呈現出的加速趨勢是世界按照市場和資本來調整步伐，而非為自然或個人所考量。很多時候你會覺得速度夠用、不需要那麼快，但加不加速不是由誰說了算，而是資本市場決定的。事實上，速度本來就是時間之於空間的函數關係，不是一個確定的對象。表面上看起來是加速導致了時空的湮滅，令一切堅固的東西都煙消雲散了，但事實上卻是因為時間和空間能夠作為資本相互轉換，才使加速得以可能。時空這個概念並不等同於時間和空間的相加，而是它們之間的轉換關係，也就是速度。時空的湮滅就是速度的資本化，加速和盈利變成了一回事，這導致整個社會陷入永無止境的加速狀態——任何停頓與休憩都是暫時的，是為了下一次加速而進行的調整。

一方面，資本的逐利本性要求盡可能廢除一切空間障礙，所以要「通過時間消滅空間」來提升速度。對於資本的生產和消費而言，空間障礙往往就是自然地理環境中起阻隔作用的崇山峻嶺、江河湖海——跋山涉水對人來說或許有觀賞風景的意義，但對商品流通而言純粹是浪費時間。要想征服空間，減少並削弱這些自然地理障礙，你就必須依靠科技創新和分工合作創造新的空間，即一個人造世界。開山修路、填海造橋，在高原上築鐵路，在每個城市建機場，一切為了加速、為了發展、為了再生產。這些交通設施、人造空間並不只是協助資本積累的載體，它們本身也是可以被計算和衡量的資本——當到某一個節點，它們跟不上資本發展所追求的速度時，就會變成資本積累／經濟發展的障礙，需要被廢除和重建。這就是大衛·哈維（David Harvey, 1935-）所説的，「只有通過創造空間才能征服空間」。征服空間並非資本主義發展的目的，它追求的永遠是利益，所以這種摧毀／重建的遊戲可以隨着再生產的加速升級而永遠進行下去。我們之前提到繪畫中的透視法、數學的解析幾何為地方（Place）向空間（Space）提供了認識論的基礎。那麼隨着全球化進程而出現的鐵路、電影、網絡等現代技術則令其在事實上成立。資本主義的可怕之處不是其具有道德倫理上的缺陷，而是世界市場最終能將一切與資本等量齊觀——「同質、空洞的」時間與空間就是資本全球化的最終明證。它不僅改變了地表上的自然景觀，也影響了我們對時空的感知體驗。比如當我們乘坐飛機時，與外界的自然地理環境完全是沒有關係

的；對乘客來說，從紐約飛到香港，只是踏上飛機和落地下去的兩個時間點，以及在其中通過看電影、睡覺而打發掉的十個小時而已。同理，我從中大校園前往旺角，如果是步行就需要我自己去克服空間中的障礙，盡可能選擇兩個地點之間的最短路線。我也可以選擇搭乘地鐵，儘管地鐵為了連接盡可能多的站點所以線路更曲折、通過的距離更長，但它速度足夠快，讓我們根本不用介意、不需要考慮現實中的地理空間是什麼狀況，只要計算好行程時間並且口袋裏有錢就夠了。速度幫你征服了所有空間，如何在其中移動穿行更多是出於經濟的考量；旅行只是重複地打卡拍照，並不一定會內化為經驗和意義；既然腳下的每一塊土地都可以被明碼標價，人自然就很難詩意地棲居於大地之上。都市中心的天價豪宅和城市化過程中的暴力拆遷，看起來截然對立，但其實是一枚硬幣的兩面——資本化的空間不存在真正差異，它們只是速度不同而已。

另一方面，資本的逐利性也開啟了現代社會與個體無盡的加速進程。加速一旦開始就停不下來，通過空間的時間急劇縮短，會導致現在被無限拉長——即「時間的空間化」。人處在這樣的狀態中，以為當下就是存在的全部——過去太遙遠，未來又迷茫，只有當下的生活就是一種疲於奔命的漂泊。至於時間的資本化對我們來說更為直觀，因為時間就是金錢，但時間又是生命。我們經常說生命是無價的，不能用金錢來衡量。可在現實中，尤其從社會集體的角度看，所有個體的時間都是可以購買

的——比如每個人的工資待遇就是不同，而生命最終還是能換算成資本——倘若有人不幸身故或蒙冤入獄，除了追查真相、主持正義，剩下唯一能做的就是爭取一個合理的賠償。時間的資本化，使生命和金錢在一定程度上可以相互轉換，這並非理想的方案，但我們身為社畜只得無可奈何地接受。馬克思的價值學說講的也是時間的故事。生產出來的東西要想賺錢，必須能拿到市場上進行買賣，所以才叫商品。商品的價值分為兩種，滿足你使用需要的使用價值（Use value）和決定其可以在市場上交換的交換價值（Exchange value），後者才是根本。有沒有同學記得馬克思有關價值的定義？價值就是凝聚在商品中無差別的人類勞動。「無差別」意味着將所有具體的勞動抽象化、普遍化，但這樣做的依據是什麼？或說抽象勞動的本質是什麼呢？只有從時間的意義上理解，人類勞動才是無差別的，因為所有的勞動實踐無非就是我們花費一些時間做了一些事情。上班並不就一定能創造價值、有所貢獻，但最起碼它可以保證你通過出賣自己的時間來換取一定的經濟報酬，讓生活繼續下去——為自己賺取時間。為了賺取時間而出賣時間，這樣的循環一旦形成就很難解開。此外，價值體現為時間，但又由時間所決定，即生產商品的社會必要勞動時間（Socially necessary labour time）這樣一個平均值。不是只有你一個人在生產，盈利的方法就是使自身的勞動時間少於社會必要勞動時間，從而將省下的更多時間投入到再生產中。速度是一個相對值，我們只能藉由他者為參照來衡量自身。在競爭社會，成功就是做

到比別人更快，這點對於民族國家、公司組織、以及勞動個體都是一樣的。相反，停滯不動或者落後於他人就會被淘汰。我們總以為用比別人更少的時間完成學習和工作任務，就能節省出更多的時間去休息玩樂。但這基本上是不可能的，因為多出來的時間同樣也是資本，受制於同一種邏輯；如果你不是把它投入到再生產中而是一次性消費掉，那就沒法真正確保你在速度上的優勢地位。只要競爭還在持續，為了提升效率「熬得苦中苦」是必然的，「方為人上人」就很難說。從小刻苦學習可能只是為了你將來習慣「996」的工作方式。幸福是奮鬥出來的，可當奮鬥本身就是幸福時，你也不會介意它們之間的區別。

透過以上歸納我們可以看出，馬克思有關全球化的論述，其實講的就是人類普遍而多元的存在被逐漸束縛於單一的資本時空中，這樣一個令人悲傷的故事。

（2）時空壓縮（Time-Space Compression）下的異化（Alienation）

資本主義的歷史發展克服了空間上的各種障礙，在生活步伐方面具有不斷加速的特徵，以至世界有時顯得是內在地朝着我們崩潰了——這就是哈維所定義的「時空壓縮」。這個概念本身很容易理解，速度愈來愈快，世界愈來愈小，時間和空間好像被壓縮了一樣。需要注意的是，現代的時空與古代的時空並沒有本質的區別，不是它們的物

理屬性發生了變化——地球自轉的變動完全可以忽略不計；而是因為人類歷史被捲入到資本主義的發展循環中，才讓我們感知到時空在加速狀態下被壓縮了。資本化的時間和空間得以相互轉換是展開加速的前提，而在時空壓縮狀態下速度本身就成了唯一的資本。因為速度，一切堅固的東西都煙消雲散了；因為金錢，一切神聖的東西都被褻瀆了。然而速度和金錢最終都是一回事，資本主義發展必然會將一切事物資本化或以資本的方式處理他們。同學提問說，為什麼世界是「內在地朝着我們崩潰」？大家想一想，向內崩潰的反面是什麼？向外擴張對不對？可全球化就是將地球表面整個納入資本主義世界市場中，理論上已經沒有向外擴張的可能了，你只能從速度上找盈利，加速空間的再生產。所以世界有時像是內在地朝向我們被摧毀，有時又像是在近乎空白的廢墟上進行重建——這可能是對另一代人來說。時空壓縮的實質依舊是資本積累的矛盾以及資本主義自身的危機，主要體現在生產方式的轉變和全球化發展在地理上的不均衡。

資本主義生產方式的轉變，是指以福特制（Fordism）為代表的大規模、標準化生產逐漸轉向更為靈活、彈性的資本積累方式，也就是所謂的後福特制（Post-fordism）。福特汽車公司給人的印象就是大而笨重、多且重複：巨大的廠房、流水線作業、專門化生產；對工人實行所謂的科學管理——將所有工作時間和流程標準化處理，以期達到最高效率；通過大量生產產品壓低成本來賺取利潤。它的

流程是嚴格歷時性的，先是採購、積累原材料和零部件，再進行規模化生產，最後統一拿去分配、銷售。這也導致它的組織形態是垂直整合的科層體系，容易有官僚化的臃腫、僵硬等缺點。不久前上映的一部好萊塢電影《福特大戰法拉利》（*Ford v Ferrari*, 2019），內地翻譯成《極速車王》，它裏面就對福特公司的這種管理模式極盡嘲諷。其實你只需要去看一部電影就能明白福特制、科學管理講的到底是什麼，那就是卓別林的《摩登時代》（*Modern Times*, 1936）。後福特制是指 1970 年代之後，在西德、日本出現的一種更為靈活的生產模式，以日本的汽車製造公司為代表，故有時也稱之為豐田制（Toyotaism）。簡單講，就是按照客戶需求，彈性生產——例如日本下單、加州設計、中國生產；為了盡可能降低工廠地租、產品運輸的成本，縮短資金周轉時間，故而採取無庫存和及時交貨（Just-in-Time）的體制。它不需要嚴格貫徹先計劃、再生產、最後銷售的歷時流程，完全可以先買後生產，只要有速度作為保障顧客也不會覺得自己是在等待。這樣後福特制就在組織管理上打破階層界限，水平化的模式會引導工人進行自我管理——工作不只是出賣勞動力，還要管理形象和情緒、掌握人際交往技能，也就是所謂的「高情商」。資本之所以能夠靈活積累事實上得益於交通信息技術的發達和全球市場的分工協作。後福特制的發展說明在時空壓縮的狀態下，無盡加速比佔有、管理空間要更具優勢。它與福特制也並非簡單的替代關係——工廠、流水線、對工人的規訓與剝削依舊存在，它們只是去了你不容

易看見的地方。

地理上的不均衡發展是説出了一個並不深刻卻易被忽視的
真相：即使時空壓縮讓整個世界處於加速狀態，也不可能
令所有人都變快。資本積累的不平等與發展速度的不均衡
是一致的。全球化從來不是所有國家的全球化，部分國家
的發展與個人的成功往往建立在其他國家、群體乃至個人
的犧牲之上。我們大多數人聽到「全球化」這個術語的第
一反應，腦海中浮現的可能是美國、日本或其他的西歐國
家，你會第一時間想到蒙古、印尼、烏干達嗎？它們對於
全球化這場遊戲來説好像不那麼重要，它們與發展無緣，
其速度也絕對談不上快。不僅國家是這樣，個人亦然。
全球化不只體現在像 iphone、高鐵這樣方便、快捷跨越國
界、供所有人都能使用的新科技發明上──這是資本和
傳媒喜歡吹噓的東西；全球化也發生在那些被「禁錮」在
富士康廠房裏、在高強度勞動環境下無聊而重複生產商
品、出賣勞動力的農民工身上──這是經常被有意無意
忽略的一面。要想改變這種不均衡的發展狀態，從國家到
個人，唯一能做的就是加速。可按我們之前的分析，只要
加速是一種資本積累，那麼速度本身就是造成這一不均衡
發展狀態的根源。請注意，這並非是把全球的經濟活動視
作一場零和遊戲，認為有贏家必有輸家，前者成功建立在
後者失敗的基礎上。從國家到個人，我們並非這場遊戲的
博弈者，而是被納入全球資本主義體系中，成為支援市場
運作、維持消費和再生產的不同單元。從個人的角度來

看，競爭當然會有結果，雖說是要既合作又競爭，但暫時的分工合作還是為了決出最後誰勝誰負。而從社會的角度出發，競爭無所謂輸贏，它只是為了確保有快有慢，整個體制只要有速度就可以繼續運轉下去。所以這場遊戲沒有所謂的終極贏家。表面上看，你好像還剩兩個選項：加速或者被淘汰。真相是你根本沒有選擇：因為對任何有限存在的個體來說，不斷加速的最終結果還是會被淘汰。

按照資本主義的宣傳，速度能令你在社會競爭中脫穎而出。加速社會的幸福公式就是在愈短的時間裏盡情經歷愈多的事件、進行愈多的消費行為，生活就更美好──其實質就是用更少的時間通過或佔有更多的空間。所以我們總是窮盡所能想去品嚐沒吃過的美食，去世界各地旅行，體驗不同的生活方式，去進行各種消費，好像只有這樣生活才夠充實、才算成功，才能有「賺到」的感覺。相反，失敗的人生就是停滯不前，無法在時空中自由移動。但是，這世上總會有你沒吃過的東西、沒去過的地方，消費慾望無法窮盡，而你的時間是有限的──無論速度多快，人終有一死。死亡通常被我們視作是件不好的事，或者是其令人永久沉眠，或者是其帶來意義的虛無。可在現代社會，死亡首先意味着一種遺憾，它就這樣突如其來地打斷了加速的進程。不論先前的速度令你覺得自己有多麼「賺到」，死亡永遠只會讓你感到自己「虧了」。潛台詞是，如果我能活下去，如果加速能夠繼續，那麼我將體驗、消費更多的東西，我就會變得比現在更加幸福。在競

爭加速的社會中,死亡只能被作為不幸去理解,以有涯隨無涯的人生結局只會是遺憾。可是,這種遺憾不是從一開始就被設定好了嗎?沒有任何人可以永遠加速下去。加速是資本主義發展演繹出的邏輯,而不是人類生活的本來面貌。你用不屬於人的異質方式評判、塑造自己的生活,其實是將自己資本化,也必然會經歷加速社會的悖論:速度愈快,節省下的時間愈是不夠,體驗過的空間愈是重複。加速並不能創造更多的時間與空間,更遑論實現人的自由與幸福;困在資本的循環中不知所措、飄泊無定,這倒更有可能是加速的後果。你以為是你掌控了速度,但其實是你在遭受速度的宰治——這不就是所謂的「異化」嗎?

異化是人從其本質中分離出來,無法實現自我,甚至陷入一種「非人」的狀態。馬克思在《1844年經濟學哲學手稿》裏有段很經典的描述:「工人在勞動中耗費的力量愈多,他親手創造出來反對自身的,異己的物件世界的力量就愈大,他本身,他的內部世界就愈貧乏,歸他所有的東西就愈少。宗教方面的情況也是如此。人奉獻給上帝的愈多,他留給自己的就愈少。」馬克思文字的類比力量總是非常強大,它不一定準確,但抓住一兩個關鍵點就能讓你印象深刻,也算是一種震驚體驗。在資本主義的環境下,個體無法作為自在、自為的人而存在,異化體現在以下四個方面:生產過程中,人的勞動行為從自由的創造淪落為無意義的單調重複,隨時可以被替代;消費過程中,勞動者生產的產品愈多,他自己能夠佔有的東西就愈少,最終反而

被自身生產出的商品所奴役；實踐過程中，人自主、自由的生活被貶低為維持肉體生存的手段，也就是喪失了人之為人的「類本質」（Gattungswesen）；交往過程中，個體和個體之間歸根到底是基於利益關係的競爭，只能將彼此視為手段而非目的。異化的直接原因或許是資本家對工人剩餘價值的剝削，但根本上還是資本主義這種自噬其身、不停加速的運轉方式。《摩登時代》裏為了提高生產效率的自動餵飯機器還有那不停加速的流水線就是對異化最生動而直觀的呈現。特別是後者，卓別林飾演的工人夏爾洛在流水線上負責擰螺絲釘，可他逐漸跟不上愈來愈快的生產速度，最終被捲進機器的傳送帶中，陷進一個由轉動着的巨大齒輪構成的世界中——異化的真相。這組鏡頭不論什麼時候看，都令人擊節讚賞。它的隱喻化處理以及視覺表現力一點都沒削弱理論話語的複雜與深度，反而直擊人心，讓任何對異化的文字解釋顯得多餘。也許這門課之後你會忘掉馬克思關於異化的定義和闡釋，但你一定能記住《摩登時代》中的這組鏡頭。當然，即使你沒讀過異化的理論知識，也不妨礙你在看電影時欣賞卓別林的幽默與諷刺；但如果你具備異化的理論知識，你就可以將視覺影像與理論話語進行對讀，同時加深對兩者的理解。所以理論不是套路、不是模板，而應該像顯微鏡一樣檢視文本深處的細節，幫助你更好地欣賞電影，也可能獲得一種智識上的愉悅感。

電影文本分析

接下來，我們會將全球化和異化的理論作為顯微鏡，去觀察、剖析賈樟柯的電影。賈樟柯的作品比較一言難盡。早期的《小武》（1997）《站台》（2000）完全是靠故事和人物取勝，那種質樸的感覺對於三線以下城鎮出生的七十後、八十後來說特別有共鳴。可到了《無用》（2007）之後，特別是《天注定》（2013），想講的話太多、差不多成了説教，故事幾乎淪為理論姿態的印證。反倒是中間的兩部《世界》（2004）與《三峽好人》（2006）在故事敍述與理論批判之間找到了不錯的平衡點，很適合拿來作為文本與理論對讀的例子。我的看法是，從《摩登時代》到《世界》及《三峽好人》，異化的本質沒有變，只不過在全球化語境下，速度和移動性的問題被進一步放大了。勞動不只是流水線上的生產作業，也包括販賣微笑、提供服務；營造夢想的主題樂園可以是和工廠一樣的牢籠。在壓縮狀態下，時空和人的生活呈現為支離破碎的狀態，以至於後者只能在短暫的情境中實現認同，誰都無法為其提供一個連貫完整的價值判斷。空間再生產的遊戲隨着速度提升愈來愈頻繁，自然的風景、老舊的建築、人造的意象不停被摧毀，又在廢墟上重建。困在其中的人們，有的無法離開，有的不斷遷移，都是身不由己。

（1）《世界》

《世界》的故事是我們非常熟悉的模式：一對在外打工的青年情侶，除了每天的工作外，就是琢磨如何實現慾望或克制慾望。男方想和女方發生性關係，女方出於種種顧慮一直推遲。自私小氣的男人一方面嫉妒女人的前男友能出國發展，另一方面又對其他的女人心存幻想。女人固執又心軟，自身的遭遇和同事的不幸令其對現實愈來愈絕望，似乎只有男人的愛還值得珍惜，所以終於答應了和對方發生性關係。然而肉體的交融並未能突破心靈的隔閡，問題也許不是出在男女雙方，而是這樣的生活愈來愈過不下去了。這麼一個平庸且單調的男女故事，可如果我們將角色的身份以及他們平時活動的時空場景給帶入進去，那麼一切好像都煥然一新。男人叫成太生，是北京世界公園裏的一個保安，平日工作就是維持公園的秩序，經常騎着白馬穿梭於金字塔、埃菲爾鐵塔、白宮等世界著名景點——都是複製的微縮模型。女人叫趙小桃，同樣也在這個世界公園裏工作——和這些微縮景觀朝夕相處，作為舞蹈演員，常常身着奇裝異服為大家表演對遠方世界、異國情調的想像，但在幕後和老鄉一起時她會比較自在地說着山西方言。所以電影講的是在大城市拼搏的新移民，也就是農民工的生活故事。這一主題不算新，從盧梭 1761 年出版的小說《新愛洛伊絲》（*Julie, ou la nouvelle Héloïse, 1761*）開始，年輕的主人公帶着夢想和希望從農村來到城市，卻感受到各種衝擊和不適，與成功失之交臂——其

在文學裏面就反覆出現了。但電影把他們工作、生活的場所放置在一個以微縮世界景觀為賣點的主題公園裏，新穎感就出來了，也必然會產生各種有意無意的隱喻效果。因為我們大多數人之於主題公園都是消費者，你要想在裏面玩得愉快，基本前提就是不要質疑它營造出的幻象。你在迪斯尼樂園和米奇米妮合影時，不會去想裏面飾演的工作人員是什麼樣子。沉浸在童話的世界裏，所有角色、形象看起來都非常友好、可愛，以至讓你流連忘返。然而拋開消費者的身份去思考這件事，那麼隱藏的事實是：人家向你微笑、配合你遊玩根本上只是因為這是一份工作。世界公園裏的工作人員，和所有勞動者一樣，都可能要面對異化的問題。《世界》這部電影給人的首要印象就是視角獨特、題材令人意想不到，可謂一次成功的陌生化處理，且恰恰利用了視覺攝影之於文字敘事的優勢——直觀地呈現一個光怪陸離的景觀世界。「世界」之含義又可以從以下三個層次來理解。

第一個「世界」是成太生、趙小桃工作的世界公園，它本身就是時空壓縮的典型例證。在一個人造的空間裏，囊括、複製世界各地的主要景點，將它們製成微縮模型，讓遊客能夠「不出北京，遊遍世界」——加速狀態下的消費行為。從空間上來看，世界公園既坐落在城市之中，又存在於城市之外。公園屬於城市的一部分，可封閉的微縮景觀群就是為了讓你置身於與真實隔絕的擬像之中，暫時忘掉那個日常工作、生活的城市環境，而這樣一個虛幻的世

界是由許多隱形的、來自城市之外的勞動者竭力維持的。對一些人來説,公園是休息、娛樂的地方——短暫停歇之後迎接下一次加速;對另一些人來説,公園則標識了他們自身速度的上限。從時間上來看,世界公園無疑曾是這座城市發達的象徵,但現在看起來卻顯得令人尷尬,隨着經濟的不斷發展、人們生活方式的改變逐漸被淘汰了。它曾經的時髦和現在的落伍,其實都是加速發展導致的後果,是資本積累在不同階段的體現。全球化令出國旅行不再是一件難事,愈來愈多的有錢人已經不需要這些複製的替代品了。可世界公園依然存在,在被徹底摧毀／重建之前,總有人會在那裏。恰如影片中,當真實的飛機在天空中飛過,綽號「二姑娘」的同鄉工人問趙小桃,「你説這飛機上坐的都是啥人啊?」小桃回答:「我也不知道,反正我認識的人裏沒有坐飛機的。」

第二個「世界」是成太生、趙小桃這些外來打工者們的現實生活,他們的生活圈子、人際交往、情慾糾葛,也包括他們之間的階層劃分乃至權力鬥爭。在世界公園裏當演員、作保安並非最底層的城市民工生活,至少這裏人造的風景曾讓在建築工地上過勞而死的「二姑娘」有過一絲羨慕。愛面子的太生在老鄉面前會如數家珍地介紹這些他其實也不了解的景點,心有不甘的人總喜歡證明自己混得還不錯;小桃也想試着接受這個公園／世界,希望和成太生結婚成家,可在發現太生與其他女人有一腿時,她真正痛恨的不是負心的男人而是困住她的這個世界公園。所以她

才會在最後爆發出心聲:「天天在這兒呆着,都快變成鬼了,真想出去逛一逛。」能出國,能奔向真實的世界,能隨心所欲地自由移動,都是令人羨慕的。但這群人裏面,我們唯一能確定出國了的人是趙小桃的前男友梁子。他去的地方不是倫敦、巴黎、紐約,也不是世界公園裏的那些著名景點,而是蒙古的烏蘭巴托;他出國不是旅遊觀光,而是去做勞務輸出,可僅此就讓成太生和趙小桃有不同程度的艷羨——就像「二姑娘」對他們能在世界公園裏工作的羨慕是一樣的。反過來看,這群人裏面唯一從外面世界來的人是俄羅斯女郎安娜,她與小桃語言不通、各説各話,卻有一種「同是天涯淪落人」的真摯情誼。小桃最開始對安娜有種朦朧的羨慕,也是和移動、國外、世界的想像聯繫在一起;可在夜總會偶遇陷入沉淪和悲傷的安娜時,她才意識到別人的生活、外面的世界並不如想像中美好。《摩登時代》裏蒙冤入獄的夏爾洛得以獲釋時卻不願離開,因為牢籠之外不一定是自由和幸福,可能是更大的牢籠。困在其中的底層移民、農民工其實和世界公園一樣是全球化和時空壓縮的例證,只不過他們看起來停滯、緩慢、與速度無緣,所以容易被忽略、被隱藏,以至於人們忘了加速其實是建立在犧牲他們的基礎上。發展的不均衡,速度的兩極分化,使得坐擁整個「世界」的壓縮景觀,卻只是被困於時空的牢籠之中,不能在真實的世界上獲得一席之地。換言之,他們身處在城市中,卻從未在城市裏真正生活過。

第三個「世界」是以無所不在的缺席狀態主宰一切的現代性世界，卻被各種視覺意象所隱藏——包括微縮景觀、手機通訊、動畫場景等等。成太生和趙小桃等人也可以藉由手機這樣的技術媒介，或者是去 KTV 消費觸摸到這個世界的一鱗半爪，但在面對這個世界時始終是無能為力的，只能作為零碎的部件、片段被縫合進意象的再生產鏈條裏。從這個意義上來說，他們的現實生活和穿插進影片中的 flash 動畫沒有什麼本質的區別。相較於前兩個世界側重於空間的劃分與區隔，這一個世界則是以時間性和視覺性為突出特徵。明明大家都存在於同一個時空之中，為什麼有的人是活在當下，可有的人卻像停留在過去；有的人早已超前消費，可有的人卻沒有未來？時間和空間本來不會對任何一個人有所偏頗，但資本化的時空另當別論。我個人比較喜歡《世界》和《三峽好人》對底層人物的刻畫態度——既沒有自以為是地為他者發聲，也沒有居高臨下地凝視他者，而是在諸多的一語雙關中，觀眾在對劇中人物的平視中藉以展開反思：你在他人身上可以看到自己的過去，你在他人身上也可以看到自己的未來。說白了，我們和他們畢竟生活在同一個世界，彼此的差異只有速度的快慢、資本積累的多寡，但生存模式卻是一致的。

可為什麼我們之前卻看不出、甚至沒想到這些呢？多半是因為我們把日常生活中各種視覺意象視作理所當然，忽略了它們所隱藏的東西。正如哈維所言，「日常生活中各種擬象的交織，把不同世界作為商品聚集到同一個時空之

中。但它之所以能做到這一點，在於幾乎完美地隱藏了原初的一切痕跡——這既包括了生產這些擬象的勞動過程，也包括生產過程中的各類社會關係。」電影選材的新穎、獨特其實就是戳破了這些看似自然而完整的視覺意象，把它們背後的勞動過程與社會關係重新揭示了出來。在執着於意象又被意象所困這一點上，我們和他們又是一致的。只不過在速度更快的狀態下，我們的話語評價體系會認為自己在乎的意象更加時尚、更加高端，這也正是全球化和新自由主義準備好的不同菜品。

除此之外，大多數論者對《世界》這部電影不滿意的地方聚焦於其敍事力度不夠強：支線繁亂、節奏拖沓，特別是生硬粗暴地插入動畫場景，讓很多人難以忍受。這也使得電影的許多鏡頭好像從故事中獨立了出來，像是拼貼、填充進去似的。《世界》有兩個不同的剪輯版本，很多人偏愛 138 分鐘的長版，因為故事更完整，人物形象亦豐滿。但我覺得 108 分鐘的短版其實更貼合故事的主旨——其本身不也是時空壓縮的產物嗎？我們常說現代性文化是以視覺為主導的，為什麼不是聽覺、嗅覺、或觸覺呢？因為後面這些都需要在一定的時間過程內進行，它們較之於短暫、易逝、偶然的視覺意象絕對是緩慢的。事實上，速度（資本）和視覺意象是天然的同盟者，卻與由話語、文字構成的敍述思考相對立。現代性的速度必然導致視覺碎片的氾濫以及經驗的貶值。這在電影裏也有所體現，手機這樣的科技發明並未能幫助人與人更好的溝通，反倒是

兩個語言不通的人在古老的民歌──《烏蘭巴托的夜》那裏實現了真正的交流。皮埃爾·布迪厄（Pierre Bourdieu, 1930-2002）在探討電視文化時就精闢地指出，思考意味着需要時間去進行，反思其實是某種停止。當我說請大家去思考論證時，是指你們要在一定的時間內要運用不同的方法將一系列的命題和論點聯繫起來，這本來就需要充足的時間作為保障。反應快和有思想是兩碼事。你可以在加速狀態下看完英文單詞手冊去應付考試，但你在加速狀態下讀完《戰爭與和平》又有什麼意義呢？加速意味着不要去考慮意義這回事。所以「世界」在加速和壓縮狀態下必然不能保證敘述的連貫性，也無法提供一個有意義的完整故事。我不是在為影片花式辯護，只是覺得如果我們真能從這部電影中獲得一個完整的敘述、讀到一個有意義的故事，那它肯定不是這個世界的產物，又或者是某種更高級的、不為我們察覺的意象幻象吧。

（2）《三峽好人》

在全球化發展、時空壓縮中，人的異化或者是被困原地、無法移動──《世界》，或者是被迫離開、不停移動──《三峽好人》，這都與資本主義意識形態鼓吹的全球化時代自由、快速的移動呈相反態勢。《三峽好人》或許不是賈樟柯電影中最讓你喜愛的一部，但它肯定是人所共識的無可挑剔之作。當然無可挑剔和偉大之間還是有些距離，可對於中國電影來說，我個人已經非常滿足了。它的故事

依舊簡單明了，在平行敘事的結構中，從山西來的一男一女前往即將淹沒的三峽庫區尋找失聯的另一半。他們在影片中並不相識、也完全沒有交集，卻在冥冥之中被一種類似的命運聯繫了起來——他們尋找的結果各不相同，可並沒有本質的差別。這部影片中，三峽和賈樟柯互相成全了彼此。雖然大家經常讚歎賈科長選材的角度，但有勇氣、有能力去拍攝這樣一部電影才是更重要的東西。相較於《世界》，《三峽好人》的敘事更加完整，故事的講法更能為大多數人所接受，好像只有在一個被摧毀、被遺忘的空間裏，速度才能慢下來，故事才能講下去。速度在影片中被隱去了，可它依舊是造成這一切的元兇——發展的不均衡就是速度的不均衡，全球化、現代性不只製造加速的快感，緩慢與破損同樣是它的產物。導演為了展現加速的這一面後果，偌大的時空在鏡頭下被切割、被廢棄、被重置，處處是殘垣斷壁、一片狼藉、行將沉沒，電影用了很多固定長鏡頭和全景深拍攝來呈現，給觀眾帶來非常大的視覺衝擊。尤其是當你意識到眼前的景象在現實中早已不復存在的時候，因為悵惘而引發的一系列追問就會開始：為什麼風景要消失？為什麼城鎮要被淹沒？為什麼人要被迫離開故鄉、又為什麼要不斷遷移？而這最終會回到我們一開始提出的問題上去，那就是為什麼一切堅固的東西都煙消雲散了，一切神聖的東西都被褻瀆了？答案不言而喻。

我本科時，也就是像大家這個年紀，第一次看《三峽好人》，那時完全不懂什麼電影分析術語、批評手法，只是感到影片中所有角色都處在一種「非人」的狀態。恰好看完電影過了一周接觸到馬克思的異化學說，恍然驚覺異化的四個表現在電影中都有直接的對應。故事的表層就是人與人關係的異化：一邊是礦工韓三明和他十六年前買來的妻子幺妹，還有那個賣了後者兩次的哥哥，他們之間的情感關係無法用我們熟悉的愛情或親情去界定，裏面有真摯的溫存但也有算計的殘忍；另一邊是護士沈紅和她那兩年杳無音信、遊走於黑白兩道的丈夫郭斌，中間夾雜着那個神秘的廈門女人，也給你一種丈夫不像丈夫、妻子不像妻子的感覺，但並非是不真實的荒誕。從群像的表達來看，則是人與其類本質的異化：人只能非人一般的生存，而不能像人一樣生活；為了加速發展，為了宏偉藍圖，眼下只得流離失所或者被人遺棄；在另一些人所樂意的、將來的黃金世界裏，必定不會有他們的一席之地。其實這個邏輯我們也很熟悉，發展需要犧牲，「今天的不便，是為了明天的方便」。可這個明天太遙遠，今天又漫長，凡是能被犧牲的人終將會被犧牲掉。至於勞動行為的異化在影片中更是一目了然：拆遷工地上單調重複的無意義行為對於勞動者來說只是為了謀生的手段，有的人好像在永遠敲打同一面牆，而有的人好像要把自己腳下站立的危樓都給拆掉。最後是勞動者與勞動產品的異化，其實就是貫穿整個故事的基本線索：煙酒茶糖失去了原有的交換價值，解決不了人際關係中的問題。雖然賈樟柯仍想給這些過去的遺

留物一些潤滑劑的作用，在支離破碎中為人提供慰藉，但真相卻是煙酒茶糖只剩下符號意義，它們解決不了的現實問題，人民幣都可以解決，毋寧說所有這些問題的出現都是人民幣造成的。這也是為什麼電影的海報設計成了人民幣的樣子。以上是將異化的四個特徵與電影內容進行的一個淺顯、直接的比照，從我個人的經驗體會來說，這對初學者通過理論把握文本是有幫助的。潛在的危險是長此以往，我們容易滿足於這種套路，以不變應萬變，批評程式化；既不去做文本細讀，也沒有提供思考論證──但這不是理論的錯誤，而是研究者自己的問題。

《三峽好人》這部電影之所以稱得上「無可挑剔」，是因為你不論用什麼視角切入，又或切入到哪個層面進行分析，都會有不錯的收穫。比如有同學對攝影比較熟悉，那麼關於三峽風景的景深鏡頭和影片伊始介紹韓三明出場的那個橫移鏡頭，都會一下子抓住你。開篇像是在觀賞山水畫一樣緩緩展開，經歷了一系列群像描寫後，鏡頭最終落腳在韓三明身上，電影從一開始就提醒你這只是芸芸眾生無數故事中的一個例子。而有的同學對聲音效果比較敏感，那麼影片中拆遷工地上，清晰、有力、富有律動的敲擊聲馬上會令你意識到，這是製作出來的「現實」──現實中，你在哪一個施工工地上會聽到這樣的聲音呢？電影的現實主義手法絕不是直接複製、記錄我們的生活與日常，它們都是精心編排、有意重塑的產物。有的同學對文學史非常了解，所以你一看到影片的標題《三峽好人》

就很容易聯想到布萊希特（Bertolt Brecht, 1898-1956）的著名戲劇《四川好人》（*Der gute Mensch von Sezuan,* 1943）。後者講的是神仙下凡來到四川尋訪好人，可好不容易找到的好人，在金錢和資本的社會裏，最終不得不改變自己，淪為「壞人」。好與壞，喪失了它們原有的道德評判意義，這也是電影所要表達的主題，兩者就能建立起互文性。還有的同學擅於辨識電影中的隱喻細節，比如開頭的美元變戲法以及結尾的雲端走鋼索，皆有所指；如果你認得那三個身着京劇服裝、在火鍋店玩手機的人是關羽、張飛和曹操，你自然就明白這樣安排的反諷意味。當然更顯眼的是天空中的 UFO，突然點火起飛的移民紀念碑，這些大家津津樂道的超現實主義表達手法。超現實並非現實的反面，而是比現實更加現實，也就是人與物在時空壓縮下被不合時宜地放置在一起，各不在其位。但是，如果大家懂得一些我們之前講的全球化批判理論，那麼你一定會對影片中兩處非常精彩的鏡頭調度深有感觸、難以忘懷。

第一個就是很多論者會提及的 10 元人民幣背後的夔門風景。韓三明同拆遷的工友聊起各自的家鄉，對方問他看見夔門沒有，然後拿出一張 1999 年版的 10 元人民幣，叫他看背面的圖案就是夔門。三明說自己的老家也印在錢上，拿出了一張更老版的 50 元人民幣，背後印的是黃河壺口瀑布。接着切到一個全景深的鏡頭韓三明拿着 10 元紙幣，站在高處遠眺三峽的自然風景，將眼前現實中的夔

門和錢幣上的夔門圖案進行對比。隨後鏡頭又轉到嵌在自然風景中的人造空間——處處是拆遷與建設的施工現場。這幾個鏡頭調度幾乎把所有關於全球化的批判，特別是資本加速下的時空湮滅給説透了；抽象深刻的理論思辨與生動豐富的視覺再現完美結合在一起。也難怪幾乎所有左翼理論家都對電影的這個處理讚不絕口。自然的風景消失了，變成錢幣上的圖案，卻也終將會在加速中消失殆盡——或者是作為舊的遺物停止流通，或者是作為新的符號生產消費。有趣的是，今年發行的新版 10 元人民幣，背面的圖案還是夔門。對於早已習慣手機支付的大家來説，它頂多也就是另一個視覺意象罷了。

第二個是小馬哥的手機鈴聲響起的時候，大家一聽就知道是《上海灘》，它是上世紀八十年代風靡一時的同名港劇主題曲。這也是一個有關兩人對話的固定長鏡頭，小馬哥和韓三明算是結識了、互換電話號碼。作為一個碼頭小混混，小馬哥不僅是周潤發的鐵桿粉絲，還有一種異乎尋常的自信和張揚，他誇張的肢體語言和説話方式逗得大家發笑。我觀察到大家一開始只有稀疏的笑聲，在小馬哥模仿周潤發的經典台詞「我們太懷舊」時集體爆發了一次，而當「浪奔浪流，萬里濤濤江水永不休」的歌曲鈴聲響起時大家更是笑得前仰後合。可馬上鏡頭轉到了旁邊的電視機畫面上，那是一些三峽移民告別家鄉的場景，接着又切入到現實的三峽——三期水位的標牌以及江上行駛的輪船，這時《上海灘》的歌曲從小馬哥的手機鈴聲轉為電影

的配樂，所有同學的笑聲都停止了，大家一副若有所思、無法釋懷的樣子。觀眾的情緒一瞬間由樂轉悲，卻又非常自然，恰恰說明此處的調度極為了不起。事實上電影就是通過對虛實、聲畫、時空的轉換和重置，迫使我們有所反思。我們之所以覺得小馬哥可笑，還是因為我們具有某種速度優勢，在我們眼中小馬哥的種種表現不合時宜，令人尷尬——居然還有人活在八十年代的港劇塑造出的三十年代的上海意象中。小馬哥不像三明一樣老實本分、安於自己緩慢者的角色，他活在過去的幻象裏、與當下現實格格不入，更像是一種徒勞的掙扎。可鏡頭的剪輯卻告訴我們，這不就是三峽移民們的處境嗎？在時代浪潮中的個體，他們的徒勞掙扎是一件引人發笑的事嗎？小馬哥說自己太懷舊，但我們知道他其實沒法不懷舊——你們有多少人相信他無論身處何種環境依然有選擇向前的權利？難以想像。移民們含淚紀念、慶祝偉大的工程，我們心裏也清楚他們其實沒有選擇停下的可能性。《上海灘》總是讓我們想到繁華城市中那些追逐成功的人們，他們之間的權力鬥爭、恩怨情仇，而上海作為萬里長江的入海口，在上世紀三十年代就是現代化的大都市了。可電影卻讓我們順着過去的歌聲逆流而上，看看大江上游三峽現在的故事——這裏人們的生活同樣驚心動魄，但他們不用說出來；「萬里濤濤江水永不休」不再是想像的情懷、舊日的風景，而是現實無法違抗的命運。加速在時間上引起的不適與懷舊，正是空間上發展不均衡的體現。

除此之外，我想大家看電影時肯定都想過這個問題：為什麼韓三明要等到十六年後，才從山西來到奉節，尋找他以前買到的老婆還有從未見過的女兒呢？因為影片中被解救的幺妹也問過他這個問題，甚至帶點責備的意思，「早不來晚不來，為什麼十幾年了你才來找我」，然後就是沒有回應的沉默。大家覺得為什麼韓三明會過這麼久才開始尋人的旅程呢？有同學說可能是家裏有老母親要照顧，走不開；有同學說可能一直在挖煤掙錢，養活自己積攢路費，就像他要靠打工賺錢才能在某個地方待下去一樣；還有同學說可能是被另一段多半也堪稱悲慘的際遇耽擱了。這本來就是沒有答案的問題，或者像演員自己所言這樣設計是為了給觀眾一個念想，又或者賈樟柯是金庸的粉絲，總之我們不知道具體是什麼原因，但我們都能感受到，這肯定是源於他沒錢沒時間，速度不站在他這一邊——他到奉節以後尋找前妻的過程就是曲折緩慢的，而他從山西到奉節真正意義上是用了十六年，我們更加難以想像這其中的漫長。相較於三明所在的群體，沈紅看起來要更具有速度優勢：無論是她所處的環境，還是她與之打交道的人，運動節奏、說話反應好像都要更快一些。即使如此，她也是等了兩年才從山西來奉節尋找杳無音信的丈夫。同樣的問題也可以問沈紅，為什麼不早點來，為什麼不早點與丈夫溝通，或者為什麼不早點解決自己的婚姻問題？換言之，她其實也並不真的在速度上有優勢。可能有些同學比較難理解這一點，畢竟我們大多數人想去往其他城市、或者其他國家僅僅是一個念頭、一個決心的問題，隨時可以來次

想走就走的旅行。可對於很多人來説，無論出於什麼原因，離開家鄉、前往另一個城市，就是他人生中的一件大事。想想《了不起的蓋茨比》（*The Great Gatsby*, 1925）開頭尼克父親的告誡：「這個世界不是所有人都擁有和你一樣的優勢。」速度就是這種優勢，但你個人的優勢也只是相對而言罷了。人的速度永遠趕不上非人的發展，電影中速度最快的無疑是三峽建設工程和相應的移民計劃。就像影片中那個拆遷辦的領導所言：「一個兩千年的城市，兩年就把它拆了，要有問題也要慢慢地解決嘛。」資本經濟自顧自地發展，可它加速積累遺留下的問題卻要由人來承擔，而且對這些人來説只能是「慢慢」解決，多半就是不了了之了。所以沈紅和韓三明之間的快慢其實沒什麼意義，尋覓之旅的得到與得不到殊途同歸，大家最終都是為了生存而繼續漂泊，在時空的碎片中不斷遷移。僅此而言，韓三明、沈紅其實和他們眼中的三峽移民是一樣的，作為觀眾的我們也和銀幕上的人物無甚區別。所以我認為，《三峽好人》為全球化的批判理論提供了一個精彩例證：人被拖入到資本的運轉過程中，不斷移動，而他們自己的生活卻可以和速度、便捷、利益完全無關——移動不是現代性的奢侈享受，而是成了應對自身緩慢才不得已發展出的生存策略。

文本望遠鏡

車廂邂逅與
時間迷宮

◆

今天迎來了我們最後一次課程，標題「文本望遠鏡」既是和上周的「理論顯微鏡」形成對照，也是回應我們一開始的問題——閱讀文學、觀看電影除了滿足自身喜好外，還能為我們提供什麼樣的可能性。我們之前講過，以文學、電影為代表的人文學科一般不會為你帶來短期、實際的好處，即使從長遠來看，也不太可能會幫助你在資本市場、社會競爭中取得世俗意義的成功。不是說你學到的知識不能拿來賺錢，而是這些知識本身——體驗他人的生活、感悟人類的悲歡，甚至嘗試去理解非人的世界，沒法用性價比之類的標準來衡量；它更多是一種不計回報、不足為外人道也的深層慾望和精神追求。所以我覺得望遠鏡是一個很貼切的意象，它讓你看到遙遠的事物卻不一定是為了縮短你們彼此間的距離，遠觀而無需褻玩，所以觀看時帶有想像，研究中伴隨欣賞。當然，你很難說服不理解的人去接受它的意義，但對此有所體悟的人不用說出來大家都明白。有同學說，他就是純粹喜歡看電影，電影給他帶來了快樂，這難道不就是電影對於他的作用和意義嗎？這作為個人的答案固然不錯，但要注意的是，上述句式裏

的「看電影」替換成「買包包」也完全沒有任何問題，命題還是成立的。生活在消費社會中，你所熱愛的對象並不足以使你看起來與眾不同，文學／電影只是諸多選項中的一者——不假思索地沉溺於文本可能只是為了自己的窺視慾，並沒有「詩與遠方」包裝起來的高尚感。消費的快樂和思考的快樂是兩種不同的東西，前者近乎一種直接滿足慾望的快感——讓你爽，後者是一種延遲滿足，在更為曲折、更為高階的批判反思中獲得新的自由。

除此之外，望遠鏡只是文本諸多職能中的一種，這節課的重點是我們如何藉由文學文本、電影文本進入到人類知識的其他領域。從橫向上看，文本望遠鏡總是致力於拓寬我們自身經驗的邊界，幫助我們加深對於人類社會、歷史發展的理解；從縱向上看，文本望遠鏡能夠將我們拉升至經驗以外的領域，幫助我們理解並欣賞一些針對形而上學問題的沉思。沒錯，是欣賞而非解決。因為文學不可能為你解決一道數學難題，但卻能助你領略數學的魅力。邏輯可以作用於自身，卻不會欣賞自身的成就。所有這些去經驗化的思維活動對文本的依賴程度都很低，可恰恰是文本（文學或電影的）才能為它們提供審美意義。接下來我會從「車廂邂逅」與「時間迷宮」兩個單元分別來進行講解，其實也就是在主題框架下對文學和電影的文本作比較閱讀。由於是最後一次課，所以加入了些我個人感興趣的內容，還請大家多多包涵。

車廂邂逅：火車上的浪漫與犯罪

鐵路火車自誕生之日就與文學、電影有着千絲萬縷的聯繫。前面在講電影發展史的時候，我們介紹過盧米埃爾兄弟《火車進站》（1895）的「神話」，「幻影之旅」作為早期的一種美學鏡頭用來突顯電影的視覺移動性，而鐵路和電影其實都是現代性的發生裝置——讓同時作為乘客和觀眾的現代人在被動加速的狀態下體驗到時空的湮滅。

當火車在電影中出現時往往意喻一段旅程的開始，最常見的主題就是尋父，其實也是尋找自我，比如安哲羅普洛斯（Theo Angelopoulos, 1935-2012）的《霧中風景》（*Topio stin omihli*, 1988）。姐弟二人為了尋找並不存在的父親，反覆搭上火車又被迫跳下，在這段過程中，他們見識到了雪夜中逃跑的新娘、奄奄一息的馬匹、斷了手指的巨手雕像，虛偽殘暴的成年人，純真美好卻又令人心碎的少年。生命的旅途重在過程而非終點，知覺體驗勝於邏輯思考，這也是為什麼「公路電影」對於導演和觀眾都比較友好——你不會在觀看這類影片時質疑旅途遭遇的合理性，因為像火車這類現代交通工具本身就為敍事提供了充足的合法性。

一段旅程的開始同時意味着上一段旅程的結束，電影中的火車也常常承載人的離別，比如費里尼的《浪蕩兒》（*I Vitelloni*, 1953），小津安二郎的《東京物語》（1953）、《浮

草》（1959）等等。《浪蕩兒》是小鎮青年的經典敘事，青春就是要拿來無所事事地揮霍至荼蘼，不論再怎麼折騰、不甘平庸，總有一天你要麼還是得和周圍妥協，要麼就搭上火車離開這裏。也許這趟自我強加的旅程終究還是會以回到這裏而告終，但在當初的某個時刻你一定得離開——不一定是被外面的世界所吸引，可能僅僅是只有走出去才能確認曾經待在這裏的意義。至於小津安二郎，我實在無法想像如果把所有關於火車的鏡頭從他作品中去掉會是什麼樣子。小津的電影真正打動你的不是家庭關係、人情倫常這些直接的內容，反而恰恰是在火車、車站這些非人的物件、場景那裏折射出人之為人的界限以及界限外的無盡傷感。比如《東京物語》結尾京子未能去車站送別紀子，可她內心依然充滿牽掛，時不時看下手錶推算火車開動的時刻，鏡頭從她凝望窗外的特寫轉向火車駛過的大場景，孩童的歌聲猶在耳邊，有情和無情雖然對比強烈，卻也只是不同程度上的不如人意——或許這就是人生吧。《浮草》結尾駒十郎和壽美子這對相愛相殺、身如浮草的情人在車站重歸於好，與其說是他們倆人相互和解，倒不如說是車站這一場景還有即將出發、沒入夜色的火車容納了一切，同時也再次突出了小津電影中的一貫主題：人生不會如誰所願，但每個人總會有自己的歸宿。

同理，火車作為現代性的象徵成為文本中一種非常重要的意象，它也為文學、電影創作提供了新的題材、打開了敘事空間。在狄更斯的小說裏，火車是舊世界的破壞者、

《東京物語》、《浮草》

吞噬一切的怪獸,這可能和他本人經歷過嚴重的火車出軌事故有關。老舍的《斷魂槍》(1935)、朱西寧的《鐵漿》(1963)都是將火車視作一種無法阻擋的祛魅工具,被它改變的過去永遠過去了。一個現代人能夠搭乘火車,除了有錢之外,他還需要看懂鐵路時刻表、規劃行程。這其實也是一個時空轉換的例子,即將空間上的距離跨越轉換成時間上的計算籌劃。鐵路時刻表為通俗文學的發展做出了巨大貢獻,成為設置謎團、製造敘事張力的重要道具——既是偵探破案的工具,也是罪犯掩蓋證據的幫兇,比如福爾摩斯探案系列中的《恐怖谷》(*The Valley of Fear*, 1914)《紅樺莊探案》(*The Adventure of the Copper Beeches*, 1892),以及日本推理小說中松本清張(1909-1992 的《點與線》(1958)、西村京太郎(1930-)的《終

點站殺人事件》（1981）。事實上，人一旦置身於火車中，往往就意味着一個故事的開始。鐵軌連接着作為出發地和目的地的城市，但火車經過的地段幾乎都在城市之外；車廂作為現代的公共空間令諸多陌生人在一定時間內共處一室，而每個乘客都會利用相應的規章、設施來劃分彼此的私人領地——車廂是對城鄉、公私這種常見空間劃分的懸置，不穩定的界限、潛藏的可能性，使得舒適與不安、浪漫與危機並存——劇情反轉只是一瞬間的事。因此，火車車廂是對現代社會中陌生人交往經驗的凝聚與放大，倘若旅途時間尚短那麼乘客之間還可以一言不發、偶有眼神交匯，但如果時間長到足以承載一個故事，那麼其最極致的兩種表達就是犯罪和艷遇。

移動的車廂是一種加速狀態下的密閉空間，配合規劃好的運行時刻表，非常適合拿來作為犯罪場所。大家首先會想到阿嘉莎（Agatha Christie, 1890-1976）的著名小説《東方快車謀殺案》（*Murder on the Orient Express*, 1934）及其多個影視改編版本。它其實是披着現代旅行外衣的古老復仇故事。偵探波洛之所以能成功破案，不僅是因為他在排查嫌疑人線索時顯露出敏銳的洞察力和絕佳的記憶力，更重要的是他突破了一般人針對火車旅行的思維定勢。畢竟這個故事最出人意料之處是同一節車廂內的十二位乘客，表面上互不相識背地裏卻共同參與了復仇計劃。當你乘坐地鐵、高鐵的時候，有沒有曾腦補過周圍的陌生乘客其實是在聯合起來演戲欺騙你？就算你曾有過這樣的念頭，我

想你也會很快打消掉——不是這種情況完全沒有可能，
而是它發生的機率太低不足以摧毀你對世界的預設，更不
值得去影響你的正常生活。小說和電影創作就不需要顧慮
這些，它抓住陌生人向你展示的信息和內在的不對稱這一
點大做文章。和你同乘的室友憑空消失而所有人都說從未
見過她，對面的美女向你施以援手但其實是想利用你的間
諜，你不小心踢到了旁邊的陌生男子開始交談居然就引發
了一樁謀殺案，這些是希區柯克（Alfred Hitchcock, 1899-
1980）的電影講述的車廂故事。《火車怪客》（*Strangers on
a Train*, 1951）直譯過來其實就是「火車上的陌生人」。
當然，不是所有的陌生人都會將你捲入謀殺、惹上麻煩，
但你也有可能從他那裏聽到一個犯罪故事。托爾斯泰晚
年創作過一部中篇小說——《克萊采奏鳴曲》（*Kreitzerova
Sonata*, 1889），題目取自貝多芬的同名樂曲，就是乘客在
車廂裏聽陌生人講述自己因為懷疑妻子與鋼琴師出軌，陷
入嫉妒和憤恨中最終將妻子謀殺的故事。敍事的過程伴隨
着火車沿途行止、列車員的進出時不時地中斷，好像也產
生了類似於樂曲的節奏感。精妙的敍事結構是托翁的拿手
好戲：一開始你遇見車廂中有個神經質的陌生紳士，幾番
波折後終於願意和你傾吐，隨着他故事講述到高潮，先前
的奇怪舉止也都得到了解釋——正處在車廂中的敍述者
告訴你他害怕坐火車，坐火車令他不寒而慄，因為正是在
車廂中他陷入狂想無法自拔，萌生了殺妻的念頭。

我一走進火車車廂，就開始進入了完全不同的另一種狀

態。坐在火車上的這八個小時旅程，對於我簡直太可怕
了，我一輩子都忘不了。是因為我坐進車廂以後，自己就
覺得彷彿已經到了家呢，還是因為鐵路對於人有一種刺激
作用，我不知道，反正我一坐進車廂以後，就再也控制不
住自己的想像了，它開始一刻不停地、栩栩如生地向我描
繪激起我的妒忌心的那一幅幅畫面，而且一幅比一幅下
流，都是關於我不在家時家裏發生的事情，以及她怎樣對
我不忠實的情景。我注視着這些畫面，我被憤恨、惱怒以
及因為自己被人侮辱而感到的一種特別狂熱的感情煎熬
着。我擺脫不了它們。我不能不看它們，我抹不掉它們，
也不能不一再想像到它們。而且，這些畫面的逼真似乎在
證明我想像出來的東西都是確有其事的。有一個魔鬼，彷
彿故意與我作對似的，使我產生了一些最可怕的想法。

（中譯本頁 92）

在托爾斯泰筆下車廂是有魔力的，它的移動狀態、它的模
糊界限，都是對工作、家庭這些日常社會關係的一種逃
避，車廂中的旅客身份與其作為人生過客的本質在此階段
重合，好像人只有在這裏才會直面自身，陷入情緒和慾望
的深淵。這或許就是托爾斯泰喜歡借助鐵路火車來書寫婚
姻與家庭、反思愛情與幸福的原因。而他本人素來與妻子
不合，在臨終之前執意離家出走，最終死在一座小火車站
裏，好像也是冥冥之中自有天意。

既然講到托爾斯泰，那麼我們就轉向車廂邂逅在文學電影

中的另一主題──艷遇，因為文學史中最著名的例子當屬安娜・卡列尼娜和佛倫斯基在火車上的相遇。在從聖彼得堡去莫斯科的一次火車旅行中，安娜邂逅了佛倫斯基，儘管只是一面之緣，後者就深深迷戀上了安娜。兩人的感情在一次舞會上急速升溫，為了斬斷這日常生活之外的浪漫與不安，安娜立即從莫斯科乘車返家，在歸程的車廂中，讀着小說、思緒聯翩、懷疑起自己的生活，居然於途中再次「巧遇」佛倫斯基，以致於抵達聖彼得堡車站後，丈夫卡列寧的模樣令她感到從未有過的驚異，以致於厭惡。無法壓抑愛意的安娜拋家棄子與佛倫斯基走在一起，這為社會所不容，兩人的關係也日趨緊張；終於有一天，安娜從莫斯科乘車前往佛倫斯基的莊園，想見情人卻不得，於絕望沮喪中面對着迎面而來的火車從月台上縱身跳下，「為了懲罰他，也為了擺脫所有人和我自己」。

所有《安娜・卡列尼娜》的電影改編都稍欠了一點味道，因為電影可以呈現──也樂意去呈現──宴會中男女共舞、女主跳軌自殺這些極具視覺張力的場面，卻很難傳達出為何經過了一段鐵路旅程、在移動的車廂中待了幾天，人的心態、想法就會發生改變。安娜從莫斯科回到聖彼得堡，本來是要搭乘火車逃離誘惑、回歸責任，可當她下車時卻發現家庭和婚姻是如此陌生。一個淺薄的解釋就是她在中途的車站「巧遇」追過來的佛倫斯基，風雪漫飛的車站上出現了那個執着於自己的美男子，女人再也抵禦不了此種浪漫──最新版本的電影就是這樣拍的。但這其實

是對安娜的一種誤解，也抹煞了原著的複雜性。你仔細讀文本就會發現，旅途中的安娜在佛倫斯基出現之前就已經有了質的變化。窗外刮着暴風雪，行進的列車顛簸不停，臥舖車廂內各種吵雜和騷亂，而安娜則是在昏暗的燭光下讀着一本英國小説。她和書中的人物產生認同，又藉由對他們的批判來回看自己的生活，因為「她自己想要生活的慾望太強烈了」。在托爾斯泰的描述中，車廂再次施展起了魔力：

她感到自己的神經好像繞在旋轉着的弦軸上的弦，愈拉愈緊。她感到她的眼睛愈張愈大了，她的手指和腳趾神經質地抽搐着，身體內有個東西在壓迫着她的呼吸，而一切形象和聲音在搖曳不定、半明半暗的燈光裏以其稀有的鮮明使她不勝驚異。瞬息即逝的疑惑不斷地湧上心頭，她弄不清火車是在向前開，還是往後倒退，後者完全停住了。坐在她旁邊的是安努什卡呢，還是一個陌生人？『在椅子扶手上的是什麼東西呢？是皮大衣還是什麼野獸？我自己又是什麼呢？是我自己呢，還是別的什麼女人？』她害怕自己陷入這種迷離恍惚的狀態。但是有個東西卻想把她拉過去，而她是要聽從它呢，還是要拒絕它，原來是可以隨自己的意思的。

（中譯本頁 111-112）

不論那個想拉她過去的東西是佛倫斯基，是愛情亦或慾望，還是對另一種生活的想像與渴望，是聽從還是拒絕，

其實完全是由安娜自己決定的。換言之，她是自由的。我覺得這裏其實點出了這個人物的本質特徵。從安娜閱讀他人的生活到嘗試去過自己的生活這一車廂中的轉變開始，她之後的每一個選擇都是自己決定的：與佛倫斯基陷入熱戀，想與卡列寧離婚，忍受着骨肉分離的痛苦離家出走，與上流社會公開決裂，為了懲罰情人而投身於火車車輪之下。這不是一個可憐女人愛上渣男被拋棄的悲劇故事，安娜為自己對佛倫斯基的愛作出了巨大犧牲，唯獨沒有喪失自身的主體性，那是始終忠實於自我的激情。這也不是一個已婚的出軌女人在責任和慾望之間陷入沉淪的道德批判，上流社會偷偷摸摸的風流韻事數不勝數，但大家都懂得這種事不要説出來，更不要去為此而挑戰社會規則、家庭倫理。可安娜就是這樣做了，甚至去到人們無法想像的地步；僅此就足以讓整個社會憤怒，而作為男人的佛倫斯基則幾乎沒受到什麼指責。男人拋開家庭追逐夢想常常被視為一種浪漫，女人要如此做就是大逆不道。但女人也可以是自由的，無關其作為妻子亦或母親的身份；一個自由的女人充滿魅力，一個自由的女人令人恐懼，這點對托爾斯泰也不例外。按照他的説教，愛情不能僅僅是情慾之愛，否則的話就會陷入完全以自我為中心，而自我中心主義本身就是不道德的——與作為正面教材的列文、基蒂這對相反，安娜恰恰是一個以自我為中心的自由女性，即使貫徹這一點要以傷害他人和傷害自己為代價。當她在臥軌前爆發出"所有人都在自欺、一切皆是虛偽"的內心吶喊時，我以為她更多説的是自己。過去的讀者喜歡、同情

安娜的居多，現在則相反，大多數闡釋者對安娜持駁責、批判的態度，甚至對其感到厭惡——這也暗合了時代趣味的變遷。但請大家注意，不論你怎樣解讀安娜·卡列尼娜這一人物形象，都不可能得出一個客觀的評判或最終的論斷。當安娜作為一個自由而自我的女性被成功塑造出來後，就擺脫了作者的掌控與讀者的闡釋——所有這些最終映射出的正是閱讀者自己的自我慾望。同理，不少讀者會免疫於托翁有關家庭幸福的說教，不是因為他講的道理不對（即使我們考慮到他本人的家庭生活），而是或多或少隱晦地意識到：對自我中心主義的執著批判何嘗不是以自我為中心的呢？說到底，能夠去欣賞、去憎恨、去理解一個沉溺於自身而無法自拔的自我的，從來都是另一個忠實於自身的自我。

最後一點，佛倫斯基是安娜愛慾的對象，但讓她意識到愛慾的自由卻是對小說文本的閱讀以及搭乘火車旅行的契機。在她被車輪碾過，臨死之際，托翁是這樣描述的：

那枝蠟燭，她曾藉着它的燭光瀏覽過充滿了苦難、虛偽、悲哀和罪惡的書籍，比以往更加明亮地閃爍起來，為她照亮了以前籠罩在黑暗中的一切，嗶剝響起來，開始昏暗下去，永遠熄滅了。

（中譯本頁 830）

安娜結束了自己的生活，或者説她最終活成了自己讀過的書中人物，這足以讓我們這些文學閲讀者產生共情——可安娜本來不就是書中的人物嗎？另一個可以參照的人物是愛瑪‧包法利，雖然同樣是徘徊於書籍與現實、慾望與日常之間，但她和自由選擇沒太大關係，更多是不甘平庸卻又註定平庸這一模式的現代變體，和《山月記》中的隴西李征如出一轍。藉由閲讀書籍勾引起對另一種生活的慾望，還有但丁《神曲》中裡米尼的弗蘭切斯卡。由於時間關係，我沒法就此再深入展開。希望大家能去看下納博科夫對《安娜‧卡列尼娜》這部小説的解讀。他在《俄羅斯文學講稿》（*Lectures on Russian Literature*, 1981）裏仔細研究了安娜所乘的臥舖車廂，探討了不同車廂的型號、當時的空間佈局、人們一般在車廂裏幹些什麼，被軋死的鐵路工和安娜的噩夢等等，甚至還專門繪製了一幅車廂內部示意圖來説明——我覺得這也是納博科夫作過的最精彩的一個文本分析案例。

安娜和佛倫斯基的車廂邂逅沒有太多的對話環節，但我們知道，艷遇能夠成功大多源於結識的二人在火車上聊得非常投機，比如林克萊特（Richard Linklater, 1960- ）的《愛在黎明破曉時》（*Before Sunrise*, 1995）。一對陌生男女在車廂中相遇，偶然打開話匣、藉着共同的吐槽彼此相互吸引，於是在維也納下車度過了浪漫一日。作為經典的文藝愛情片，導演用了很多跟拍鏡頭和正反打幫你融入男女主角喋喋不休的對話中。雖然這給了電影一些寫實的氣質，

但它本質上還是一個屬於文藝青年的現代童話：車廂邂逅很快就建立起信任，幾乎無涉任何警惕與防備；傑西是幸運的，他在茫茫人海中覓到了唯一的靈魂伴侶——美麗率真的席琳。可車廂中美麗的陌生女人也可能是對你圖謀不軌的騙子，這更是小說電影經久不衰的創作題材，一個典型例子就是張恨水 1936 年發表的中篇小說《平滬通車》。銀行家胡子雲攜帶十幾萬元巨款，從北平乘坐剛開通的直達火車回上海。不料在餐車上邂逅一位年輕貌美但未買到臥鋪票的摩登女郎。交談之中知道她叫柳絮春，還是自己遠房親戚的朋友。胡子雲見色起意，盛情邀她去他的包廂歇息，兩人度過了風流一夜，甚至第二天晚上依舊如此。然而當胡子雲一覺醒來快到上海站時，發現皮箱裏的巨款不翼而飛，那位叫柳絮春的女子也早已在蘇州站下車。數年後，窮困潦倒的胡再次坐火車經過蘇州時，見一位極像柳絮春的摩登女郎提着皮包匆匆而過，不禁陷入瘋狂，為繼續前行的列車所拋棄。我在自己的書中曾詳細分析過這篇小說，主要的論點是認為它不只是一個包涵傳統道德說教的言情故事（男人好色、女人危險），車廂邂逅從艷遇到騙局的演進恰恰揭示出了現代社會交往規則、信任體系的一些重要特質——這是一個有關現代性的寓言。車廂中的陌生女性，浪漫與危險並存，這一書寫／拍攝模式背後指涉的是：當女人出現在現代公共空間之中，意味着她更易於去接近的同時又更不易受你掌控——她是自由的。

還有最後一種車廂邂逅，陌生男女在列車上相遇，開始建立某種聯繫，一起去經歷冒險，或者被迫成為隱秘的「共犯」，就在情緒升溫、似乎要有點什麼事情出現的時候，突然一切戛然而止，火車到站，彼此各奔東西，如同一切都沒發生過一樣。你在列車上邂逅靈魂伴侶或犯罪分子的概率是比較低的，更普遍的情況是它成為你波瀾不驚的生活中的一段插曲，很快被遺忘，連對方的樣子也記不清了。波蘭導演耶爾齊‧卡瓦萊羅維奇（Jerzy Kawalerowicz, 1922-2007）的《夜行列車》（*Pociąg*, 1959）講述的就是無果而終的艷遇和有驚無險的犯罪——曖昧與猜忌、浪漫與不安、有情與無情這些車廂邂逅常見的反轉要素在這部影片裏被發揮得淋漓盡致。它的攝影非常出色，尤其是後半段成功營造出密閉空間內人與人的不信任，到高潮處轉向室外走向一場人民的大追捕。有論者說這映射了波蘭社會主義時期的壓抑和裂痕。我不熟悉波蘭的歷史，但我覺得這並非社會主義社會特有的產物。事實上我看這段的時候，腦中浮現出的是霍布斯（Thomas Hobbes, 1588-1679）的教誨——「人對人是狼」，即在自然狀態下，生活會變成一切人反對一切人的無休止戰爭。這並非因為人天性是自私、邪惡的，也不是說人際關係就純粹是虛偽的；而是自然狀態下的不確定因素，使你沒法真正去相信一個與自己不同的陌生人。人和人之間之所以會充滿敵意，不是誰的內心險惡，而是因為信任的缺失才導致了對他人的不安與對未知的恐懼，這才是「他人即地獄」的真諦。按照霍布斯的說法，社會得以確立並且正常

運轉，是因為我們相信他人會和自己一樣遵守規則、承擔義務。倘若沒有像政府這樣在我和他人之外的第三者提供政治權威，那麼這種相信就無法建立起來——單方面對他人心存期許是不理智、不安全的。所以霍布斯的結論是，不論是好政府還是壞政府，不論權威是以什麼方式確立的，有要比沒有好。影片中面臨危機的密閉車廂，正是對自然狀態的一種徹底釋放；所有乘客都從停駛的列車中下來，在曠野中爭先恐後地去追捕殺妻疑犯，不是他們了解案情真相，也不是他們真的多麼痛恨疑犯，而是他們渴望恢復正常的秩序——透過參與正義的表演，以求過上一種卸下防備、停止敵意的生活。為什麼這樣說呢？在抓捕疑犯這一高潮結束後，鏡頭緩慢地注視着默默走回車廂的人群，他們又恢復到若無其事的狀態。在這一刻，作為觀眾的我們意識到：就像男女主角曾被懷疑一樣，每個陌生的他者的都是潛在的疑犯，自覺參與追捕正是為了拼命洗刷自己的嫌疑。懷疑他人的同時又要向他人證明自己，這不就是現代人生活的全部嗎？這一幕其實也預示了最後的結局：參與追捕的乘客跑得再遠，他們終究還是要回到火車上；男女主角之間的曖昧濃到爆裂，可這場還未開始的戀情只能留在車廂裏。當男人對靠在自己肩上的女人非常冷靜地說出：「我的妻子在站台上等我。」我們再次領略了對陌生他者心懷期許是件多麼有風險的事——決定我們關係走向、情感歸宿的不是我們自己，而是鐵軌的里程、列車的運動以及碰上哪種陌生人的運氣。這部電影也讓我聯想到張愛玲的《封鎖》（1944）和科塔薩爾（Julio

Cortázar, 1914-1984）的《南方高速》（*La Autopista del Sur*, 1966）這兩個短篇小説，因為空襲警報而擱淺的電車和突如其來的高速大堵車催生了邂逅陌生人的曖昧情愫，就在情節要有新進展之際，電車恢復正常、高速可以通行，人們匆匆回到各自的生活軌道，故事也就無疾而終，像是沒發生過一樣。這三個文本處理的場景、描寫的細節以及個人風格皆有不同，卻不約而同地把握住了某種現代性體驗的內核。

以上對車廂邂逅相關文本的梳理，是為了向大家説明，鐵路火車的出現為文學與電影提供了新的題材和敍事模型，而文學和電影中的鐵路火車其實也能幫助我們去理解現代社會的形成以及現代性經驗的特徵——遭遇陌生人。

一方面，在上述文本中，火車不再是故事可有可無的背景舞台，而是生產敍事、決定其發展走向的裝置；它不需要去援引其他的理由，光憑自身就能為敍事賦予合法性。當車廂邂逅的經驗成為文本敍事的主題時，決定故事始末、情節走向的除了鐵路時刻表、行車線路、移動和速度，還有車廂內與你不期而遇的諸多陌生人。因為車廂合理化了與陌生人的邂逅，這就為小説作者、電影導演免去了很多邏輯上的難題；一旦接受了這樣的設定，後面無論發生多麼出人意料的轉折其實已蘊含在情理之中。倘若變換一下空間場景，比如你在自己家裏撞上陌生人，這也會出人意料但不在情理之中，所以創作者必須為讀者提供解釋，否

則就會破壞敍事的連貫性。或者我們想像一下另外一種身份，比如寶玉和黛玉相逢是必然的，但安娜和佛倫斯基、傑西和席琳的邂逅則是偶然的，因為後者首先是火車上的乘客——對於他們而言沒有命中注定的相遇，如果你讀出了這種感覺，恰恰説明故事是成功的，文本將偶然包裝成了必然。

另一方面，車廂社會也是對現代性處境的凝聚，和人類親密關係的轉變、社會中的抽象信任等問題息息相關。陌生人本來就是難以界定的存在，讓你感覺既近又遠，無法一勞永逸地判斷是敵是友，這就為各種反轉埋下了伏筆。但真正讓你感受到反轉的，還是緣於移動車廂提供的密閉空間與加速狀態：前者讓乘客暫時擺脱了日常身份的束縛，重新扮演為原子化的個體；後者要求所有個體必須盡快識別彼此、建立關係，且加速狀態下的人際交往更接近於角色扮演遊戲。艷遇、騙局、亦或什麼都沒有，這全是速度的產物。只要時間足夠久，沒有任何東西、沒有任何人會讓你真正感到驚訝。現代社會中，有限個體在加速狀態下和陌生人打交道，必然存在資訊的缺乏與時間的限制，我們不得不對要相信的東西有所抉擇。在這樣的條件下，現代人的信任所授予的對象不再是另一個具體個人——那樣太花時間，而是技術、器物以及制度——比如夾雜着車廂空間、乘客規範、鐵路系統、旅行經驗的「抽象信任」（Abstract trust）。人們之所以會上當受騙、期許落空，並非像表面上那樣是被陌生人騙取了信任，而是「抽

象信任」的習慣讓你以為所在的車廂、所處的社會總是在按照規則和制度運轉，可靠有效，這才是你會錯意的原因所在。然而你沒法怪罪鐵路火車，也沒法改變社會制度，只能時刻告誡自己壓抑慾望、提防陌生人——就像他人正在提防你一樣。

時間迷宮：以有限想像無限

接下來我們進入第二個主題單元——時間迷宮。我本來是打算和大家聊一聊文學與電影中的「戲中戲、夢中夢」這樣一種故事套故事的敍事手法，但後來發現這太過龐大和複雜，我也沒有能力駕馭。我們之前的課程其實也接觸到了「戲中戲、夢中夢」的不同案例，比如哈姆雷特聽了父親亡魂的控訴，特意安排人馬演了一場類似情節的戲劇取名為《捕鼠器》來測試叔父和母后的反應；電影放映員基頓在現實中受人誣陷，借助夢境進入到影像的世界中充

Jorge Luis Borges' *Labyrinths*

當起福爾摩斯式的偵探角色，查明真相、逮捕罪犯，最終回到現實世界中也為自己洗刷了冤屈。「戲中戲、夢中夢」可以是一種敘事隱喻，透過內在故事來揭示或反諷外在故事；也可以是一種推進手法，以故事套故事進入到新的時空體中。因為「戲中戲、夢中夢」其實是對戲、夢自身的二分，這又涉及到真實與虛假、實在與表徵這樣的古老問題，你會因此而質疑自我是否存在、世界是否真實等等。比如《黑客帝國》（*The Matrix*, 1999）中尼奧服下了孟菲斯給的紅色藥丸，發現自己之前的生活不過是機器製造的夢境，一個通俗的「缸中之腦」故事。戲中之戲同時映射着此身所處的外在世界，在破除自我執念、領悟諸行無常的意義上兩者並沒有高下之分。中國文學傳統中，從莊周夢蝶到南柯太守都傳遞着同樣的教誨。同理，既然人生如戲如夢，那麼拍攝電影和觀看電影其實就是在製造及解讀「戲中戲、夢中夢」，特呂弗（François Truffaut, 1932-1984）的《日以作夜》（*La nuit américaine*, 1973）是對其最為精彩的說明。這部影片就是「電影的電影」，包含了導演對電影的熱愛，我特別喜歡裏面導演的三場夢境。然而在比較了這些文本之後，我發現自己真正感興趣的其實是「戲中戲、夢中夢」如何透過敘事營造出無限時間的幻覺，即以有限想像無限——對於無法觸及、不可能實現之物只能是想像和思考。所以我要求大家去閱讀博爾赫斯的《小徑分岔的花園》（*El jardín de senderos que se bifurcan*, 1941），以及重看一遍克里斯多夫·諾蘭的《盜夢空間》（*Inception*, 2010）。

首先請大家注意，這兩個文本中對無限的想像是由敘述演繹出來的，不同於一種單純的世界觀設定。後者往往直接宣稱主人公被困在某一天或某一個時間段內循環往復、無法逃脫，比如《土撥鼠之日》（*Groundhog Day*, 1993）《恐怖遊輪》（*Triangle*, 2009）這樣的電影；又或者構造一本書，沒有開始、沒有結尾但可以永無止盡地翻閱，又或翻到一半需要讀者回到開頭重新開始，比如博爾赫斯的《沙之書》（*El libro de arena*, 1975）、卡爾維諾的《如果在冬夜，一個旅人》（*Se una notte d'inverno un viaggiatore*, 1979）——重點不在於為何要這樣設定，也無需解釋無限達成的機制，而是去觀賞設定後的冒險歷程以及帶給讀者的閱讀快感。純粹的重複、自我同一也可以被定義為無限，因為與自身等同當然在每時每刻都是真的，但它永遠也只能和自身等同，既不能出乎其外也無法入乎其內。我想像一本無始無終的書令其作為無限的隱喻，和我在閱讀一本書時感受到對無限的演繹，這是完全不同的兩回事。所以《小徑分岔的花園》和《盜夢空間》借「夢中夢、戲中戲」指涉的無限並非是一種設定，而是敘述的延展，而這一延展本身又是對最終抵達同一的推遲。用數學的語言來表達，設定的無限、純粹的循環往復是 $X=X$，而「夢中夢、戲中戲」表達的無限則像是一個遞迴函數 $F(x)=iF(x-1)$，它首先會對自己進行層級區分，再進行運算、啟程出發，但最終會返回自身及前一個函數的結果上。

其次要說明的是，《小徑分岔的花園》和《盜夢空間》作為兩個大熱文本不乏各式各樣的闡釋：卡爾維諾在《新千年文學備忘錄》（*Six Memos for the Next Millennium, 1988*）中稱博爾赫斯的每篇作品都包含有宇宙的某種屬性——無限、不可數、或永恆或現在或週期性的時間等等，並將《小徑分岔的花園》作為無限的平行宇宙予以解讀；安伯託·艾柯（Umberto Eco, 1932-2016）有篇散文就叫〈博爾赫斯與我的影響焦慮〉（"Borges and My Anxiety of Influence," 2005），重點提及了博爾赫斯式的迷宮構造——困於迷宮之中本身就意味着無限重複已走過的路；而《盜夢空間》這部電影就很適合拿來當作精神分析、意識形態批判的文本範例，大家可以參照戴錦華教授的影評。但目前所有的闡釋在涉及到無限這件事上都令我感到不滿意：或是把無限這件事想得太過簡單，以為確認了花園的謎底是時間，而博爾赫斯的時間觀是多維、偶然、交叉、非線性的就能自動得出無限的概念——多維時空、平行宇宙和無限是兩碼事；或是根本就沒理解「戲中戲、夢中夢」的嵌套敘事對於無限的營造，反而聚焦於迷宮、書籍、戒指、陀螺這樣的具體意象，大談所謂的時間玄學——這裏面根本沒有什麼玄之又玄的東西。那麼在何種意義上我們能夠營造出一座寄予無限的時間迷宮呢？我的理解是，它必須要有「戲中戲、夢中夢」這樣的分層敘事結構，最重要的是，這種分層分類其實是由敘事的自我指涉性質引起的——在自身之內外言說自身同時又被自身所言說。說白了，只有當「戲中戲、夢中夢」這

樣的敘事借助於自我指涉悖論時，我們才能以有限想像無限，進而領略這種想像的奇妙與瑰麗。

《小徑分岔的花園》從一份第一次世界大戰的檔案證言開始，藉此營造出某種歷史的真實。可隨着對這份證言的閱讀，你發現它其實講的是一個解謎式的間諜／偵探故事。主人公余準博士表面上是青島大學的英語教師，但暗地裏還有兩個身份線索——為德國工作的間諜，清代雲南總督彭㝢的曾孫。間諜故事總是有逃亡／追捕的戲份，余準意識到自己的間諜身份已經暴露——他的接洽人魯納伯格已被英國特工馬登上尉逮捕或殺害，所以要趕在馬登上尉抓住他之前將掌握的信息傳遞給柏林方面。余準搭乘火車前往阿什格羅夫村，進入小徑分岔的花園，拜訪一位名叫艾伯特的漢學家。艾伯特博士醉心於研究彭㝢的遺產，因為余準的這位祖先辭去了高官厚祿，據說費了無數心血寫了一部比《紅樓夢》還要複雜的小說以及建造了一座誰也走不出來的迷宮。余準與艾伯特博士探討傳說中彭㝢建造的迷宮究竟為何物，由此帶出了對時間問題的思考。請注意，這個間諜／偵探故事的核心是一個文本分析的隱喻，他們兩人對迷宮的推理和探討其實就是我們現在正在做的事情——我們在未來要做的事情已經為過去的文本所指涉了。小說最後，余準因謀殺艾伯特博士而被逮捕，柏林方面從報紙上獲得了這一消息並破解了余所傳遞的信息——他們對一座名叫艾伯特的城市進行了轟炸。

小說中所謂的「迷宮」究竟是什麼呢？從文本的字面意義來看，我們可以歸納出以下幾種：

a. 余準前去拜訪艾伯特博士時進入的那個迷宮似的花園，需要每個交叉路口都往左拐；

b. 傳說中彭㝡建造了一座象牙微雕的迷宮；

c. 傳說中彭㝡創作了一部看似未完成的、自相矛盾的小說；

d. 艾伯特博士的理論，迷宮是象徵性的，b 和 c 是一回事——微雕和小說只是謎面，謎底是時間，更準確講，是永遠分岔、通向無數未來的時間……

一般而言，大家到這一步都認為自己找到了答案，滿足於「永遠分岔、通向無數未來」這樣一種有關時間的詩意象徵。可你仔細想一想，上述迷宮真的具有「無限」的意義嗎？ a、b 和 c 都較容易排除，問題是 d，由無數分岔的時間織成的網絡是一座無限的迷宮嗎？或者説要想建構無限的迷宮，是否還需要其他的條件？

通常而言，所有的迷宮都可歸為兩類範式：一則是一筆劃型，從外面抵達迷宮中心只有一條路徑可走，答案是唯一的（A unicursal labyrinth）；另一則是多筆劃型，從

入口到迷宮終點的途徑不止一條，因為每個分支路口做出的選擇不是非此即彼的，答案是開放的（A multicursal maze）。艾柯還有篇文章叫〈從樹到迷宮〉（"From the Tree to the Labyrinth," 2014），裏面把所有迷宮分為三類：第一類就是古典的希臘式迷宮，一條路走到黑，因為迷宮本身和阿里阿德涅之線（Ariadne's thread）是同一的；第二類是中世紀的迷宮，基本上是一個試錯程序，因為存在死路，所以在某個節點上你得二選一，最終試出正確的走法——現實空間中大多數迷宮都屬於此類；第三類就是網絡狀的迷宮，沒有中心沒有邊界沒有終點，每一個節點都可能與另一個節點相連，典型的例子就是德勒茲的「根莖」（Rhizome）意象。但根莖迷宮已然不是需要空間上區隔、邏輯上推理的傳統迷宮，更像是理論和修辭意義上的隱喻集成——只有理論上的「根莖」能夠無限，正如只有尚未實現之處才有無數的可能性。根莖迷宮達致無限的條件即自身處於永遠持續的「生成」狀態：每個節點都和其他的節點相連，它們相互指涉的同時也是自我重複。換言之，無限不可能在宇宙的時空中找到——很大很複雜但不是無限，無限只能體現為某種符號表徵的循環往復。博爾赫斯絕對是明白這一點的，所以小說裏藉艾伯特博士之口說出以下的觀點：「我曾自問：在什麼情況下一部書才能成為無限。我認為只有一種情況，那就是循環不已、周而復始。書的最後一頁要和第一頁雷同，才有可能沒完沒了地連續下去。」這樣看來，所謂永遠分岔、通向無數的未來其實也就是通向無數的過去與現在。所謂無數

不同的可能只是博爾赫斯在這篇小說裏所設置的謎面，就像他之前暗示過的，猜謎語時謎底不能出現在謎面，你只能用迂迴的手法去找出真正的答案，而不是單純接受表面上的說辭。

由互相靠攏、分歧、交錯或者永遠互不干擾的時間織成的網絡包含了所有的可能性。在大部分時間裏，我們並不存在；在某些時間，有你而沒有我；在另一些時間，有我而沒有你；再有一些時間，你我都存在。目前這個時刻，偶然的機會使您光臨舍間；在另一個時刻，您穿過花園，發現我已死去；再在另一個時刻，我說着目前所說的話，不過我是個錯誤，是個幽靈。

這段廣為引用的文字常常被用來說明博爾赫斯的時間是非線性的、變化的、具有多種形態，擁有無限可能等等。凡是作此種解釋的我認為都是誤讀，他們肯定也感到有某種說不上來的矛盾之處，所以才一再用「玄學」來加以掩飾——表面上看，是因為這些闡釋者混淆了亞伯特博士對時間的理解和文本自身對時間的呈現；根本原因在於，他們混淆了事件在時間中的變化和事件隨着時間而變化這兩種情況。上述這段描述中，根本就沒有什麼時間的變化及諸多可能，相反時間是不變的，像是一個穩固的敍事框架一樣；時間之矢永遠向前，時間序列裏的每個時刻都在經歷未來／現在／過去的變化、並且彼此矛盾——這恰恰和哲學家麥克塔加（J. M. E. McTaggart, 1866-1925）有

關時間非實在性的論證不謀而合。問題從來不是在不同的時間內「你」和「我」的相遇會有怎樣不同的結果，而是在所有時間內「你」和「我」的在與不在、遇和不遇、是敵是友全都相互指涉；在後一種時間裏，我們藉由循環達致無限，這同時意味着事件不同的結果只是暫時的表象，它們最終會走向彼此同時也是返回自身。如果有同學了解時間的 A 理論與 B 理論的區分，你會發現我講的東西其實非常簡單。A 理論就是從屬性的角度去理解時間，因為時間要求變化，而變化要求過去、現在、未來這一屬性，但該屬性是矛盾的，所以時間不具有實在性。B 理論則是從關係的角度去理解時間，所有的事件都可以用「早於」、「晚於」、「同時於」來表達，故而我們不需要解釋變化，時間的變化也不需要設定「過去」、「現在」和「未來」這一屬性——它們本質上都是一樣的。A 理論是事件在時間中變化，時間之矢永遠向前，但這並不能保證無限；B 理論是事件隨着時間而變化，時間是無時態的永恆，這在邏輯上能夠確保無限。所以《小徑分岔的花園》其實是一 A 理論為謎面，B 理論為謎底。當艾伯特博士最後説出：「因為時間永遠分岔，通向無數的將來。在將來的某個時刻，我可以成為您的敵人。」他所揭示的正是現在和過去的真理——儘管人們對將來有不同的期許，但在所有的相遇事件中，亞伯特、彭㝡以及方君面臨的都是一樣的結局。不同的結局、其他的可能，之所以能為我們設想，恰恰在於其沒有實現。現在，我們終於能夠將下面兩項加入「迷宮」答案的備選列表中：

e. 余準與艾伯特、外國人與彭㝡、方君與不速之客（彭㝡
　 小説中的人物）形成一組相互指涉的循環。

f. 彭㝡創作的小説與《小徑分岔的花園》文本自身，余準
　 和艾伯特有關「迷宮」的研究與我們對於小説文本的解
　 讀，都是發生在不同層級上的相互指涉敍述。

前面 abcd 的時間迷宮只是無限這一謎語的謎面，e 和 f 才
是幫助我們找到謎底的關鍵。我們所能設想的無限其實是
由敍述悖論引發的無窮後退，而不是物理意義上的時空。
這種對無限概念的理解其實淵源已久，早在文藝復興的先
驅庫薩的尼古拉（Nicholas of Cusa, 1401-1464）那裏將其
表述為「有學識的無知」——愈是在自我反思中意識到自
身有限視角的無知，就反而愈是能接近無限視角的真理。
也就是説，真正的無限不能從時空經驗和數學直觀中得
出，它只能是基於矛盾敍述的自我認識問題，很多科學哲
學研究以及恩斯特・卡西爾（Ernst Cassirer, 1874-1945）
有關文藝復興的思想史著作中都對此有深入的探討。感興
趣的同學可以課後自己去參考。所以也就不奇怪為何大多
物理學家都痛恨無限這個概念 —— 不少量子物理學家會
認為時間並非世界基本面的構成部分，只是人類根深蒂固
的有用幻覺，反倒是哲學家、數學家以及文學家對其予以
了足夠重視。

電影《盜夢空間》對於無限迷宮的想像也要從兩個方面來理解：一個是影片設定的不同層次的夢境——直接顯現的建築迷宮，另一個是諸層夢境之間的組合關係——間接潛藏的敍述迷宮。前者出現在亞瑟向阿里阿德涅講解如見建築夢境的地方，夢中的世界是非歐幾何的空間，比如那個著名的彭羅斯階梯，一個始終向上或向下但卻封閉循環的階梯。阿里阿德涅問她該建多大的夢中空間才夠用，亞瑟的回答是問題不在於空間的大小，而是其結構愈複雜愈好——像迷宮一樣，才能幫助他們躲避夢中潛意識的偵察。最複雜的迷宮就是以有限的構造給你無限的錯覺，所以不是無邊無際的向外擴散，而是自我指涉的封閉循環，這樣才能將你永遠困在夢中。這當然也是一種設定，電影設定的意義就在於你要接受它，去問為什麼、如何做到都是沒意義的，所以這不是我們探討的重點。後者是指整個電影文本在「夢中夢」的設計中具有自我指涉性，這必然會導致無窮後退。大多數觀眾糾結於主角柯布最後是回到了現實還是仍被困於夢境，並非是接受不了一個開放性的結局，而是無法忍受似是而非的悖論以及對悖論的延緩評價。大家競相爭論最後轉動的陀螺是否有停下來，或是認為起提示作用的不是陀螺而是柯布手上戴的戒指，或是以他兩個小孩的反應來推斷他們家人最終實現了團聚。不過請大家注意，你不能用規則設定好的東西去證明規則自身的有效性。這些解讀其實都是在系統內部作循環證明，儘管從系統的外部看是真的，但卻無法被證明——是真的與可證是兩碼事。所以我們要考察的不是這些敍述

內部的隱喻猜謎,不是意識形態批評,也不涉及敍述之外導演、演員為了撫慰觀眾而給出的權威說明,而是「夢中夢、戲中戲」的敍述引入自我指涉悖論後為影像剪輯帶來的新意涵。

電影中的夢不同於我們一般意義上的夢,它是對意識領域的分層再現,並且不為做夢者所獨有——可共享、可控制,意識(記憶)與無意識(遺忘)之間的拉鋸戰標誌着入夢的程度。每一層夢境其實就是一個新的敍事設定,大故事套小故事同時彼此指涉。敍述的最外層是影片中的現實,柯布及其團隊進入商人之子羅伯特的夢中,要給他植入一個想法,我們姑且將這層敍述記為夢$_n$。這雖然是羅伯特的夢,但由於眾人的意識相連,柯布等人是要清醒地侵入羅伯特的潛意識,所以他們的做法就是在羅伯特的夢中帶着羅伯特的自我意識繼續做夢。第一層夢境是城市街道上的追逐戲(夢$_1$),第二層夢境是酒店房間內的打鬥戲(夢$_2$),第三層夢境是雪原堡壘中的槍戰戲(夢$_3$)。這三重夢境的建造者分別對應柯布團隊中的約瑟夫、亞瑟和埃姆斯,但它們其實又是羅伯特之夢的自我分層。這就已經滿足了遞歸的條件,所以電影根本沒有必要去設置第四層、第五層、第六層夢境等等,而是直接藉助神學概念給出了一個「靈薄獄」(limbo)——在這裏你會因為遺忘陷入無止境的時間循環,只有死亡能幫你重新回到現實,記為夢$_{n-1}$——它和現實構成了「夢中夢」的上下兩極。

全片最精彩之處就是它將交叉剪輯發揮到極致，以此來呈現相互疊加的三重夢境。有些評論人對此不以為然，認為諾蘭只是將「最後一分鐘營救」的故事變了花樣講出來，每一層夢境其實就是老套的好萊塢敘事——追逐、打鬥、槍戰，只不過是垂直疊加的呈現為通常歷時排列的敘事帶來了新鮮感。這種看法非常遺憾地錯失了自我指涉潛藏的無限意涵。我們說，要想達致無限，不在於你有多少新的主題，也不在乎你有多麼寬廣的空間、多麼悠長的時間，而是要讓命題、句子和敘述能夠自我指涉。在此基礎上，敘述就可以不停地自我分層。這使得整個敘述在結構上看起來是大故事套小故事，但其實大故事、小故事、以及它們共同構成的故事都是同一個。電影在視覺效果、場景營造上的成功讓我們將注意力集中於前者——大故事套小故事的「夢中夢」，卻容易忘記後者的真相、甚至會心生抵觸——因為常識告訴我們，城市追逐、酒店打鬥、雪原槍戰這三個事件或者發生於同一時間的不同空間，或者發生於同一空間的不同時間，永遠不可能發生於同一時間、同一空間。毋寧說，它們怎麼會是同一件事呢？因為我們人類作為有限的存在，永遠無法從經驗上去理解自我指涉的循環；不管你覺得自己的生活有多麼無聊重複，但每一天就是不同的每一天，過去了不會再來。所以請大家暫且懸置經驗和常識，而是從敘述和邏輯的角度來思考，搞清楚這一點就能明白為什麼這部電影中的交叉剪輯要比通常的「最後一分鐘營救」蘊含更豐富的意味，帶給我們一些不同的感受。

交叉剪輯，一般是同一時間、不同地點的幾個獨立的事件
正在發生，它們於最後一刻形成交匯，起到增強電影戲劇
性或是激發觀眾情緒的作用。正如連續性剪輯有賴於我們
對運動變化的直覺，交叉剪輯的成功源於我們對同時性的
假定——以現實為參照，城市追逐、酒店打鬥、雪原槍
戰這三個不同地點的獨立事件可以同時發生。連續性的中
斷被影像鏡頭的組合並列所隱藏，通過強調不同事件的獨
立性達到以影像接續的歷時性指代同時性的效果。但《盜
夢空間》中的交叉剪輯因為自指的關係產生了新的變化：
時空的重要性喪失了——它們本來就是敘述分層的具像
化，城市、酒店、雪原只是以視覺直觀的方式強化了這一
點，也讓我們更容易進入每一層敘事。三個事件從一開始
就相互影響，比如夢$_1$中的汽車墜落誘發了夢$_2$中的失重
狀態——從夢$_1$到夢$_2$角度，它們既是相繼發生的；但就
夢$_n$而言（你可以把羅伯特之夢看作是元敘事）這些都是
在自身內部同時進行，判定誰先誰後、誰是因誰是果沒有
意義，這取決於你的視角——比如不同層次的時間換算
以及動作場景對於元敘事的夢$_n$而言就沒有意義。所以最
終的交匯點只是同一件事的自我完結——三個事件與它
們共同構築的事件其實都是同一件事。這樣的話，我們之
前提過的遞歸函數 $F(x)=iF(x-1)$，或夢$(n)=i$夢$(n-1)$就又出
現了。如果這樣的重組設置還不能滿足你對「新意」的要
求，那麼文學、藝術中幾乎就沒創新可言了。博爾赫斯在
諾頓文學講座中曾提到過，詩歌的隱喻、故事的情節看似
繁雜眾多，其實都可以追溯到幾個基本的模式，然而僅此

就足夠透過重組、排列演繹出無窮無盡的變化。由此可見，諾蘭的電影和博爾赫斯的小説確實存在某種親緣性。

一旦採用了這種自我指涉的分層敍述，也會引起不受控制的反噬，在影片中體現為有限的設定遭到破壞，即現實本身受到無法停止的懷疑，需要不斷地求證來獲得安全感。因為自指的敍述嵌套結構是沒有限度的，無限的直覺不可能被還原為有限的形式系統，這就和電影中為「夢中夢」設立的上限（靈薄獄）及下限（現實）相互衝突。作為一層敍事設定，現實完全可以被帶入夢ₙ之中，不會受到任何特殊對待。觀眾之所以痴迷於確證柯布最終是否返回到現實，不是因為那個旋轉的陀螺象徵了什麼美國夢的精神創傷，而是恰恰反映出我們對現實作為終止「夢中夢」界限的不信任——它難道不會只是嵌套結構中的一層夢境嗎？誰能證明我們真的可以走出無限循環？如果在靈薄獄中死亡其實是回到現實，那麼在現實中死亡人又會去向哪裏——何以必然是煙消雲散、無處可去呢？倘若夢中世界和現實世界的區別只在於一隻轉動的陀螺是否會停下來，這樣的區別又有多大意義？如果我換一種説法，不讓真實／虛假這類言詞影響你的情感，只是告訴你現在有兩個世界可供選擇，其中一個轉動的陀螺會停下來，另一個則永遠不會停，除此之外兩個世界對你來説完全一樣，請問你還會像先前那樣抗拒後一個選項嗎？就算我們承認柯布最終回到了現實——大家好像都鬆了一口氣，可他回到的是什麼樣的現實？與我們的現實一樣嗎？沒

錯，一個顯而易見卻容易被忽視的事實：他回到的是電影中的現實，一個由文本建構的現實，觀眾眼中的一層夢境。令我們感到心安的並非回歸現實，而是對無窮後退的迴避——人們沉迷於破譯隱喻、解讀文本是為了能用電影本身設立的規則來回避電影中的循環往復，這本身不就是一個悖論嗎？觀眾希望柯布能夠回到現實，不只是為了成全他與家人團聚，更是在幫助我們確認自己身處於真正的現實之中並且沒被捲入無窮後退的循環。陀螺之於柯布和《盜夢空間》之於我們其實有着異曲同工之妙，只要前者尚未停止運轉，後者就只能永遠搖擺於夢境與現實之間——猶如一個不可判定的命題，既不能被證實也無法被證偽。

我們可以藉機來了解一下所謂的自我指涉悖論。哲學家蒯因（Willard Van Orman Quine, 1908-2000）將所有悖論分作三類：第一類叫「真實悖論」（Veridical paradox），雖然推理出的結果看似非常荒謬，但其實是對的，所以算不上是一個真正的悖論；第二類叫「虛假悖論」（Falsidical paradox），之所以得到了一個荒謬的結果是因為推理過程中存在錯誤，比如芝諾為反對運動而提出的悖論「阿基里斯與烏龜」、「飛矢不動」等，其實都可以用康托爾（Georg Cantor, 1845-1918）提出的無窮集合理論來解決，所以也不是真正的悖論。那麼什麼是真正的悖論呢？第三類「悖論」（Antinomies）就是理性自身的矛盾，在合乎理性的推理過程中得出了不合理的、自相矛盾的結果，所以真正

意義上的悖論都是自相關的，也就是具有自我指涉性質。

比如最古老的「說謊者悖論」（Liar Paradox）——「我所說的都是謊言」——簡化版 P「本句話為假」。如果 P 為真，且它言說的正是自身，所以本句話 P 為假；同時，如果 P 為假，因為它言說的是自身，即本句話 P 為假，它反倒又為真了。僅僅當其為假時，其才是真；僅僅當其為真時，其才是假——悖論於焉成形。

柏拉圖的型相論也存在悖論的風險，就是《巴門尼德篇》中衍生出的「第三者悖論」（Third man argument）。舉個簡單的例子來說明。柏拉圖認為美的事物之所以是美的，或具有美這一性質，是因為它們模仿或分享了美的型相，而美的型相（或理念）相較於任何美的事物都是至高無上的，是最美的。這樣問題就來了。

P_1：鮮花是美的，美女是美的。

P_2：鮮花、美女之所以是美的，是因為它們模仿了美的型相，記為美$_1$。

P_3：鮮花是美的，美女是美的，美的型相（美$_1$）也是美的。

P_4：鮮花、美女、美的型相（美$_1$）之所以是美的，是因為它們模仿了美的型相的型相，記為美$_2$。

……

如此重複，以致無窮。

《堂吉訶德》中也有一個類似的「說謊者悖論」。桑丘任海島總督時斷過一個「過橋」奇案：根據法令，誓言為真的人可以被放行過橋；說假話的人要被送上橋對面的絞刑架。現在有個人跑來說，他發誓自己要死在對面的絞刑架上。那麼根據法令，究竟是該判他絞刑還是放他過橋呢？你猜桑丘是怎麼斷案的呢？他說，把這人處死他就該活，讓他活着過橋他又該死，既然讓他活、讓他死的理由一樣，那就放他活着。因為他的主人堂吉訶德告誡過他，當法律不能判斷時，就該心存寬厚。這其實就是以我們世俗的智慧來規避悖論，擱置認識論上的難題，遵從倫理和價值的引導。

還有一個更著名的例子，就是引發第三次數學危機的羅素悖論（Russell's paradox），其通俗版本「理髮師悖論」是這樣表述的。

假設某村莊有一位男性理髮師，他把村裏的人分為兩類：一類是自己不給自己刮鬍子的人；另一類是自己給自己刮鬍子的人。基於此，他為自己的理髮店定下了一條規矩：

「本人只給村中那些不給自己刮鬍子的人剃須。」

那麼按照規矩，這位理髮師能給自己刮鬍子嗎？如果他不給自己刮鬍子，他就屬於「自己不給自己刮鬍子的人」，那他就應該給自己剃須，但如果他真的給自己刮鬍子的話，他又屬於「自己給自己刮鬍子的人」，因此，他就不該給自己剃須。無論怎樣，這位理髮師似乎都會違反自己定下的規矩。

從較為形式化的角度來表述：假設所有的集合在一起形成了一個新的集合——集合的集合，記作 S。S 中的所有元素（集合）又可以被劃分為兩類：一類是由一切屬於自身的集合所組成，記作 S_1；另一類是由一切不屬於自身的集合所組成，記作 S_2。由於任何一個元素或者屬於某個集合，或者不屬於某個集合。那麼 S_2 是否屬於自身呢？如果 S_2 是屬於自身的元素，根據 S_2 的定義其必定是一個不屬於自身的集合，故 S_2 不屬於自身；如果 S_2 是不屬於自身的元素，則 S_2 又具有了屬於 S_2 的資格，所以 S_2 屬於自身。

有些同學可能已經看出來了，所有這些悖論都源於當一個描述、一個句子、一個集合潛在地指向自身時，我們原先關於類或層級的區別就失效了，規則成了適用於自身的對象。悖論的出現並不會影響我們的日常生活，對於大多數人而言，它們或者是益智的樂趣或者是無聊的把戲，但不值得為之煩惱——理髮師要不要給自己刮鬍子最終還是他一個念頭的事情。可對於邏輯學家、數學家、哲學家來

説，悖論引起的無窮後退令他們發狂——這意味着整個知識建立在不牢固的基礎之上，理性面臨着自身內部的嚴重威脅，所以他們總是想窮盡一切手段來消除悖論。對付悖論的方法一般有兩種：一是區分階層、設立限制，透過修訂規則來避免悖論的出現；二是延緩評價，不承認它是一個悖論，即把解決問題的責任推回給甲方。前者的代表就是羅素的「類型論」（Theory of Type），認為集合並非可以無限制地構造，因為集合與元素具有不同的邏輯類型，我們必須劃分層次進行限制。不同類型的意義亦會不同，對於集合有效的命題就不適用於屬於集合的元素。同理，語言也需要進行限制才能避免自我指涉的悖論，要點在於區分語句所指涉的「對象語言」（Object language）和語句自身作為「元語言」（Metalanguage），適用於對象語言的規則不能拿來套用在元語言身上。後者則是以一種無窮後退來替代另一種無窮後退。對方拋出一句話 P「本句話為假」，讓你判斷該命題的真假。你可以說，「沒問題，但在此之前，你先告訴我你指的究竟是哪一個命題？」你會發現對方根本說不清楚，也解釋不了自己所指的究竟是什麼；因為在對一個命題作出判斷之前，我們首先得確定這個命題。句子 P 使得我們陷入對其表述命題的無盡迴圈搜索中，無法停下。既然我們不能對命題作出判斷（因為確定不了它），那麼說謊者悖論從一開始就不該發生。這種有點耍賴似的解法出現在維特根斯坦那裏，我猜是因為維特根斯坦根本不覺得悖論有什麼要緊，那不過是不同語言的規則混淆後產生的「有趣廢話」——這也導致維氏

對哥德爾的研究成果不以為然，天才無法欣賞天才實在令人遺憾。

較之於眾多同行琢磨着如何消除、避免悖論，哥德爾（Kurt Gödel, 1906-1978）奇蹟般地利用了悖論，在形式推理中建構出了一個自我指涉的悖論結構，從而完成了數學史上最令人稱奇的偉大證明。如果悖論是在推理過程中，藉由理性得出了不合理的結果；那麼哥德爾不完備定理則是在推理過程中，藉由不合理之物重新獲得了理性的答案。哥德爾於 1931 年證明並發表了這兩條定理。

第一條定理是：任何足以包含初等數論及一階謂詞邏輯的形式系統中，皆存在不能被證明的真命題。這説明使用邏輯方法不可能得到所有的真命題，系統是不完備的。

第二條定理是上述定理的一個推論：任何足以包含初等數論的形式系統，其一致性無法在系統內部得到證明。這説明系統是不一致的。

哥德爾定理的直接意義是告訴我們任何包含自然數在內的數學系統中，都存在無法被證明的真命題，我們有關基礎算數學的知識要麼是不完備的，要麼是不一致的。邏輯上的「真」與「可證明」之間存在着不可逾越的鴻溝，邏輯可以説明數學，但不能證明數學。數學也無法被還原為邏輯，其本質上對直覺的訴求不可避免。或者説，是數學中

有關無限的直覺——存在無限的自然數，無法被進一步還原成的有限形式系統給驅逐出去。邏輯旨在處理有限的事件，物理世界同樣不相信無限的存在，只有在數學那裏無限得以被認真對待並加以研究。所以我才強調當我們談論「無限」時，要意識到自己究竟在說些什麼。有同學回應說，他不懂得哥德爾定理，但也知道這世界上肯定存在一些無法被證明的真理。請注意，在你的表述中，「知道」一詞真正的含義其實是「相信」，你持有這樣一種信念——即世界上存在無法被證明的真理緣於你的知識結構和生活經驗，但你除了相信之外無法證明它。而哥德爾定理卻是對類似信念的一種證明，它看上去就像是一個自相矛盾的悖論但事實上卻是一個經得起檢驗的有效證明。我們在這裏略去他的證明過程，只談論與我們課程相關的其中兩點。

首先，就是類似於「戲中戲、夢中夢」結構的哥德爾配數（Gödel numbering）。它是哥德爾發明的一種一語雙關的替換方法，將不證自明的公理轉換為可被計算（可證）的自然數，從而使系統命題之間的邏輯關係轉換為系統內部的算術關係，對象命題（由遞歸函數組成的運算）同時也是元命題（邏輯推理）。這其實就是我們先前講到的夢 $(n)=i$ 夢 $(n-1)$，或者「戲中戲」同時指涉着這齣戲本身。你可以把它想像成，在《小徑分岔的花園》中，彭㝡創作的小說談到了方君和不速之客，然而方君和不速之客的關係也意喻着艾伯特博士和余準當下的處境。

其次，哥德爾證明的核心策略奇特又簡單——透過在形
式系統中證明如下命題 P 來完成，命題 P 即「本命題不
可證」。用數學和邏輯的方法來證明一個東西無法被證
明，最後還被他證明成功了，想想這有多麼刺激。要構造
「本句話為假」、「本命題不可證」這樣的命題，必然涉及
到自我指涉，然而自我指涉引發的無窮後退在這裏不再是
種阻礙，反而是證明成立的關鍵。一旦我們在系統中得出
了「本命題不可證」這一命題，我們就可以證明以下兩種
非此即彼的情形：

系統中存在一個真命題不可證，則此系統不完備；
系統中存在一個假命題可證，蘊涵矛盾，則此系統不
一致。

有關哥德爾不完備定理的最佳通俗解說，依舊是侯世達
的那本《集異璧》（*Gödel, Escher, Bach: an Eternal Golden
Braid*, 1979）。它從上世紀八十年代被譯介到中國來，就
產生了巨大影響，今天這堂課也算是其中的餘波。侯世
達發現，哥德爾的不完備定理，埃舍爾（Maurits Cornelis
Escher, 1898-1972）的畫作（如《畫手》《版畫畫廊》等），
以及巴赫（Johann Sebastian Bach, 1685-1750）的「螃蟹
卡農」（又稱逆行卡農，BWV1079）均涉及到自我指涉悖
論，故而是以不同的方式來表達關於無限的同一本質。到
這裏為止，我們終於可以把博爾赫斯的《小徑分岔的花
園》、諾蘭的《盜夢空間》也放進這個名單裏。然而，正

如時間不能被化簡為運動、數學無法被還原為邏輯一樣，關於無限的想像也不應歸結於對自指悖論的理論思考。倘若沒有「夢中夢、戲中戲」的演繹，我們根本感覺不到自我同一、重複迴圈、周而復始的區別究竟在哪裏。理論和數學可以思考無限卻無法欣賞這一點——賦予思考以魅力的，正是建立在知覺文本上的審美特權。這也是我所謂的文學、電影文本除了針對自身的分析研究外，還可以幫助我們拓展視野、突破視角和經驗的局限，進入到人類知識的其他領域繼而引發碰撞。以有限想像無限，向着超越性而敞開／反思自身，正是對文本望遠鏡功能的最佳說明。

Gödel, Escher, Bach: an Eternal Golden Braid

主要參考資料

參考文獻

（南梁）吳均：〈永平銅盤〉，《續齊諧記》，「維基文庫」：https://
zh.m.wikisource.org/zh-hant/%E7%BA%8C%E9%BD%8A%E8%
AB%A7%E8%A8%98（最後瀏覽日期：2023 年 3 月 8 日）。

J. 達德利‧安德魯著，李偉峰譯：〈第三章：謝爾蓋‧愛森斯坦〉，
《經典電影理論導論》（北京：北京聯合出版公司，2018），頁
31-60。

大衛‧波德維爾著，張錦譯：《電影詩學》（桂林：廣西師範大學出
版社，2010）。

王德威：《史詩時代的抒情聲音——二十世紀中期的中國知識分子
與藝術家》（北京：生活‧讀書‧新知三聯書店，2019）。

以賽亞‧柏林著，呂梁等譯：《浪漫主義的根源》（江蘇：譯林出版
社，2008）。

加西亞‧馬爾克斯著，楊玲譯：《霍亂時期的愛情》（海口：南海出
版公司，2012）。

古華：《芙蓉鎮》（北京：人民文學出版社，2005）。

弗蘭茨‧卡夫卡著，葉廷芳等譯：〈變形記〉，《鄉村醫生》（北京：
人民文學出版社，2017），頁 19-96。

列夫‧托爾斯泰著，周揚、謝素台譯：《安娜‧卡列寧娜》（北京：
人民文學出版社，2020）。

列夫・托爾斯泰著，許海燕譯：《伊凡・伊里奇之死：托爾斯泰中短篇小說選》（北京：東方出版社，2017）。

安德烈・塔可夫斯基著，張曉東譯：《雕刻時光》（海口：南海出版公司，2016）。

佐藤忠男著，李克世、榮蓮譯：〈第八章：生命的淳樸形式〉，《黑澤明的世界》（北京：中國電影出版社，1983），頁 104-111。

余華：《活着》（北京：北京十月文藝出版社，2017）。

李思逸：〈第六章：車廂中的界限與陌生人問題〉，《鐵路現代性：晚清至民國的時空體驗與文化想像》（台北：時報文化，2020），頁 323-375。

李歐梵：〈導論：改編的藝術〉《文學改編電影》（香港：三聯書店（香港）有限公司，2010），頁 14-45。

李澤厚：〈啟蒙與救亡的雙重變奏〉，《中國現代思想史論》（北京：生活・讀書・新知三聯書店，2008），頁 1-46。

汪暉：〈當代中國的思想狀況與現代性問題〉，載於《天涯》1997年第 5 期。全文參見 CUHK 中國研究服務中心：http://paper.usc.cuhk.edu.hk/Details.aspx?id=130 。

沈從文：《邊城》（南京：江蘇人民出版社，2014）。

芥川龍之介著，文潔若等譯：《羅生門》（北京：人民文學出版社，2015）。

威爾・貢培茲著，王爍、王同樂譯：《現代藝術 150 年：一個未完成的故事》（桂林：廣西師範大學出版社，2017）。

張歷君：〈速度與景觀的牢籠——論賈樟柯的《世界》〉，載於《賈樟柯電影世界特集》（香港：香港藝術中心，2005），頁 60-63。

莎士比亞著，卞之琳譯：《哈姆雷特》（杭州：浙江文藝出版社，2001）。

莫里斯・梅洛-龐蒂著，方爾平譯：《電影與新心理學》（北京：商務印書館 2019），頁 3-30。

野田高梧著，王憶冰譯：《劇本結構論》（南昌：江西人民出版社，2019）：頁 57-108。

博爾赫斯著，王永年譯：《小徑分岔的花園》（上海：上海譯文出版社，2015）。

黃子平：〈沈從文小說的視覺轉換〉，載於《現代中文學刊》，2018年第 5 期：頁 4-9。

奧立佛‧薩克斯著，楊玉齡譯：《意識之川流：薩克斯優游於達爾文、佛洛伊德、詹姆斯的思想世界》（台北：遠見天下文化，2018）。

葉彌：〈天鵝絨〉，《中國好小說：葉彌》（北京：中國青年出版社，2016），頁 168-184。

André Bazin, "In Defense of Mixed Cinema," in *What is Cinema? Vol.1*. Translated by Hugh Gray (Berkeley, Los Angeles and London: University of California Press, 2004), pp. 53-75.

André Bazin, "The Evolution of the Language of Cinema," "Theatre and Cinema," in *What is Cinema? Vol.1*. Translated by Hugh Gray (Berkeley, Los Angeles and London: University of California Press, 2004), pp. 23-40, 76-124.

David Harvey, *The Condition of Postmodernity: An Enquiry into the Origins of Cultural Change* (Cambridge & Oxford: Blackwell, 1992), pp. 240-283.

David Lodge, *The Art of Fiction: Illustrated from Classic and Modern Texts* (New York: Viking Penguin, 1993), pp. 41-51.

Douglas R. Hofstadter, *Gödel, Escher, Bach: an Eternal Golden Braid*, *Twentieth Anniversary Edition* (New York: Basic Books, 1999).

Emmanuel Levinas, "Don Quixote: Bewitchment and Hunger," *God, Death, and Time*, translated by Bettina Bergo (Stanford: Stanford University Press, 2000), pp. 167-171.

Ernst Kris and Otto Kurz: *Legend, Myth, and Magic in the Image of the Artist. A Historical Experiment.* (New Haven and London: Yale University Press, 1979).

Erwin Panofsky, "Style and Medium in the Motion Pictures," in *Three Essays on Style.* Edited by Irving Lavin (Cambridge and London: The MIT Press, 1997), pp. 91-128.

G. W. F. Hegel, "Self-Consciousness," *The Phenomenology of Spirit,* translated by A. V. Miller (Oxford: Oxford University Press, 1997), pp. 104-138.

György Lukács, *The Theory of the Novel: A Historico-philosophical Essay on the Forms of Great Epic Literature.* Translated by Anna Bostock (Cambridge: The MIT Press, 1974).

H. H. Arnason and Elizabeth C. Mansfield, *History of Modern Art: Painting, Sculpture, Architecture, Photography, Seventh Edition.* (London: Pearson, 2012), pp. 14-69.

Harry Zohn and edited by Hannah Arendt (New York: Schocken Books, 1969), pp. 83-109.

Hartmut Rosa, "Social Acceleration: Ethical and Political Consequences of a Desynchronized High-Speed Society," *High-Speed Society.* Edited by Hartmut Rosa & William E. Scheuerman (Pennsylvania: The Pennsylvania State University Press, 2008), pp. 77-111.

Immanuel Kant, "An Answer to the Question: What Is Enlightenment?" in *What Is Enlightenment? Eighteenth-Century Answers and Twentieth-Century.* Edited by James Schmidt. (Berkeley, Los Angeles and London: University of California Press, 1996), pp. 58-64.

Jacques Lacan, "The Mirror Stage as Formative of the Function of the I as Revealed in Psychoanalytic Experience." *Ecrits,* translated by Bruce Fink (New York, London: W.W.Norton & Company, 2006), pp. 75-81.

John Durham Peters, *Speaking Into the Air: A History of the Idea of Communication* (Chicago: The University of Chicago Press, 1999), pp. 1-62.

Karl Marx and Frederick Engels, *Manifesto of the Communist Party*, 1848. https://www.marxists.org/archive/marx/works/download/pdf/Manifesto.pdf ; *Economic and Philosophic Manuscripts of 1844*. https://www.marxists.org/archive/marx/works/1844/manuscripts/preface.htm .

Kristin Thompson, *Breaking the Glass Armor: Neoformalist Film Analysis* (New Jersey: Princeton University Press, 1988), pp. 317-352.

Leo Ou-fan Lee, *Voices from the Iron House: A Study of Lu Xun* (Bloomington: Indiana University Press, 1987).

Marita Sturken and Lisa Cartwright, *Practices of Looking: An Introduction to Visual Culture, Third edition* (New York: Oxford University Press, 2017), pp. 139-178.

Max Horkheimer and Theodor W. Adorno, *Dialectic of Enlightenment: Philosophical Fragments*, translated by Edmund Jephcott (Stanford, California: Stanford University Press, 2002), pp. 1-34.

Michel Foucault, "What Is Enlightenment?" in *The Foucault Reader*, edited by Paul Rabinow (London: Penguin Books, 1991), pp. 32-50.

Rebecca Goldstein, *Incompleteness: The Proof and Paradox of Kurt Gödel* (New York & London: W. W. Norton & Company, 2005).

Roland Barthes, *Camera Lucida: Reflections on Photography*. Translated by Richard Howard (London: Vintage Classics, 2006).

Susan Sontag, *On Photography* (New York: St Martin's Press, 2001).

Wallace Martin, *Recent Theories of Narrative* (Ithaca: Cornell University Press, 1986).

Walter Benjamin, "Little History of Photography," in *Walter Benjamin Selected Writings, Vol. 2 1927-1934*, translated by Rodney Livingstone and edited by Michael W. Jennings, Howard Eiland, and Gary Smith (Cambridge, MA: Harvard University Press, 1999), pp. 217-251.

Walter Benjamin, "On Some Motifs in Baudelaire," in *Illuminations*, pp. 155-200.

Walter Benjamin, "The Storyteller: Reflections on the Works of Nikolai Leskov," in *Illuminations*. Translated by Walter Benjamin, "The Work of Art in the Age of Mechanical Reproduction," in *Illuminations*, pp. 217-252.

參考影片

《三峽好人》（*Still Life*），導演：賈樟柯，2006。

《小城之春》（*Spring in a Small Town*），導演：費穆，1948。

《太陽照常升起》（*The Sun Also Rises*），導演：姜文，2007。

《世界》（*The World*），導演：賈樟柯，2004。

《東京物語》（*Tokyo Story*），導演：小津安二郎，1953。

《芙蓉鎮》（*Hibiscus Town*），導演：謝晉，1987。

《活着》（*To Live*），導演：張藝謀，1994。

《浮草》（*Drifting Weeds*）。導演：小津安二郎，1959。

《湘女蕭蕭》（*A Girl from Huna*），導演：謝飛／烏蘭，1988。

《邊城》（*Border Town*）。導演：凌子風，1984。

Bronenosets Potyomkin（戰艦波將金）. Directed by Sergei Eisenstein, 1925.

BBC-The Story of Maths III: "The Frontiers of Space"《數學的故事》
第三集：空間的邊界），2008。

Before Sunrise（愛在黎明破曉時）. Directed by Richard Linklater,
1995.

Birdman or The Unexpected Virtue of Ignorance（飛鳥俠）. Directed
by Alejandro González Iñárritu, 2014.

Hamlet（哈姆雷特）. Directed by Grigori Kozintsev, 1964.

Hamlet（哈姆雷特）. Directed by Kenneth Branagh, 1996.

Hamlet（哈姆雷特）. Directed by Laurence Olivier, 1948.

Hugo（雨果）. Directed by Martin Scorsese, 2011.

I vitelloni（浪蕩兒）. Directed by Federico Fellini, 1953.

Intolerance: Love's Struggle Throughout the Ages（黨同伐異）.
Directed by D. W. Griffith, 1916.

L'année dernière à Marienbad（去年在馬倫巴）. Directed by Alain
Resnais, 1961.

Le Voyage dans la lune（月球旅行記）. Directed by Georges Méliès,
1902.

Life of an American Fireman（一個美國消防員的生活）. Directed by
Edwin S. Porter, 1903/1910.

Pociąg（夜行列車）. Directed by Jerzy Kawalerowicz, 1959.

Rashomon（羅生門）. Directed by Akira Kurosawa, 1950.

Sherlock Jr.（福爾摩斯二世）. Directed by Buster Keaton, 1924.

The Cutting Edge: The Magic of Movie Editing（電影剪輯的魔力）.
Directed by Wendy Apple, 2004.

The Godfather（教父）. Directed by Francis Ford Coppola, 1972.

The Good, the Bad and the Ugly（黃金三鏢客）. Directed by Sergio
Leone, 1966.

The Grand Budapest Hotel（布達佩斯大飯店）. Directed by Wes Anderson, 2014.

Topio stin omichli（霧中風景）. Directed by Theo Angelopoulos, 1988.

參考圖片

At home with The Kodak 柯達相機廣告之二，1910，美國杜克大學電子館藏（Ellis Collection of Kodakiana）。

Baldassare Peruzzi's *Roman Perspective* 巴爾達薩雷・佩魯齊《透視法下的羅馬遺跡》粉筆石墨畫，1525，藏於佛羅倫薩烏菲茲美術館（Galleria degli Uffizi）。

Caspar David Friedrich's *Wanderer above the Sea of Fog*（*Der Wanderer über dem Nebelmeer*）卡斯帕・弗里德里希《霧海上的漫遊者》油畫，1818，藏於漢堡美術館（Hamburger Kunsthalle）。

Claude Monet's *Impression, soleil levant* 克勞德・莫奈《印象・日出》油畫，1872，藏於巴黎瑪摩丹美術館（Musée Marmottan Monet）。

Eadweard Muybridge's *The Horse in Motion* 埃德沃德・邁布里奇《運動中的馬》攝影照片，1878。

Hans Holbein the Younger's *The Ambassadors* 小漢斯・霍爾拜因《大使》油畫，1533，藏於倫敦國家美術館（National Gallery）。

Jean-François Millet's *The Gleaners*（*Des glaneuses*）尚 - 法蘭索瓦・米勒《拾穗者》油畫，1857，藏於巴黎奧賽博物館（Musée d'Orsay）。

M. C. Escher's *Drawing Hands* 埃舍爾《畫手》石板印刷，1948。

M. C. Escher's *Print Gallery* 埃舍爾《版畫畫廊》石板印刷，1956。

Offenbach Voyage stereoscope: "No. 3 - Le Canon" 奧芬巴赫 1875 年輕歌劇《月球旅行記》中【大炮】場景，立體照片，1885。

Paul Cezanne's Montagne Sainte-Victoire 保羅‧塞尚《聖維克多山》油畫，1904-1906，藏於巴黎奧賽博物館（Musée d'Orsay）。

Paul Cezanne's *Still Life with Fruit Dish* 保羅‧塞尚《高腳果盤》油畫，1880，藏於紐約現代藝術博物館（Museum of Modern Art）。

Piero della Francesca's *Flagellation of Christ* 皮耶羅‧德拉‧弗朗切斯卡《鞭笞基督》蛋彩畫，約 1468-1470，藏於烏爾比諾馬爾凱國家美術館（Galleria Nazionale delle Marche）。

You press the button, we do the rest (Kodak) 柯達相機廣告之一，1881，藏於紐約喬治‧伊士曼博物館（George Eastman Museum）。

郭熙《早春圖》水墨山水，1072，藏於台北故宮博物館。

後記

本書得以出版，首先要感謝李歐梵老師、吳國坤教授、侯明總經理總編輯、黎耀強副總編輯、葉秋弦編輯予以的大力支持。由於其最早源於我在教育大學開設的一門同名課程，所以要特別感謝為我提供工作機會的周潞鷥教授，以及所有選修這門課的教大同學——感謝他們對我的鼓勵和包容。

感謝燕京學社提供的訪學機會（2016-2017），讓我在哈佛大學旁聽了電影藝術（ves70）、現代主義比較研究（cl127）、現代藝術與現代性（aiu58）和中國電影導入（eafm116）這四門涉及電影和藝術史的相關課程。而 Harvard Film Archive 每週末的馬拉松之夜則助我惡補了大量影片，Brattle theatre 和 Somerville theatre 成了我在波士頓抵禦寒冷、驅除寂寞的好去處。感謝王德威老師在此期間予以的指導以及此後從未間斷過的支持與幫助。本書第八章得益於他的教誨。

電影和小說中的火車旅行故事其實是我寫《鐵路現代性》時的靈感源泉，不過限於論證結構及體例要求，當時並未

將這些納入書中。好在多出來的這些素材並未「浪費」，如今構成了本書最後一章涉及空間的前半部分——「車廂邂逅」。後半部分的「時間迷宮」源於我本科時在武大比較文學的課上的一次報告，大概是講博爾赫斯作品中的數學思想。當年同一時期正隨超哥全情投入地研讀形而上學，滿腦子柏拉圖的小三悖論、布拉德雷外在關係說、湯姆生的妖精之燈，哥德爾定理……無知者無畏，我也萌生出一些自得其樂的奇思妙想——想將哲學悖論中的「無窮後退」和小說「夢中夢、戲中戲」的敘事結構串聯起來；且誇下海口，要寫一篇論「如何以有限想象無限」的畢業論文。無奈能力有限，論文始終無法寫出，最後只得以一篇關於陀思妥耶夫斯基的閱讀報告代替。沒想到十幾年後，在自己的電影課上居然還能將兩者重新拼湊組合出來。雖不盡如我意，也算是對兩位啟蒙老師（張箭飛教授和蘇德超教授）一個遲來的交代。

本書最終得以完成，有賴兩位資深影迷的功勞。第一位影迷是我的太太。她對我講哲學理論從來不感興趣，唯獨喜歡聽我分析小說、評鑑電影。在我最初開始備課時，她作

為幕後聽眾給我提供了不少建議，助我打開了思路；在這門課講了幾年後，她又擔心我為此所做的一切會隨課程結束而就此作廢，感到惋惜，遂軟硬兼施要求我把這本書寫出來。作為本書第一讀者，她修訂了其中大多數的病句和錯別字，刪除了我即興發揮的部分胡言亂語，使全書讀起來更為順暢。第二位影迷自然是李歐梵老師。他從我太太那裏得知此一事由後，便極力督促我將此書盡早寫出；甚至僅在讀了導論一章後，老師就認定其有出版價值，忙着為我聯絡出版社敲定計劃，防止我中途跳票。這十幾年來，每當我偶有所成，總是能從老師那裏得到令我臉紅的褒揚和令我汗顏的批評——作為我最嚴格的審閱者和最堅定的支持者，歐梵老師素來真誠待我、鼎力相助，任何時候都未變過。子玉師母也一直對我及我的家庭關愛有加。老師、師母的這份恩情，實在難以為報。

誠如老師在序中所言，我最初對於此書的出版有些扭捏猶疑、半推半就。一方面是覺得這類教材講稿市面上已有很多，似無再多添一本的必要。在一個人人都要或明或暗靠當網紅求生存的時代，就算自己的課有與眾不同之處，拿

出來販售，總難逃求取名利的迎合之嫌。另一方面是因為
學術生涯發展遭受一連串打擊，對此心灰意冷，什麼事都
不想幹了。轉變的契機在於我也迎來了自己「危機時刻的
爆發點」。那天中午師母好意發微信問我最近好嗎，電影
書寫的怎麼樣了，爭取早點寫完出版。我則因為一連串的
噁心事極為憤懣，多年來的故作鎮定終於繃不住了，直接
告訴師母「非常不好」，並且大吐苦水，覺得做這一切都
沒意義，就算書出版了也證明不了什麼，當初就不該選擇
做學術，現在放棄也不晚，還不如去跟朋友一起做生意云
云。十分鐘後就接到了老師的電話，讓我去他家喝茶一
敘。那天下午老師結合自己的經歷，語重心長和我談了很
久；待我晚上回到家，打開電腦又收到老師一封寄予鼓勵
的長信。事實上，這樣類似的情景在這幾年間不只發生過
一次，然而那日老師的一段回覆令我著實感動，從此以後
再未輕言不做學問、另謀生路等話。截取存證如下，其他
自不待言。

「我要早知道做學問和混學術圈是兩碼事，根本就不該選
擇這個職業謀生。我對於學術沒有絲毫怨言，常常惶恐自

己未盡全力、配不上心中理想。但從事這個行當，卻讓我飽嘗羞辱，見識了諸般卑劣，還無法向人明言、只得自己嚥下。既然人渣當道，我也想不明白自己這幾年苦苦堅持又圖個什麼？可能還是對別人抱有幻想，希望他們言而有信或者良心發現，有朝一日予我認可。仔細想想，這真是懦夫、弱者才會有的思維方式，也難怪我落到這般窩囊境地。反正幹什麼都是看人臉色、賺錢生活，何苦要在自己唯一在乎的事上作踐自己？」

「人都有自己的路要走，我一向尊重每個學生的主體性，特別是你們自由選擇的權利。但我覺得你要現在放棄做學問、改做其他的事，才真的是讓小人得逞。我不敢說你不做學問將來一定會後悔，但我不相信你會因此從今往後就過得開心滿意。學術圈本來就是江湖，鬥來鬥去，虛偽自私、卑鄙無恥的事一點都不比其他地方少。那些比你有權力的人，你拿他們就是沒辦法。他們可以不公平地對待你、傷害你而不用付出代價，還能顛倒是非，造謠生事，把一切推到你自己頭上。讓旁人覺得如果不是你自己有問題，怎麼會落到今日地步？你憤懣不平，老是想把事實、

把來龍去脈、把自己說了什麼、做了什麼跟別人講清楚，可別的人有的信、有的不信，因為這些根本無所謂，因為大多數人和你一樣也拿那些比自己有權力的人毫無辦法，也就對你的遭遇姑妄聽之、意思一下。這時候你就發現，幸好學術和學術圈是兩回事，他們再有權力也有拿你沒辦法的地方。他們改變不了你的志向，影響不了你的思想，掩蓋不了你自己寫的東西本身的水平和價值。所以我才催你多寫一點，能發表就發表（包括電影那本小書）。不是為了博名利，名利也不是你想得那麼簡單說有就有了。我是認為只有這樣，你才能掙脫當前的瓶頸、離開這個烏煙瘴氣的小圈子；天下做學問、愛讀書的人那麼多，總會有志同道合的人欣賞你，至少會有人願意和你聊聊文學和哲學。我真心相信學術本身就有一種超越性，只要你全身心沉入其中，不辜負自己的才華，堅持走自己的路，它自會給你一個是非公道。也許這一天很快就來，也許要很久，但這是遲早的事，我對此有信心。」

……

雖然本書一開始源於逼迫和自我逼迫，但在寫作過程中，我慢慢體會到老師所謂沉浸於文本與思想自身所帶來的滿足感，也漸漸意識到哪怕是世俗生活之中也有更值得的人和事——或許這就是為人父母帶來的轉變。我嘗想：倘若小女一粟將來也喜歡文學和電影，可以藉助爸爸的書作為入門參考，那麼過去的日子就沒有虛度，所做之事自有意義；如果不喜歡的話也沒關係，還有些微的收入供其花銷，也算是盡到了老爸一點微不足道的心意。正是在這有些憨蠢而又令人愉悅的腦補中，我最終完成了這本小書。

敬請諸位批評指正，吐槽隨意。

李思逸

2023 年 3 月於大埔逸瓏灣寓所

文學與電影十講

李思逸 ● 著

責任編輯	葉秋弦	
裝幀設計	簡雋盈	
排　　版	陳美連	
印　　務	劉漢舉	

出版

中華書局（香港）有限公司

香港北角英皇道 499 號北角工業大廈 1 樓 B

電話：（852）2137 2338

傳真：（852）2713 8202

電子郵件：info@chunghwabook.com.hk

網址：http://www.chunghwabook.com.hk

發行

香港聯合書刊物流有限公司

香港新界荃灣德士古道 220 - 248 號

荃灣工業中心 16 樓

電話：（852）2150 2100

傳真：（852）2407 3062

電子郵件：info@suplogistics.com.hk

版次

2023 年 5 月初版

2024 年 7 月第二次印刷

© 2023 2024 中華書局（香港）有限公司

規格

16 開（210mm x 140mm）

ISBN

978-988-8809-86-8